U0147455

闽南文化丛书

闽南音乐与
工艺美术

总主编　陈支平　徐　泓
主　编　朱家骏　宋光宇

福建人民出版社

总　序

　　在社会各界的关心支持下，《闽南文化丛书》终于与读者见面了。我们之所以组织撰写这套丛书，主要基于以下的三点学术思考。

　　一、闽南文化是中华文化的一个重要组成部分，同时又是中华文化中的一个极具鲜明特色的地域文化。闽南文化的形成及其发展，是经过了漫长的历史演变与文化磨合，以及东南沿海地带独特的地理环境等多种因素逐渐造就的。中华文化的核心价值培育了闽南文化，而深具地域特色的闽南文化又使得中华文化的整体性显得更加丰富多彩。当今，区域文化研究已经成为世界性的一个学术热点，从中华文化整体性的角度来考察区域文化，闽南文化的研究理应引起学术界的高度重视。

　　二、闽南文化是一种二元结构的文化结合体。这种二元文化结合体既向往追寻中华的核心主流文化，又在某种程度上顽固地保持边陲文化的变异体态；既依归中华民族大一统政治文化体制并积极为之作出贡献，又不时地超越传统与现实的规范与约束；既有步人之后的自卑心理，又有强烈的自我表现和自我欣赏的意识；既力图在边陲区域传承和固守中华文化早期的核心价值观

念，却又在潜移默化之中造就了诸如乡族组织、帮派仁义式的社会结构。这种二元结构的文化结合体，可以把许多看似相互矛盾、相互排斥的人文因素，有机地磨合和交错在一起。也许正是这种二元文化结合体，在一定程度上滋生了闽南区域文化及其社会经济的持续生命力，从而使得闽南社会及其文化影响区域能够在坚守中华文化核心价值的同时，有所发扬，有所开拓。我们通过对于闽南二元结构文化结合体的研究，应该有助于对于中华文化演化史的宏观审视。

三、闽南文化是一种辐射型的区域文化。从地理概念上说，所谓闽南区域，指的是现在福建南部包括泉州、厦门、漳州所属的各个县市。然而从文化的角度说，闽南文化的概念远远超出了以上的区域。由于面临大海的自然特征与文化特征，使得闽南文化在长期的传承演变历程中，不断地向东南的海洋地带传播。不用说祖国大陆的浙江温州沿海、广东南部沿海、海南沿海，以及祖国的宝岛台湾，深深受到闽南文化的影响，形成了带有变异型的闽南方言社会与乡族社会，即使是在东南亚地区以及海外的许多地区，闽南文化的影响所及，都是不可忽视的社会现实。因此，闽南文化既是地域性的，同时又是带有一定的世界性的。在当今世界一体化的趋势之下，研究闽南文化尤其显得深具意义。

闽南文化的内涵是极为丰富深刻的，其表现形式是多姿多彩的。为了把闽南文化的整体概貌比较完整地呈现给读者，我们把这套丛书分成十四个专题，独立成

书。这十四本书，既是闽南文化不同组成部分的深入剖析，同时又相互联系、有机地成为宏观的整体。我们希望通过这套丛书的出版，一方面对于系统深入地研究闽南文化有所推进，另一方面则更希望人们对于闽南文化乃至中华文化有着更为全面的了解和眷念，让我们的家园文化之情，心心相印。

最后，我们要再次对于众多关心和支持本套丛书的写作和出版的社会各界人士，深致衷心的谢意！

陈支平　徐　泓

2007 年 10 月

目　录

闽南音乐

闽南工艺美术

绪　言

　　闽南位于福建省东南部沿海地区，其地望一般指戴云山东南、博平岭东部的地带，即北起今之德化、永春、惠安县，南至诏安、东山县；西起华安、南靖、平和县，东至海上金门岛，也包括西部边缘地带大田、漳平、龙岩之一部分。这里丘陵起伏，浅丘、台地散布，晋江、九龙江两大水系平行切凿其中，其下游构成了较宽的冲积平原和三角洲平原。这里土地肥沃，资源丰富，气候温暖湿润，草木四季常青，是我国东南沿海的一块风水宝地，是特别适于农作物生长和人居的地方。闽南文化——以语言为标志——除了植根于上述闽南本土之外，还广而播及隔着海峡与之相望的台湾岛，连着诏安与之唇齿相依的潮汕平原，甚至远涉雷州半岛、海南岛及浙南沿海。

　　早在旧石器时代，闽南就有土著先民的遗迹。如1989年在漳州莲花池山发现的旧石器人工制品，1987年在东山县海域、1990年在漳州北郊甘棠东山发现的属于旧石器和新石器时代过渡阶段的一万多年前的“东山人”和“甘棠人”化石。而新石器时代遗址则发现于诏安腊洲山、东山大帽山、芗城覆船山等。青铜时代的文

化遗址就更多了。南安丰州狮子山、永春桃溪畔五里街附近诸山、云霄峋屿墓林山和尖子山、南靖浮山、龙海九湖枕头山、诏安官陂里后山、漳浦南浦虾笼山等地出土的青铜器、石器和夹砂陶、彩陶、印纹硬陶等，证明闽南地区从史前时代至商周均有特色鲜明的土著文化。

《国语·郑语》曰："闽，羋蛮矣。"汉郑玄指出："闽，蛮之别种也；七，周之所服国数也。"今闽南连同广东潮梅古属七闽，秦属闽中郡，汉为闽越之地。闽越人"秦汉时分布在今福建北部、浙江南部的部分地区"；秦立"闽中郡"，"首领无诸相传是越王勾践的后裔"。因其佐汉灭秦，汉高祖五年（前220年）"立无诸为闽越王，王闽中故地，都东冶（今福州一带）"。尽管汉代闽越人曾有过被汉武帝赶跑逃匿到江淮，以至"东越地遂虚"的经历，但从总体上来说，中国的民族迁移基本上呈南下的趋势。因此，有理由推测汉代以后，闽南地区的主要住民很可能就是原先分布于福建北部、浙江南部的闽越人的后裔。

尽管闽南土著的历史扑朔迷离，而闽南的"文明史"则被认为是汉人于公元4世纪前后从中原南下避乱泉州开始的。唐总章二年（669年），朝廷命"玉钤卫左郎将"陈政为岭南行军总管，率府兵三千六百名入主漳州，因遭到当地畲族人民的大规模反抗，又派来五十八姓军校增援，父殂子继，最终击败了声势浩大的畲族反抗者。唐光启元年（885年），河南固始县王潮、王审知兄弟率军南下，在包括闽南在内的大半个福建转战8年

后，治闽 50 年。以后，金元迫境，宋室衣冠又相继避乱南下，在闽南辗转驻足。"辞国来诸属，于兹缔六亲"①，"男生女长通蕃息，五十八氏交为婚"②。……这些南下人士不仅血脉与闽南土著相融合，且以其先进的生产方式极大地改变了闽南土著的生活和文化，使闽南人及其文化"含有极瑰异之成分"，成为"最难解无过福建人"中的一个特异部分。

唐代曾先于陈政、陈元光父子开屯九龙江，后又辅佐陈氏父子平"寇"开郡的司马丁儒在其《归闲诗》中说："漳北遥开郡，泉南久罢屯，归寻初旅寓，喜作旧乡邻。……土音今听惯，民俗始知淳。"足见唐代以后闽南土著文化和中原文化相互融合之迅速。这种中原和土著文化交流、融合的历史进程，贯穿于整个闽南的文化史中。③

总之，由于历史上中原战乱不断等原因，造成汉人在很长的历史时期里持续大规模南迁的局面，这为闽南带来了各个时期先进的中原文化。这些中原文化都不同程度地融合了当地的文化，且由于福建在地理上的偏远以及闽南的偏安一隅而得以较好地保存下来并得以发展。因此可以说，中原文化融合了闽南土著文化，这就是闽南文化的源头和基本要素。

① 丁儒《归闲诗二十韵》，载于《古今图书集成·职方典》第 285 册第 1106 卷《漳州府部·艺文》。

② 漳州《颍川开漳族谱》。

③ 参见蓝雪霏《闽台闽南语民歌研究》，第 3～6 页，福建人民出版社 2003 年版。

另一方面，闽南地处东南沿海，海上交通开发较早且较为发达。泉州刺桐港自五代以来就是中国与世界交通贸易的重要港口之一，还曾一度成为继埃及的亚历山大港之后的世界第二大港。刺桐港衰落之后，还有漳州月港、厦门港等的兴替。通过这些港口与世界各地的文化交流也给予闽南文化较大的刺激和影响，形成闽南文化上接中原、下续台湾和海外的广域性和丰富内涵。

本书主要通过对闽南音乐和工艺美术进行概要的整理和描述，力图使读者对闽南音乐和工艺美术的概要和特征、其形成和发展的脉络以及其与中原、台湾、海外文化的联系等有一个概略的理解。由于一切文化事象的发生、形成和发展、变化等都是在当地自然环境与文化背景的基础上实现的，而闽南的自然环境与文化背景又极具地方色彩与特色，要想尽可能深刻地了解闽南音乐与工艺美术，对其自然环境、文化背景以及历史沿革等亦必须有所了解。因此，本书在对每一个音乐与工艺美术项目进行介绍的同时，对与之关系密切的自然环境、风土人情、历史传承等相关事项亦尽可能有所考虑。通过这种努力，力图使本书对闽南音乐与工艺美术的介绍更为立体和厚实。使读者对于闽南音乐与工艺美术的理解尽可能深刻和全面一些。

本书的地理范围主要是闽南，但"闽南文化"的分布远远不限于闽南本地。从闽南方言的使用区域来看，至少可以分成闽南本土、潮汕地区、雷州半岛、浙南沿

海、海南岛和台湾岛六大板块。① 因此，本文论述的范围、使用的事例也视必要而牵涉到闽南以外的其他地区，尤其是潮汕地区和台湾地区。

本书分为音乐和工艺美术两大部分。音乐部分所涉及的内容主要包括民歌、民俗歌舞与阵头演艺、戏剧与曲艺音乐、器乐等。

闽南音乐的主要价值和特征在于其作为历史久远的古代音乐的活化石这一品质上。音乐与其他文化事象最为不同的特点之一就在于其瞬时性或不可重复性，即在于其声音一旦鸣响后便消失的物理特征上。因此，古代音乐的内容难以保存流传下来。加上中原地域长期持续的战乱，灿烂的中国古代音乐现在流传下来的东西可以说很少了。于是，保留了古代音乐遗风的闽南音乐就显得弥足珍贵。

与闽南音乐的历史价值相对，闽南工艺美术则富于地域文化特征，每个地区都依本地的风土地利、矿产资源、文化传统等，创造、发展出了极具地方色彩的工艺美术文化。其主要的内容有雕塑与雕刻、工艺画与剪纸、陶瓷以及各种民俗工艺和生活工艺等。

在漫长的历史进程中，在继承中原文化和与海外文化交流的过程中，闽南人民凭借自己的聪明才智和辛勤劳动，创造出了瑰丽灿烂的音乐和工艺美术文化，使之成为中华文化中一个极具特色而光辉的亮点。同时，闽

① 李如龙《福建方言》，第 104 页，福建人民出版社 1997 年版。

南音乐与工艺美术文化在远播海外的过程中，对东亚、东南亚等地域的文化乃至世界文化产生过较大的影响，深受海内外华人乃至世界各国人民的喜爱。

由于闽南音乐与工艺美术内容极其广泛和丰富，如果要加以全面深入的介绍，许多项目都应该自成一本书，这显然不是本书所能做到的。加之编者的学术水平有限等原因，有一些重要的内容未能收入本书，收录于本书中的内容也难免会有错误和遗漏，敬希读者给予批评指正。

<div style="text-align: right">

编者

2008 年 7 月

</div>

闽南音乐

第一章

闽南乡土与音乐

第一节 风土与原住民音乐文化

福建古为"蛮荒"之地。闽,《说文》曰:"东南越,蛇种。"居住于当地的古闽越人以蛇为图腾。闽南语"闽"与"蛮"同音,两字的结构和立意相同,皆从虫,即蛇的象形,其字义一目了然。作为地域名称,闽字充分体现出其原始、蛮荒的性格。亦即相对于中原文化发达的区域来说,福建和中国南方的大部分地域一样,古时候乃是"百越文身"之地,是虫兽出没的地方。

从自然条件来说,闽南属于亚热带季风地带。夏日的季风不断地把海面上暑热潮湿的空气往陆地上输送,使得属于常绿阔叶林地带的闽南地域气候温润,光照和降水充足,树林茂密,大地生机盎然。茂盛的植被,为动物和人类带来了丰富的食物,也适合于农作物的生长。这种优越的自然环境,是闽南人民长期以来维持较为富庶生活的主要条件,也为闽南文化的繁荣和发展提供了必要的物质基础。

但另一方面,大自然同时也频繁地驱使雷电、飓风、暴雨、

洪水等自然暴力，对人类进行严酷的打击。尤其是在山林地带，由于树林茂密，遮天蔽日，多雨甚至阴湿的环境，还容易造成食物腐臭、病菌繁殖、疫病流行。也就是说在季风地带，大自然给大地和人类带来盎然生机，同时也给人类以打击，在这种生死予夺的大自然面前，人类根本无力反抗，其结果就形成了闽南人极其敬畏自然、崇信鬼神，尤其是与降雨有关的雷神、龙蛇神等的民风和地域文化特色。

既是敬畏自然、崇信鬼神，沟通神与人的灵媒亦即巫觋之流就是不可或缺的存在。古代祭祀仪礼的主角是巫，巫是祭祀仪礼的主持者、执行者，是古代社会中的文化精英，其社会作用极为重要。他们主持祭祀仪礼以沟通人神，其主要任务除降神祈雨、占龟问卜、驱鬼逐疫以外，还通过口头说唱等各种形式传承历史、传授知识，同时，他们还是文字、文学、音乐、舞蹈、戏剧等艺术形式的传承者。其中尤为重要的任务之一就是以乐舞通神、乐神以祈求风调雨顺、五谷丰登。后世的许多祭祀仪礼、艺术形态，包括歌舞、戏剧、音乐等都源于古代的巫术仪礼。[①]

由于祭祀仪礼几乎都离不开歌舞、音乐，自古以来，闽南民间信仰、祭祀仪礼以及在此基础上衍生出来的民俗、曲艺、音乐文化极其丰富多彩。闽南音乐文化的主要源头和组成部分之一就是根植于这种闽南风土和原住民的祭祀仪礼音乐文化。古闽越人的祭祀与音乐活动的具体状况现今已难以考证，但从史籍乃至岩画、摩崖石刻等中屡屡出现的太阳、蛇、鸟图腾崇拜，断发文身和悬棺、崖葬的习俗以及祭祀歌舞的场面等来看，可以确定他们已经有了极其丰富的精神生活和音乐艺术活动，并且通过各种方

① 本节有关自然环境与巫俗文化的关系的论述转引自朱家骏《神灵的音讯》，日本京都思文阁 2001 年版。

式传承、遗留下来。

见于史籍的 7 世纪以前的闽南原住民是畲族，尽管畲族是否闽南土著，亦即是否古闽越人的后裔，史学界尚未有定论。宋刘克庄《后村先生大全集》载："凡溪洞种类不一：曰蛮、曰猺、曰黎、曰蜑、在漳者曰畲……"其后历代，闽南各地方志等亦多有记载。明《永春县志》载："又有畲民，巢居崖处，射猎其业，耕山而食，率二三岁一徙。""赐姓三：曰盘、曰蓝、曰雷，考之其史，其盘瓠莫徭之裔也欤。"[①] 畲族今天在闽南及粤东潮汕地区尚有数万蓝、雷、钟姓后裔。其中，华安县新圩乡官畲村、高安乡坪水村与漳平县桂林乡山羊村诸地畲族人民，至今尚固守族内通婚的传统，且保留有民族语言、歌唱、祖宗圣物等。[②]

从文献来看，畲族原本是一个迁徙不定的自然民族，极其爱好且擅长歌唱。畲歌云："水连云来云连天，畲家唱歌几千年"，"歌是山哈传家宝，千古万年世上轮"。由于畲族本身没有文字，畲族与世界上大多自然民族相同，都是以歌代言的民族。畲族称歌唱为"歌言"，歌与言浑然一体，密不可分。"只要是眼睛看得见的，手脚做得出的，话讲得来的，无论什么事情都有歌。"[③]想说的话都可以用唱歌的方式表现出来。

畲族的历史、生产劳动和社会生活知识等都是以歌唱的方式来记载和传承的，因此，也可以说畲族的历史就是歌唱的历史。人的一生，从出生、成年、谈婚论嫁、成婚直至丧葬的所有人生

① 《永春县志》卷三《风俗》，明万历刻本。

② 本节有关习俗音乐的内容主要摘录整理自蓝雪霏《闽台闽南语民歌研究》，第 7～25 页。

③ 《畲族社会历史调查》，第 209 页，福建人民出版社 1986 年版。

仪礼，都离不开歌唱。在生产劳动、信仰仪式、娱乐交友等所有生活场景中都必定要有歌唱。正是闽南的自然风土与这种土著民族的文化性格，为闽南的音乐文化提供了丰沃的土壤，孕育了多彩的闽南音乐文化。

第二节　信仰习俗与音乐

文献中的闽南，"民有田以耕，纺苎为布，弗逼于食"，"崇俭朴"，但"好佛法"，"俗信巫尚鬼"，"素号佛国"。史籍记载其"迎神赛会，莫盛于泉"，① "妆扮故事，盛饰珠宝，钟鼓震锸，一国若狂"。② 其民俗十分"奢僭"。如明万历四十年志中载：漳州"元夕，初十放灯至十六夜止……别有闲身行乐善歌曲者数辈，自为侪伍，缚灯如飞盖状，谓之闹伞。间左好事者为龙船灯、鲤鱼灯，向人家有吉祥事者作欢庆之歌……"。③ 漳州、泉州等闽南各地在祭祀仪礼中曲艺、音乐之隆盛由此可见一斑。所谓"装扮故事者"，大概就是带有故事情节内容的祭祀仪礼曲艺形式吧。

泉州城乡流行一种称为"采莲"的民俗，有人认为是古越人的遗俗，歌谣中的"唆啰嗹"据说是古蛮越人辟邪祛灾的咒语，也有人说是古越人称龙舟为"须滤"，所以才有"唆啰嗹"这一音词的。

《泉州府志》卷二十《风俗》条记载主要流行于泉州、晋江

① 明·陈懋仁《泉南杂志》卷下，第26页，丛书集成初编中华书局版第3161种。

② 明·何乔远《闽书》第一册，第950页，福建人民出版社1994年版。

③ 明·何乔远《闽书》第一册，第950页。

一带的采莲习俗："五月初一采莲，城中神庙及乡村之人，以木刻龙头，击锣鼓，迎于人家，唱歌谣，劳以钱或酒米。"又据沈继生《民俗舞蹈"唆罗连"赏析》文，采莲队伍前导乃一旗手手执艾旗，即一长竹竿顶端用五色丝线绑扎着蒲艾，"替人家拂去梁上的尘埃"，称为"拂梁"；队伍之后尚有一个"醉钟馗"，"踩着醉步（或称七星步），不时晃动着酒壶和剑"。龙是水神，民间五月份扎龙祈雨的习俗在全国各地分布很广，"拂梁"和"钟馗"则显然是避邪驱鬼的仪式行为。从这些记述来看，采莲也是一种具有祈福避邪意义的民俗信仰活动，也许还糅合了部分祈雨习俗的要素。①

泉州旧俗于"每年四月初一，将本地方神庙内的木龙头抬出，到铺头铺尾堆放垃圾之处烧金放炮，意为去邪。四月底，在宫庙内烧金点香，使龙头附上神灵，同时备办土制龙王头、土孩儿、红枣灯，五月初一清晨添上一盘鲜花，然后组成采莲队，由两个童男扛木龙头，加上小旗二支、一锣、一鼓、一唢呐，有时还加品箫（笛子）及拍板，吹吹打打，到本地方各家各户'采莲'"。②

晋江县的采莲则是于五月初五下午将龙头从庙里抬出来洗净放至"境"门口，插上二支旗。酒后队伍出行。队伍阵容为四个用红菜篮装花的送花者，一两个举龙王旗者，四个举龙王牌者，乐队必备龙王鼓（通鼓）、草锣各一。送花者、持龙王旗者边走边歌舞。舞者身上背有酒和猪脚，醉步蹒跚。晋江县安海镇的厝

① 福建省艺术研究所《艺术论丛》3，第271页，1991年未刊本。蓝雪霏《闽台闽南语民歌研究》，第21页。

② 《中国民间歌曲集成（福建卷）》（上），第576页，人民音乐出版社1996年版。

叫"观街排"，一间接一间，首间接纳采莲的人家乃"福气"人家，给采莲队的红包要"大包"①。采莲队伍须将龙头抬进人家厝内的厅堂或天井烧纸钱，而采莲歌舞则在门口进行。②

谱例1

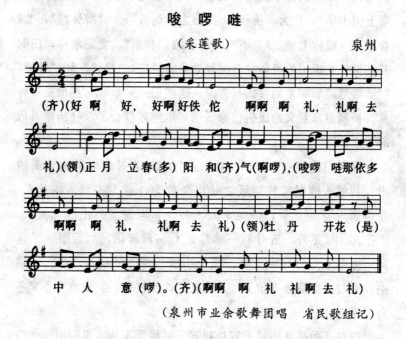

唆 啰 嗹

(采莲歌)

泉州

(齐)(好啊 好，好啊好佚佗 啊啊啊礼，礼啊去礼)(领)正月 立春(多)阳 和(齐)气(啊啰)，(唆啰 嗹那依多啊啊 啊礼， 礼啊去 礼)(领)牡丹 开花 (是)中 人 意(啰)。(齐)(啊啊 啊 礼 礼啊去 礼)

(泉州市业余歌舞团唱 省民歌组记)

旧时闽南各地都有"牵亡"、"关神"习俗，流传着许多举行仪式时唱的牵亡歌、关神歌，这些估计大多是较为原始、古老、最贴近民众生活的仪式歌，其中保留了不少方言土语和古代民间音乐。

所谓牵亡、关神是一种降神或招请亡灵的民俗信仰仪式，通常

① "大包"：即所包的（钱）数大。

② 据晋江籍民间舞蹈家尤金满先生1992年6月5日对笔者所述，尤氏出生于1924年。

由"神婆"等巫师主持。他们通过点香，持续反复念咒、唱诵请神歌，还伴有身体的摇摆等动作以进入恍惚自失、神魂附体的状态。并通过巫师的口来传达神喻，或者实现死灵与家人、亲友的对话。其时神婆等的一举一动、一言一行，犹如神灵自身或死者生前。

　　流传于漳州一带的《牵亡调》，尽管它已被运用于锦歌和芗剧中，其原始面目可能有所改变，但我们仍然能够感受到它浓郁的乡土风味和民间信仰内涵。

　　这种牵亡、关神的仪式各地名称不同，形式内容则大同小异。如东山有"观姑子"，潮汕有"落死鬼"等。

谱例2

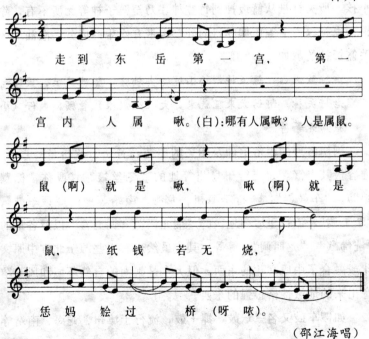

（邵江海唱）

①　引自龙海县文化馆《锦歌曲调集》。

潮汕"落死鬼"的"落"字即"降"之意，其"落神歌"曰：

> 观音渺渺在海中，佛身住在普陀山。脚踏红莲千百瓣，手挈杨柳显起身。大慈悲，救苦难；佛来邀，佛来共；共到门脚埔，门脚阔阔双条路。①

潮汕地区的"关神"、"落神"仪式多在阴历七月初一"开孤门"即厦门地区的"开地狱门"后到八月之前举行。这一个月间的漫漫长夜，是各种孤魂野鬼出来游荡的时节，所以民间要做普度。这段时间也正好是夏收之后的农闲季节，农民手中又有粮，所以民间多于此时举行关神仪式。参加关神仪式的大多是妇女、小孩，所关神祇从篮饭神到竹笠神、乃至筷子神等无所不有，除招请鬼神以占卜等信仰的目的外，也带有娱乐的成分。潮汕地区关篮饭神的歌如：

> 篮饭姑，篮饭神，蟠山过岭去抽藤。藤缚篮饭，篮饭老老好关神。阿姑欲来哩就来，大人呃（难）管顾，奴仔（小孩）呃等待。②

闽南各地的民俗信仰及相关的曲艺、音乐、歌曲名目繁多，内容极其丰富。如流行于泉州等地的"冬丝娘"（或称"棕蓑娘"）、"车鼓弄"，流行于漳州、龙海、南靖等地的"锣车鼓"、"牵王调"，流行于厦门地区的"催咒调"、"调五营"以及各地的"洗佛歌"、"龙船调"，等等。其中虽然也有一些源于北方中原文化或融合了中原文化的东西，但大多是闽南的自然环境和风土孕育出来的地域性格很强的东西。

如锣车鼓又名三坛鼓，攒子鼓，流行于漳州、龙海、南靖等

① 陈汉初《潮俗丛谭》，汕头大学出版社 2004 年版。
② 陈汉初《潮俗丛谭》。

地。在漳州也称为"哪吒鼓"，因漳州市郊北门外顶岱山社有
"三太子庙"，供奉有三位哪吒神像，此社的锣车鼓在当地颇负盛
名，而闽南话中的"锣车鼓"与"哪吒鼓"读音相同。

谱例 3

催　咒　调①

厦门

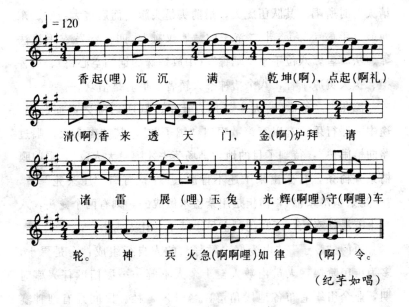

香起(哩) 沉沉 满 乾坤(啊)，点起(啊礼)

清(啊)香来透天门，金(啊)炉拜请

诸雷展(哩)玉兔光辉(啊哩)守(啊哩)车

轮。神兵火急(啊啊哩)如律(啊)令。

（纪芋如唱）

每逢菩萨生日或"挂香"（即进香），锣车鼓就会开坛奏响——
在庙里，在游行路上，尤其在挂完香回到社里举行"踏火"仪式
时。这是一个有唱有舞有奏的综合形式。人们用已经基本烧透过的
木炭燃起火堆，法师唱着咒语手执旗子作对而舞，并喷水、插符纸
于炭堆周围，然后率领敲击带柄的手鼓者、锣手、铃手连同全村的

① 《中国民间歌曲集成（福建卷）》编委会工作组编印《厦门民间音
乐资料》（一）。

男性老少唱着咒语，赤着脚板踩炭呼啸而过，称为"过运"①。

厦门也有相类似的迎神、进香形式。如在举行王爷生日等祭祀时，必须调来东西南北中五营天兵天将镇守"角头"，即镇守四方以保平安，俗称调五营。其时所唱的"催咒三脚鼓"、"调营"等多吸收本地民歌小调，极具地方色彩而又通俗、动听。又如"啰连势"是厦门三月十八日马祖婆生日时到其家乡"挂香、请火"时所唱。其队伍庞大，最前头是头旗，而后接大鼓吹、东西鼓（手鼓手锣）、十二童子的"罗汉神"、四位穿黄衣手执法绳、法旗者，八位手拿"吧镙"（中放锌珠的铜制空心饼）、挑香担、执大黄凉伞者，八个抬神爷大轿者，最后是信众。②

漳州的"锦歌"，大多都是应社里、尫庙热闹之邀而赴唱，途中一路行乐。有以童声歌唱曰"团子歌"，其"声头大，唱过路曲恰闹热"，待到了目的地"排场落去才唱'大人歌'，唱归瞑椅条叠椅条，日头出来了还不肯散去"③；有曰"压茶笼"者，"一笼茶担吊家俬"，横担是用紫檀木做成的，刻有两个龙头，八月十五沿街奏乐，还在琵琶上吊小牌子，让人占卜。④

厦门"歌子""由爱好'歌仔'的人自行组成，全是男士，多为市民阶层，人员由数人至十余人不等……厦门歌仔兴盛时期，业余组织遍布各地段角落，名曰××社。民间凡有迎神赛

① 过运：即躲过厄运。

② 详见《中国民间歌曲集成（福建卷）》编委会工作组编印《厦门民间音乐资料》（一），1961 年 12 月。

③ 此乃蓝雪霏 1990 年 5 月在龙海石码采访九湖田墘社的郑慕三先生所得的资料，郑先生时年 61 岁，他 13 岁学艺，其村"杂碎子"的历史有六七代，以上所述乃他儿时所经历。

④ 此乃蓝雪霏 1987 年 2 月在漳州新华东采访东门"锦歌社"已逝艺人方汉章之子方阿超所得的资料，方阿超时年 50 多岁。

会，红白喜事，常邀请歌仔社前去演唱，有的具红帖去请，并赠红包赞助歌仔社作活动经费。隆重的节庆活动如：三月保生大帝诞辰庆典，演唱颇讲究排场，搭棚悬灯挂彩，设案烧香点烛，备有好茶鲜果糕饼。演唱者在棚内坐唱，以长篇故事为主，常连唱二三夜。开唱前先奏南曲器乐曲，然后才唱故事曲文。最后一夜，如果该曲唱完，有剩余时间，便加唱短折曲目，如《火烧楼》、《杂货记》、《土地公杂咀》等。应邀作演唱最经常的场合是民间的婚丧喜庆。喜事唱《郑元和》、《吕蒙正》；丧事唱《三伯英台》、《孟姜女》。业余歌仔社在迎神赛会也有踩街活动，厦门人称之为出阵，如祭祀保生大帝，挂香踩街，常装扮《郑元和》故事中的人物。一人扮郑元和，身穿乞丐衣，一人扮李亚仙，其余有扮李婆和众乞丐的，乐员随在后面，边走边奏唱"。[1]

这些与闽南风土文化、民俗信仰活动密切相关的曲艺、音乐内容，是闽南音乐文化最为基础和最具特征的部分，是闽南音乐"含有极瑰异之成分"的主要因素，是宝贵的非物质与口头文化遗产，其中保留了许多闽南乃至中原音乐文化的古老形态和原始基因，具有极高的文化、学术价值。过去由于被列为封建迷信活动等种种原因，未能很好地对之进行调查、收集和整理。随着社会的政治、经济、文化的急剧变革，随着民间信仰的衰微和传承者的消亡，这部分音乐文化正在迅速流失和走向灭亡，亟待抢救。

第三节 原住民的音乐要素

闽南音乐文化的源头和组成部分之一是本地原住民的音乐文

[1] 罗时芳《近百年厦门"歌仔"的发展情况》。

化。无论是古越人的原始歌舞，亦或是迄今居住于当地的畲族人的"畲歌"乃至客家的山歌，都是闽南音乐文化总体的组成部分，都或多或少在现今的闽南音乐文化中留下它们的踪迹和影响。

古越人的音乐文化虽已难以考证，但畲族人民的音乐，依然有迹可寻。[①]

在以诏安、潮州为代表点的闽南语系的闽粤边界地带，流行着一种叫做"[ɕia] 歌"的民歌。这"[ɕia] 歌"的"[ɕia]"字如何写，早先曾经有过诸种不同的样式，如钟敬文先生写作"邪歌"，刘声绎则写作（潮州）"《辇歌》"。1982年油印的《中国民间歌曲集成（广东卷）》（初稿）也写作（惠东）"辇歌"。福建民歌调查组1961年在诏安发现"[ɕia] 歌"有作"社歌"或"畲歌"的（闽南语中的社歌、城歌、畲歌属谐音）。直至新近的《潮州民谣集成》及《中国民间歌曲集成（福建卷）》才最终确认其为"畲歌"。这种名称的确认过程表明了人们对这种民歌体裁的认识逐渐深化的过程，同时也意味着本地畲族民歌体裁已经高度融入闽南汉族的主体文化之中，以至于人们已经不能轻易地辨认出其本来的身份了。

闽南畲族音乐无论从体裁、形式、内容或者音调等各方面，都给予闽南音乐很大的影响。例如，畲族民歌常见的"双条变"、"三条变"的形式，就普遍存在于闽南云霄、诏安和潮州地区。

所谓"双条变"、"三条变"是一种重章叠句的民歌形式，以七字为一句，四句为一个章节即"一条"，第一、二、四句歌词的最后一个字须押韵。每一条的韵脚都不相同，但每一条的第三句则完全相同，保持着各条的内在联系和统一性。以两条组成一

① 本节有关畲族音乐的讨论转引自蓝雪霏《闽台闽南语民歌研究》，第8～17页。

首歌称为"双条变"，以三条组成一首歌称为"三条变"。如云霄的《七丈溪水七丈深》就是其中较为典型的一首"双条变""畲歌"形式的歌。

七丈溪水七丈深

<div align="right">云霄县</div>

(1) 七丈溪水七丈深，　七个姐妹梳观音①，
　　七个葵扇齐齐转，　七个斩头②看到目金金。

(2) 七丈溪水七丈流，　七个姐妹七蓬头③，
　　七支葵扇齐齐转，　七个斩头看到目勾勾。

这首歌的流传范围较广，在潮州、澄海都有极其相似的版本流传，应与畲族音乐有关。

潮州是这样唱的：

(1) 七丈溪水七丈深，　七个鲤鱼头带金，
　　七条丝线钓唔起，　钓鱼阿哥空费心。

(2) 七丈溪水七丈流，　七尾鲤鱼泅过沟，
　　七条丝线钓唔起，　钓鱼阿哥空有心。

<div align="right">（柯鸿才搜集）</div>

澄海是这样唱的：

(1) 悠悠溪水七丈深，　七个鲤鱼头带金，

① 梳观音：女人发型。
② 斩头：女人骂男人的话。
③ 七蓬头：女人发型。

　　　　　　七条丝线钓不起，　　钓鱼哥儿空有心。

（2）悠悠溪水七丈流，　　七个鲤鱼游过沟，

　　　　　　七条丝线钓不起，　　钓鱼哥儿空自劳。

<div align="right">（李凝郎搜集）</div>

　　此歌显然还与现在闽、浙边界畲歌《有缘歌》"有缘"，其头两句几乎一样，后两句之引申也基本相同。

　　在诏安，因畲族基本上汉化，畲族文化与汉族文化已经融为一体，《中国歌谣集成（福建卷·诏安县分卷）》还是把所有重章叠句的闽南语歌谣全部归类于"畲歌"。经统计，其中与现在闽、浙畲歌之"双条变"结构相同者占诏安"畲歌"总数的96％。这类歌曲，在云霄县占生活歌、情歌总数的23％；在东山县占情歌、生活歌、杂歌、儿歌总数的16.5％。而在云霄县以北和现畲族主要聚居区闽、浙边界以南之广大汉族地区，均少见有此种结构的民歌。

　　值得注意的是，类似畲族民歌的"双条变"、"三条变"的结构形式是一种较为古老的歌谣形式，这种形式在《诗经》中很常见。例如：

<div align="center">

《郑风·风雨》

</div>

风雨凄凄，　　鸡鸣喈喈，　　既见君子。　　云胡不夷？

风雨潇潇，　　鸡鸣胶胶。　　既见君子，　　云胡不瘳？

风雨如晦，　　鸡鸣不已。　　既见君子，　　云胡不喜？

就是典型的重章叠句结构的"三条变"形式。还有，如《周南·桃之夭夭》那样，不仅第三句相同，第一句也完全相同的诗歌在《诗经》中也很常见。闽南歌曲中的"三条变"形式虽然可能直

接源于"畲歌"的影响，但其源头却很可能来自古代的诗歌传统。类似的结构形式，在一些少数民族诸如苗族、瑶族等现存的古歌中也可见到。这一点对于我们理解古代歌谣的形式、起源等都很有意义。

在闽南音乐的曲调方面，畲族音乐等土著文化要素也有明显的痕迹。

在泉州—漳州平原以西，戴云山—博平岭以东闽南山地的德化县、大田县、永春县、安溪县，流行着一种和诏安"畲歌"相似的山歌调。

将安溪山歌和诏安畲歌加以比较，安溪山歌除了第三句变诏安畲歌的变宫音为宫音以外，旋律的基本进行"sol mi re 低音 la 中音 do do re"是一样的；将大田山歌与安溪山歌、诏安畲歌加以比较，其相异之处在于大田山歌的曲式结构是两个重复的双乐句一段体，而安溪山歌和诏安畲歌是属于起承转合式的四句一段体，故大田山歌第三乐句表现为对第一乐句的重复，与安溪山歌、诏安畲歌第三乐句的结构方式不尽相同。在旋律的基本进行上，大田山歌的第一、第三乐句应是安溪山歌、诏安畲歌第一乐句的下二度移位，是诏安畲歌第三乐句的上方小三度移位；大田山歌的第二、四乐句是变安溪山歌、诏安畲歌第二、四乐句的角音为清角音，曲调的终止型和安溪山歌、诏安畲歌则一样。

如果说诏安畲歌留有现在闽、浙畲歌的痕迹，那么，比诏安畲歌更为淳朴的大田、安溪山歌调，可能包含有更为地道的畲族音乐要素。

诏安的畲歌音调，在其北部毗邻之平原地区皆无所见，却见诸于相隔较远的闽南山地，说明这些歌有可能因同一主人之迁徙而传播，因为畲族从来都是择山而居。从另一方面讲，谱例4中的安溪山歌调仅局限于毗邻之德化、永春、大田流行，也说明了

谱例 4

闽南山地山歌调与诏安"畲歌"对照谱

安溪《白头恋爱结百年》
（周淑清唱、沈民音记）

日 头　　出来 金又金，

大田《嫦娥种韭菜》
（郭守敬唱、吴文秀记）

月出东边 郎过来　（哟），

诏安《牵子牵孙入学堂》
（黄海英唱、沈汝淮记）

阿公要食　　韭菜 汤，

你唱　山歌 是 真 情，　你 我(哪)

月内　　嫦娥　种韭菜 (哟)，　韭菜 炒肉

后园　　韭菜 还未 长，　保庇阿公

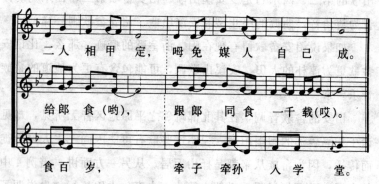

二人 相甲 定，姆免 媒人 自己 成。

给郎 食 (哟)，　　跟郎 同食 一千 载(哎)。

食百岁，　　牵子 牵孙 入学 堂。

此调可能不是这一山地的闽南人所有，因为安溪还有另一广泛流传整个闽南地区，甚至流传到台湾，成了闽台著名的"褒歌"的山歌调《挽茶歌》。《挽茶歌》影响如此之大，其原因除了安溪人图谋发展，往外迁徙之外，还因为《挽茶歌》更接近闽南口语。

总之，在闽南音乐文化的底层，有着以畲族为首的当地原住民音乐文化的根系和基础，虽然后来随着中原人民的不断南迁，中原音乐文化日渐占据主流地位，但这些土著音乐要素却仍然在闽南音乐文化中留下了深厚的印记和影响，其价值与重要性不容忽视。

第四节　北方文化的影响

闽南人的"北方"概念，乃指福建以北甚或福建以外地区。① 闽南古为蛮荒越地，后经孙吴尤其是公元 4 世纪前后和 7世纪、9 世纪北方对福建的三次大规模移民，造成北方汉文化在闽南的强势渗透并最终占据主要地位。与闽地民歌密不可分的闽南方言，便源自古汉语，② 且保存有古楚语和古吴语。③ 今天的闽南音乐虽然迥异于北方音乐甚至闽中、闽东、闽西、闽北各地音乐，但其中北来音乐踪迹亦约略可寻。

三国时，孙吴曾经营闽中，建立建安郡，闽南的南安、同安乃其时建安郡所辖之东安县。④ 据汉语言学家研究，今天的闽方

① 本节有关北方文化影响的讨论节引自蓝雪霏《闽台闽南语民歌研究》，第 19～37 页。

② 见林宝卿《闽南方言与古汉语同源词典》，厦门大学出版社 1999年版。

③ 见李如龙《福建方言》，第 18～25 页。

④ 朱维干《福建史稿》上册，第 52 页，福建教育出版社 1984 年版。

言尚保留有早期字书、韵书所记录的古吴语，如"侬"字，今闽南方言谓之［laŋ²⁴］，即"人"；"藻"字，闽南方言谓之［pʻio²⁴］，即"萍"，等等。① 闽南民歌中的吴歌遗迹当是明清流行的时调俗曲。

唐代奉诏入闽的陈政、陈元光的祖籍地问题，学术界虽有争议，但相当部分意见认为陈来自河南固始。历次移民，史载亦称来自"中州"即河南。而实际上历次移民的原籍非仅限于狭义的河南"中州"，而应包括广义的"中州"，即黄河流域地区，尤其秦、晋。"晋江"，宋代王象之《舆地纪胜》卷一三○《泉州·景物上》云：晋江"在县南一里，以晋之衣冠避地者多沿江而居，故名"。现在漳州市的"漳"字，漳浦县之"漳"字，原来漳州郡最早的府治所在地云霄县的漳江的"漳"字，皆来自山西境内之"漳河"。

唐陈元光的幕僚丁儒在《归闲诗二十韵》中唱道："辞国来诸属，于兹缔六亲。追随情语好，问馈岁时频。相访朝和夕，浑忘越与秦。……呼童多种植，长是此方人。"② 当时来自北方的人民与闽南土著居民之间虽经历过血雨腥风的冲突，但终于能够和睦相处，友善往来的情景可见一斑。同时，可以想见北来军民必然还带来了中原先进的农耕技术和文化，极大地推动了闽南的经济文化发展。

北方音乐文化对闽南音乐的影响较为显著的就是古代吴楚两地的音乐。吴歌，见于《宋书·乐志》："吴歌杂曲，并出江南。东晋、宋以来，稍有增广，其始皆徒歌，既而被之管弦。"郑振

① 见李如龙《福建方言》，第 21～22 页。

② 丁儒《归闲诗二十韵》，载于《古今图书集成·职方典》第 285 册第 1106 卷《漳州府部·艺文》。

铎《中国俗文学》说："《吴声歌曲》者，为吴地的歌谣，即太湖流域的歌谣，其中充满了曼丽宛曲的情调，清辞俊语，连翩不绝，令人'情灵摇荡'。"早在南朝，吴歌便以"子夜歌"闻名，其结构是五字四句或三句一段式，双关语谐音，以四时叙思情见长。在江南秀美的地理人文环境中，吴歌形成了自己婉约流丽的风格。

宋时，福建莆田人林光朝 1163 年在家乡广业里看到民间歌舞有诗曰："闲陪小队出山椒，为有吴歌杂楚谣；纵道菊花如昨日，要看汤饼作三朝……"吴歌楚谣既能南流莆田，就完全可能继续南流至与之紧邻的泉州、漳州地区。闽南地区的吴歌有案可查者乃于 1840 年左右经江西传入漳州的苏州南词中的部分小调，也有流散的南下艺人所传的时调俗曲，如《孟姜女》、《码头调》（又名《剪靓花》）、《湘江浪》，等等。

谱例 5

孟 姜 女

江苏

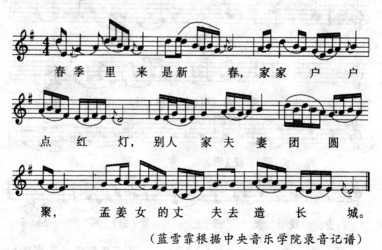

（蓝雪霏根据中央音乐学院录音记谱）

闽南人大概比较注重对歌词的行声表字，而无意于通过曲调来抒发情感，故早先似多为"念歌"而非"唱歌"，闽南人之所以有"歌子"应是得益于北来的时调小曲。下例的"歌子"《七字子》调，尽管将一个乐句记成四个小节（其实际时值是一样的），尽管因方言字调表述的关系出现大跳音程，尽管第三句落音变羽音为宫音，但其旋律进行则与江苏之《孟姜女》如出一辙，这在闽南与谣念几无大异的"念歌子"的情形中，可以说是一种特异的存在。

吴地的《孟姜女》在闽南生根以后，遂衍生出各种名目的曲调群，形成一个系统，如《四空子》、《大七字》、《七字子反》、《三空子》、《三空子半》、《六空子》、《哭某歌》、《十步送哥》、《死某歌》、《相骂歌》，等等，几成闽南歌子的主宰。

谱例6

七 字 子

<div align="right">漳州</div>

听 你 这样 讲 娶 你(哪) 先，

娶 我 两眼(啊) 泪(啊) 溶 溶。

你 夫(哪) 投(啊) 军 郑 州

去，我 爹 任上 管(哪) 军 民。

<div align="right">（石扬泉唱　陈彬记）</div>

　　《码头调》、《湘江浪》也都是吴地流行的时调俗曲，《码头调》在闽南称为《十二月思想调》（又名《送情郎》），《湘江浪》在闽南称《厦门锦歌》，如：

谱例 7

湘江浪（一）①

江苏·苏州

谱例 8

厦门锦歌

厦门

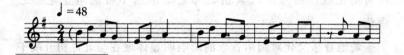

　　① 引自中央音乐学院教材科印《中国民歌、歌舞谱例》，未刊本，第282页。

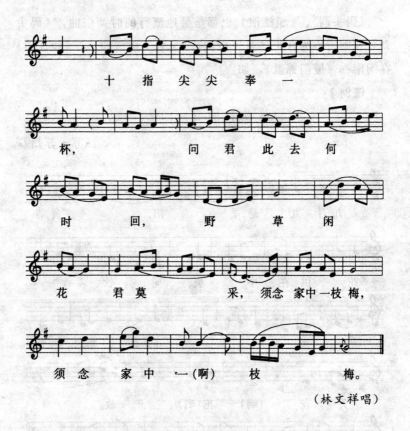

十指尖尖奉一杯，问君此去何时回，野草闲花君莫采，须念家中一枝梅，须念家中一（啊）枝梅。

（林文祥唱）

楚文化对于闽南的音乐文化也有很大的影响。西周时建都今湖北秭归东南的楚国，公元前 223 年为秦所灭。其文化乃许多民族、部落文化的聚合体，曾对中原地区文化、巴蜀文化、吴越文化、两广越文化、闽文化发生影响。宋代闽中莆田就有楚谣流行的记载，而与莆田紧相毗邻之闽南当不可能阻止楚谣之南流。

楚地音乐文化对闽南音乐的影响明显体现在与五月初五端午节划龙船的习俗"扒龙船"及其歌唱等中。据《中国民间歌曲集成（湖北卷）》介绍，在屈原的故乡秭归县，还保留着在"龙舟

竞渡之前，要举行隆重的奠祭仪式并举行龙船游江与祭江"[1]
"与高歌招魂曲的习俗"[2]。而漳浦、云霄、诏安等地对于"扒龙
船"唱龙船歌的热衷比起楚地可谓有过之而无不及。俗说"四月
初一开鼓声，五月初一龙船行"，人们在端午节前一个月就集中
到祖厝练唱龙船歌，祈求社里平安、人丁兴旺。在竞舟之前，先
要举行献江仪式，唱《献江歌》、《祭江歌》，"船头叫歌船尾应，
万民江边吊忠魂"，而后将粽子等祭品倒入江中；要"溜船"，唱
《游船歌》，"若有龙船来对手，起手无回第一舟"，以鼓舞士气，
增强获胜信心；赛完舟获胜者要唱着歌回来，有《开鼓声》、《辞
江歌》、《尝酒歌》、《入港歌》等。

　　楚地音乐对闽南音乐的影响在音乐特征上也是有据可查的。
如前述泉州的《采莲歌》与鄂西南民歌《向阳花》极为相似。

谱例9

向　阳　花

（山歌·穿号子）　　　　　　　　　　　　湖北·五峰

　　① 《中国民间歌曲集成（湖北卷）》（下），第1232页，人民音乐出版
社1988年版。
　　② 《中国民间歌曲集成（湖北卷）》（上），第57页。

(甲)花 向 阳(呃) (乙)花 向(呃) 阳 (呃),

(甲)各族 人民 心 向 党(呃),(乙)各族人民 心 向 党(呃)。

<div align="right">(艾明菊、王世娥唱　王先协填词　李克昌记)</div>

上二例之音列同为 sol mi re do la（前例之变宫音为经过音），旋律音型诸多相似，句式结构同为一个基本乐句的变化重复与扩充，演唱方式同为呼应式。

鄂西的《向阳花》尚有其曲调群支持，如在五峰县北面屈原的家乡秭归县，其《龙船号子》是用 mi re do la 歌唱的，五峰县东面的宜都县的《清江船工号子》也是以 mi re do la 为核心向两方扩展，或可以为五峰县《向阳花》与泉州《采莲歌》的形似提供论据支持。

除了地理上与福建较为接近的吴楚之地以外，中原作为闽南人主体之发源地，其音乐当然也在闽南音乐中留下了极为明显的痕迹。事实上，闽南音乐作为古代音乐的活化石，在相当程度上还保留有秦晋音乐的风韵。如民歌音程结构上的间接八度进行、七度大跳、上、下四度跳进等，这些陕西、山西民歌的曲调特征，在以级进、环绕为主要旋法的闽南民歌中显得非常突出，显示出某种宽广而却是深沉的山野风味，以及积极、活跃的性格。

例如，旋律中的八度音程，若非以连续跳进的方式出现，而是先后出现，我们姑且称之为间接八度进行。

谱例 10

大溪出有溪边沙

漳州

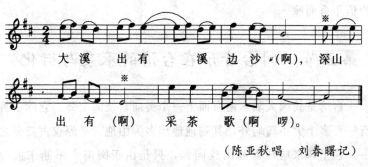

大溪 出有　　溪 边 沙 (啊)，深山

出 有 (啊) 采 茶 歌 (啊 啰)。

（陈亚秋唱　刘春曙记）

　　这种间接八度进行在陕北的信天游、在山西的山曲中最为典型，其徵音或商音的间接八度进行比比皆是，如谱例 11 中※所示：

谱例 11

对面山里流河水

陕北

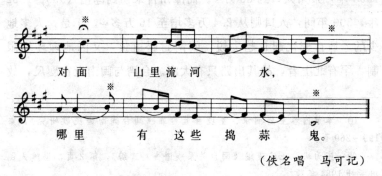

对 面　　山 里 流 河　水，

哪 里　　有 这 些 捣 蒜 鬼。

（佚名唱　马可记）

　　总而言之，自唐代以来北方多次移民的结果，北方音乐文化对闽南的渗透逐步增强，并日渐与闽南本地音乐文化融合，最终

发展形成闽南音乐文化的主体。这些北方音乐文化的某些要素例如南音等在北方已经不复存在了，但在闽南音乐中却得到了保存和发展。作为古代音乐的活化石，闽南音乐的文化、历史、学术价值不言而喻。

第五节　闽台音乐在台湾的承袭与衍化①

　　台湾是我国大陆东南海面上一个美丽富饶的宝岛。它除了拥有一百多个大小岛屿外，其陆地地形多为山地，平原仅占三分之一。这里原来居住着高山族同胞，只是由于闽南人不断东渡而来，台湾居民的主体才为"福佬人"所代替。"福佬"，又有谐称"河洛"，一般指源自黄河、洛水的闽南人。

　　闽南人东渡台湾，有案可查的始于北宋末南宋初②。宋以后，由于政局稳定，闽南经济获得了一定程度的进步，民生日繁。如泉州，在宋代已成为我国最重要的通商口岸之一，所谓"苍官影里三州路，涨潮声中万国商"，北宋皇祐年间（1049～1053 年）泉州人口约 80 万③。而漳州自宋初到淳祐（960～1252年）300 年间，人口则从 2.4 万多增至 16 万多④。于是，人多地少的矛盾自宋代起日趋尖锐。闽南封疆迫狭，又因地理环境限制，罕有北上者，故其出路只有大海。台湾与闽南近在咫尺，故

　　① 本节内容主要摘录、整理自蓝雪霏《闽台闽南语民歌研究》，第199～269 页。

　　② 庄为玑、王连茂编《闽台关系族谱资料选编》，第 2 页，福建人民出版社 1984 年版。

　　③ 宋·王象之《舆地纪胜》卷一三○《风俗形胜》，引《陆广守城记》。

　　④ 漳州建州一千三百周年纪念活动筹委会办公室《漳州简史》（初稿），第 24 页，未刊本。

闽南人移居台湾势必捷足先登。其大规模入垦，有明天启元年（1621 年）颜思齐为了建立海外扶余募众入台；崇祯十一年（1638 年）巡抚熊文灿让郑芝龙运数万饥民赴台垦荒；清康熙元年（1662 年）郑成功收复台湾带去大批官兵眷属；尤其清以来移民热潮持续不断。闽南人在台披荆斩棘，艰苦卓绝，创造了光辉的垦台、建台业绩；闽南文化随着闽南人东渡，成了台湾汉族文化的根基；闽南音乐渡海续响，谱写了闽南音乐在台湾承袭、发展、衍化的新篇章。

由于闽台地缘上的接近和地理气候条件之类似，闽南人指日便可抵达台湾并将固有文化原封不动地搬到台湾。闽南人集结乡贯而行的赴台方式和抵台后拢聚族人而居的生活格局，也使得闽南文化得以集中保存。所以，台湾福佬系音乐对于闽南音乐的承袭处处可见。

康熙二十四年（1685 年）所修《台湾府志》卷六《岁时》记载，初二至元宵"好事少年装束仙鹤、狮马之类，踵门呼舞，以博赏赉，俗谓之闹厅"，"元夕放灯……有善歌吹者数辈为耦，制灯如飞盖状，或丝、或竹、或肉，以次杂奏，谓之闹伞。更有装束道、巫、仙、佛及昭君、龙马之属，向人家歌舞作庆，谓之闹元宵"。其内容与明·何乔远《闽书》卷三十八《风俗》、清王相主修《平和县志》卷十《风土》、清·薛凝度主修《云霄厅志》卷三《岁时·闹伞》等一脉相承。

《彰化县志》（道光十年）有陈学圣之"车鼓诗"曰："岁稔时平乐事多，迎神赛社且高歌，哓哓锣鼓无音节，举国如狂看火婆。"所谓"火婆"者，当为泉州三邑"车鼓"中所穿插表演的《火鼎公婆》。后来台湾所遗存的"车鼓"，则是一丑一旦，旦左手拿手帕，右手拿扇子，忸怩作态；丑拿四块，使尽浑身解数，嬉弄、取媚于旦。"迎神庙会的游行时车鼓演员都骑在人家的肩

上表演"。"演唱的戏目有'番婆弄'、'五更鼓'、'桃花过渡'、'点灯红'、'病囝歌'、'盲人看花灯'、'牵红姨'、'小补缸'、'探花欉'、'石三惊某'等"①。

台湾车鼓的曲调"一部分取自南管音乐的俗唱,一部分为本地民歌,另外又加唱工尺谱或车鼓特有的罗连谱。车鼓的主要伴奏乐器有月琴、二弦、壳仔弦,有时增加小鼓、小铙、叫锣、小铜锣与笛等"。"以近二三十年的台湾民俗音乐的分布情形来说,车鼓阵最多的是西部平原,特别彰化以南台南县以北",而宜兰县"车鼓阵最少,几乎没有"。②

从台湾车鼓的演唱形式、演唱曲目、演唱风格、分布情形来看,台湾车鼓承袭的是闽南车鼓中的主要部分。如前所述,闽南车鼓有多种多样的表现形式,台湾车鼓承袭的是闽南车鼓的名称、演唱场合、一男一女互为逗乐的主要表演形式,《点灯红》、《桃花搭渡》等一些民间小调、乐器以及由歌舞到戏剧的过渡模式。其中"取自南管音乐的俗唱"部分,是对泉州车鼓的承袭,因泉州车鼓中的《百花歌》、《病囝歌》南管韵味浓烈,且有专门用南曲唱、奏的"车鼓唱"。台湾车鼓多分布于西部平原,也说明台湾车鼓与泉州车鼓的关系可能更密切些,因为泉州人多聚居于西部沿海平原,漳州人则多分布于内陆靠山地带及宜兰地区。

此外,相关的民俗歌舞"摇钱树"应承袭自泉州;"拍七响"应承袭自闽南乞丐为求乞而拍打自身的七个部位;"桃花过渡"承袭自潮州小戏《桃花搭渡》;"竹马阵"的竹马形式承袭自漳州

① 吕诉上《台湾的音乐》,见林熊洋等著《台湾文化论集》(三),台湾"现代国民基本知识丛书"第二辑,1954年版。

② 许常惠《台湾音乐史初稿》,第203、199页,全音乐谱出版社1991年版。

诸县的竹马戏；"番婆弄"承袭自闽南白字戏《番婆弄》……

褒歌是台湾广为流行的一种歌唱体裁，其名称、演唱场合、内容均是对闽南相关民歌之承袭。据洪惟仁先生主持、台湾顽石创意有限公司制作、国立传统艺术中心筹备处 2002 年出版的《台湾褒歌之美》之"计划概述"称，1998 年起至 2000 年底，他们"完成了坪林、平溪、双溪、汐止、石碇、深坑等地的相褒歌调查报告，所搜集整理出来的褒歌超过一千葩，还有许多还没有整理出来的录音资料约有一千多葩。2001 年 7 月以来，他们在传统艺术中心的资助下进行了更广泛的调查，所调查的范围包括坪林、深坑……阳明山等十五个地点，所调查的歌手五十余人，不但有录音记录并且用更精密的 DV 或 Betacan 作录影，收集了更多的褒歌"。

台湾褒歌又称挽茶褒歌、安溪褒歌，其名称体现了安溪挽茶歌、相谑歌之实与厦门、泉州"褒歌"之名的结合。厦门原是个海岛，鸦片战争以后方辟为对外通商口岸，它没有滋生山歌野曲的农业社会背景，而却有不少"走土匪"而来的内地移民，尤其以安溪人居多。安溪、永春、长泰、同安一带山地的"相谑歌"感情炽烈、言辞犀利，"谑人腹内滚"（即谑得人热血沸腾）、"谑人会烧心"（即谑得人的心火会燃烧起来）。安溪人带来的"挽茶歌"、"相谑歌"在厦门统称"褒歌"，并在这里经过包装，终以"褒歌"，"挽茶褒歌"的面目出现，由城镇艺人及业余歌子团体演唱。

台湾褒歌的演唱场景则承袭自安溪山地和漳州平原。闽南褒歌的原生演唱场景均为野外答对，以产茶著称的安溪一带山地，茶山、茶场以至品茶聚会，自是唱歌"相谑"的最好场所，人们常因上山"相谑"而忘归，后来发展到做客盘答等。台湾褒歌的演唱场合也多在茶山。连雅堂《台湾语典》曰："褒歌，则山歌。采茶之

时，男女唱酬，互相褒刺，信口而出，辞多婉转；亦曰采茶歌。"

1998年台湾洪惟仁先生发现仍"活生生地存在着"，并着手调查记录出版的褒歌就来自台北茶区；吕诉上《台湾的音乐》也说褒歌的演唱"没有一定，在山林砍柴也好，在蔗园伐蔗也好，在田野割稻也好，最好还是在茶山里……"

台湾褒歌的编唱方式与闽南山歌的编唱方式相同，连雅堂说台湾褒歌"信口而出"，洪惟仁调查的台北褒歌又称"现喙反"（[hian²¹ ts'ui⁵¹ ping⁵¹]），乃即兴编唱之意。

在台湾出版的多媒体光盘《台北褒歌之美》中的所有褒歌、CD《高雄县境内六大族群传统歌谣（一）福佬民歌》中旗山鲲洲柯郑燕、郭宴唱的《无字曲》等均与安溪相谑歌相同，可见安溪相谑歌在台湾流行之广泛。

谱例12《高雄县境内六大族群传统歌谣（一）福佬民歌》中高雄县六龟兴龙潘月梅唱的《采茶歌》就明显承袭自漳州的褒歌《照顾歌》：

谱例12

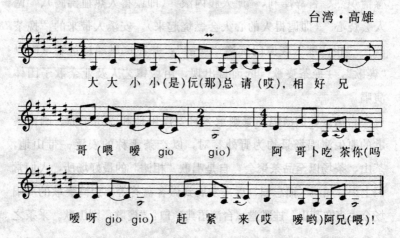

采 茶 歌

台湾·高雄

大大 小小(是)伬(那)总 请 (哎)，相 好 兄

哥 (喂 嗳 gio gio)　阿 哥卜吃 茶你(吗

嗳呀 gio gio)　赶 紧 来 (哎 嗳哟)阿兄(喂)！

（潘月梅唱 吴荣顺录音 蓝雪霏根据吴荣顺制作、台湾风潮有声出版有限公司 CD《高雄县境内六大族群传统歌谣（一）福佬民歌》记谱）

谱例 13

<div align="center">

照 顾 歌

漳州

</div>

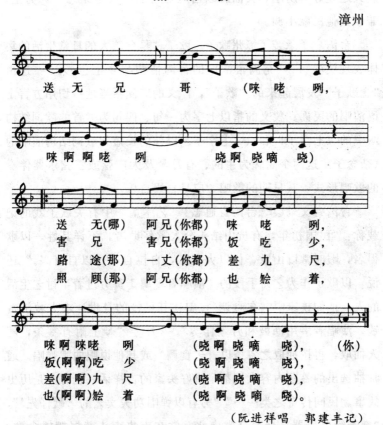

送 无（哪） 阿兄（你都） 咪 咾 咧，
害 兄 害兄（你都） 饭 吃 少，
路 途（那） 一丈（你都） 差 九 尺，
照 顾（那） 阿兄（你都） 也 谂 着，

咪 啊 咪 咾 咧 （哓 啊 哓 嘀 哓）， （你）
饭（啊啊）吃 少 （哓 啊 哓 嘀 哓），
差（啊啊）九 尺 （哓 啊 哓 嘀 哓），
也（啊啊）谂 着 （哓 啊 哓 嘀 哓）。

<div align="right">

（阮进祥唱 郭建丰记）

</div>

注：原简谱无调高，此处暂记以 F 调。"哓"字据 1961 年 12 月《中国民间歌曲集成（福建卷）》编委工作组编《龙溪地区民间音乐资料（一）》第 21 页，念作 [tɕ'io]；"嘀"念作 [ti]。

在漳州，半念半唱曰"念歌"，民间之咏唱多属此类。去掉"念"的成分，加强抒咏性，遂成了"歌子"。歌子原来应是民间散唱，近代歌子的演唱者多为怀抱月琴或弦子兼抽签卜卦沿街卖唱的盲艺人，也有用大广弦伴奏聚众说唱，由"捡钱"（捡，有一个一个捡起来或一个一个索取之意）营生的"讲古仙"或自娱娱人之爱好者所唱。其曲牌以当地《七字子》、《杂念子》为主，兼收其他民歌小调。

台湾歌子承袭了漳州歌子。歌子"是台湾人的日常生活的集体表现民谣"，"充满很浓厚的台湾情调与乡土色彩"。① 这由"念歌子"发展起来的"歌子"，广义的应涵括当地一切用方言土语演唱的民谣；狭义的指以七字为一句、四句为一首的歌词结构演唱的《七字子》和以《七字子》以外的长短句歌词结构演唱的《杂念子》这两个曲牌为主的、有月琴及大广弦或三弦乐器伴奏的歌唱形式。其早期的歌唱，应是自娱自乐。

台湾省文献会《台湾省通志》"艺术篇"中有关歌子戏的记载称："民国初年，有员山结头分人歌仔助者，不详其姓，以歌得名，暇时常以山歌，佐以大壳弦，自拉自唱，以自遣兴。"还说，以歌子作为乞讨手段的"演唱者多属于贫穷过着半讨乞生活的人。他们挨家唱《乞食调》，叙述其可怜的身世，求人救济赏钱，演唱者多用渔鼓和月琴伴奏"。② 月琴"琴上附有签条，随人抽取，再按抽取之签条以《乞食调》或其他说唱曲牌弹唱。通常抽选出的签题内容大概都是讨好头家的吉祥话，也有些是历史故事、民间传奇之类……""另有以弹唱功夫卖艺的'歌仔先'"，"携着简单乐器，行遍全省南北，常在市集街头巷尾摆摊念歌，

① 吕诉上《台湾的音乐》。
② 许常惠《台湾音乐史初稿》，第175页。

其目的在于推销自己编印的'歌仔簿';'歌仔簿'是每本薄薄的小册子,除了歌仔先自编外,小部分是采集而来。其歌词内容则与一般说唱相仿,包罗万象,长短兼俱"。①

在厦门,也有称为"乞食歌"的盲艺人沿街演唱"歌子",台湾"歌子"在演唱者、演唱方式、演唱目的、乐器以及某些曲牌上,应是承袭了漳州歌子较为原始的部分。

随着岁月的不断推移,随着对新迁居地种种环境(自然、社会)的逐渐适应,尤其大分散小聚居的住居格局对于祖国大陆原籍大聚居格局的取代,从闽南各地传播到台湾的音乐文化在台湾又得到交流和融合。于是,福佬人虽然还唱着闽南民歌,但已不完全是昔日故土的翻版,而呈现出一种固有音乐特征的消磨和新质的潜移默化,即衍化。

在台湾,于迎神赛会或其他节庆时出阵游行或作野台演出的"阵头"大为发展,"其中牛犁阵、竹马阵、七响阵、番婆弄、才子弄、桃花过渡、拍手唱、挽茶车鼓阵等,都是从车鼓戏中独立出来的旁支,因此不论演员造型、服装、表演动作、音乐、伴奏乐器等,都与车鼓阵颇为相似"②。可见,车鼓到台湾以后衍化出多种多样的形式。

据黄玲玉女士的著述,台湾牛犁阵的角色有"田头家、犁兄、舞牛头者、犁妹、推犁者、犁田歌仔丑、犁田歌仔担与挑夫","完整一阵约十至十二人";其使用的道具"包括一个纸糊的牛头,牛头两侧各挂数枚铃铛,牛角缠红布,头顶贴两道神符,目的在避邪,以免触犯牛神";其"使用音乐有南管与民歌小调,主题曲《牛犁歌》又称《驶犁歌》或《犁田歌仔》。所用

① 简上仁《台湾民谣》,第133页,众文图书公司1990年版。

② 简上仁《台湾民谣》,第133页。

乐器一般以笛、壳仔弦、大广弦、二弦、月琴等"。牛犁阵的形式在闽南虽无所见，但从其主题曲《牛犁歌》乃闽南的《送哥调》来看，应可视作由闽南《送哥调》所衍化的"阵头"形式。

与车鼓同属"阵头"表演的还有丧葬阵头"牵亡阵、五子哭墓、五女哭墓、目莲救母、孙膑吊丧等"，其中多与戏剧有关，而"牵亡阵"应是闽南接引亡灵与亲属"对话"的"牵尪姨"与超度亡灵之法事戏的衍化。其表演的角色有法师、老婆、尪姨、小旦，其内容"是在描述'前往路途'的过程，分成'请魂就位'，'请神'、'调营'、'出路行'和'送神'等五个阶段"，"其中以'出路行'最为重要，共要走过三十六关和东岳十殿"。

"牵亡阵表演仪式由法师主咒、主唱，其余演员对答、轮唱"，"使用的伴奏乐器以龙角、帝钟、奉指、木鱼、鸟锣、五宝为主"，"另有二弦、鼓等"。① 在闽南也有送葬歌舞，但"牵尪姨"与超度法事皆在室内设坛进行，尤其超度亡灵，程序繁多，须连作数日夜，绝非一路游行所能完事。台湾牵亡阵在对闽南相关仪式加以衍化时将神秘诡异的人鬼交流展示于大庭广众之前，注重的是娱乐人生而非通神悼亡。

闽南褒歌在台湾的演唱场合由山野或劳动场所走向市场，其目的由自娱自乐、两性交际等衍化为行商的辅助手段，其名称亦由福佬人之所属逐渐变成福佬、客家混淆不清。

而歌子的衍化主要表现在歌唱内容的本土化与卖唱形式的扩大化，如《杨本县过台湾败地理歌》、《台湾博览会歌》、《"两国相争"日本打败空中战（一、二集）》、《"现代教育"回阳草歌》② 等皆为台湾本土的内容；用"抽签子"方式歌唱的乞食

① 陈健铭《野台锣鼓》，第75～78页，台湾稻香出版社1989年版。
② 见简上仁《台湾民谣》，第134页。

者，其签诗增添了诸如郑成功开台湾、周成过台湾、乞食开艺旦、邱罔舍放大炮、草地查某等曲目。① 随着商品经济的逐渐深化，歌子也以多种面目进入市场，如以推销药品为职业的江湖卖膏药者，多在夜晚来临之际，用杂技、魔术等"硬功夫"或唱诸如《劝世因果世间开化歌》、《劝世通俗歌》、《专劝少年好子歌》、《畅在先痛后尾歌》、《冤枉钱失得了》等等劝世的"软功夫"于庙庭街肆空地招揽生意；而原来游唱四方、浪迹天涯的流浪歌手也走进茶楼酒坊，作定时卖唱，以演唱长篇章回故事延续生意。②

　　而且，随着新生活的开创和新的社会秩序的建立，随着与台湾高山族和同往垦荒的客家人的接触之与日俱增，随着台湾政治风云的变幻和入侵者之轮番更替，闽南文化在台湾尽管一直为福佬人所维护，但仍难免产生某些变异，产生了许多富有台湾特质的民歌。如对来自祖国大陆北方的"北管音乐"的因袭有《腔子调》、《阴调》，其中《腔子调》来自北管音乐中的梆子腔③；对客家民歌的因袭有《江西调》、《采茶调》，前者与流传甚广的赣南民歌《长歌》有着非常密切的关系④，后者来自台湾客家的《平板调》等，使得台湾的闽南音乐融合了许多新的元素，得到了很大的充实和发展。

第六节　继往开来的闽南音乐

　　当然，闽南与台湾之间的音乐交流，并不是单向的。闽南音

① 见简上仁《台湾民谣》，第 134 页。
② 黄玲玉《从闽南车鼓之田野调查试探台湾车鼓音乐之源流》，第 58 页。
③ 见王振义《台湾的北管》，第 148～150 页，中华民俗艺术基金会企划，百科文化事业公司编印，1982 年版。
④ 见徐丽纱《台湾歌仔戏哭调唱腔的检析》，第 19 页。

乐在台湾传播和衍化的结果，也会反过来又对闽南音乐产生影响和刺激，由此推动了闽台两地之间音乐文化的繁荣和发展。这一方面的一个最为显著的实例，就是有关台湾歌仔戏的形成以及在其影响下漳州、厦门一带产生芗剧的情形和过程。

一般认为，锦歌、采茶、车鼓是台湾歌仔戏形成的三大主要来源。台湾学者吕诉上在《台湾歌仔戏史》中指出："'歌仔戏'是由漳州芗江一带的'锦歌'、'采茶'和'车鼓'各种民谣流传到台湾，而糅合形成的一种戏曲。"① 《中国戏曲曲艺词典》"歌仔戏"条目曰："1662 年大批闽南人随郑成功去台湾，闽南的'锦歌'、'采茶'、'车鼓弄'等民间艺术开始在台湾流行，并组织'歌仔馆'演唱。后吸收台湾民歌、说唱、并受京剧、四平戏等的影响，逐渐发展成戏曲。"② 这些描述，都基本上反映了歌仔戏形成的真实过程。但更确切地说，台湾歌仔戏所吸收的乃闽南民歌中的各种"歌子"，闽南歌子才是台湾歌仔戏形成的主要来源。

台湾学者刘南芳曾就歌仔戏的音乐说："台湾有句话：七字调像吃饭，杂碎调像配汤，小调像吃菜。"③ 歌仔戏中的这些主要的构成部分都来自于闽南的"歌子"。就歌仔戏的标志性音调《七字调》而论，其前身锦歌《四空子》其实在闽南乡间叫做《七字子》，在走唱艺人那儿也叫《七字子》。《七字子》曾是盲艺人最基本的谋生手段。闽南著名盲走唱艺人卢菊生前就曾说过："《七字子》是卜卦时唱的。""过去的歌子就叫《七字子》"。当

① 吕诉上《台湾歌仔戏史》（上），第 233 页，台湾东方书局 1961 年版。

② 上海艺术研究所，中国戏剧家协会上海分会编《中国戏曲曲艺词典》，第 200 页，上海辞书出版社 1981 年版。

③ 厦门市台湾艺术研究所编《歌仔戏资料汇编》，第 72 页。

然，《七字子》不仅仅是一个调类的名称，其广义还涵括闽台（以七字为一句歌词的）闽南语的各类民歌。在台湾也有"七字歌仔又有相褒歌、山歌、采茶歌等名称"的说法，① 其实就是从不同的角度说明了广义的七字歌仔还包括相褒歌、山歌、采茶歌等的事实。

以歌仔戏的铺陈性音调《杂碎调》而言，它来自闽南的《念歌子》，《触四句》、《牵尪姨》、《抵嘴歌》、《杂嘴（碎）》。"杂嘴（碎）"甚至成为乡村歌子社团的代名词，如龙海县九湖乡田墘村的郑慕三先生曾说过："锦歌是学名，土名是叫'杂嘴子'，比如要出阵，人（家）就会问：今啊日杂嘴子卜去哪落啊唱？"

王振义《乡土情结与现代暗影崇拜》中关于"歌仔戏源自民间的'念歌'，就是一般所说的'说唱'。歌是一人自拉（弹）自唱，以第三人称敷陈故事情节（如吕蒙正、王宝钏之类）。20世纪初有人把念歌改以代言体（扮演角色）粉墨登场，这就是歌仔戏"的说法，② 说的就是源自闽南的"念歌"才是歌仔戏的源头。

以歌仔戏色彩性音调"调子"（小调）而言，它们大多是闽南的俗谣或经由闽南消化了的明清时调、小曲。如"台湾兰阳戏剧丛书"12《找寻老歌仔调》中小调类的《送哥调》、《桃花过渡》、《蚯蚓仔歌》等皆为闽南同名歌子，《探亲仔》、《乞食调》应为闽南《亲姆调》的变体，《琼花反》应为闽南《苏武牧羊调》的变体，《澎筒调》乃闽南的《小溪调》（《走唱调》），《五空小子》乃《长工歌》的变体。徐丽纱《歌仔戏唱腔来源的分类研

① 曹甲乙《杂谈七字歌仔》，载《台湾风物》第33卷，第3期。

② 王振义《乡土情结与现代暗影崇拜》，见《台湾自立晚报》1976年4月27日副刊部。

究》中的谱例，《叹烟花》、《死某歌》皆为闽南化了的《孟姜女》调，《运河哭》、《破窑调》乃闽南《送哥调》的变体，《金水仙》、《白水仙》、《串调仔》乃闽南化了的《采茶灯》的变体，《湖南调》乃闽南化了的《妈妈娘你好糊涂》，《都马尾》乃闽南化了的《怀胎调》。又如邱曙炎、罗时芳编的《歌仔戏音乐》中的"调仔"部分，《牵红姨调》、《长工歌》、《花鼓调》、《闹匆匆》乃闽南同名歌子，《台湾褒歌》乃漳州"摽歌"的节奏规整化，《台湾采茶褒歌》乃安溪"挽茶歌"，《月台梦》乃闽南《长工歌》的变体，《彩旦褒歌》是漳州"摽歌"《嘿嘿调》的变体，等等。

台湾《宜兰县志》载：歌仔戏的创始人"……阿助幼好乐曲，每日农作之余，辄提大壳弦，自弹自唱，深得邻人赞赏。好事者劝其把民谣变成戏剧，初仅一二人穿便服分扮男女，演唱时以大壳弦、月琴、萧、笛等伴奏，并有对白，当时号称歌仔戏"[①]；1971 年出版的《台湾省通志》亦载："民国初年，有员山结头份人歌仔助者……暇时常以山歌佐以大壳弦，自拉自唱，以自遣兴……后，歌仔助将山歌改编为有剧情之歌词，传授门下，试为演出，博得佳评，遂有人出而组织剧团，名之曰：'歌仔戏'。"[②] 即使在今天，我们还可以从宜兰老歌仔戏尚且保持丑扮形态的演出遗存中，推测出早期歌子戏简陋、淳朴的风貌。

据宜兰市公所陈健铭的调查，歌子助真名欧来助（1871～1920 年），原籍福建金浦（现漳浦县），原本复姓欧阳，因日本殖民统治时代不准复姓，遂改姓欧。[③]

① 李春池纂修《宜兰县志》卷二《人民志》"第四礼俗篇第五章娱乐第三节戏剧"，台湾 1963 年版。

② 杜学知等纂修、廖汉臣整修《台湾省通志》卷六《学艺志》"艺术篇第一章第八节歌仔戏"，台湾省文献委员会 1971 年版。

③ 《福建戏剧》1983 年第 6 期。

歌仔戏一经问世，便获得了广泛的赞誉和推崇，逐渐风靡整个台湾，并传播到漳州、厦门各地，受到极大的欢迎。1928 年，台湾歌仔戏班"三乐轩"首次到漳州海沧白礁慈济宫祭祖演出，连演三天，由于演出的戏文内容、音乐曲调与闽南的"歌子"既极其相似又富有新意，带给了各地来的香客全新的感受和强烈的刺激，轰动了整个闽南地区。从此，歌仔戏的《七字调》很快就在龙溪、海澄、厦门、晋江等闽南各地唱响起来。

1929 年，白礁村首先聘请台湾艺人温红涂教演《庵堂相会》，当年秋天，厦门"亦乐轩"业余歌仔戏艺人庄益三、邵江海、林文祥到同安县潘涂村开歌子馆，教唱《孟姜女》。1931 年，海澄浮宫后保社"竹马戏宝德春"的艺人戴龙发到厦门向"新女班"学习歌仔戏《乌盆记》，回龙海演出大获成功。1932 年，台湾歌仔戏"金声团"首次到石码文明戏院演出。随后，原来在厦门演出的台湾歌仔戏"霓生社"与"霓进社"也到漳州黄金戏院演出，使台湾歌仔戏在漳州城乡影响日益扩大。漳州原来的小梨园、竹马戏、白字戏都纷纷改弦更张学唱歌仔戏，龙溪、海澄城乡也相继组织业余歌仔戏"子弟班"。不到一年，歌仔戏已经遍布芗江流域的平原地区……①

抗战爆发后，形成于台湾的歌仔戏被国民党政府视为"亡国调"而加以禁演。许多艺人不得已转入乡下活动，而邵江海、林文祥等人则对歌仔戏进行改良。他们以锦歌《杂碎调》为主曲，并吸收了高甲戏、梨园戏、竹马戏、汉剧等的部分曲调，融会南曲、南词、山歌小调等，创造了新的唱腔"改良调"搬上舞台，称为《改良戏》。《改良戏》巧妙地躲避过政府的禁令，迅速在漳

① 吴长芳《漳州锦歌（歌子）与台湾歌仔戏、闽南芗剧的"血缘"关系》，芗城区漳州锦歌社编《漳州锦歌论文集》，2005 年 6 月。

州、龙溪一带广为流传和发展。仅龙溪一县，改良戏的班、社、歌馆就发展到 200 多个。①

据吴长芳《漳州锦歌（歌子）与台湾歌仔戏、闽南芗剧的"血缘"关系》一文的论述，抗战胜利后，台湾歌仔戏和闽南改良戏曾出现过同台混合演出的盛况，以及闽台团体互访并长期滞留对方地域的情形。1946 年，改良戏班"抗建剧团"曾很长一段时间在漳州光明戏院演出《知县斩按司》、《山伯英台游地府》。隔年这个团就到台湾各地演出，他们带去的改良调尤其是"杂碎调"备受赞赏，台湾各歌仔戏班竞相效仿、吸收，竟至成为歌仔戏的主要曲调。后来。这个团就此留在台湾。而同时台湾的一个歌仔戏班"霓光社"也于 1947 年到闽南演出，就此留在闽南。这个剧团有不少知名演员如李少楼（1954 年参加华东地区戏曲会演获金质奖章）、陈玛玲、谢月池、王南荣等。该剧团于 1952 年与漳州的改良戏班合并，成立了漳州市实验芗剧团。从此，在闽南地区的歌仔戏、改良戏、子弟戏都被称为芗剧团。②

芗剧产生的过程表明，闽台两地的音乐交流是一种双向互动的文化交流，这种交流互为刺激和补充，共同促进了闽台音乐、戏剧艺术的繁荣和发展。

当然，闽南音乐的传播和衍化并不限于歌子和歌仔戏，也不仅限于在闽台两地之间进行，而是一种范围和内容极为壮阔的历史进程。几百年来，传至台湾的闽剧、梨园戏、高甲戏、莆仙戏、傀儡戏、布袋戏，一直活跃在城镇和乡村，深得当地居民欢

① 吴长芳《漳州锦歌（歌子）与台湾歌仔戏、闽南芗剧的"血缘"关系》，芗城区漳州锦歌社编《漳州锦歌论文集》，2005 年 6 月。

② 吴长芳《漳州锦歌（歌子）与台湾歌仔戏、闽南芗剧的"血缘"关系》，芗城区漳州锦歌社编《漳州锦歌论文集》，2005 年 6 月。

迎。闽南的十音和鼓吹乐遍及台湾各地，基本上可以说闽南所有的民间音乐形式，在台湾都有。

例如南曲，在台湾亦被称为郎君乐等。据查，福建南曲传入台湾的第一站是鹿港。鹿港的雅正斋，开馆于清康熙三十四年（1695年），当时的主持及任教者名陈佛赐。本世纪二三十年代是鹿港南曲发展的鼎盛时期，在中山路不到一公里的马路上，就有聚英社、雅正斋、崇正声、雅颂声和大雅斋五个馆，终日笙歌不断，管弦不绝。另，台南市的振声社，台南县关庙乡松脚村的新声社，亦均有一百多年历史。在台北，基隆、新竹、台中、彰化、云林、嘉义、台南、高雄、屏东、台东、花莲、澎湖等地，近百年的南曲社据初步统计有六十七馆。目前尚继续活动者有二十六馆，其中，尤以台北的闽南乐府、中华闽南音乐研究社，基隆的闽南第一乐团，鹿港的聚英社，台南的南声社、关庙的新声社，高雄的国声社等七个社团最为活跃。[①]

随着闽南人的侨居海外等人员往来以及通商等海外交流活动的日益频繁，闽南音乐也随之传播到以东南亚为首的世界各地，成为海外赤子寄托乡思的乡音。[②] 以锦歌为例，1929年闽南艺人陈丽水、林廷等八人应邀到吕宋、新加坡、马来西亚等国演唱、交流，他们以歌会友，并在新加坡由兴登堡唱片公司录制了45张唱片，称为"漳州儒家曲"。

闽南音乐的海外传播与交流以南曲为最。菲律宾、新加坡、马来西亚、印尼、泰国、缅甸、越南等地都有演唱南曲的馆社。在菲律宾，南曲社团相当活跃，仅首都马尼拉就有五个南曲团体，即：长和南音总社、金兰郎君社、南乐崇德社、菲华国风郎

① 刘春曙、王耀华《福建民间音乐简论》，第 4 页。
② 刘春曙、王耀华《福建民间音乐简论》，第 4 页。

君社、华侨四联乐府等。这几个团体于 1975 年联合组成"马尼拉弦管联合会"。新加坡目前最有影响的南曲团体为成立于 1904 年的湘灵音乐社，而早先则尚有横云阁、云卢、大么等。马来西亚主要的南曲组织有：马六甲的同安金厦会馆、桃园俱乐部、吉兰丹仁和音乐社、太平仁爱音乐社。印尼也曾有过许多南曲社团，如：泗水的寄傲社等。此外，缅甸仰光尚有韵新别墅等。

香港的南曲活动主要有香港体育会所属的南乐研究社，该会继承南曲的宝贵遗产，发扬其优秀传统，坚持经常性的南曲演奏活动，参加不定期的综合演出，并聘请内地著名艺人前往香港传授。①

近年来，经常性的交流访问活动，不仅促进南曲的繁荣，同时增进了各国及各地区南曲团体之间的相互了解和友谊。1977 年由新加坡湘灵音乐社发起举办"亚细安南乐大会奏"，首届于当年 9 月 22 日至 24 日在新加坡举行。参加者有：菲律宾马尼拉弦管联合会团，马来西亚马六甲同安金厦会馆南乐组代表团，吉兰丹仁和社，印尼代表团，以及东道主湘灵音乐社。第二届大会奏于 1979 年 5 月在菲律宾马尼拉举行。由马尼拉弦管联合会主办。参加者有：湘灵音乐社、同安金厦会馆、香港南乐研究社，台湾基隆市闽南第一乐团南音组也应邀参加。第三届改为"东南亚南乐大会奏"，于 1981 年 8 月在马来西亚首府吉隆坡举行。参加者有：湘灵音乐社、马尼拉南管联合会代表团、印尼南乐研究社、马来西亚福联会乐团、马六甲南乐代表团、巴生雪兰莪永春公所南乐组、同安会馆南管音乐组、适耕庄云箫音乐社、太平仁爱音乐社、吉兰丹仁和音乐团南音代表团以及香港南乐研究社。台北市闽南乐府和基隆市闽南第一乐团组成的东南亚访问团，以

① 刘春曙、王耀华《福建民间音乐简论》，第 4～5 页。

及台南南声社的代表团亦应邀参加活动。①

　　东南亚的南曲研究工作，近年来也有所开展，并取得初步成果。有人把工尺谱译成五线谱，起了沟通中西音乐的桥梁作用。不少地方会馆、南曲团体出了馆史专刊、南音特辑，对南曲的源流、艺术特点及其继承发展做了有益的探索。南曲还作为东方古典音乐的代表，进入高等学府。如：菲律宾国立大学音乐学院、菲律宾女子大学音乐艺术学院，皆邀请著名的南曲艺术家开课传授南曲。② 闽南音乐在世界上流传范围之广，受欢迎受重视的程度之高堪称中国音乐之最。

① 刘春曙、王耀华《福建民间音乐简论》，第5～6页。
② 刘春曙、王耀华《福建民间音乐简论》，第6页。

第二章

歌　曲

　　歌曲无疑是最为普遍、最为重要的音乐表现形式。闽南素有歌乡之称，闽南人民热爱歌唱。在风景秀丽的安溪茶山、在稻花飘香的九龙江边、在蓝天碧海红砖绿瓦交相映衬的海边渔村，经常可听到真切动人的生活习俗歌曲、山歌、小调、渔歌。

　　闽南人民的歌声来自生活，有什么样的生活，就有什么样的歌声。在生产劳动、学习、娱乐等几乎所有场合中，在从大年初一到除夕一年间的所有岁时节庆活动中，在人生的每一个转折点所举行的仪礼中，歌声都是必不可缺的。

　　在闽南，可以说歌声始终伴随着人们的一生。襁褓之中的婴儿听着母亲的摇篮曲和催眠曲长大，幼童在儿歌和童谣中成长，稍大一点的孩子就伴随着牧牛歌、呼牛调游玩和嬉戏，或者在读书调、吟诵调中读书学习。及至成年，人们就在伐木歌、车网号子等歌曲声中劳动，承担其作为社会一员的生产责任，在褒歌声中嬉戏、表达爱情、寻求伴侣，在婚嫁歌中结亲成家。

　　在文字教育尚未普及的历史时代，人们的历史传承、知识传播主要还是通过歌唱和口头文学形式来进行的。人们从《孟姜女

哭长城》、《山伯英台》、《吕蒙正》、《十二月古人》以及畲族的
《盘瓠歌》、《麟豹王歌》等长篇叙事歌中，汲取历史、文化知识。
在《十二月歌》、《二十四节气歌》、《十二月采茶》等民歌中，传
授着生产知识和生活常识。

　　闽南语是一种典型的声调语言，其声调较为复杂，有八声、
七声。因此，闽南语本身带有很大的声调起伏，或者也可以说闽
南语本身就带有很强的旋律性。这一语言声调特点使得闽南语歌
曲的曲调整体上受语言声调的限制较大，呈现出语言带有旋律
性，而曲调又常接近语言的独特现象。其结果就造成了闽南语民
俗歌曲传统上以所谓"念歌"为主的特征，尤其以儿歌、风俗歌
曲、生活小调等更为显著。

第一节　生活歌曲

　　在人们的日常生活中，从出生、童稚、成年、成家立业直到
壮年、衰老的各个阶段，都有着与其生活内容相应的歌曲。这些
生活习俗歌曲直接地反映了人民的思想感情和生活状况。

　　长泰的《病囝歌》、漳浦的《十月怀胎》以及车鼓弄的《看
你面带青》等都从一月怀胎唱到十月出生，唱出母亲怀孕的辛
苦，告诫人们要"报答爹娘养育恩"。长泰短小的《生囝歌》唱
的是分娩的内容。南安育囝歌《月亮月光光》[①]、同安育囝歌
《做人的老母真辛苦》、漳浦育囝歌《乖囝唔通吼》等都是摇篮
曲，表达了母亲对幼儿的慈爱和初为人母的困惑以及育儿的艰
辛等。

　　① 引自《中国民间歌曲集成（福建卷）》。原书写作"摇囝歌"，笔者
认为应该写作"育囝歌"。

谱例 14

月亮月光光

（摇囝歌） 南安县

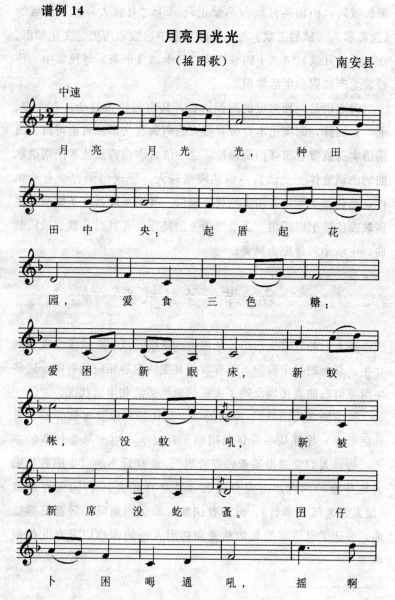

月 亮 月 光 光， 种田

田 中 央； 起 厝 起 花

园， 爱 食 三 色 糖；

爱 困 新 眠 床， 新 蚊

帐， 没 蚊 吼， 新 被

新 席 没 屹 蚤。 囝 仔

卜 困 唔 通 吼， 摇 啊

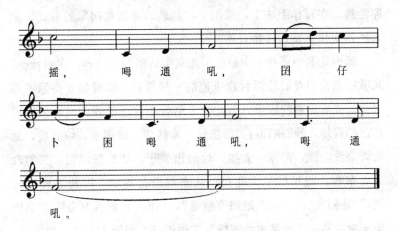

摇， 嗨通吼， 囝仔

卜 困嗨通吼， 嗨通

吼。

（王文轩唱 音响记）

注：①困：睡觉。 ②眠床：床铺。 ③吼：苦。 ④虼蚤：音 [ka²²] [tsau⁵³]，跳蚤。 ⑤囝仔：音 [kan²⁴] [na⁴⁴]，孩子。 ⑥卜：音 [bue⁵³]，要。 ⑦嗨通：音 [m²²]，不要、不可。

当小孩稍长，就有嬉戏、放牛、读书等生活内容，于是就有了各地的许多儿歌、游戏歌、牧牛歌、读书调、吟诵调等。

闽南儿歌的内容十分丰富。有教儿童认识事物的，如晋江石狮的《天乌乌》、《天顶一块铜》等；有配合儿童游戏娱乐的，如晋江的《月亮月光光》等；有哄小孩睡觉的《催眠歌》，伴着小孩洗澡的《洗澡歌》。闽南儿歌的歌词，常用比喻的手法、生动的语言，将自然界的事物拟人化，使儿童们易懂、易唱、易记、易于接受，在娱乐之中得到知识，受到教育。如"天乌乌，要落雨，海龙王，要娶某（某：即妻子），龟吹箫，鳖打鼓，水田鸡扛轿目吐吐，田瑛（蜻蜓）举旗喊辛苦，火萤挑灯来照路，虾姑担盘勒腹肚。"把水中动物个个拟人化，唱来诙谐风趣，听来意

趣盎然。在写作手法上，采用了"韵转和意转相间"的形式，使人感到变化丰富、转换自然。[1]

闽南儿歌中还有不少超越了儿童生活范围的内容。在旧社会，儿歌还成为妇女们控诉封建压迫的一种怨歌。那时妇女婚姻不得自主，受着深重的压迫，因此常常借教小孩念歌谣的机会来诉说自己的苦楚，她们唱道："髻把仔，冷淡淡，嫁那里，嫁北坑，北坑青菜没一梗，苦荬一大担，灶前出笋子，灶后踩泥羹。三年没见卖布客，四年没见卖花担；从来都没公鸡啼，田狗蟋蟀报五更。"她们哀叹："做人媳妇万般难"，"做人媳妇真歹命"，"上楼梳头给嫂骂，下楼挑水给嫂嫌"，"做饭乌，得罪大小姑；做饭黄，得罪大小郎。打破一个钵，大的打来小的骂"。但是她们还不懂得痛苦的根源，只是怨媒人，希望打骂她们的公婆早早死；因此唱道："烧生柴，起青烟，想起媒人不甘心"，"保佑阿公阿妈早早死，摇摇摆摆上大街"。人们还在儿歌中对儿童们进行爱国主义的教育。如：泉州儿歌《石井郑国姓》歌颂了明末爱国英雄郑成功。"石井郑国姓，安海去招兵，西桥放柴草，相邀去抗清。"泉州一带流行的《滚滚滚，中国打日本》反映抗日的内容等。[2]

从收入于《中国民间歌曲集成（福建卷）》的生活习俗歌曲、儿歌等来看，闽南的这一类儿童生活歌中几个较为突出的特点就是：①儿童歌曲中，很多地方都有牧牛歌。在野外放牧时唱的牧牛歌虽然音调也较为简单，但却相当自由、悠长；②很多童谣、儿歌都是很接近语言声调的"念歌"，与地方语言的音调节奏紧相吻合，以儿童口气唱出，感到贴切自然，如果改用普通话唱的话，则会出现许多倒字的现象；③儿歌、儿童游戏歌的内容大部

① 刘春曙、王耀华《福建民间音乐简论》，第136～137页。
② 刘春曙、王耀华《福建民间音乐简论》，第136～137页。

分与动物、植物有关，其次是一些有关游戏的内容，以及一些没有特定现实意义的接口令、绕口令等。既没有什么玩具，也基本上没有小孩喜欢的糖果、糕点类的食物，只有少数歌曲出现一些水果。这些特征如实地反映出早先的闽南地域尤其在农村，学龄儿童能够上私塾、进学堂的应在少数，多数儿童基本上处于一种自然而淳朴的乡村生活环境之中。他们的身边既没有工业社会的奢靡和污染，也没有学历社会的焦躁和压力，虽然物质生活相对匮乏，但生活显得自然而平静。

谱例15

呼 牛 歌

泉州

（杨条颂唱 沈民音记）

对于有幸上私塾、进学堂的儿童来说，吟诵调、读书调等可能就是必修的功课，而对于那些由于家境贫穷生活困苦的儿童、青年人来说，可能早早就得唱起《长工歌》，每日辛勤劳作于田垄间了。

长 工 歌

东山县

1. 正月人迎尪①，人家团圆我心伤，有爸生我无爸养，养

我一身做长工。

2. 二月犁田园，一犁两犁天繪光，②抽起豆腾来吊豆③，吊到藤断气繪断。

3. 三月人播田，头家④叫我去巡田，扛起锄头对门出，看着工课⑤心艰难。

4. 四月日头长老老⑥，做人长工无快活，望你照心款我食⑦，待我照心甲你磨。

5. 五月开菅芒，刈起芒叶来缚粽，大人细囝都有食，亏我无食嘴内空。

6. 六月挽⑧晚秧，一挽二挽手也疲，倒落田头郁戟困⑨，头家骂我病困床。

7. 七月七嗬嗬，双脚跪落双手搿⑩，胡绳⑪蚊子来叮我，叮我长工无奈何。

8. 八月八热热，担起犁耙来上山，张⑫有饭包蚶壳大，看着工课满四山。

9. 九月九乌阴，一个头壳两号心，别人子孙死繪了，自己子孙惜如金。

10. 十月人收冬，收尖收糯收透房。大人细囝都有份，独我长工无半筒。

11. 十一月是年边，家家昼昼人食圆，大人细囝都有食，独我无食倚门边。

12. 十二月人过年，叫声头家来算钱。七除八扣倒欠债，明年还着做赔伊。

<div align="right">（林凤姬唱　谢学文、黄镇国记）</div>

注：①迎尫：尫音 [aŋ²²]，迎神。　②天繪光：天未亮。③吊豆：上吊。　④头家：东家。　⑤工课：农活。　⑥长老老：很长很长。　⑦款我食：款待我。　⑧挽：摘　⑨郁戟

困：弯着身子睡。 ⑩挲：音［sun²⁴］。 ⑪胡绳：苍蝇。 ⑫
张：备办，装。

 闽南民间歌曲中，内容采用从一月唱到十二月的形式的歌曲
很多，从各种主人公各不相同的视角，记录了一幅幅闽南民间生
活的民俗画卷。这类歌曲对于民俗学、艺术学等方面的研究极有
裨益，值得加以归纳、整理、比较研究。

 至于成年人，其生活内容就更加丰富多彩了。他们要营生、
交友、游玩，还要参加各种社会活动，其歌曲种类较多。他们唱
各种劳动号子，叫卖调，劳作营生；唱褒歌，打情骂俏，谈情说
爱；到了婚嫁的年龄，就唱婚嫁歌；他们唱各种仪式歌曲，参加
地域社会的节庆祭祀等集体活动。

 恋爱、婚嫁无疑是人生大事，与此相关的恋爱歌、情歌可以
说是生命的催化剂、兴奋剂，还具有很高的娱乐功能，几乎在任
何民族的歌曲中都占有较大的比重。闽南山歌、小曲等各种歌曲
体裁中，有关青年男女嬉戏、调情、恋爱的歌曲很多。如云霄
《日头出来照白岩》、《一片树子》等都是很动人的情歌。华安
《挽茶歌》，巧妙地结合采茶的情景，唱出采茶姑娘对爱情的憧
憬，显得极为率真、朴质。

 谱例 16

挽 茶 歌

<div align="right">华安县</div>

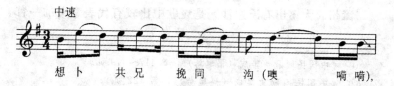

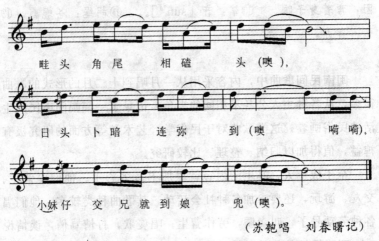

畦头 角尾 相磕 头（噢），

日头 卜暗 连弥 到（噢 嘀嘀），

小妹仔 交兄就到娘 兜（噢）。

（苏豹唱 刘春曙记）

注：①卜：要。 ②磕头：碰头。 ③连弥到：快到。 ④兜：家。

　　安溪、华安、长泰各地流行的相谑歌，多在山间采茶等劳动中男女嬉戏、调笑时对唱，其中也有许多接近情歌的，如安溪《上山挽茶叶》、《日头出来红又红》① 等。

　　流行于漳州、厦门各地的褒歌或称摽歌是一种民歌对唱形式，"褒"即赞扬之意。因褒歌在男女的对唱之中，常表达互相爱慕之情，以褒扬对方为内容，故此得名，如同安《鲤鱼出水头摇摇》、厦门《手牙茶篮挽茶叶》②、漳州《洛阳桥下猪肝石》③ 等。《洛阳桥下猪肝石》唱道："洛阳桥下猪肝石，笔架山下仙公桥，不得甲娘同摽唱，死到阴间不过桥。"足可窥见摽歌在人们生活中的重要意义和地位。

　　漳州《大溪出有溪边沙》是褒歌中比较有代表意义的一首。

① 《中国民间歌曲集成（福建卷）》，第 417～419 页。
② 《中国民间歌曲集成（福建卷）》，第 422 页。
③ 《中国民间歌曲集成（福建卷）》，第 430 页。

似乎是表现了两个青年男女在劳动中相遇，一见钟情，通过对歌委婉地表达、确认相互爱慕之情的过程。其曲调富有个性，在男女对唱中，通过调式色彩、旋律音调的对比，来展现歌唱者的不同性格。两段曲调都是徵调式。但是，在前面一段的女声歌唱中，强调了商音和羽音，旋律多级进，各乐节的落音为羽、商、徵，在徵调式中渗透着羽调式的柔婉色彩。后面一段男声歌唱中，强调了宫音，宫、徵间构成四度跳进，并在第二乐节中，突出了徵、宫、角音的运用，使它具有宫调式的明朗色彩。二者之间的对比，较为生动地烘托了男女不同的性格特征。①

谱例 17

大溪出有溪边沙

（褒歌）

漳州

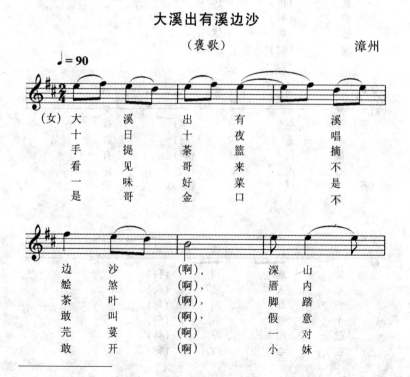

① 刘春曙、王耀华《福建民间音乐简论》，第61页。

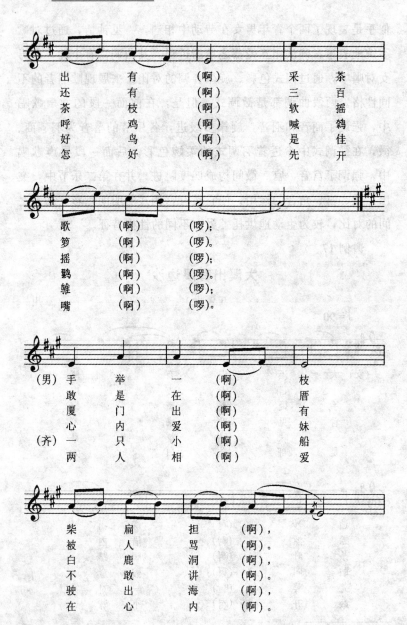

出　　　有　　　（啊）　　　采　　茶
还　　　有　　　（啊）　　　三　　百
茶　　　枝　　　（啊）　　　软　　摇
呼　　鸡鸟　　　（啊）　　　喊是　　鹁
好　　　好　　　（啊）　　　先　　开
怎

歌　　　（啊）　　　（啰）;
笋　　　（啊）　　　（啰）。
摇　　　（啊）　　　（啰）;
鹁　　　（啊）　　　（啰）。
雏　　　（啊）　　　（啰）;
嘴　　　（啊）　　　（啰）。

（男）手　　举　　一　　　（啊）　　枝厝
　　　敢是　门　　出　　　（啊）　　有妹
　　　厦心　内　　爱　　　（啊）　　船爱
（齐）一　　只　　人相　　（啊）　　两

柴　　扁　　担　　　（啊），
被白　人　鹿　敢　　（啊）。
不　人　　敢　讲　　（啊），
驶　　出　　海　　　（啊）。
在　　心　　内　　　（啊）。

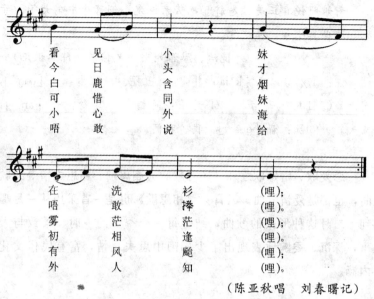

看 见 小 妹才
今 日 头 烟妹
白 鹿 含 海
可 惜 同 给
小 心 外
唔 敢 说

在 洗 衫 (哩);
唔 敢 捧 (哩)。
雾 茫 茫 (哩);
初 相 逢 (哩)。
有 风 飚 (哩);
外 人 知 (哩)。

（陈亚秋唱　刘春曙记）

注：①舲舨：不完。　②鹞鹞：老鹰。　③芫荽：一种香菜。
④佳雏：东家。　⑤唔敢：不敢。

　　过去，年轻人择偶多数须遵照父母之命、媒妁之言，年轻女
子甚至像商品一样被任意买卖。再加上离婚被看成是极为不名誉
的事，当不得不嫁给一个素不相识、自己不喜欢的男子时，其痛
苦和郁愤之情便只有借歌声来宣泄了。华安《日头起来甲迄高》、
同安《新娘歌》等就是表现了旧社会女子婚姻不如意而又百无聊
赖的心情。

新　娘　歌

<div align="right">同安县</div>

　　唱出新娘好人才，嫁着疮势①侁②团婿，新娘暗自流目屎
③，无采④好花插牛屎，插牛屎。

新娘照镜真正美，悫翁⑤疟势亲像鬼，倒落床中喘大气，亏阮⑥这世真吃亏，真吃亏。

（镜治、廖雅娟唱 吴伟晨、陈笃谋记）

注：①疟势：音 [kʻiab⁵³][si²¹]，丑陋。 ②悫：音 [goŋ²²]，傻。 ③目屎：眼泪。 ④无采：可惜。 ⑤翁：音 [aŋ⁴⁴]，丈夫。 ⑥阮：音 [gua⁵³]，我、我们。

恋爱歌、婚嫁歌之外，还有歌咏夫妇离别、相思之情等的歌曲，也都是爱情歌曲。云霄县《相思歌》也是一首采用从一月唱到十二月这种形式的歌曲，结合每一个季节的岁时、景致与人事，深沉、委婉地表现出了少妇闺中思夫之情，富有民俗文化内涵。

相 思 歌

云霄县

1. 正月夫君出外乡，拿起衣裳落笼箱，暝昏①暝店②借阮③歇，掀起蚊帐找无娘。

2. 二月二初三，从君去了病到今④，从君去了相思病，相思病重绘⑤穿衫。

3. 三月清明时，人今洗佛闹凄凄，娘今烧香有重拜，拜给夫君快返园。

4. 四月四月天，提笔摆纸写给妻，写叫阿娘清心免急心⑥，待我十二月廿九返来赴过年。

5. 五月人爬船，溪中锣鼓闹纷纷，船头打鼓别人婿，船尾撑舵别人君。

6. 六月热毒时，一头写批⑦一头啼，朋友兄弟来劝我，底人⑧出门离父离母无离妻。

7. 七月秋风哩亮声，凄惨罪过不忍听，卜⑨知早日随君去，免得在厝费心情。

8. 八月中秋十五瞑⑩，星光月白风又静，返去拜公吃中顿，亏得我君未回家。

9. 九月九乌阴，一号头家两号心，别人囝儿怨盒死⑪，自己囝儿惜如金。

10. 十月人收冬，掀起罗帐花粉香，掀起罗帐鸳鸯枕，鸳鸯枕落无双人。

11. 十一月是年边，家家厝厝人吃丸，大婴细囝⑫食可饱，亏得长工无食倚门边。

12. 十二月廿四清烟尘，捧起盆水泼着君，双手甲君接雨伞，四目相看笑肉哎⑬，

拿起大镜双人映，迎着君面蚀三分，迎着娘面都是粉，都……是……粉。

（林凤姬唱　谢学文、黄镇国记）

注：①瞑昏：晚上。　②瞑店：客栈。　③阮：音 [gua^53]。　④今：音 [ta^44]。　⑤盒：音 [bue^22]，不会。　⑥急心：担心。　⑦写批：写信。　⑧底人：跟随别人。　⑨卜：音 [bue^53]，要。　⑩瞑：夜晚。　⑪怨盒死：恨不得（其）死。　⑫大婴细囝：大孩子、小孩子。　⑬笑肉哎：笑眯眯。

此歌的一个特点是以段为单位，配合岁时、场景等内容主人公在夫妇之间自由转换，更加突出了男女作为社会成员身份、角色、地位和作用的区别，以及闽南地方每一个月的主要生活内容。

濒海的闽南是中国最大的侨乡，历代都有人漂洋过海外出谋生，近代又有海峡两岸人为的隔阂，使得离愁别恨的歌曲尤

其富有地域与时代特征，值得重视。例如，收入《中国民间歌曲集成·闽南卷》的泉州《父母主意嫁番客》就哀叹了被父母许配给身在海外的"番客"而不能完婚团聚的悲哀；而石狮市《番客歌》则反映了在海外谋生者的艰辛和对家乡亲人的思念。

第二节　习俗歌曲

在人生的每一个重大转折点如出生、成年、婚嫁、丧葬等场合，人们通常都要举行相应的人生仪礼。由于音乐乃是大多数仪礼所必不可缺的要素，在这些人生仪礼中所唱的习俗歌曲，直接反映了人们在面临生活环境、社会地位的重大变化时的精神活动，包括理想、希望、祈愿、憧憬、恐惧、悲痛等各种心理和情绪，是记录、理解民俗文化的重要文本。在整个汉族文化区域，与出生有关的仪礼近现代已经极为衰微，相关的民歌残存前文已有所提及，其仪式的成分和意义也已经不太明显了。就闽南地区来看，保存的较多的人生仪礼歌曲就是有关婚嫁的哭嫁歌、劝嫁歌等。

闽南哭嫁歌、劝嫁歌以及"婚礼念四句"、"闹房诗"、"搭歌桥"等有关婚嫁的习俗歌曲，分布较广。其主要原因之一就在于传统婚姻主要是由父母包办的，再加上女性社会地位低下，新娘在出嫁时就有许多复杂的心理活动。一是要进入一个陌生的生活环境甚至将要终身陪伴一个陌生的人，心理上的不安、恐惧等压力很大；二是要脱离成长于斯的家庭，离开养育、疼爱自己的父母，离开朝夕相处的兄弟姐妹，心中的离愁别绪难以言表。至于那些买卖婚姻等本来就是违背新娘本人意愿的婚姻，新娘的恐惧、悲伤和痛苦等就更加沉重了。这些因素，使得哭嫁成为一种

普遍的风俗。

哭嫁歌在习俗歌曲中占有相当重要的地位和比重，其形态和内容都比较丰富、发达。有些地方的哭嫁歌还分为骂媒、盘答、谢亲友、骂男家、梳妆、惜别等部分，还有将哭嫁歌的唱词汇集成册、相互交流的。

南安旧俗，新娘出嫁前一天晚上一定要开始哭，到上花轿后才停止。有的在出嫁前三天就哭起来了。当地俗话说："新娘唔吼，生囝会哑狗。"（意即：新娘如果不哭嫁，生下的孩子会哑巴）另一种说法是："大吼得大富，无吼得破厝。"（意即：大哭得富贵，不哭得破屋）表明哭嫁已成为旧时婚嫁中必不可少的一个组成部分。哭嫁的内容根据各人处境的不同而异。贫苦的女孩多悲叹身世，惜别，和表达对婚后生活的顾虑。富家的女孩主要哭自己将和父母分离，有时也莫名其妙地哭自己嫁妆多，没有什么不如人的地方，明显表现出主要是作为一种因循习俗的形式性的行为。新娘哭嫁时，母亲、婶母、嫂嫂、妹妹等女性亲属都来相劝，一哭一和，音调婉转，历代相传。①

德化县《我母生到恁囝唔是子》、南安《你囝是查某》、《即着一人散一路》、《你着共人有缘共有份》② 等都哭诉了由于被生做女儿身才不得不出嫁到别人家的不幸命运，体现出了在命运面前无能为力的凄苦和无奈，音调大多较为深沉、委婉，着重表达了即将与父母离别时，内心依依不舍的情绪。南安县《你着共人有缘共有份》，除了悲叹新娘是女儿身的不幸外，还带有父母的深深的祝福，要用"千缘万份"来做女儿的嫁妆，交代女儿要殷勤、善解人意，以得到公婆、丈夫及其家人的宠爱。

① 刘春曙、王耀华《闽南民间音乐简论》，第108～110页。

② 《中国民间歌曲集成（福建卷）》，第430页。

谱例18

你着共人有缘共有份

（婚事歌）

南安县

中速

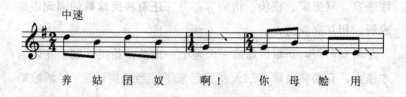

养 姑 团 奴 啊！ 你 母 赡 用

（人）生 子， 生（啊）团 奴 你 是 查 某，

饲 大 来 替 别 人。 若 卜 生（啊）

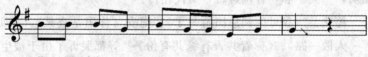

养 姑（养 饲）团 奴 你 是 乾 埔，

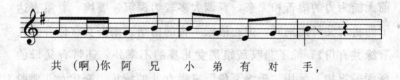

共（啊）你 阿 兄 小 弟 有 对 手，

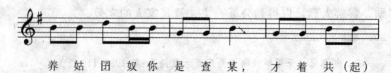

养 姑 团 奴 你 是 查 某， 才 着 共（起）

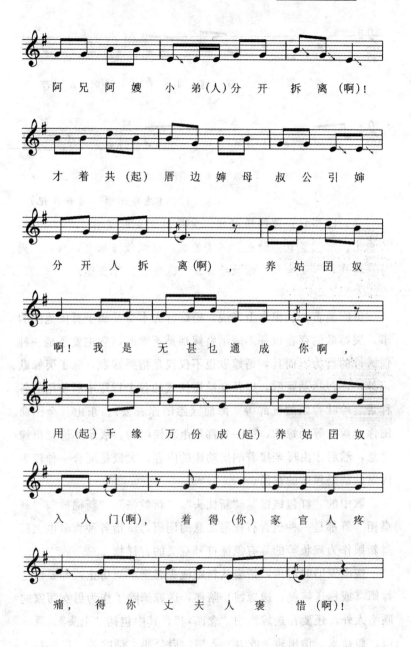

阿 兄 阿 嫂 小 弟(人)分 开 拆 离(啊)!

才 着 共(起)厝 边 婶 母 叔 公 引 婶

分 开 人 拆 离(啊)， 养 姑 团 奴

啊！ 我 是 无 甚 乜 通 成 你 啊，

用(起)千 缘 万 份 成(起)养 姑 团 奴

入 人 门(啊)， 着 得(你)家 官 人 疼

痛， 得 你 丈 夫 人 褒 惜(啊)!

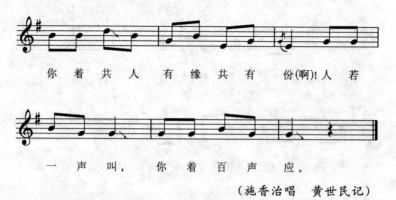

你 着 共 人 有 缘 共 有 份(啊)! 人 若

一 声 叫， 你 着 百 声 应。

（施香治唱　黄世民记）

注：①团奴：即阿团阿奴，父母对子女的爱称。　②觞用：
不中用。　③甚乜：什么。　④通成：以嫁妆陪嫁之，叫成。无
甚乜通成，即没有什么嫁妆给你。　⑤家官：即公婆。

　　毋庸赘言，从根本上来说，婚嫁行为本身是属于喜庆范围的
事，哭嫁歌的存在也并不表示婚嫁都是不幸的，它主要还是一种
仪式性的行为。而且，婚嫁歌也不仅仅是指哭嫁歌，除了哭嫁歌
以外，还包括劝嫁歌，以及在结婚仪式的各个程序中所使用的各
种带有吟咏音调的祝辞等。漳浦《惢团你着去》、东山《金团命
团你着嫁》等劝嫁歌，第一句都是由新娘唱的，表示不愿意出嫁
之意，然后才由母亲接着唱出劝嫁的内容，大概是配合一种较为
固定的结婚程序的东西。

　　歌中的"红包钱银"、"新枕头"、"新蚊帐"、"新棉被"、"新
桌柜"等都是一种包含有祝愿之意的词语，所指各种物事也大都
是新娘作为嫁妆等的具有象征符号意义的吉祥物。

　　按南安旧时习俗，婚娶从新娘梳头起至下厨房止，都要由送
嫁姆（或称送嫁婆、送嫁嫂）陪伴，送嫁姆除了作为男女两家的
联络人外，还要在送嫁当中"念四句"，其中包括"上头"、罩乌
巾、撒盐米、请出轿、吃丸、入房、启公妈、请吃茶、启灶君、

谱例 19

金团命团你着嫁

（婚事歌）　　　　　　东山县

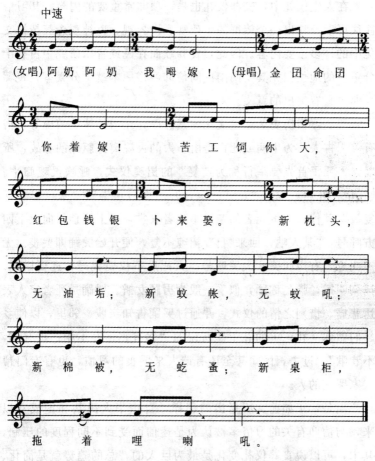

（陈雪琼唱　谢学文、黄镇国记）

注：①虼蚤：音［ka²²］［tsau⁵³］，跳蚤。　②哩喇吼：拉新抽屉时的响声。

饲猪饲鸡、摸笮篱著笼等。"念四句"的内容都取吉祥之意，生活气息较浓，包含有丰富的民俗文化内容，是宝贵的民间文学遗产。

在人生仪礼中，丧葬仪礼也是一项非常重要的内容。其习俗往往可以反映出一个族群的生死观、世界观、鬼神观念等精神文化中的许多重要内容。因此，丧葬歌曲在民族音乐研究中占有十分重要的地位。尤其是闽南民间信仰习俗原本就十分繁盛，丧葬歌曲更具有突出的意义。

哭丧习俗历史久远，文化内涵深厚，还与招魂、镇魂等习俗有关。古人认为生病或死亡是由于人的灵魂离开躯体的缘故，所以，人死了首先要举行称为"复"的招魂仪式，呼唤灵魂归来。《礼记·礼运》载："及其死也，升屋而号，告曰'皋（嗥）某复'。"其仪式即由死者的亲属举死者衣裳，登上屋顶，向上下四方呼号，"某人呐，回来啊！"招魂不复，便开始哭踊即哭丧。无声叫泣，有声叫哭，大哭叫号。人死后不仅要哭号，还要擗踊。捶胸叫擗，顿足称踊，似乎一般为男踊女擗。哭踊是死者家人表达悲痛、惜别之情的仪式，并通过哭踊告知亲戚、邻里，以使乡邻们做到《礼记·曲礼上》所说的"邻有丧，舂不相；里有殡，不巷歌"。过去，民间甚至还有请人来哭丧的习惯，也有专门帮人家哭丧的人。

但是，正如前文所指出的那样，自中华人民共和国成立以来，与信仰有关的习俗多被认为是迷信而受到不同程度的压制，其中，可以说丧葬仪礼变化是最为巨大的，总的趋势就是简化、"革命化"。因此，与丧葬仪式相关的祭文、祝词、歌曲也已经迅速地流失和衰亡了。在《中国民间歌曲集成（闽南卷）》中，冠以"丧事歌"的仅收录了一首《我爸这早甲我分开》。

谱例 20

我爸这早甲我分开

（丧事歌） 泉州

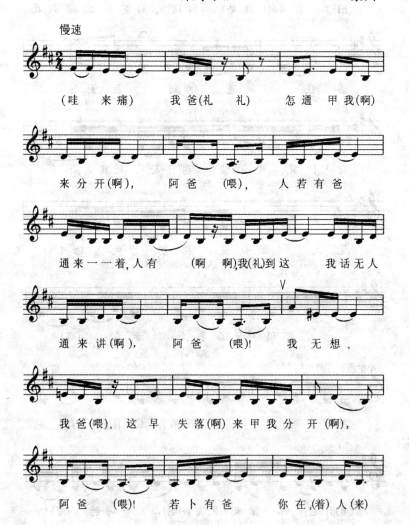

慢速

（哇 来痛） 我爸(礼 礼) 怎通 甲我(啊)

来分开(啊)， 阿爸 (喂)， 人若有爸

通来一一着,人有 (啊 啊),我(礼)到这 我话无人

通来讲(啊)， 阿爸 (喂)! 我 无想，

我爸(喂)， 这早 失落(啊)来甲我分 开(啊)，

阿爸 (喂)! 若卜有爸 你在,(着)人(来)

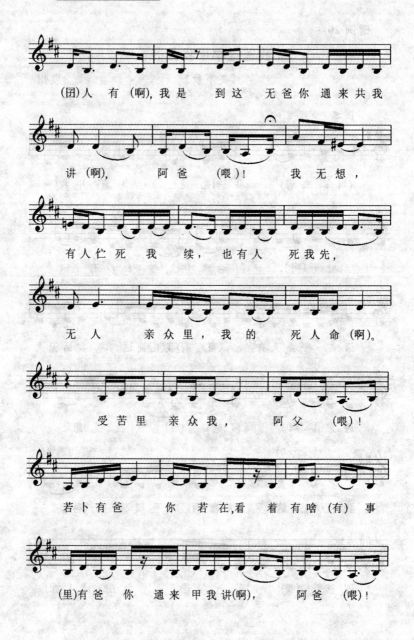

(团)人 有(啊),我是 到这 无爸你 通来共我

讲(啊), 阿爸 (喂)! 我 无想,

有人亡死我 续, 也有人 死我先,

无人 亲众里, 我 的 死人命(啊)。

受苦里 亲众我, 阿父 (喂)!

若卜有爸 你 若在,看 着有啥(有) 事

(里)有爸 你 通来甲我讲(啊), 阿爸 (喂)!

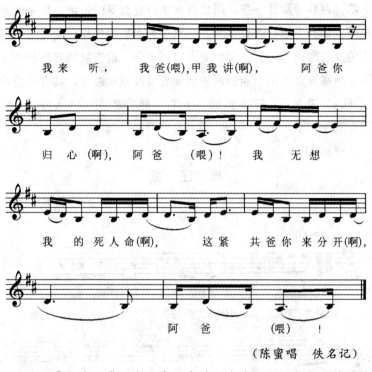

我来听，　我爸(喂)，甲我讲(啊)，　阿爸你

归心(啊)，　阿爸　(喂)！　我　无想

我　的死人命(啊)，　这紧　共爸你来分开(啊)，

阿爸　(喂)！

（陈蜜唱　佚名记）

注：①闽南一带，女人在哭丧时很少嚎哭，一般都是婉转凄切，曲调性很强，此哭丧调是悼哭亡父的。　②怎通：怎可。③甲我：和我。④通来：可来。⑤卜：音 [be^{53}]，要。

当然，除了人生仪礼以外，习俗歌曲还包括各种岁时节庆典礼歌曲。闽南各地流行的采莲歌等，在第一章中已经作了介绍，下面仅简要介绍几种较有影响的闽南信仰习俗歌曲。

每年的端午节，闽南很多地方都有划龙舟和包粽子以纪念屈原的习惯，特别是临近江河的地方。《重纂福建通志》卷五五《风俗》载："竞渡，楚人以吊屈原，后四方相承遂为故事。闽俗尤重之。"云霄县漳江即为赛龙舟的天然场所之一，下坂、阳下、

下港、西林等沿江一带，历代都有举行龙舟赛的传统。早先的龙舟是刻画有龙形状的独木舟，后来随着木船的出现，龙舟逐渐变成为龙造型的木船。云霄的龙舟轻巧灵便，前边装饰着昂起的龙头，后端安着龙尾，船的两边装饰着鳞纹或水波纹，具有独特的韵味。每艘龙舟一般乘坐20人左右，划手固定为17人或19人，还配有敲锣手、舀水手、舵手、击鼓手。

谱例21

献 江 歌

云霄上窖

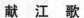

（领）啥(伊)人　(伊)创(伊)造　这(伊)乾　　　（哪）
（领）啥(伊)人　(伊)创(伊)造　江(伊)海　　　（哪）

坤(伊　啰)，　(齐)(连　啰　　哩　啰
水(伊　啰)，　(齐)(连　啰　　哩　啰

哩　啰　　　连　啰）　（领）啥　人（啊）
哩　啰　　　连　啰）　（领）啥　人（啊）

（是）创(伊)造（啊）　三　界(伊)轮（哪），
（是）创(伊)造（啊）　水　上(伊)船（哪），

轮（伊 啰），（齐）（啰 啰 啰 暖

船（伊 啰），（齐）（啰 啰 啰 暖

啰 哩 哩 连 啰）。

啰 哩 哩 连 啰）。

（郑丽水等唱）

　　云霄《龙船歌》[①] 就是在祭江竞渡时演唱的习俗歌曲。在上窖一带，传统上在竞舟之前，先要举行献江仪式，献江时舵手挥舞红旗，歌唱《龙船歌》，江中一唱众和，十分壮观。上窖的龙船歌分《献江歌》、《辞江歌》、《赏酒歌》。其中《献江歌》的调式音阶颇具特点，其全部音列为 ♭mi sol （♯sol） la ♭si do re ♭mi，调式为宫调式，但角音为"变角"音，（借用变徵的概念）比一般角音低半音，为 ♭mi。在旋律进行中常出现变化音级（见谱中第 5—9 小节，第 11—14 小节，第 17 小节）并常由宫音与"变角"音构成小三度与大六度的进行。除此之外，在正音音级进行中，又常强调羽音（见谱中第 1—4 小节，10 小节，15 小节）。但从整体来看，应属于宫调式。因此，这些变异就使其色彩更趋丰富、复杂，而在苍劲有力之中，蕴涵着悲愤、壮烈的情绪。

　　在云霄荷步一带，竞舟前要先"溜船"，溜船时齐唱龙船歌，悼念屈原，并鼓舞士气，争取竞渡获胜。其歌声雄壮有力，气势

　　① 有关《龙船歌》、《洗佛歌》的内容包括曲例节引自刘春曙、王耀华《福建民间音乐简论》，第 118～121、130～134 页。

磅礴。音调较为简练、朴实。

谱例 22

龙 船 歌

云霄荷步

(领)锣 鼓 一 阵(啰)　闹 纷(啊)纷(啰)，
(领)楚 王 无 到(啰)　听 奸(啊)奏(啰)，

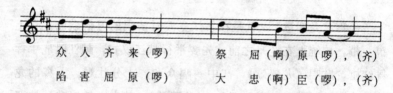

众 人 齐 来(啰)　祭 屈(啊)原(啰)，(齐)
陷 害 屈 原(啰)　大 忠(啊)臣(啰)，(齐)

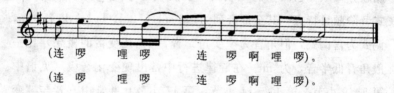

(连 啰 哩 啰　连 啰 啊 哩 啰)。
(连 啰 哩 啰　连 啰 啊 哩 啰)。

(周其凤唱)

　　诏安县的《龙船鼓歌》是诏安城外许姓宗族祖传的民歌，是他们春夏之交的一项娱乐活动。大约在 1916 年以前，诏安北门外的群众，每年自四月初一起，便开始了演唱龙船歌的活动。每天晚饭后，大队人群就出动了，他们沿着北门外的街道，举着各式各样的灯笼，唱着龙船鼓歌，逗趣作乐，绕了一大圈后才尽兴回家。这一行列的最前头是一对大灯，接着是群众的"灯会"——原来在四月初一之前，家家户户都扎着各式各样的灯

笼，到这一天晚上，全部迎了出来。街上顿时喧闹起来，灯火辉映，光彩夺目。在"灯会"后面是两个歌手，一敲大锣，一打大鼓，领唱龙船鼓歌，没拿灯的群众就跟在歌手后面帮腔。这种群众性的文娱活动形式，到1916年南北军阀混战时，被占领诏安一带的北洋军阀臧致平所禁，因此，几乎失传。直至1961年10月福建省民歌组采集民歌时，才得到4首曲调。其中除《十二个月》一曲较完整外，其他3首曲调的歌词已大部分失传。

《洗佛歌》流行于龙溪地区的诏安、东山、平和、云霄等县，据地方府志（《龙溪志》）载："四月八日浴佛，寺刹作龙华令。"（《平和志》）载："先期沙弥，沿门唱梵曲，索布施，谓之洗沸。"相传自唐代以来，当地人民每逢农历四月初八定为"洗佛日"。这一天，各家都案供佛像，焚香礼拜，用香水浇佛身，祈求"去祸消灾，人丁兴旺"，不免使人想起傣族的泼水节，以及泰国、缅甸用香水洗佛的风俗。随着佛教的盛行，这便成为世代相传的一种习俗。并出现以此谋生的洗佛艺人，包括走唱艺人、和尚、道士、尼姑、庙公（看守庙宇的人），其中以走唱艺人活动的地域最广、时间最长。《洗佛歌》就是艺人们在这一习俗过程中演唱的歌曲。演唱者一般为二至三人，一人肩背佛像，一人拿鼓，一人拿小钹，沿门而唱。其内容并不限于洗佛，有通过十二个月花开花落来描述四时景色，寄托对美好生活的向往的，也有用水果名作序引来叙述古代人物事迹的。

为了能生动流利地表达唱词的内容，洗佛艺人吸取流行于民间的小调歌曲、戏曲音乐，并按内容的需要和自己的艺术趣味、审美习惯，对这些曲调进行变化和改造，创造出了别具一格的《洗佛歌》唱腔。

如：洗佛歌中的《反调》（又名：《十二月花》），它和流行于闽南地区的一首民歌《长工调》（又名：《四季花调》、是《王大

姐》的前身）有着密切的联系，但二者又各具不同风貌。再如洗佛歌的《水车调》，与民歌中的《十月怀胎调》、锦歌中的《花调》有着紧密联系。但是，《水车调》比民歌丰富而有变化，但同时，也染上了一层灰暗的宗教色彩。

谱例23

水 车 调

诏安县

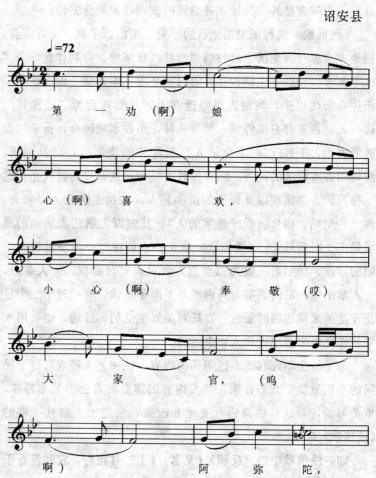

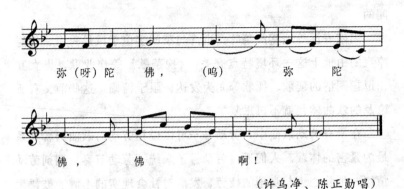

弥（呀）陀 佛， （呜） 弥 陀

佛， 佛 啊！

<div align="right">（许乌净、陈正勋唱）</div>

注：大家官：即公公、婆婆。

正如前文中所论述的那样，习俗歌曲是歌曲体裁中最为贴近民众生活、文化内涵较高的部分，其历史、文化、学术、艺术价值不言而喻。但是，由于各种社会、历史原因，其保存状况却是较差的，许多东西都处在迅速流失和消亡的过程之中，今后应该作为重点抢救与保护的对象来对待。

第三节　劳动号子

无论音乐起源于生产劳动的说法是否正确，生产劳动与音乐的关系紧密是毋庸置疑的。由于土地肥沃、气候温和、降水充沛等原因，闽南自古就是农业较为发达的地域，与农业相关的作田歌、挽茶歌、牧牛歌、耘田歌、长工歌等也较多。由于农业劳动中多个体劳作，一般不需要统一节奏、协同动作，所以，其农作劳动歌通常节奏较为自由，音调较为悠扬，主要起着调剂劳动情绪的作用。例如前文曾提及的《牧牛歌》，就是牧童们在野外放牧时抒发情感或呼喝牲畜时歌唱的。其特点就是节奏自由、悠长，音调较为简单，唱词常用虚词、衬字，也有即兴编唱所见所

闻的。

闽南安溪等地盛产茶叶。也许与茶园多位于风景秀丽、气温凉爽的山地上这一环境特点有关,《挽茶歌》等作业歌,男女互相逗趣调情的褒歌、摽歌等尤为发达。限于篇幅,这些前文有所论及的歌曲体裁就不再重复了。

在所有劳动歌曲中,劳动号子可以说是劳动与歌曲两者关系最为紧密的体裁。人们通过劳动号子来统一劳动节奏、调剂劳动情绪、消除心理与身理的疲劳、发泄对社会现实的不满、鼓舞生产意志等等,其功能原本就极其复杂多样。再加上闽南各地、各种劳动项目多种多样,闽南人民在劳动过程中所创造并直接伴随劳动而歌唱的劳动号子就显得极其纷繁多样了。有林区号子、渔民号子、船民号子、打夯号子、打桩号子、打石号子、搬运号子、压路号子、建筑号子,等等。

晋江永宁,位于福建东南沿海。原名鳌城,是我国历史上的三大卫城之一。它北靠五虎山,南有梅林港,西北城郊有驰名中外的姑嫂塔,东南城外分布着梅林、沙堤等渔村。永宁一带的人民分别以渔、农、侨商为生,当地保留有形式内容都较为完整、丰富的《渔民号子》。①

永宁渔民的渔业生产,有大舢、艍舢、舭板等不同的形式。大舢以对船为单位进行生产,每对大舢包括舢母、舢仔各一只。大舢出海的作业内容大致是:开船、竖桅升帆、摇橹、直抵目的海域,然后撒网、转船摇橹、回港、降帆、抛锚、搬鱼上岸。艍舢是单只进行生产,船身小于大舢,劳动方式与大舢不同,捕鱼前要先打桩,把渔网挂于海底。艍舢出海生产,必须竖桅、升

① 有关劳动号子的论述参见刘春曙、王耀华《福建民间音乐简论》,第10～42页。

帆、摇橹、直抵目的地，打桩、收网，然后摇橹、降帆、抛锚、拔桅、拎筐篮、洗网。舢板是船身较小的船只，一般只在内海生产，主要作业内容就是划船、撒网。

在以上劳动过程中，产生了许多与劳动条件相适应的号子，主要有：

1.《拔帆》：一艘大船的升帆和降帆，往往需要许多劳力的协作，因此，渔民们在升帆、降帆劳动中，必须唱歌来统一步调。其歌声气势宏伟，速度自由，节奏宽广，旋律起伏幅度较大。

2.《车网》：即用车盘把网绞上来。其歌声节奏统一规整，旋律发展前后联系密切，呈连环紧扣状态。

3.《打桩》：为了将渔网挂在海底，必须打桩。其号声一领一合，刚劲有力。

4.《拎筐篮》：将盛鱼的大框抬上岸的作业。其号声充满内心的激动和喜悦，音调多跳跃，领唱与呼应此起彼伏、热烈欢腾。

5.《拉舢板》：舢板是在内海作业时用的小船。舢板号子音调单纯、质朴，以 re、la，mi、la 直接交替为特征，节奏为 $\frac{1}{8}$、$\frac{4}{8}$ 相间，与渔船行进的节拍相符。

劳动号子多有采取领唱、合唱相互呼应的方式。这种呼应方式通常含有或等同于指挥作业与协同作业的关系。这种关系在音调上通常又体现为领唱与合唱之间的各种具有内在联系的呼应形式，使得呼应关系密切和明确，曲调整体既和谐统一，又富有变化，十分生动，具有很高的艺术价值。

例如这首《拔帆》，领唱与合唱之间在音乐上的内在关系表现为：第一句的合唱部分是领唱音型的压缩，第二句是承接式应和，第三句领唱部分是合唱音型的压缩与模进，第四句领唱部分

是第三句合唱部分的扩展反复，合唱为承接式应和，第五句为重复型应和。

谱例 24

拔　帆

晋江县

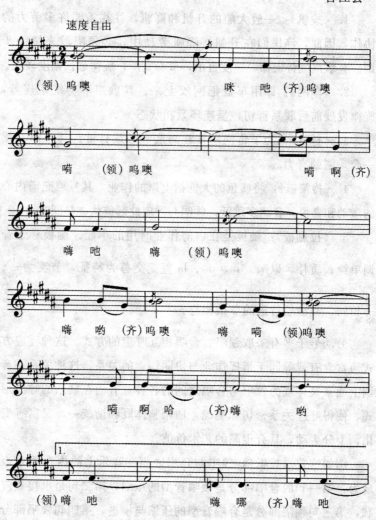

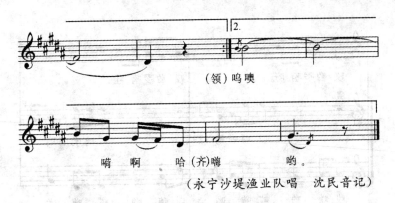

（领）呜噢

嗬 啊 哈（齐）嗨 哟。

（永宁沙堤渔业队唱　沈民音记）

闽南多河流，绿水与青山相映，风景格外秀美，像一幅幅动人的水彩画。在过去交通不便的日子里，这些河流成为人们交往的主要通道。船夫们在长期的劳动之中，创造了多种多样的摇橹号子、拨船调等。例如惠安小岞的《摇橹号子》就颇具特色。全曲只用了 re do na sol 四个音，其中，re 只作为下滑音出现两次，因此，基本上就是 do na sol 三个音。但全曲通过对开头四小节加以扩充反复，显得即简朴而又不单调。其基本节奏 与摇橹的动作和气息一致，有利于协调动作、减轻疲劳。

谱例 25

摇 橹 号 子

福安县

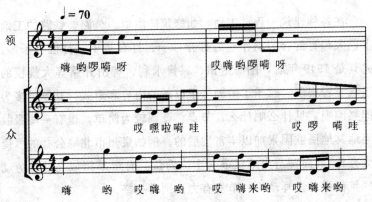

领

嗨 哟啰嗬呀　　哎嗨哟啰嗬呀

众

哎 嘿啦嗬哇　　　哎啰 嗬哇

嗨　哟 哎嗨 哟　哎 嗨来哟 哎嗨来哟

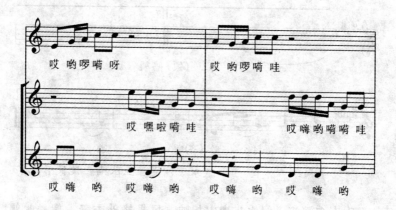

（小岞后内渔民唱　沈民音记）

在各种建筑工程、工地，如修筑防洪堤、公路、铁路的工地上，大都有配合劳动作业的打夯号子、打石号子、打桩号子等。尤其是 1949 年后，围海造田、兴修水利、劈山开路等大规模的建筑工程很多，赋予了劳动号子以新的内容和形式。其歌词多为即兴编唱，见什么唱什么，节奏、音调较为简单，也有一些吸收当地其他民歌因素加以丰富发展的。例如泉州市北峰公社的《捷大夯》，其曲调与当地民歌《十二钓鱼》有很多相似之处，劳动气氛很强，悦耳动听，节奏有力，别具一格。

谱例 26

捷 大 夯

泉州

♩=120

(领)(嗨　　嗨)! (齐)(嗨 唷，嗨 唷，

嗨 唷嗨唷 咳 呀)!(领) 一 日 完 成

百 立 方 啊，(嗨 唷 咳 呀)，

(领)高 产 纪 录 争 先 锋 啊!

(嗨 唷 咳 呀。)

（凌叙郁等唱 沈民音记）

第四节 山 歌

山歌是劳动人民在山间野外抒发内心感情的一种抒情小曲。福建号称"东南山国"，全省丘陵山地占土地总面积的 85% 以上。对于闽南山区人民来说，唱山歌可以说是生活中不可缺少的

一个组成部分。这里的山歌，不仅数量繁多，而且种类丰富。除了前文中介绍的褒歌、相谑歌、挽茶歌、牧牛歌等以外，安溪、永春一带的茶歌，华安的永福调、双糕仔调、高石调、金山调、仙都山歌，以及南靖、平和、云霄、诏安、德化、大田等地的山歌，都各具特色。

从内容来看，闽南山歌共同的主要内容：一是情歌，包括许多男女对唱形式的情歌，二是有关各种生产劳动的劳动歌等。这两部分内容前文以及下文时常都会涉及，由于篇幅限制不拟特意深入论述。本节主要着重介绍一些较具各地生活、音乐特征的山歌。

闽南安溪、永春一带，是我国著名的主要茶区。其特产"铁观音"，享誉世界。茶农在茶山上劳动时，常会触景生情地唱起茶歌。一个有趣的特点就是这些茶歌往往基本曲调单一，节奏规整，音调婉转，演唱中才根据内容的需要对其基本曲调进行变化。例如安溪的茶歌就只有以下一个曲调。①

谱例 27

日头出来红绸绸

安溪县

————————

① 有关茶歌的论述参见刘春曙、王耀华《福建民间音乐简论》，第43～143页。

溜， 满园 茶 枞

黑 又 嫩， 春 夏

秋 冬 好 丰 收。

（周淑清唱）

与安溪毗邻的永春，其茶歌也只有两首主要曲调，并且两首之间在调式、音调上有着许多共同点，都是强调羽音的商调式，在旋律进行中突出羽宫与羽商两种音调连接的对比。但是它们的节拍不同，一是 $\frac{4}{4}$，一是 $\frac{6}{8}$，因此，形成感情表达侧重点的差异。如：下面两例虽然都是同一歌词，但前者较为平稳深情，后者更显活跃舒畅。

谱例 28

茶山闹葱葱 （一）

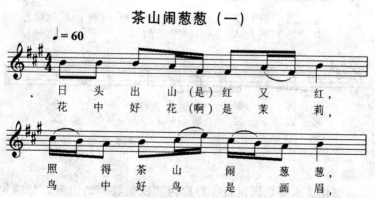

日 头 出 山 （是）红 又 红，
花 中 好 花 （啊）是 茉 莉，

照 得 茶 山 闹 葱 葱，
鸟 中 好 鸟 是 画 眉，

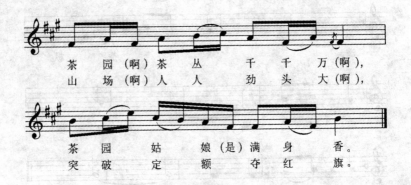

茶园（啊）茶丛　千千万（啊），
山场（啊）人人　劲头大（啊），

茶园　姑　娘（是）满身　香。
突破　定　额　夺红　旗。

茶山闹葱葱（二）

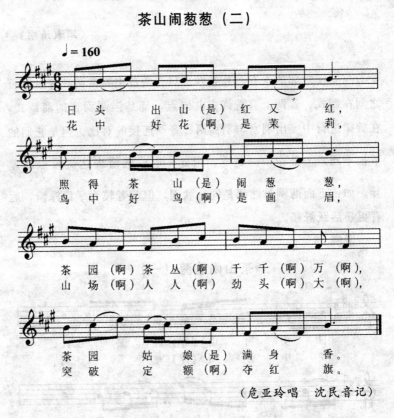

日头　出山（是）红又　红，
花中　好花（啊）是茉　莉，

照得　茶　山（是）闹葱　葱，
鸟中　好鸟（啊）是画　眉，

茶园（啊）茶丛（啊）千千（啊）万（啊），
山场（啊）人人（啊）劲头（啊）大（啊），

茶园　姑　娘（是）满身　香。
突破　定　额（啊）夺红　旗。

（危亚玲唱　沈民音记）

德化、永春地区流行一种称为"四句答"的山歌，每四句

为一节，男女对唱。永春《蕹菜开花》显然是一首男女对唱的情歌。其比兴的手法，以及将女子喻为牡丹花、将男子比喻为蜜蜂千里寻芳而来的构思等都显示出民间歌曲高超的艺术表现技巧。

蕹 菜 开 花

永春县

蕹菜①开花白猜猜，娘子生水②惹人爱，娘是牡丹香万里，哥是蜜蜂千里来。

科藤出世脚兜③爬，鱼藤出世毒鱼虾，郎君生水得娘爱，娘子生水是君的。

（林华狮唱　林绥国记）

注：①蕹菜：空心菜。②水：漂亮。③脚兜：脚边。

不过，从《中国民间歌曲集成（福建卷）》所收入的德化《嘎头也有一丛茶》、《挑担谣》两首来看，四句答虽然是一种男女对唱的形式，但其内容却显然不限于情歌。

华安县是一个森林面积占全县土地面积约 70％的林业县，山歌形态相当丰富。流行于当地的"高石调"、"永福调"①、"双糕子调"等都较具特色。从内容来看，大多是情歌。其曲调共同的特点就是音调简练、集中、调式明确、色彩鲜明。

·　谱例 29 的高石调骨干音为 mi la do mi 四个音，由于都是羽调主三和弦上的音，其前两句旋律进行反复呈现出羽调色彩与宫调色彩的交替。第三句开始增加了商音，色彩骤然变化，至第四

————————

①　流行于漳平县永福镇的山歌调，永福与华安接壤，属闽南文化地区。

句开始才出现徵音，为最后终止于徵音做了铺垫，突显出徵调式色彩。虽然变化较多，但由于宫音和羽音仍然得到保持，曲调的统一性并没有受到破坏，使人觉得统一之中又富于变化，颇具特色。

谱例29

挑 担 谣

（四句答）　　　　　　　　　　德化县

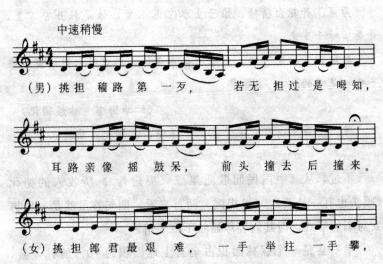

（男）挑担 稽路 第一歹，　若无 担过 是 唔知，

耳路 亲像 摇 鼓呆，　前头 撞去 后撞来。

（女）挑担 郎君 最艰 难，　一手 举拄 一手 攀，

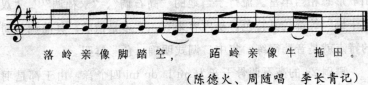

落岭 亲像 脚踏空，　跍岭 亲像 牛 拖田。

（陈德火、周随唱　李长青记）

　　注：①稽路：活路。　②唔知：不知。　③亲像：就好像。
④摇鼓呆：装鱼苗的笼不能振动。　⑤落岭：下坡。　⑥跍
岭：跍音［pe²⁴］，由低处向高处攀登。

谱例 30

金针开花六角开

（高石调）　　　　　　　华安县

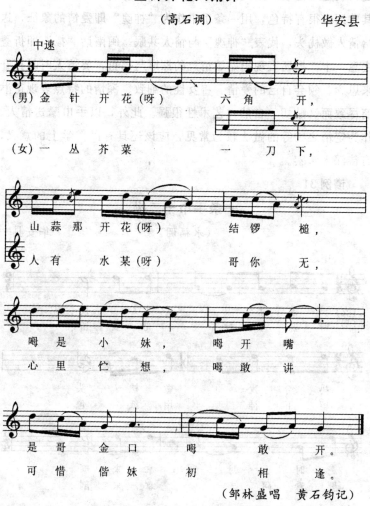

（男）金针开花（呀）　　　六角　开，

（女）一丛芥菜　　　　　一　刀　下，

山蒜那开花（呀）　　　结锣　槌，

人有　水某（呀）　　　哥你　无，

喝是　小　妹，　喝开　嘴

心里　伫　想，　喝敢　讲

是哥　金口　喝　敢　开。

可惜　偕妹　初　相　逢。

（邹林盛唱　黄石钧记）

永福调与双糕子调都是徵调式，其曲调也只用了 sol la do re 四个音。例如《中国民间歌曲集成（福建卷）》所收的永福调《一条手巾十二拗》，其旋律进行的基本线条就是由一个上行 sol

re do，再一个下行 re do sol 构成的，这两个乐句再稍作变化重复，就是一首歌。曲调简洁、流畅，音乐形象鲜明，容易上口。其歌词也很有特色，用一条手巾作为"神魂"即爱情的象征，送给情人做枕头，代表"神魂"与情人共眠。闽南话"拗"即折叠之意，十二拗还表现出姑娘情意的深厚与郑重，要情人时时打开来思念、领会自己的爱情。将女性的细致、深情的特点表现得淋漓尽致而又贴切、自然，艺术性很强。此外，以手巾赠送情人、作为定情之物等的做法较为常见，应该还具有民俗学上的意义，有待深入考察。

谱例31

一条手巾十二拗

（永福调）　　　　　　　　华安县

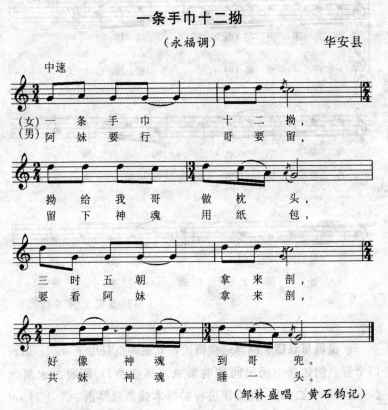

（邹林盛唱　黄石钧记）

注：①剖：音［t'au²⁴］，把折叠的东西打开。 ②兜：家。

如同其他地区的山歌一样，闽南山歌中也有一些以唱歌本身或者杰出歌手等作为内容的歌。例如平和县客家的《条条山歌有妹名》，就令人感到大概与客家人大多居住于山地并擅长唱山歌的特点有关。

谱例 32

条条山歌有妹名

平和县客家

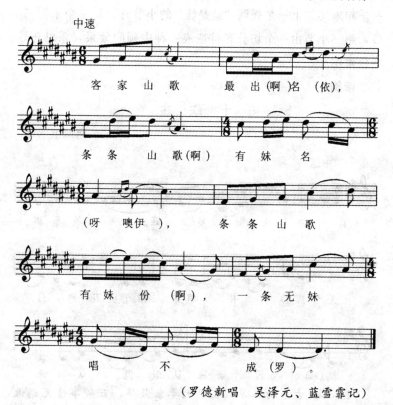

中速

客 家 山 歌　　最 出（啊）名 （依），

条 条 山 歌（啊）有 妹 名

（呀　噢伊），　　　条 条 山 歌

有 妹 份（啊），　一 条 无 妹

唱 不 成（罗）。

（罗德新唱 吴泽元、蓝雪霏记）

当然，山歌中除了爱情和歌唱的浪漫以外，一些有关日常社会生活的内容、包括一些倾诉生活悲苦等的内容也必然会得到反映，例如平和县客家的《不知俺命吃几长》、南靖县客家的《十跌古》等。由于历史、社会的原因，居住于闽南山地的客家人民大多生活较为困苦，他们的心情也理所当然地会在山歌中表露出来。南靖县客家的《十跌古》是一首徵调式五声音阶的歌，其音组织为 mi re do na sol，整首歌基本上从最高音的 mi 一路往下走，每一个乐句重复相同的节奏型，且每一句开头承接前一句的尾音，一句比一句低沉，至第四句变化重复第二句结束。除了第一乐句末尾加上一个强调"就是偎"的小节外，每一个乐句三小节，第三小节由一个切分音符造成一种中顿的效果，乐思巧妙、特色鲜明。

谱例33

十 跌 古

南靖县客家

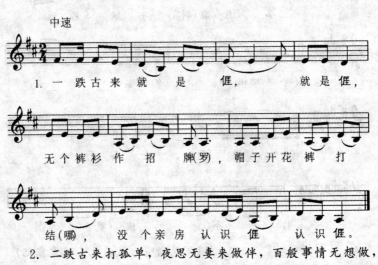

2. 二跌古来打孤单，夜思无妻来做伴，百般事情无想做，又想出门来过番。

3. 三跌古来无奈何，无头青菜无头禾，三个石头做个灶，八字输人无奈何。

4. 四跌古来真心酸，一时无做就断餐，锅头洗净无米煮，朋友来到心不安。

5. 五跌古来实在穷，今天下去锯竹筒，因为上代无风水，今下乞食来背筒。

6. 六跌古来真正愁，锅头洗净煮糠头，大家问我怎样煮，浮浮有有一锅头。

7. 七跌古来无春光，不知越做越郎啋，只想赚钱来发财，无知火上加油雪加霜。

8. 八跌古来真凄凉，床上无被盖石头，大家问我怎样盖，做生做死变老牛。

9. 九跌古来你不知，床上无被盖棕衣，大家问我怎样盖，寒生寒死无人知。

10. 十跌古来跌得重，上借下借借不通，世上跌古有人做，不曾见到大叔公。

<div align="right">（卢永春唱　开元记）</div>

注：①跌古：惭愧、狼狈之意。②侤：我。

总之，闽南民歌根植于闽南的风土文化之中，是闽南肥沃的生活土壤，培育了闽南民间歌曲的繁枝茂叶，使之开放出了绚烂多姿的艳丽花朵。

第五节　小调、叫卖调等

小调是一种最为贴近民众日常生活的歌唱形式，具有与民众现实生活结合紧密并迅速流传的特点。闽南的小调，从曲调来源

和音调特点看，大致可分为本地和外来两部分。

本地小调是闽南人民在长期的劳动生产和社会生活中产生的，在一定程度上反映了闽南人民的生活和思想情绪。早先的小调歌曲，有许多反映人民痛苦生活、揭露社会黑暗的东西。如：各地的《长工歌》、《看牛歌》、《农民歌》等。也有一些反映了近代革命内容的歌曲，曾在革命斗争中起着团结人民、教育人民的作用，如诏安的《妇女革命求解放》等。1949 年以后，小调歌曲更成为闽南人民歌颂新社会新生活的一种方便的艺术形式，出现了《共产党是红日头》、《盏盏红灯出北京》、《王大姐》等优秀的新小调。①

本地小调，在传情达意的方式上，音调、节奏、调式以及曲调发展手法等方面，都表现了较鲜明的地方特点，有较浓郁的地方色彩。同是反映旧社会长工痛苦生活的《长工歌》，在闽南各地有许多种，它们各具特色。下面这首流传于泉州一带的《长工歌》，旋律音调以级进回绕和总的下行趋向为特点，结合缓慢速度的周期性的切分节奏，以及结构上第三、四乐句与前句连接的不间断性，具有深切内在、怨愤激动的特点。

谱例 34

长 工 歌

<div align="right">泉州</div>

① 有关小调的论述节引自刘春曙、王耀华《福建民间音乐简论》，第 76～89 页。

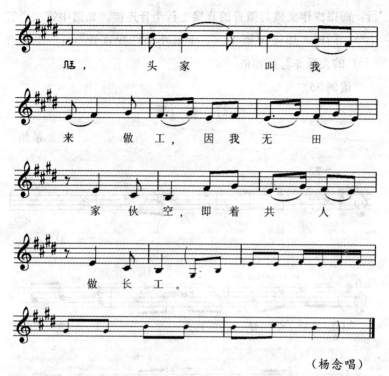

<div align="right">（杨念唱）</div>

注：①尫：神。 ②家伙：家产。 ③即着共人：才得给人。

在许多本地小调中，还表现出调式色彩方面的特性。保存有许多古代音乐文化要素的泉州一带所流行的《灯红歌》，全曲为雅乐音阶的宫调式，音列为：sol la si do re mi ♯fa sol la，在旋律音调进行中，独具特点的主音是变徵（♯fa）音、变宫（si）音的运用，它们名副其实地起着"变"音的作用，以偏代正。如：第二小节第二拍的♯fa，有些乐谱中记成 sol，但实际上，绝大多数人是唱成♯fa 的，也就是以变徵代徵，形成其独特的色彩。并且，在变徵之后，又往往接以角音，与角音形成大二度进

行，而很少作变徵与微音的直接上行半音连接。如谱中第二、五小节。同样，如谱中第十三、十五小节，变宫音（si）与宫音（do）的关系亦与此相似。

谱例35

灯 红 歌

泉州

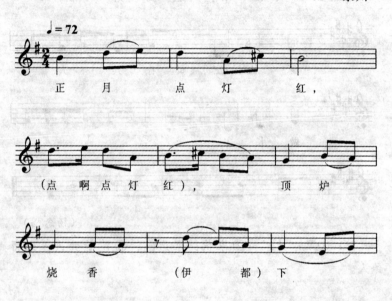

正 月 点 灯 红，

（点 啊 点 灯 红），顶 炉

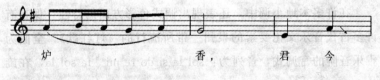

烧 香 （伊 都）下

炉 香，君 今

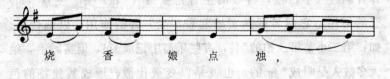

烧 香 娘 点 烛，

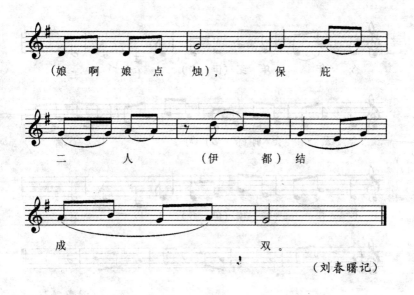

（刘春曙记）

在下面这首《王大姐》中，歌唱与尾奏之间表现出不同宫音系统同调式的交替转换的特点。歌唱部分是 d 商调，而尾奏却发生了以变宫为角的转换，变成 a 商调。同时，这首歌在音乐发展手法上也有其独特之处，如果把第一句（头四小节）看成是全曲的核心，第二句（5 至 8 小节）是它的自由移位变奏，第三句是第一、二句的综合，第四句是第二乐句的重复。全曲音乐素材简练集中，联系紧密。于变化中有统一，统一中有变化。

谱例 36

王 大 姐

<div align="right">泉州</div>

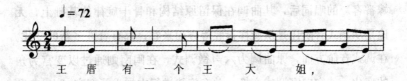

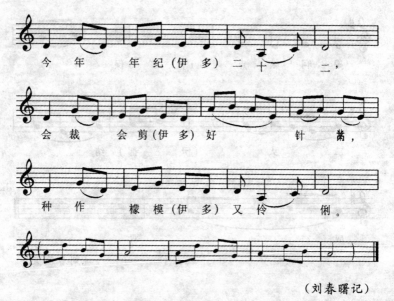

今年 年纪（伊多）二 十 二，

会裁 会剪（伊多）好 针 黹，

种作 檬模（伊多）又 伶 俐。

<div align="right">（刘春曙记）</div>

注：①王厝：王家。　②檬模：干活之意，一般指家务劳动。

由于历代战乱大都发生在北方，中原人口大量入闽避难。尤其是宋代经济中心南移，使得北方的文化艺术也随之逐渐传入福建。因此，闽南的小调有许多源于北方各省，尤其是与邻省江西、浙江相同的东西。许多闽南民间歌舞也都演唱小调歌曲，有些还被地方剧、曲种吸收融化，成为它们的一个组成部分。

与此同时，闽南劳动人民和民间艺人还对外来的小调进行改造和充实，使它们逐渐本地化。如《苏武牧羊调》，被填上《父母主意嫁番客》的唱词后，其曲调在保留原结构和骨干旋律的基础上，无论是从调式音阶还是从旋律行腔等方面来看，都有着许多新的变化。在调式音阶方面，原曲调为六声徵调式，在闽南则通过以变宫为角的变化，使它向宫调式变换，并在旋律进行中加入了变宫（si）音和

变徵（# fa）音，与闽南泉州一带的民间曲艺、戏曲所常用的七声音
阶相同。在旋律进行方面，根据闽南方言的语调，在演唱时，运用
富有地方特色的吐字行腔方法，加进了许多润饰性的经过进行，
使这一外来曲调明显地具备了闽南地方音乐的因素。

谱例 37

父母主意嫁番客

（苏武牧羊调）

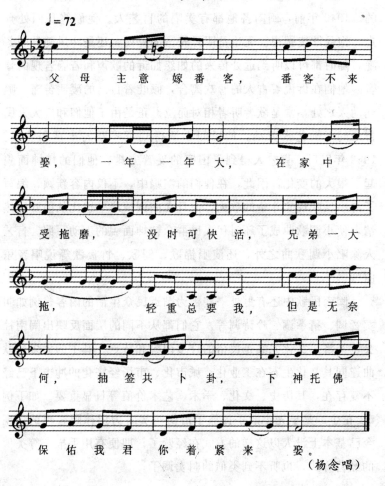

♩ = 72

父 母 主 意 嫁 番 客， 番 客 不 来

婆， 一 年 一 年 大， 在 家 中

受 拖 磨， 没 时 可 快 活， 兄 弟 一 大

拖， 轻 重 总 要 我， 但 是 无 奈

何， 抽 签 共 卜 卦， 下 神 托 佛

保 佑 我 君 你 着 紧 来 婆。

（杨念唱）

注：①下神托佛：向神佛祈求。　②你着紧来：你要快来。

这些外来小调，在长期的传唱过程中，与闽南各地人民的语言、风俗习惯、思想感情相结合，已成为当地人民喜闻乐见、富有地方特色的小调民歌。

在闽南小调民歌的发展过程中，盲艺人起了很大的促进作用。过去，盲人生活无着，为了糊口活命，多有依靠卖艺为生的。1949 年前，闽南各地都有卖唱的盲艺人。他们终日四处奔走，饱受欺凌鄙视。无论是明月皎洁的夏夜，还是冷风刺骨的冬晚，随时都可以听到远处传来的如怨如诉的歌声和若隐若现的琴音。他们在诉说着古人的悲欢离合，倾吐着自己的凄恻苦痛，唱到动人之处，常是歌者听者相对而泣。正是由于他们和广大人民群众的辛勤艺术劳动，使民间小调得到了不断的丰富和发展。1949 年以后，盲艺人得到了国家的妥善安排，他们的精神面貌起了很大的变化，因此，在他们的演唱中，不仅内容新颖，编写了许多反映现实斗争的歌词，而且在曲调情绪上也比从前开朗热情，使小调歌曲成了新时代人民群众精神面貌的生动写照。盲艺人除唱小调歌曲之外，还演唱锦歌、俚歌、竹板歌等说唱音乐曲牌。

闽南民歌中还有另外一些极为贴近民众生活的内容，例如叫卖音调、猜拳调、吟诗调等。它们都从不同的层面反映出闽南社会、经济、文化尤其是民俗的许多内容和特点。其中的大多数歌曲连同其文化生态在工业化、城市化、市场经济化的冲击下已经不复存在，其历史、文化、学术、艺术价值等日显重要。如下例《卖花生》是早先小贩手提篮子沿街叫卖时为招徕顾客唱的，现今已基本上没人以这样的方式在经营了，即便有用手推车等类似的经营方式，也听不到类似的叫卖调了。

谱例38

卖 花 生

（叫卖调） 东山县

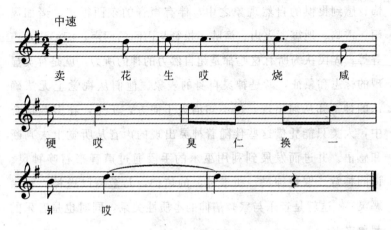

（陈雪琼唱 谢学文、黄镇国记）

注：①臭仁：坏的花生仁。 ②换一爿：丢一边。

这类生活音调的共同特点是旋律进行与语言的音调较为吻合；在节奏方面，叫卖音调多前紧后松，句尾延长，猜拳调比较规整，吟诗调则与语言朗诵的节奏更为接近。

第六节 宗教歌曲

宗教信仰与音乐是人类文化中最为普遍的、本质的事象，同时，两者还非常紧密地联系在一起。神灵现象、神灵本身与音响现象具有异常相近的品质，人类的宗教、信仰活动也总是伴随着音乐行为。两者都是人类表达感情的行为，都以主观精神作为其存在和活动的基础，都极其富于象征性和神秘性。尽管音乐和宗

教信仰有着各自独立而不同的部分，但在许多场合中，两者却是
紧密交织在一起的。①

在令自然民族或无文字社会的人们感到不可思议、感到恐
怖、感到畏惧的自然现象之中，伴有声音的东西很多，诸如风
雨、雷鸣、地震、火山、海啸、松籁与山间的回声，汩汩流水声
等等，先民认为所有这些都是超自然力的神的所为，就是神灵显
现的标志和象征，就是神灵自身的表象。他们从视觉上无法确
认的神不知从何出现，也不知消失于何方，于是，在多数场合
中，人类只能凭借这些伴随着神灵出现的声音从听觉上去判断
和感悟。并进而发展到利用巫术的手段通过声音来召唤神灵、
询问神意、取悦神灵、祈求神灵的佑护，乃至藉以送神、驱除
恶灵。② 这就是音乐与宗教信仰的本质性关系，同时也是音乐的
起源之一。

宗教歌曲，是伴随着宗教活动的歌唱，他是音乐与宗教关系
的直接体现。闽南的宗教有佛教、道教、天主教、基督教、伊斯
兰教、摩尼教等，其主要的教派就是佛教和道教。限于篇幅，这
里只能概要介绍一下有关佛曲和道歌的情况。③

东汉时期，佛教传入中国。晋太康九年（288 年），南安九
日山建了延福寺，是闽南最早的寺院。南北朝时期，陈武帝永定
二年（558 年），有印度僧人构那罗陀于回国途中在晋江上游九
日山上翻译佛经。唐代，闽南一带寺院林立，外国僧人纷至沓
来，繁盛一时，堪称佛国。隋唐时创立的禅宗后来分为南岳、青

① 节引自朱家骏《神灵的音讯》（日文）。

② 节引自朱家骏《神灵的音讯》（日文）。

③ 有关佛教、道教歌曲参见刘春曙、王耀华《福建民间音乐简论》，
第 145～163 页。

原两系，系下分为曹洞、沩仰、临济、云门和法眼五派，即后来佛教所称的五宗，其创立者都是福建的高僧。五代十国时（907～960年），笃信佛教的王审知及其家族统治福建，在政治上和经济上给予僧侣以优厚的待遇，并在全省增建佛寺267座。其中，闽南的名刹最多，厦门的南普陀寺，泉州的开元寺、承天寺，漳州的南山寺等都是历史上的名刹。

　　闽南佛教音乐分为丛林派佛教音乐和香花派佛教音乐两大类。丛林派即出家和尚，有严格的规制，其修行法事、纪念法事、普济法事都有与之相适应的音乐，并有赞、偈、咒、诵等多种形式。闽南丛林派佛教音乐除了本地称为外江调的与全国各地相同或大致相同的音乐以外，还有自己所特有的音乐，称为福州调（来源于福州地区的佛教音乐曲调）和本地调（采用当地民间流行的民歌、戏曲或其他民间乐种的曲调演唱或演奏）。尽管闽南佛曲有许多各地所共有的曲目，如厦门南普陀寺、同安梵天寺、泉州小开元寺的《春宵梦》、《堪叹》、《赞五方》、《礼赞》等许多曲子都基本相同，但由于以上几种类型的曲调同时存在，所以在闽南佛教音乐中同一首唱词有时有两种甚至三种不同的唱法。

　　以漳州南山寺为例，其音乐分为《祝赞》、《叹亡》、《回向偈》三种。曲调有本地调、外江调、福州调、焰口、印度调等五种。本地调用于做"佛事"的卷（分为金刚卷与弥陀卷），外江调用于祈祷，印度调用于焰口。所用曲牌有：

　　1. 本地调：（卷调）乞食调、摇船调、孔雀诗、锦上添花、一声佛、五声佛、雁过沙、祖师、滚江龙、江儿水。

　　2. 外江调：包括水陆调、丛林调、四大祝赞、八大赞。其中，四大祝赞为：唵嘛尼、阿穆加、念佛功德、唵奈摩。八大赞是：念佛功德、香炉乍想、虔诚奉香花、戒定真香、宝鼎、稽首

皈依大觉尊、戒定慧、佛宝。

3. 焰口（密宗、普度）：志在倍礼、音乐赞、萨里韩、慢顿调、缔想光净、罗刹香花、原告十方、一方一切刹、我今奉献、因此真铃、近代先朝、承斯善刹、赞五方、十二姻缘赞。

4. 福州调（用于佛事）：堪叹渔翁、堪叹孔圣、五更鼓、六条梦、七笔勾、十大献、李白好贪杯、贪饭酒、春水满四泽、春夏秋冬、春日融和百花开、春雨和风正及时、一片贪颠痴、和风吹弱柳、一柱檀香、度众生极乐邦、春山无语叹、收设粉筵、澈纤、恭闻、了坛、瑶天玉露、心香一柱、唵奈摩、佛空赞、赞礼方面、小稽首、香花灯炉果、稽首千叶莲花落。①

香花派即在家和尚，以做法事为业，因此，其音乐多与各地民间音乐有紧密联系。如泉州及其所属各县市的香花和尚多用福建南音和高甲戏、泉州十音等。香花派音乐包括福州禅和曲、莆田香花派佛教音乐等。

佛教为了宣传教义，更好地吸引广大群众，多有采用民歌曲调来演唱的。有些优秀的民间曲调，群众中已经失传，但却较为完整地保存于宗教歌曲之中。如上举本地调中的一些曲调就是吸取了当地民间音乐的例证。但在采用过程中，也有良莠不分的现象，如有一首《如来调》，唱词是："我佛从来不下山，少欠香油到人间，善男信女欢喜舍，福如东海寿南山。福如东海年年在、寿比南山岁岁春。"但却用《十八摸》曲调来演唱，每唱两句就加一段"阿弥陀佛"。

佛曲的曲调也被福建的一些民间曲种所吸收。如流行于闽南一带的南曲，在发展过程中也吸收了一部分佛曲，甚至原封不动地编人套中，如《普庵咒》、《南海赞》等。

① 参见刘春曙、王耀华《福建民间音乐简论》，第 144～146 页。

谱例 39

普庵咒（第一节）

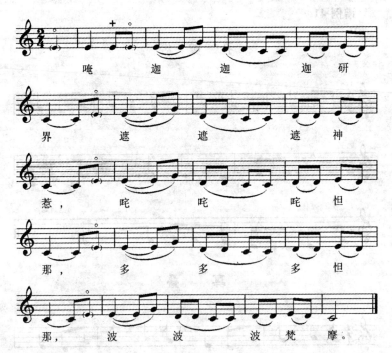

俺 迦 迦 迦研
界 遮 遮 遮神
惹，吒 吒 吒怛
那，多 多 多怛
那，波 波 波梵摩。

谱例 40

南海赞（结咒偈语）

南无水月轮 菩
萨 摩 阿 萨。

有的则已经地方化了。如本地佛曲《孔雀经》和南曲的《寡叠》很相似，同《长潮五开花》的结尾则完全一样。

谱例 41

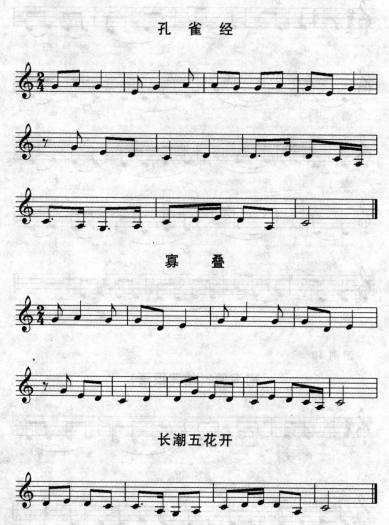

孔　雀　经

寡　叠

长潮五花开

佛曲所用的板眼大致可分三星（一板三眼）、五星（一板五眼）、七星（一板七眼）。其曲调总的来说平稳和缓，旋律发展多

用级进，较少大幅跳跃，主题音型多做反复或变化反复，这些特点基本上与佛教的精神理念是一致的。

道教创立于东汉的张道陵，崇奉老子李耳为始祖。道陵死后，子张衡、孙张鲁继其道。张鲁自号师君，后世道教的张天师即由此而来。福建的庙观道坛和职业道士出现于唐代。据传，武夷山曾列为道教"三十六洞天，七十二福地"的第十六洞天。连江县青芝山的八仙岩、仙游县九鲤湖、漳州鹤鸣山的传说，均与道教有关。闽南道教经五代、南宋的发展，逐渐兴盛，清代乾隆四年（1739 年）虽有诏令禁止，但民间信仰并未消除，延请道士消灾禳祸之俗，仍相传不绝。

明末清初厦门、南平等地曾流行一种称为斗堂的专为人念经拜忏的组织，从后来保存在福州一带的形式来看，其活动方式有：1. 拜斗（祈福增寿）。2. 超荐（超度亡魂）。3. 普度（普度鬼魂）。4. 上座（也称放焰口，对孤魂野鬼施舍）。5. 月斗（祈福消灾）。斗堂参加者大都是缙绅之家的老人及其子侄亲友，不收费用，仅受酒饭。

斗堂音乐属道教音乐的一种，但渗入部分佛经。"经"一般是跪着念、诵，只用大木鱼伴衬，一字一拍。"赞"是站着唱的，用各种丝竹乐器伴奏，曲调甚多，大致可分内三腔、外三腔、天姆、结盖、五凤腔、长生曲、香花调、吉子吟、平板、七星等类型。计有七字偈、六句赞、结台、总结台、三宝、大赞、祝延赞、监坛赞、花赞、香赞、供赞、救苦赞、魂赞、灯赞、符使赞、杂赞以及福寿赞等 20 多种 200 多首。

斗堂所有乐器，坛上唱者有八人，分前后两排，每人各执一至二件打击乐器，如大磬、大木鱼、小木鱼、吉子（一双）、铃子（一双）、铮锣、夹仔、大铙、大钹，另一人坐坛边打钟鼓。坛下除一人打鼓板之外，其余有丝竹乐器八件，分坐两旁，右边

笛子、笙、椰胡、双清，左边管子、三弦、扬琴、二胡，亦可加入琵琶、唢呐，乐队伴奏以笛子为主，坛上一开口，笛子即按其音高和上，所以笛子以及其他乐器必须善于演奏各种调门。由于各种赞词不同，有的加上过门，主唱间必须摇铃示意，称为"挂穗"、"吹排"。如大过门、笛子即按其终止音，接上各种琴串、闽剧音乐、民间小调。奏完挂穗，再吹一句管子，示意唱者，乐曲已终，以便接唱。

闽南道教音乐主要表现在四个方面：

1. 道士做斋醮法事（也称做道场）时的说唱，道士在传经布道和募化时所唱的道情等。如流行于石狮的《生老病死苦》，抓住人的一生"生老病死"及死后到阴司的"苦"，唱出人间苦难，令人柔肠寸断。流行于云霄的道士诀术歌《毫光真言》："发毫光，发毫光，发起毫光光茫茫。本帅临场发毫光，祖师往场发毫光……"这是道士在跳神仪式的歌咒，扶乩者口喊黑暗看不清时，道士即念此以助之。

2. 迎神活动时唱的歌谣。如流行于厦门的《拜土地公》等。

3. 对各类神祇的赞颂。

4. 对道士的描绘，其中也不乏揶揄成分。如流行于石狮的《道士孝忠》，幽默生动。

谱例 42

大 宝 奏

（道歌）

漳浦县

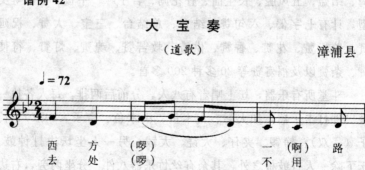

西　方　（啰）　　　　　　一　（啊）　路
去　处　（啰）　　　　　　不　　用

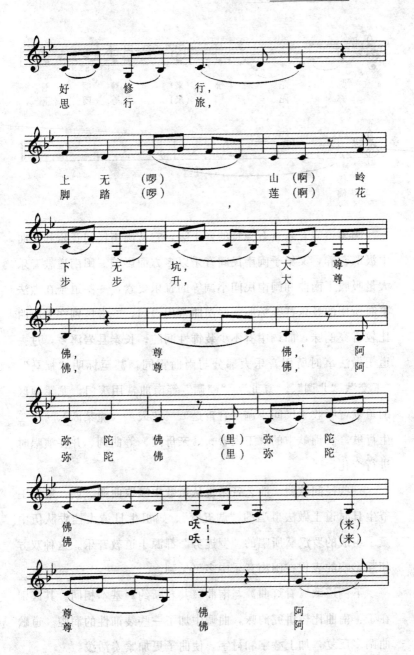

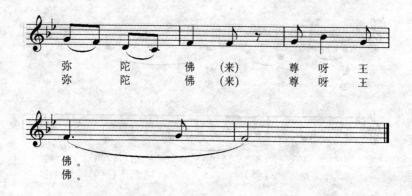

闽南道教音乐具有独特的乡土味，它从闽南民间音乐和戏曲中汲取营养，又给予闽南民间音乐以多方面影响。闽南道教音乐大量吸收了南曲和闽南民间小调等的音乐要素，一些道士在做法事时所用的音乐甚至标明一些南曲常用滚门，二者区别在于南曲比较讲究韵味，曲调中有不少装饰性润腔。长泰县岩溪乡，过去道士做法事时所用音乐大部分与南曲雷同，甚至标明"福马"、"玉交"、"北调"、"寡北"、"潮调"等南曲常用滚门。龙溪地区的道歌曾吸收了民间小调《管甫送》、《花鼓》、《跪某歌》、《十二生肖歌》和锦歌中的《王大岩》、《亲母闹》等曲调，并在演唱时进行变化。

一些民间歌曲、曲艺音乐也从道歌中汲取曲调。如：厦门王爷生日时道士做法事唱的"调五营"、妈祖生日请火挂香队伍中童子组成的罗汉队所唱的"罗连势"都源于道教音乐。这种双方相互影响的表现在闽南音乐中多可见到。

下例道歌《看灯曲》与南曲《共君断约》基本相同。其区别在于：南曲比较讲究韵味，曲调中加了一些装饰性的润腔。道歌曲调多反复，加上叠字和衬字，使曲子更加紧凑活泼。

谱例 43

《共君断约》与《看灯曲》

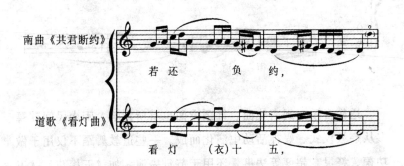

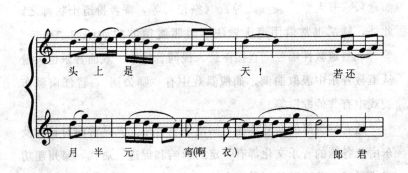

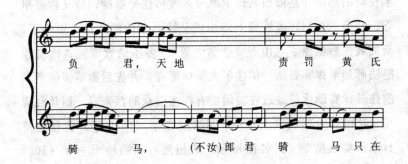

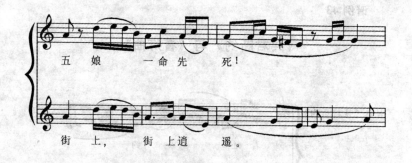

道教音乐对闽南戏曲、舞蹈方面也有所影响。闽南民间歌舞多从宗教仪式、娱神活动中演化而成。一些道教舞蹈不仅用于做功德、祭灵、超度等法事，还用于节日表演，如《五梅花》、《玉如意》、《五人穿梭》、《跳神》、《祭祀》等，舞者扮道士状舞之。此外，舞蹈也常借用道士做法事时驱魔镇煞的动作如"禹步"等。一些道教性唱腔则直接渗透入民间音乐中。戏曲音乐也大量从道教音乐中汲取曲调，如傀儡戏中有"师公调"，晋江南派布袋戏中有"仙歌"等。

随着佛教等的向外传播，闽南宗教音乐尤其是佛曲对日本及东南亚各国的音乐文化都有一定的影响和促进。唐代，泉州超功寺僧昙静，曾追随鉴真和尚东渡日本，担任戒师；明末清初，日本长崎的福济寺是漳州名僧觉海等东渡传法建造的，故又称漳州寺；其后，泉州转道法师到新加坡弘法，在他的主持、影响下，新加坡先后创建了龙山寺、普觉寺等20多座佛教寺院；南安性愿法师到菲律宾弘法，扩建了大乘信愿寺，并先后邀请多位僧人前往菲律宾助化；最近在美国拥有许多信众的西来寺，则是台湾星云法师努力的成果。此外，明崇祯二年（1629年）前往主持日本长崎崇福寺（又名福州寺）的超然，和顺治十一年（1654年）率众前往京都东南郊兴建黄檗山万福寺的隐元和尚，都是从

厦门出发东渡日本的。在这些佛法传播的过程中，闽南佛曲也都直接间接、或多或少地随之传播到世界各地。

　　闽省佛教与台湾佛教关系紧密就更不用说了。明清时代，东山是祖国大陆与台湾通航的重要港口之一，历代以来，两地佛教相互传授。从东山佛教徒在佛堂合唱的《联礼歌》又名《台湾南调》，亦可看出两地僧人来往关系的密切。

谱例 44

联 礼 歌

（台湾南调）　　　　　　　　东山县

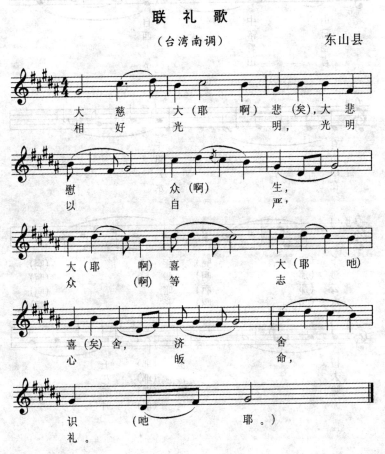

目前尚在东山流行的《思陆地》亦为《台湾南调》，更寄托了台湾僧人思念"台土归陆地"的一片乡情。

谱例45

思 陆 地

（台湾南调）　　　　　　东山县

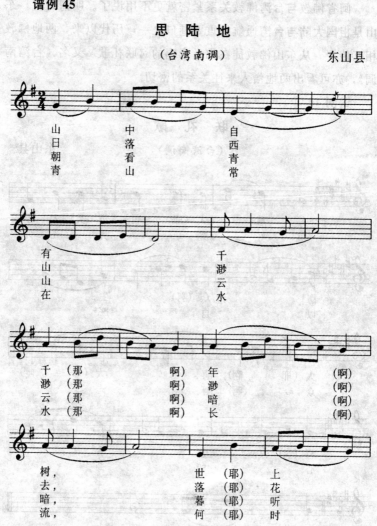

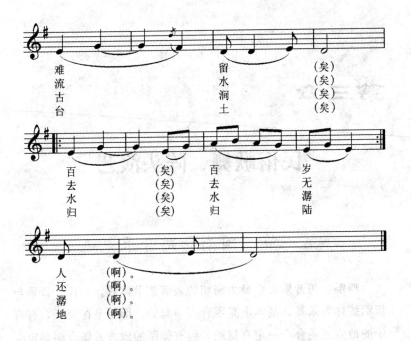

第三章

民俗歌舞、阵头演艺

第一节　闽南舞蹈音乐概述

　　舞蹈是与音乐关系最为密切的表演艺术体裁。古代，音乐与舞蹈统称为乐舞，基本上是混合在一起的。即使是在今天，有音乐的地方或场合不一定有舞蹈，但有舞蹈的地方或场合则必定会有音乐。古代，乐舞是祭祀仪礼的一个重要组成部分，这种音乐传统在民间音乐中一直保持至今。这是在论述闽南音乐时，有必要拨出一章来对闽南舞蹈或"乐舞"加以论述的原因。

　　正如在第一章中曾指出的那样，古代祭祀仪礼的主角是巫，巫是祭祀仪礼的主持者、执行者。他们是古代社会中的文化精英，除了保留至今为人们所熟悉的降神驱鬼、除病逐疫以外，古代巫还有担任主持祭祀仪礼以沟通人神、祈雨治水、观察天象、占龟问卜等许多事务。他们还通过口头说唱等各种形式传承历史、传授知识，同时，他们还是文字、文学、音乐、舞蹈、戏剧等艺术形式的主要创作者和传承者。包括舞蹈在内的后世的许多艺术形态，如音乐、歌唱、曲艺、戏剧等几乎都源于古代的巫术仪礼。

　　在古代巫师所执掌的各种艺术活动中，乐舞曾经被认为是一项关系到人类生死存亡的极为重要的祭祀仪式。在常绿阔叶树林

文化地带，稻耕是主要的生活方式。在人们无力反抗自然的古代社会，巫的一项尤为重要的任务就是以舞通神、悦神以祈雨，祈求神灵保佑风调雨顺，希冀以此来确保农作物的正常生长，维持人们生存繁衍的基本条件。巫、舞、雨三字在古代语言中和在现今的闽南话中发音都相近，在声音符号具有重大意义的古代社会，三者的关系不言而喻。

早在《周礼》中就可见到女巫"掌岁时祓除衅浴、旱暵则舞雩"，以及舞师"教皇舞。帅而舞旱暵之事"的记载。所谓"旱暵"就是干旱、旱灾的意思。表明当时遇到旱灾时的解救方法就是通过巫师以舞蹈来祈求神灵降雨。"舞"字的原形"無"的甲骨文就来自于巫女舞蹈的姿态。后来又添加了表示腿脚的"舛"而形成"舞"字。①

据《碧溪漫志》卷三"霓裳羽衣"条记载，唐德宗时（780～805年）福州观察使（管辖福州地区的行政长官）就拥有数十人的歌舞女艺人专供官员们娱乐。五代避乱隐居于仙游植德峰下的詹敦仁，曾在（《余迁泉山城，留候招游群圃，作此》）诗中写道："当年巧匠制茅亭，台馆羣飞匝群城，万灶貔貅戈甲散，千家罗绮管弦鸣。柳腰舞罢香风度，花脸妆匀酒晕生，试问庭前花与柳，几番衰谢几番荣。"对五代泉山即今泉州的歌舞盛况，演员的妆扮及舞姿，做了生动的描述。古代福建、闽南舞蹈音乐等表演艺术的昌盛情形可见一斑。②

闽南各地，逢年过节、庙会、佛生日，都要开展车鼓弄、宋江阵等民俗歌舞以及阵头演艺等喜庆活动。其歌舞、演艺大多呈现出一种混和着各种器乐、歌唱、舞蹈乃至戏剧情节要素的综合表演艺术形态。其特点有：

① 有关巫与祭祀仪礼音乐的论述，参见朱家骏《神灵的音讯——鼓与钲的祭祀仪礼音乐》。

② 参见刘春曙、王耀华《福建民间音乐简论》，第90页。

1．集中地反映了闽南地区崇信鬼神、注重祭祀的音乐文化传统和特色；

2．其演艺形态多数呈现出综合的表演形态，舞蹈等表演的成分和比重较高；

3．其中还包括如拍胸舞等拍击人的身体所产生音响的特殊音乐形态。

在以往的音乐研究和记述中，大多是将这种乐舞体裁中的各种音乐、舞蹈成分分割开来，并将伴奏歌曲、音乐成分单独抽取出来纳入相应的歌曲、音乐范畴之中使乐舞被无形中肢解为音乐和舞蹈。而本书则主张并努力将民俗乐舞整体作为一个独立的音乐门类来加以论述，因为这样做更有利于从整体上来正确地把握和理解乐舞的本质和特征。

当然，由于民俗乐舞的一个特点之一就在于它们通常都呈现为一种综合艺术的形态，歌、舞、乐乃至戏剧成分都混合在一起，并且同一种体裁，在各地的表现和特点、各种艺术要素的比重又都有所不同，想要对它们加以明确分类、划分是不太可能的。

由于闽南地域崇信鬼神，民间信仰兴盛，所有的信仰仪式又都离不开音乐、歌舞，因此，闽南的民俗歌舞、阵头演艺就显得极为普遍、发达。翻开闽南各地府志、县志，均可见到相关记载。如漳州府："初十放灯至十六夜止，神祠用鳌山置傀儡搬弄、谓之布景。善歌曲者数辈、缚灯如飞，盖状谓之闹伞。间左好事者，为龙船灯、鲤鱼灯，向人家作欢庆之歌。"（《平和志》）

闽南的民俗歌舞、阵头演艺种类繁多，计达上百种。以泉州为例，仅主要的舞种、阵头演艺就有《采莲》、《拍胸舞》、《彩球舞》、《跳鼓舞》、《唆啰嗹舞》、《宋江阵》、《幡会舞》、《公背婆》、《骑驴探亲》、《火鼎公火鼎婆》、《掷闹钹》、《打花鼓》、《蚌舞》、

《甩灯舞》、《高跷跳台》、《高跷扑蝶》、《纱船舞》、《白菜担》、《水族舞》、《蚌与渔翁》、《车鼓》、《鼓亭公婆》、《妆道儿》（包括扮和尚、师公、尼姑三队）、《洗马舞》、《铁拐弄仙姑》、《洞宾戏牡丹》、《佬子偷捉鸡》、《铁枝阁》、《蜈蚣阁》、《舞狮》、《杀狮》、《舞龙》等30来种。

这么多的民俗歌舞、阵头演艺，既形态各异，各种艺术要素又互相掺杂，很难理出一个头绪。以下也只能是为了方便叙述而进行的大致的划分而已。例如按其名称，可以大致分为以下几种类型：

1. 鼓——车鼓、大鼓凉伞、大跳鼓、打花鼓等。

2. 舞——采莲、采球舞、钱鼓舞、拍胸舞等。

3. 灯——包括采茶灯、戏灯等。

4. 阵——宋江阵、龙阵、狮阵等。在本章的叙述中，权且按这种名称及其演艺形式出发来分类加以论述。①

从音乐的角度来看，闽南民俗歌舞、阵头演艺大致可分为四种类型：

1. 采用本地戏曲音乐。如车鼓弄、彩球舞、打花鼓等。

2. 采用民间小调。在此类舞蹈中，有单曲，也有联曲的；曲调有固定的，也有不固定的。

3. 采用民间器乐曲及锣鼓点。如大鼓凉伞、甩球灯等。

4. 采用宗教音乐。如九莲灯、跳海青等。其音乐总体上具有如下艺术特点：②

① 有关民间歌舞的种类、分类，参见刘春曙、王耀华《福建民间音乐简论》，第90～91页。

② 有关民间歌舞音乐艺术特点的论述，参见刘春曙、王耀华《福建民间音乐简论》，第90～107页。

1. 鲜明的节奏性。民俗歌舞中虽有许多曲调来自民间小调歌曲或戏曲唱段，但是由于演唱时配合着舞蹈动作，边舞边唱，所以，往往加强了音乐的节奏性，使其强弱交替鲜明，便于舞动。如：茉莉花舞中对于小调歌曲《茉莉花》的运用，头句原曲

为了配合舞步节奏，在茉莉花舞中，第一小节减去了委婉的曲线进行，第二小节改变了原来的切分节奏，第三、四小节亦突出了朴直进行，而变为

使音乐具有较强的动作性。

2. 与舞蹈情绪、情节变化相适应的音乐变化。许多民间歌舞都具有一定的情节性，为适应这些情节、情绪的变化，其间的歌唱亦往往有多种变化。在以单曲反复为基础的舞歌中，常在演唱时随动作情绪的变化而在速度和演唱方面作相应处理，使其起伏有序，跌宕自如。如：《大车鼓》等。当一个曲调不足以表现情节内容的变化时，往往采用多种曲调连缀的联歌体。在这种场合中，曲调之间的连接通常会产生旋律、节奏乃至调式、调性的对比。

如：《采茶灯》的《正采》、《倒采》之间，运用了两个不同的曲调，除在旋律节奏方面构成对比之外，还在调式、调性上构成转换。前者属于五声羽调式，以 D 为宫；后者属五声羽调式，转到以 G 为宫，且反复强调 mi 和 re，使音乐在进入"倒采茶"时，色彩为之焕然一新，别具特色。

谱例46

采 茶 灯

龙岩

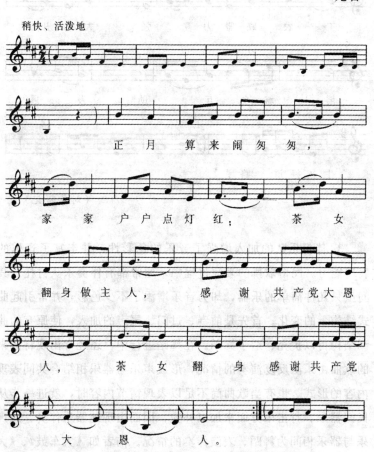

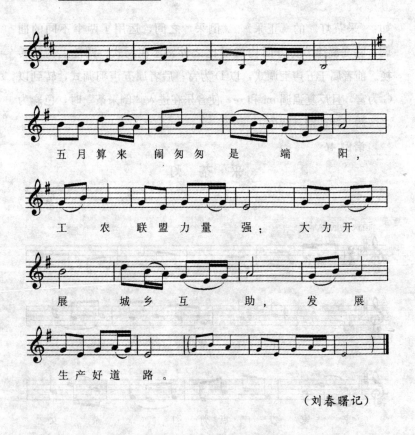

五月算来 闹匆匆 是 端 阳，

工 农 联盟力量 强； 大力开

展 城乡互 助， 发 展

生产好道 路。

（刘春曙记）

3. 伴奏乐队的加入增强了音乐的色彩性，并丰富了音乐的表现能力。民俗歌舞的表演过程中，通常都有伴奏乐队衬托。其间虽只几件简单的乐器，却为音乐增添了不少色彩，并常引起曲式结构上的变化。首先是前奏、过门、尾声的加入，使原有的曲调结构得以扩充、适于舞蹈。在舞蹈进行中，还经常出现将原来的歌曲由乐队反复演奏的情况，形成声乐与器乐相结合共同表现内容的形式。也有当歌曲尚不足以表现情节内容时，就进一步从民间器乐、打击乐方面来加以补充，因而出现纯器乐伴奏，或声乐与器乐相间为舞蹈、表演伴奏的情况。前者如《大车鼓》、《大

鼓凉伞》等，后者如《彩球舞》等。

闽南地域的车鼓等以鼓作为主题、主要道具，或者以鼓伴舞的歌舞、阵头演艺源远流长，其自然、历史背景与文化意义深远。但由于其与民俗节庆、迎神赛会等祭祀活动关系密切，自中华人民共和国成立以来一向不受主导意识形态和政府部门、学术界的首肯和重视，尤其在"文化大革命"期间更受到了严重的破坏和摧残，保存状态不佳。改革开放以来虽然有所恢复，但许多原始的形态已经流失或遭到破坏，同时，也出现了许多新的表现手段和新的形式。其中，有许多值得加以调查研究、整理保护乃至必须给予引导、扶持的东西。

第二节　"鼓"类

闽南民俗歌舞与阵头演艺中较为普遍而重要的体裁之一就是包括车鼓、大鼓凉伞、跳鼓以及宋江阵等各种采用鼓、锣来伴奏或以鼓作为道具的、鼓与舞相结合的表演形式。这种主要以鼓伴舞、以鼓做道具等与鼓相关的演艺形式，可以说是起源于古代巫师祭祀仪礼的最为古老且具有音乐本质意义的表演艺术形式。

鼓可以说是所有民族音乐形态中历史最为古老且分布最为普遍的乐器。几乎在所有宗教信仰仪式音乐中，鼓的存在和意义都极其重要。这主要是因为先民认为鼓具有召唤神灵、愉悦神灵等功能。在中国乃至东亚广泛的稻耕农业地带，人民崇拜的神祇中最为值得敬畏的就是掌管风雨雷电的雷神或者龙神、水神。早期汉字"神"的原形"申"乃闪电的象形。这说明在汉字形成初期，人们最为崇拜的神祇就是雷神。而鼓就是巫师等依据模仿巫术的原理，通过模仿雷鸣来实现召唤雷神、愉悦雷神，以求得降雨、风调雨顺、五谷丰登以及辟邪驱疫之目的的法器。

当然，在所有民俗音乐中，鼓与锣、钹等乐器通常都是一起使用的。尤其是锣、钹、钟等青铜制作的体鸣乐器也同样具有作为召请神灵之法器的功能。甲骨文等古代文字的"喜"字，上部是鼓的象形，下部就是锣等碗状、盘状、盆状打击乐器的象形。表明用锣鼓来愉悦神灵的做法有着悠久的历史和传统。①

在泉州、晋江、漳州、龙海、漳浦、同安各地普遍流行着各种称为车鼓的乐舞形式。有关其来源传说不一：有唐陈元光进军闽漳喜庆之说，有梁山泊好汉为劫回宋江而杂扮闹刑场之说，有瓦岗寨好汉救秦琼之说等。鉴于以上有关鼓在祭祀仪礼音乐中的本质、功能等的论述，我们认为鼓的存在本身是一种极为普遍的现象，各地的车鼓并不一定要有一个共同的起源，也有可能是在各地原有的鼓乐形式上各自发展并相互影响而形成的。

闽南现存车鼓类民俗歌舞、阵头演艺多种多样，如车鼓弄、大车鼓、车鼓跳等等，其中以车鼓弄、大鼓凉伞、跳鼓等最具代表性。每逢祭祀节庆，在各处寺庙、主要市街等就能见到这类民俗歌舞、阵头演艺。

车鼓扮演的形式亦纷繁多样，如"泉州、晋江、南安一带的车鼓，普遍由三男三女各着明代装饰，各执小道具"，边舞边唱，"再由一对老公婆扛着一座小花轿：婆在轿前，左手拿手巾，右手执花扇；公在轿后，手执鼓槌敲鼓，即兴表演。其次，由九个小伙统一着黑绸装，一个打柄鼓"，八人执小敲击乐器表演。"在这其中，尚可变换，穿插表演《火锟公婆》、《公婆拖》等"。安溪、同安车鼓，则"由鼓公婆扛着一个竹笼，内装野花或蔬菜"。②

同安车鼓以舞和弄为表演形态，"三步进，三步退；弄过来，

① 参见朱家骏《神灵的音讯——鼓与钲的祭祀仪礼音乐》。
② 尤金满《车鼓的探讨》。

扭过去"的表演动作，再灵活地配以民众爱听的歌词，一唱一答，妙语连珠，十分生动有趣，深受群众喜爱。

同安车鼓可细分为文车鼓、舞车鼓、演化车鼓三种。

文车鼓，俗称车鼓弄，由一丑一旦分扮公、婆二人。公手执旱烟袋和蒲扇，婆手执折扇和手绢，两人抬一象征石磨的盖彩斗篮对唱轮转。丑角诙谐滑稽，旦角娇艳迷人，一唱一和，妙语连珠。清代民国期间多在迎神赛会、婚丧喜庆，元宵迎灯等场合活动。抗日战争时期，还曾利用车鼓形式演唱《十二生肖抗日歌》、《抗日五更鼓》、《劝新娘抗日歌》等。中华人民共和国成立以后还培养了一批新秀，参加各种文艺调演。传统的曲目有：《十二月思君》、《十月娶妻》、《五更鼓》、《十步送哥》、《花哥》、《年兜歌》等。

图 1 同安车鼓弄①

舞车鼓，俗称车鼓跳。演员十人，分扮车鼓公、车鼓婆、鼓师、花花公子和六个村姑。车鼓公、车鼓婆抬一鼓轿，鼓师躲在

① 图 1 两张照片分别转引自，http：//www. xmnn. cn/dzbk/xmrb/20070930/200709/t20070930_331410. htm.

鼓轿之中击鼓指挥乐队,其余人物手中分执交锣、响盏、小铃、小瓷杯、拍板等配合演奏,边舞边演唱某个故事,传统节目有《一群婆娘》、《望远行》等。

演化车鼓,俗称潘土车鼓,因源于潘土村而得名,由七个成员组成。一个火鼎婆,手执蒲扇手绢,肩挑火笼菜筐;一个车鼓公手执旱烟袋,留八字胡,与车鼓婆同扛一彩篮花鼓轿;两金童、两玉女,各手执钱棍。1956年后,金童玉女改为四村姑,传统节目有《管甫送》、《长离别》、《车鼓歌》等。①

流传于漳浦、龙海、漳州一带的"大车鼓"也称"车鼓弄"、"跳车鼓",当地传说是唐代"开漳圣王"陈元光平乱时从中原带入闽南的。每逢节日喜庆,当地群众总要跳大车鼓热闹一番。其内容与"竹马戏"中《昭君出塞》一剧有着密切的关系。主要角色有"王昭君"、四个或六个小旦扮成的"宫女"和"老阿公"、"老阿婆"、"车夫"、"车鼓公"及两个小丑等。昭君在车夫的推动下,怀抱琵琶、心情忧郁,依依不舍地徐徐而行。车鼓公和小丑等匈奴迎亲使者,一路上要尽各种滑稽动作,想要逗笑昭君,但别乡离土之情使得昭君倍感凄凉伤心。

"大车鼓"舞蹈演艺风格独特,姿态优美,表演形式诙谐风趣,悲喜分明,动静交融,场面壮观,军旅色彩浓厚。它的形式自由活泼,气氛热烈欢快。每到演出紧要处,四周群众往往一起附和伴唱。由于台湾歌仔戏的传入和兴起,现今大车鼓多采用歌仔戏的曲牌来伴奏和演唱。"车鼓公"打大鼓,老阿公打铜钟(乳锣),老阿婆打拍板,两个小丑舞钱鼓,宫女们则分别拨弄酒

① 有关同安车鼓,参见小园香径,http://www.bigyuwen.com/jiaoyuzonghui/2007/0210/368896.html.

杯、四块（竹板），两个小生打小锣。一般先由车鼓公擂鼓，然后大家按节拍翩翩起舞。

　　人物中以车鼓公和小丑为主，他们的台位变动比较大，一般是对着小旦逗乐嬉笑，小旦也有互相更换台位等小的移动，其他人都在原地舞动。车鼓公主要动作是两腿成骑马蹲裆式，手握鼓槌中间（鼓槌特点是中间粗两头细）击鼓，鼓槌一着鼓面，手臂立即向外推去，头部自然随着手臂摆动。移动台位时，走矮步，手敲鼓槌，伴着乐曲，显得十分诙谐和风趣，往往引得观众大笑。小丑的动作是右手拿钱鼓击打着肩膀大腿，两腿一弯一直地轮换跳动，头部的特点是往右摆动。小旦手臂弯曲在胸前一上一下，敲着酒杯、四块（竹板），步伐和戏曲台步相似。其他人物都跟着节拍左右移步，敲打手中乐器。

　　流行于泉州、龙溪地区一带的大鼓凉伞，其起源据说与明代抗击倭寇的名将戚继光有关。明嘉靖至万历年间，我国沿海浙江、福建、广东一带，常遭倭寇侵犯，铁面将军戚继光鉴于朝廷腐败，士兵孱弱，就到处打鼓招兵，组织军队抗击倭寇。在与敌人交战时，也擂鼓助战，鼓舞士气。鼓和人民的战斗生活以及抗倭的愿望紧密地结合在一起。据说，倭寇平息之后，当地百姓为庆祝胜利，每逢节日，就打鼓纪念并逐渐演变为大鼓凉伞这一民间舞蹈形式。从大鼓凉伞的气势及动作中可以较为明显地看出这个民间舞蹈和古代征战的密切关系。[①]

　　表演者有男有女。男性以古代武士装扮，胸前挂有长度 2 尺、直径约 1.5 尺的大鼓，双手紧握鼓槌在鼓的两面交互敲打，

　　①　有关大鼓凉伞、跳鼓的论述，参见刘春曙、王耀华《福建民间音乐简论》，第 90～107 页。

步伐矫健，动作有力，鼓声响亮，动人心魄，十分威武雄壮，充满了战斗气息和必胜的信心。表演者必须是体格强壮，常由血气方刚的青年担任。大鼓的挂法，需要整匹的黄布（约五六丈。龙海一带用白布）绞成绳形，然后打成菱形方格缠扎在鼓上，留出四条边从身上两个肩膀上面和腰部左右绕过在背后绑紧。

女性小旦打扮，头梳双髻，双手举一把凉伞，伞长 4 尺多，面宽 2 尺多，有一绸缎制的伞罩自上盖下，上绣龙凤、花卉等。舞动时，伞罩摇摆飘动，非常优美。凉伞又叫大鼓伞，据说先是打大鼓，因怕大鼓被日晒雨淋容易损坏，才拿凉伞来保护，紧跟着大鼓舞蹈，于是便成了今天的大鼓凉伞舞了。

大鼓凉伞通常是一鼓配一伞，也有二鼓配一伞的。个别地方也有把大鼓和凉伞分开成为两个舞蹈的形态。鼓有二鼓、四鼓、八鼓、十六鼓不等，人数越多阵容越壮观，但一般是四鼓。

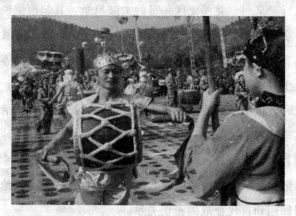

图 2　泉州大鼓凉伞①

大鼓凉伞的表演形式是丰富多彩的，其中有"斗鼓"、"翻

① 图 2 转引自泉州旅游网，http：//www. qzlv. com/Qzlv_News/wd/2007/8/11/0781113449BHAF3E5KA171H0. html.

鼓"、"擂鼓"、"咬鼓"、"绕鼓"、"翻车轮"、"软鼓"、"桥鼓"、
"叠鼓"、"踏鼓"等形式及"三进三退"、"观山式静止"、"莲花
转"、"龙吐须"等构图和队形。大鼓凉伞一般没有旋律乐器伴
奏，表演者主要依照鼓声来表演步伐及动作。

大鼓凉伞曾于1956年参加福建省第一届群众业余文艺会演
获得演出奖和节目奖。1957年春参加了在北京举行的全国专业
歌舞会演，获得一致好评。后来被大型舞剧采用，使它有机会和
全国更多的观众见面。

流行于泉州、晋江一带的跳鼓，表现《水浒传》中梁山好汉
化装混入大名府的故事。其中角色有鲁智深、石秀、孙二娘、顾
大嫂、时迁等人。他们化装成民间卖艺的人，边奏乐，边对舞，
骗过守城官兵，混入城中。过去，每逢元宵佳节，家家户户张灯
结彩，晚间有各种歌舞上街游行。歌舞队伍经过人家门口时，主
人便放鞭炮表示欢迎和庆贺，他们便停下来表演一番。现存跳鼓
队为半职业性质，平时各有营生，遇到谁家有婚丧喜庆，都可以
请他们表演。

跳鼓舞表演者，只要男女成对，人数可多可少，但一般为四
五对。跳鼓舞，以表现鼓为主，主要演员是一对执鼓的青年男
女，他们拿着一对会转动的扁鼓表演各种动作。其他演员手里也
各执一种南曲的小打击乐器，如木鱼、双铃、拍板以及铁棍等。
表演的动作开朗有力，情绪活泼欢快。

南安县诗山镇凤坡村的凤坡跳鼓于每年农历正月十二至十三
日该村迎神"割火"时表演，参舞者甚多。早先通常以"公娶婆"
的形式出现，后增加了生、旦、彩旦、丑等角色。动作以踏跳、
蹦踢为主，主要动作有"魁星踢斗"、"仙童照面"、"绞脚跳"、
"琉璃吊拍"、"后按鼓"、"轮鼓"等。音乐以打击乐为主，节奏
快慢多取决于鼓手的表演。配曲套用《公婆拖》、《十二步相送》、

《灯红歌》等民间小调。主要道具"堂鼓"直径约 40 厘米，行进间由二人抬，其余舞者分执鼓槌、拍、小叫、小锣等打击乐器。

永春县一带流行一种鼓坠舞。表演时队伍最前面的一人手持小钹，随之是肩挑南鼓、敲磬的正副鼓手，后面依次是铜钲、小锣、黄凉伞，最后是管弦乐队。动作融入"太祖拳"的某些动作，甚至采用其名称，如"请步"、"三战步"、"人字打"、"青龙滚水"、"画眉踏架"等。小钹手在舞蹈中占有重要位置，以至该舞蹈的风格也根据小钹手演员个子的高低，分为"高人字打"和"矮人字打"。在行进表演时，为求得平衡，特在鼓担后面挂一秤砣，故又称"鼓坠舞"。据传，鼓坠舞原是隋朝灭陈后，陈后主的儿子陈敬台及宗室逃入永春所带来的宫廷音乐舞蹈，以后逐渐传入民间。①

车鼓大多以南音风格的"花草曲"（小调）伴舞，也有用《百花歌》、《病团歌》等曲目的。泉州、晋江一带的跳鼓则常用南曲的《直入花园》、《南祆折》以及《水车》、《玉交》等。漳浦、龙海的车鼓则都不歌唱，而以锣鼓伴舞。

谱例 47

直入花园②

（南曲《弟子坛前》第四阕）　　　　泉州

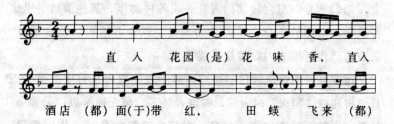

直　入　花园（是）花　味　香，　直入

酒店　（都）面(于)带　红，　　田蟆　飞来　（都）

①　转引自 http：//qzbbs．com/viewthread．php？tid＝22677。

②　《南音》第四集，第 17 页，泉州民间乐团 1981 年编印。

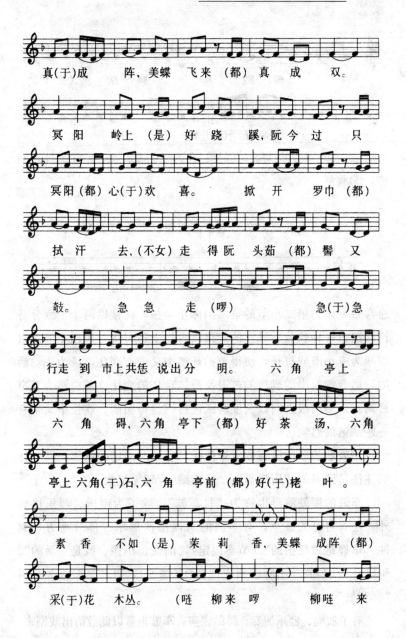

真(于)成　阵，美蝶飞来(都)真　成　双。

冥阳　岭上(是)好跷蹊，阮今过只

冥阳(都)心(于)欢　喜。　掀开　罗巾(都)

拭汗　去，(不女)走得阮头茹(都)鬐又

鼓。　急急　走(啰)　急(于)急

行走到市上共恁说出分　明。　六角　亭上

六角　碑，六角亭下(都)好茶　汤，六角

亭上六角(于)石，六角　亭前(都)好(于)栳叶。

素香　不如(是)茉莉香，美蝶成阵(都)

采(于)花　木丛。(哩柳来啰　柳哇来

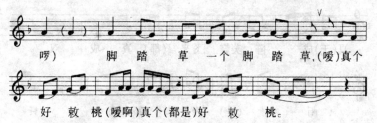

罗)　　　脚　踏　草　一个　脚　踏　草,(嗳)真个

好　救　桃(嗳啊)真个(都是)好　救　桃。

注：①田蛾：蜻蜓。　②阮：我。　③茹：乱。　④桸叶：槟榔。⑤救桃：玩。

南曲《直入花园》节奏紧密而规整，基本节奏型为：

通常每一乐句第二小节的第二拍休止半拍，再接以两个十六分音符，造成一种收放、顿挫的效果。再加上不时将一句四小节加以缩减为三小节或拉长，使得节拍规整中又带有变化，极为生动活泼，适合舞蹈中的脚步的进退及身体动作的变化。其曲调为五声宫调式，多用级进间以三度跳跃进行，显得明朗、欢快中又带有一些诙谐的感觉。

车鼓歌的歌词虽有歌本作依托，有相对固定的框架，但一开唱往往是即兴的"用嘴盘"、"随嘴编"，句无定数。

车鼓的锣鼓演奏也称为"打车鼓"，除了为声乐、器乐伴奏外，还有自己的鼓点，有不同的乐器层次展示。部分地方，铜钟、草锣是"死拍的"（节奏固定），而钹、小锣、鼓是"活的"。所以，"打车鼓"出阵前须先"套"（练习），得"套"很久，叫"套车鼓"。

有了歌唱、器乐演奏、舞蹈表演，车鼓也常以此敷衍出戏剧来，称为"车鼓戏"。最常演的剧目是《陈三五娘》、《山伯英台》等。

谱例48

人说风流有名声

(车鼓戏《陈三五娘》)

晋江

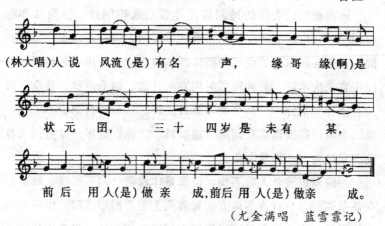

（林大唱）人 说 风流（是）有名 声， 缘哥 缘（啊）是

状 元 困， 三 十 四岁是 未有 某，

前 后 用人（是）做亲 成，前后 用人（是）做亲 成。

(尤金满唱 蓝雪霏记)

此外，闽南各地还有源于安徽凤阳花鼓的打花鼓，曲调也保留了凤阳花鼓的基本形态。明末清初，江淮一带连年灾荒加上兵乱，民不聊生，纷纷南逃，在南下的路途中许多人靠卖艺为生。《打花鼓》即于此时由凤阳灾民传入福建各地。

《打花鼓》有多种演出样式，有二旦一丑，一旦一丑或多旦多丑等几种。一般以三人表演为多。旦角过去都是男扮女装，手执锣，或腰系鼓；丑角手执扇与旦角对唱对舞。旦角腰部的扭动伴以头部频频抖动，节奏明快、舞姿优美；丑角的动作轻快活泼，风趣幽默。音乐有专用的《花鼓歌》，旋律流畅动听，节奏明快跳跃，很适合边歌边舞或叙事演唱。

打花鼓还被作为短剧节目收入高甲戏中，其角色有花鼓公、花鼓婆，在戏剧中经常还加入一个大相公的角色。①

① 《中国民族民间舞蹈集成（福建卷）》，第284页。

第三节　"舞"类

　　闽南最具代表性的民间舞蹈体裁当属拍胸舞。拍胸舞亦称"打花草"，广泛流传于泉州、晋江、厦门、同安、南安一带，是闽南百姓喜闻乐见的民间舞蹈体裁。过去，乞丐用它来讨饭，农民用它来庆丰收，迎神踩街时用它来开道、制造声势，茶余酒后用它来抒发情怀……至今大凡节日庆典、踩街游行都少不了这一舞蹈表演。拍胸舞素有闽南"迪斯科"之称，近年已经被列入首批国家口头与非物质文化遗产。①

　　拍胸舞表演者人数不拘，但都是体魄强壮的男子汉。舞者有头戴草圈的，也有许多地方的舞者头上戴着圆形革箍，中间有一个蛇形的装饰。蛇既是古代闽越人的图腾或象征，也是水神的形象，可能与拍胸舞的起源及性质等有关。舞者上身裸露，腰系彩带，随着《风打梨》、《三千两金》等伴奏曲的慢、中、快三种节奏而舞。拍胸舞的基本动作以蹲步为主，手依次击掌、胸、肘、腋、肩、胁、腿，主要动作组合有"七击"、"八拍雄姿"、"击掌回音"、"玉驴颠步"、"金鸡独立"、"善才抱牌"、"蟾蜍出洞"、"半月斜影"、"大、小阉鸡行"等。舞蹈时头部怡然自得地摇摆，构成粗犷古朴、诙谐热烈的舞风。

　　关于拍胸舞的起源有：1. 源于宋代马远"踏歌图"所描绘的古汉族"踏歌"；2. 源于梨园戏宋元南戏剧目《郑元和》中众乞丐的"拍胸舞"；3. 古闽越族原始祭祀舞蹈遗存等各种说法。目前，较为有力的意见认为源于梨园戏《郑元和》《莲花落》中

　　①　闽南风情，http：//blog. oldkids. cn/html/trackback. do？id＝13334&type＝1.

的"乞丐拍胸"舞一说不确，应该是先有拍胸舞，后才被收入梨园戏的。证据是在黎族、台湾高山族、土家族以及南方一些少数民族地区，都有与拍胸舞相类似的舞蹈。由此看来，拍胸舞应是曾经广泛分布于我国南方各少数民族区域的古老民间舞种，闽南拍胸舞也可能直接承袭自古代生活于当地的闽越人。

拍胸舞相传早在唐宋时期就已流行于福建。当时，统治者崇尚佛教，寺庙四起，僧尼云集，泉州府曾有"此地古称佛国"之说，拍胸舞就是在迎神赛会踩街活动中的一种舞蹈形式。宋代马远《踏歌图》中描绘了宋代民间"踏歌"场面：其中一中年人，一足舞起，一足踏节，双手击掌与老者相对而舞的形态神情，与拍胸舞中"驴蹄跳拍掌"如出一辙。

拍胸是一种男子的徒手舞蹈，不用道具，不限场地，通常也无须伴奏。兴起时，口中唱起民间歌调，双手拍击自身，就可以起舞。拍胸舞动作很丰富，但以"打八响"为基本动作，脚下配以小跳步、直腿"小跳步"、"十字步"、"前吸腿"跳以及"蹲裆步"跳等步伐，再加上头部任意摆动，自由活泼而变化多端。表演中还可配以即兴创造的动作如"公鸡斗"，"青蛙跳"等，使表演更加生动、形象，更能充分地抒发内心的情感。

由于跳拍胸舞时的环境不一、情绪差异、舞者不同，在长期流传中形成了不同的跳法与风格。人们喝酒时，酒后乘兴围圈拍胸，动作徐缓，步伐左摆右晃（多用"十字步"），表现舞者酒后之醉态，具有独特的韵味，称为《酒后拍胸》。闽南的乞丐以跳拍胸舞乞讨求生，形状可怜，往往赤膊光脚跳拍胸，则有着小心翼翼、饥寒交迫、讨好主人求得同情的艺术效果。动作幅度小、速度慢，微带哆嗦而颤抖，称为《乞丐拍胸》。丰收时节，劳动人民在田间野地，赤膊拍胸，他们跳的多以"蹲裆步"跳，加以双手"打八响"以及不断地摆动头部，幅度大，速度快，具有粗

犷、豪迈、欢快喜悦的特点，称为《拍胸乐》。此外，还经常以舞队的形式，参加喜庆佳节的踩街游舞的《踩街拍胸》，这种拍胸表演，动作较规范，随着伴奏的音乐，列成单或双的竖队，以直腿"小跳步"加"打八响"沿街行进。亦有以带领者为准任意组合边舞边行的，这种跳法，一般幅度小，速度快，显得热烈、欢快而又便于行进。

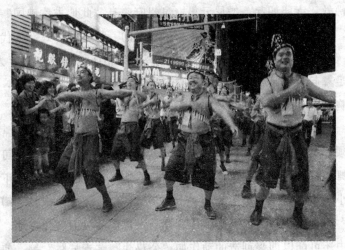

图3　闽南拍胸舞①

谱例 49

三千两金

（棉答絮）　　　　　　泉州

五空品管

三　千　两　金，费　去　尽　空，今　且

①　图3 转引自，http：//www. qyh168.com/dispbbs. asp? boardid＝37&ID＝8068.

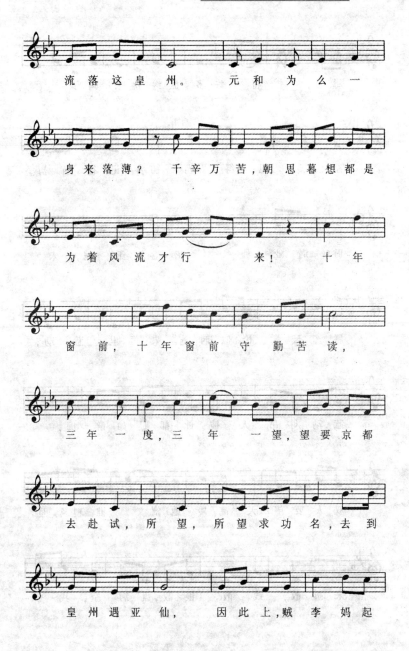

流落这皇州。　元和为么一

身来落薄？　千辛万苦,朝思暮想都是

为着风流才行　来！　十年

窗前,十年窗前守勤苦读,

三年一度,三年一望,望要京都

去赴试,所望,所望求功名,去到

皇州遇亚仙,　因此上,贼李妈起

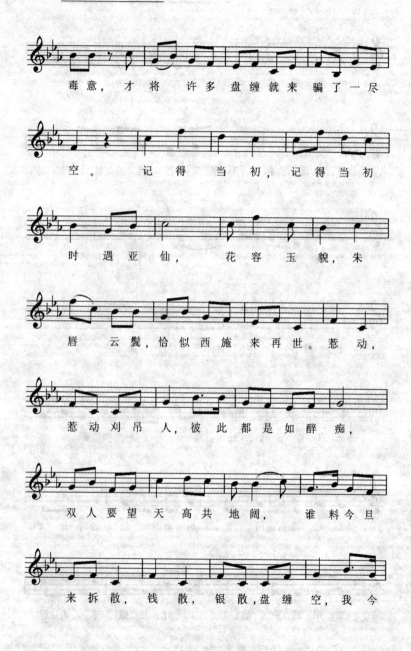

毒意，才将 许多 盘缠就来骗了一尽

空。 记得 当 初，记得 当初

时 遇亚 仙， 花容 玉 貌，朱

唇 云鬓，恰似 西施 来再世。惹动，

惹动刘吊人，彼此 都是 如醉痴，

双人要望天高共地阔， 谁料今旦

来拆散，钱散，银散，盘缠空，我今

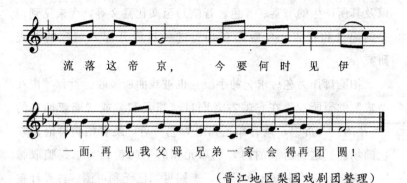

流落这帝京， 今要何时见伊

一面，再 见我父母 兄弟一家 会得再团 圆！

<div align="right">（晋江地区梨园戏剧团整理）</div>

　　拍胸舞也由于民间艺人的师承、文化、生活、职业以及性格的不同，而形成了不同的流派。如泉州民间艺人丘剑英，其拍胸粗犷、豪爽，刚中见柔，具有阳刚之气。安海县的老艺人尤金满长期生活在戏曲团体中，对戏曲舞蹈深有研究，其拍胸细腻而优美，富有圆润、抒情的韵味。南安官桥的民间老艺人郭金锁，幼年先后从师十一人学民间舞，故各种拍胸的风格集于一身，其特点是形象鲜明、动感强、韵味多变丰富之极。

　　跳拍胸舞时，一般是口唱曲调起舞，但在踩街游舞或较规范的表演时，其音乐多选用南曲《三千两金》、《直入花园》、《元宵十五》等曲牌或闽南小调，具有浓郁的地方特色。弦管乐器有四种，即南琶、洞箫、二胡、三弦；打击乐有锣、鼓、钹、嘟嘟鼓、竹板、木鱼、小叫、响盏等。打击乐一般用于节目开头，舞蹈开始，即以弦管乐伴奏。尤为值得注意的是，拍胸舞在表演时由于使用手掌拍击身体的各个部位，时时发出节奏较为规整的 的拍击声。这种以人体作为一种发音工具所发出的声音同样具有重要的音乐意义，在民族音乐学研究中也是被作为一种乐音来认识的。有关其拍击的方法和部位

以及其所产生的节奏、音色、音响乃至文化意义等，尚未见到相关的记录和报告，今后都有必要进一步展开深入细致的调查研究。

拍胸舞作为乞丐求乞的手段，也被戏曲所吸收。世称"南戏遗响"的梨园戏，在它的古老剧目《郑元和》或《李亚仙》的《莲花落》一折中，就有郑元和沦为乞丐后，跳着拍胸舞沿街求乞的场面。这一折戏的内容是郑元和的千两盘缠为李妈骗取罄空，衣服当尽连书童也卖掉后，李妈见郑已无利可图，遂设计骗走李亚仙，另设门户。郑元和举目无亲，沦为行歌院歌郎，和众歌郎沿街歌舞求乞度日。所唱的曲子乃根据南曲《起手引》、《第六节》、《棉答絮》填词，因唱词以《三千两金》为开头，按南曲曲名的习惯叫法，称该曲为《三千两金》。这是一首脍炙人口的歌曲。表演时边歌边舞，领合相间。①

彩球舞也称拍球舞、杠球等，是保留在梨园戏中的一个民间舞蹈，主要流传于晋江、南安、同安等城镇和农村。相传彩球舞源于唐代宫廷的踢球戏，后传入民间。每逢中秋、元宵佳节或在迎神赛会祭祀活动中，人们就会在村头巷尾跳起彩球舞。彩球舞多与其他民间舞蹈如车鼓弄等一起表演。这种舞在广场街巷表演时，常用南曲《直入花园》伴奏，三人一组，两个小旦一个彩旦，动作活泼，节奏明快，载歌载舞。道路宽敞处走"急碎步"，道路狭窄处走"慢六步"。三人共舞一个彩球，有推、拍、顶、踢、小跳等身段动作，场面热闹诙谐。

彩球舞的表演形式为一群村姑和一位头戴"丁香髻托"的丑婆，围绕着一手持长柄彩球的男性球手舞动的彩球翩翩起舞。村姑、丑婆以手、肩、头、膝捧球、托球、顶球、踢球，活泼多

① 参见刘春曙、王耀华《福建民间音乐简论》，第 103～104 页。

姿。丑婆表演诙谐风趣，或以背承球，或用膝接球，或双肩颠球，或抬脚绕球，十分精彩。民间逢年过节、迎神赛会等的游艺节目中，大多有彩球舞参加。技艺高超者，还可表演"高跷踢球"。

彩球舞的传统伴奏音乐分为乐曲与歌曲两种，在梨园戏和高甲戏里一般用乐曲伴奏，常用的有《越恁好》、《菊花串》等。作为阵头演艺的彩球舞，一般采用民间小调歌曲，如《灯红歌》等，配以南音的响盏、小叫、铜钟和锣鼓等富有特色的打击乐，使舞蹈别具南国情调。亦有采用南曲中一些节奏比较紧凑、曲调比较活泼动听的《孤栖闷》、《直入花园》等曲调的。近年来，在发挥梨园戏表演的基础上融进新意，甚至加入街舞等表演要素，突出了风趣诙谐、乐观爽朗的生活气息。经过加工整理的彩球舞，曾多次参加全省全国会演，得到好评并拍成电影，成为福建著名的民间传统舞蹈。

在梨园戏《郑元和与李亚仙》和高甲戏《乾隆游江南》中，也收入彩球舞做插舞。在梨园戏"下南"流派的传统剧目《李亚仙》中，就有李亚仙为了表示对元和的爱情，在宴会中邀请其他歌女跳"彩球舞"为元和助兴取乐的场面。

第四节　"灯"类

闽南各地尤其安溪、南安以及龙岩的闽南方言地带等茶叶产地流行《采茶灯》以及类似的舞蹈、歌曲。采茶灯被群众视为一种吉祥歌舞，同我国传统的耍龙灯舞狮一样，多在农历新年、元宵期间和办庙会、堂会踩街时表演。

《采茶灯》基本舞步风格独特，其步伐轻盈、细碎、身体挺拔。采茶灯的舞蹈，以穿插变队形为主，一般有几十种花式。采

茶灯的音乐采用宫廷流落民间的古典曲调和当地的民间小调，音乐曲调节奏明快，旋律优美并配以戏文和民间故事为内容的唱词，边舞边唱。队伍组成人员有茶公（穿汉衣、扎腰巾、执大蒲扇）、茶婆（梳银宝头、穿蓝色宽锦边襟衣和罗裙、腰扎绸带、系花围裙、执麦秆扇）和采茶姑八人（额佩凤珠翠屏、头梳燕尾髻、穿大红彩莲衣、细腰扎绸带、一手执折扇、一手提花篮灯）、武小生、男小丑（一手执黑折扇、一手提灯笼或马灯），他们边舞边演，穿插道白或演唱。

这种糅合着歌、舞、戏剧要素的《采茶灯》后经民间艺人温七九改编成舞台舞蹈节目，把茶农们劳动的欢乐和对生活的热爱之情表现得淋漓尽致。由温七九指导晋江文工团排演的《采茶灯》改名为《采茶扑蝶》，参加华东文艺汇演荣获大奖。进京表演后又被中央歌舞团选中，1954年作为中国的代表节目参加世界青年联欢节并荣获银奖。2005年龙岩民间舞蹈《采茶扑蝶》被列入福建省第一批非物质文化遗产。

流传在泉州、厦门、安海一带的《戏灯》俗称《抢灯》，是一种源于地方民俗而深受群众喜爱、家喻户晓的民间儿童舞蹈。①

闽南民间一直保留着正月、元宵节赏灯的习俗，至今在厦门等地儿童在元宵节时还有互相抢灯的习惯。《戏灯》、《抢灯》最初就只是在春节至元宵期间表演。后来才逐渐艺术化，发展成一般节日喜庆都有表演的民间舞蹈。

《戏灯》由男童、女童二人表演。女童手执花灯翩翩起舞，男童跨竹竿（骑竹马）嬉戏其间。舞蹈运用了闽南戏曲味道浓郁的"行三小蹑步"、"流浪步"、"骑马跳"等动作，表现男童拦路

———————

① 有关《戏灯》，参见《中国民族民间舞蹈集成（福建卷）》，第336页。

抢灯，女童躲闪夺路等情节，天真活泼、情趣盎然。

《戏灯》舞蹈伴奏采用闽南民间曲调《鬼仔搅沙》，节奏明快，旋律流畅，与锣、鼓、钹等打击乐配合，更增添了欢乐的气氛。

闽南各地的《竹马灯》据称系源于唐代竹马戏，其内容与前述大鼓凉伞相近，都是以昭君和番的故事作题材的，因此，又称番仔弄昭君，应该是受到闽南戏剧竹马戏的影响或是竹马戏的阵头演艺形式。《竹马灯》由一旦二丑组成。旦扮昭君，胸前背后缚着用竹、纸裱糊的竹马。丑扮"番头"、"番尾"。"番头"手握钱鼓在前，"番尾"手执钱棍在后。昭君双手作勒马状，双脚走动，似驭马奔驰状。两"番"手中钱鼓、钱棍有节奏地叩击腿、臂、掌、肩，三人舞蹈配合默契。其内容表现王昭君出塞和番时的离愁别恨。

《竹马灯》音乐根据舞蹈情绪的变化发展，分别采用南音和民间小调《十花串》、《十二生肖》、《水车》、《打花鼓》等曲牌。

流传于泉州市南安县磁灶村一带的《转灯角》源于当地信奉"天公神"的习俗。在磁灶村近邻四五个村落，天公神是当地民众信仰中最大的神，村中每家每户都供有天公的牌位，在堂屋四角悬挂着有天公二字的红灯，称为"天公灯"。[①]

在每年传为天公圣诞的正月初九，各村热闹非凡。尤其是有新婚夫妻之家，在天刚泛鱼肚白时，就起来梳洗换装，到天公牌位前，点烛烧香，跪拜致敬。跪拜完毕，怀着祈求早生贵子、保佑合家平安的心愿，新郎双手各持一盏"转灯"领着新娘在家人的簇拥下，从堂屋四角的天公灯下转圈穿过。而后，

①　有关《转角灯》的论述，参见《中国民族民间舞蹈集成（福建卷）》，第 345 页。

新郎又转动着手中高举的转灯，让新娘仰视转灯绕身或在灯下自转圈，最后由手持转灯的新郎领着新娘，在家人的簇拥下送入新屋。

清代，经过当地民间艺人的整理，这种奉拜天公祈求早生贵子的民俗便被艺术化而形成民间舞蹈，取名为《转灯角》。而后逢年过节、迎神赛会的踩街行列中，都可看到这种表演形式。20世纪40年代，民间艺人吴孝曾又根据当时流传的《转灯角》舞蹈，给予加工改编，成为一个丰富多彩的集体舞，并由当地的农民、民间艺人排练表演。舞蹈表现了当地的婚俗，新婚佳偶穿绕天公灯以求安乐幸福的情景。表演者扮饰为新郎、新娘、女孩、男孩、丑角和媒婆（当地称为彩婆）。表演时，彩婆手托转花盘，边走边散花瓣，同时嘴里喊着："转灯角，转灯角，明年生个好儿子。"紧随身后的两个男孩、两个女孩，手提灯笼，站于四个角位，意为房间的四角，紧接着四个扮做丑角的，在热闹的气氛中吹着喇叭迈着诙谐的步伐上场。当场上的人站定后，四对新郎新娘舞着上场，新郎手持"转灯"，新郎新娘对绕而舞。彩婆则在旁边散着纸花瓣，边喊着："喜事人人好，一对一对好，大家从头到尾好。"整个场面始终洋溢着喜气洋洋的欢乐气氛。

改编后的《转灯角》，深受当地人们的喜爱和欢迎，并一直流传至今。《转灯角》的伴奏音乐为南音曲牌《十音》，曲调平稳、轻松，伴奏乐器中有竹笛、二胡、琵琶等，高潮时加入唢呐，使其更具浓厚的闽南地方特色和乡土气息。

第五节　"阵"及其他舞蹈类

在闽南民俗歌舞、阵头演艺中，有一种极为常见的表演形式——宋江阵。这是在春节、元宵、中秋以及神佛圣诞等民间传

统节日里参加踩街游行、表演的一种武术操。有一种传说认为它的创始人是泉州少林五祖拳宗师蔡玉明，历代沿袭，至今已有一百多年历史。虽然从内容上来看，宋江阵以武术表演为主的内容和形态与舞蹈有所区别，但由于它总是参加各种迎神赛会、节日庆典的踩街、表演等活动，且一般还伴有锣鼓等音乐要素甚至带有梁山泊故事的戏剧成分，笔者认为还是应该列入民俗阵头演艺的范畴。

宋江阵以锣鼓点场，首先按三十六天罡、七十二地煞的顺序亮相表演。开场的是"宋江舞大旗"。锣鼓响处，大旗卷地而起，大有"横扫千军如卷席"之势。体现了叱咤风云、顶天立地的英雄气概。接着"李逵使双斧"、"徐宁"舞钩镰枪、"刘唐"挥朴刀，"解珍"、"解宝"耍托天叉……梁山泊众好汉纷纷上阵，十八般兵器各显神通，场面十分威武壮观！

由 32 人演练的"连环八卦阵"是宋江阵的高潮。表演者四人一甲，一个挟刀持盾，三个手握棍棒，刀盾对棍棒，先三打一对练，然后刀盾对棍和棍对棍再跳过门进行队列变换，最后集体循环对练。动作迅猛多变而齐齐整整，一招一式，无不踏着鼓点。最后收场的是"关胜舞大刀"。青龙偃月刀大开大合，豪放潇洒，十分威武雄壮。[①]

同安内厝镇赵岗村的宋江阵，阵容庞大，表演精彩。赵岗村王姓村民有 2000 多人，传说是唐朝末年农民起义军的后代，"开闽王"王审知的嫡系子孙，自古就有习武之风。后来，由于庙会及表演的需要，村民们就将《水浒传》的人物故事搬上舞台，排演成阵势。表演者依梁山好汉的相貌特征饰演，按三十六天罡、七十二地煞的整体阵容操演阵势，所以称为"宋江阵"。据说近

① 转载自月光软件网站，http：//www. moon-soft. com.

年因凑不足人数，通常表演的人数只有 40 多人。加上鼓乐吹打手、打杂的 10 多人，共约 50 多人。

宋江阵的兵器有盾牌、青龙大刀、单刀、双刀、钩链枪、长叉、9 尺木棍等，都是真刀真枪。还有一样很特别的武器——锄头，很明显地表明了宋江阵多由农民组成的特征。

宋江阵操演前，全体成员要先向祖宗牌位及开山祖师行礼。礼毕，伴随着高亢的鼓点，一对队员用 10 多米长的流星锤打开场地。紧接着，"宋江"、"卢俊义"各持丈二也就是 4 米左右长的大旗，带领将军们按梁山英雄排座顺序分成两队人马出城呐喊，开始跑阵。在战鼓的助兴下，队伍阵势不断变化，一开始是黄蜂出巢，紧接着随着鼓点的变化，又变化成蝴蝶、龙卷水、八卦、长蛇、田螺等阵势。排演完阵势就是表演器械功夫，其中最为精彩的是甩流星锤和踩高跷。

一段时间以来，由于资金短缺和人才匮乏，参加的人越来越少，现存成员中年龄最小的也将近 50 岁，年龄明显偏大。擂鼓、打锣、奏乐的师傅甚至都已成了故人。因为与生计无关，年轻人已基本上没有人想学。最近，翔安区政府提出重建赵岗宋江阵表演团的方案，成员以赵岗村村民为主，人数设定为 108 人。赵岗小学在今年教育资源整合后，提供部分闲置校舍、操场作为表演团的活动场所。翔安区政府还出资，为表演团购置办公设备和服装、道具，组织相关人员开办培训班，培养后续人才。并将其列入厦门市申报国家和省级非物质文化遗产的项目。①

闽南阵头演艺中与武术表演有关系的还有狮阵、龙阵等，他们大多是由习武之人组成的，也基本上是属于迎神赛会中必不可

① 参见 http://post. blog. hexun. com/srfxm/trackback. aspx? articleid=3329570&key=632816017544830000.

缺的演艺项目。但其表演形态、音乐特点等与全国各地大同小异，似乎并没有太多的闽南特色，在此略过。

闽南民俗歌舞、阵头演艺较为常见且重要的还有：[①]

1. "火鼎公火鼎婆"

由三人表演：火鼎公手执桔木长烟管，火鼎婆执大圆蒲扇，村姑肩挑木柴小担。公与婆抬着用长竹竿架着的铁锅，锅中火焰熊熊，随着民间小调"大串花"等乐曲，在观看踩街的人巷中穿行起舞，以滑稽的舞步、幽默的语言同观众交流逗乐，即兴表演。村姑随其身后，挑着柴担，踏着舞步紧相配合。传说其起源自清末，某地举行迎神赛会游乡，家家户户都要有"妆人"参加。有一贫寒农家，家中唯有铁锅一口，夫妻情急，烧上热焰，以长竿撑着抬出参加游乡，其女挑着柴担随后添柴。因其表演风趣、生动，遂流传不衰。另一说是由表演油炸秦桧的故事衍化而来的。但从古代祭祀仪礼以及日本流传至今的许多神社、寺庙的祭祀仪礼多有燃烧篝火等的仪式来看，火乃是传统的祭祀仪礼中重要的要素之一，"火鼎公火鼎婆"应该与古代祭祀用火的传统有关。

2. 驴子探亲

"驴子探亲"有演员四人：一对丑角打扮的老公婆，老婆子身上绑着用竹、纸裱制的"驴子"，作骑驴状；老夫牵驴，后面跟着女儿和"憨女婿"。情节大致是老公婆因女儿婚事与亲家发生争吵，带着女儿等骑驴要到男方家评理。舞蹈表现这一家四口人在路上的情景，活泼、诙谐、妙趣横生。骑在驴上的老婆子一手摇着棕榈叶大蒲扇，随着情绪做各种奔跑、逗趣动作。遇场上

① 摘录自 http://qzbbs.com/viewthread.php? tid＝22677&page＝1&authorid＝22182.

有人放鞭炮催场表演，"驴子"会忽然"受惊"猛地立起，前后左右奔跑腾跳，甚至直冲牵驴的老公，从老公身上一跃而过；老公则双手紧握缰绳，配合老婆子前后左右奔跑，缰绳或收或放，或拉或拽，一边大呼小叫，做出各种表情动作。技艺高超的则可做各种翻、扑、剪、跃以及大小矮步等技巧性动作；女儿及女婿则跌跌撞撞地跟在驴子身边，配合驴子的奔跑冲撞做出各种表情动作，以活跃舞蹈气氛。表演中四个演员配合默契，妙趣横生，很受群众喜爱。

旧时"驴子探亲"表演，观众一般围观成一条长长的人巷，表演者则边左右跑跳冲撞，边与两旁观众插科打诨，引起哄堂大笑，此情景现时已难见到。

3. 公背婆

由一个演员扮演互相背着的两个角色。据传，它是从木偶戏《目连救母会缘桥》一段戏发展来的。表演一个哑子背着一个癫痢头的妻子，沿途乞讨。演员上半身装作婆，下半身装作公，一个演员同时表演两个人物的性格特征及各种身段动作。过程一般有：上坡、下坡、涉水、过桥、捋花等。中华人民共和国成立以后曾出现改为哑父背着女儿进城观灯、看踩街的内容。

4. 幡会舞

最早以表演《昭君出塞》故事为主。有两种表演形式：一是以十块木板（每块约6尺长3尺宽）衔接成蜈蚣状，上置高凳，表演者立高凳上载歌载舞。木板由数十人抬行，俗称"幡会阁"，又叫"蜈蚣阁"，这一形式在乾隆时期的《泉州府志》中已有记载。一是表演者站在马背上边舞边奏，称"马幡会"。后来也用作舞台表演，人物一般有王昭君及番女番兵等。昭君自弹自唱，番女番兵分掌螺旗、钱鼓、响盏、四宝、拍板、扁鼓等，做各种身段动作伴舞。音乐采用南曲《出汉关》等。

5. 五梅花舞

是道教"道情"中的一种宗教舞蹈。一般有九人，先由主行（道教"中尊"）持花（有的执如意、帝钟等）上场唱"三春天地风光好"的曲子，接着八人各按次序手托莲花灯成对上场，唱欣赏春天各种美景的词句，以后依次表演三人舞、五人舞、七人舞、九人舞。至九人舞时，主行唱"海反"词（龙王上天献宝），唱毕，穿梭变化，环绕起舞形成"五梅花"状。队形复杂多变，气氛热烈凝重。伴奏用吹奏乐，配以《唠哩嗟》的曲牌。道教"五梅花舞"据说已有六七百年的历史。

6. 献闹钹

又名"演金"，是一种带有杂耍性质的道教舞蹈，常用于丧事"做功德"时表演。主要道具是一副特制的铜钹，重约 3 市斤，直径约 23 厘米。另有"七寸棒"以硬木制成，用以托转"闹钹"。舞蹈动作刚健有力，节奏自由，有"推山"、"照镜"、"云龙过目"、"炒茶跳舞"、"铰刀剪浮铜""扳钹"等 20 多种动作。以打击乐伴奏。技艺高超者，还可表演"高跷献闹钹"。据传，"献闹钹"源于唐李世民"游地府"后为超度亡灵所举行的仪式，其后盛行于河南一带，五百多年前传入南安。

闽南民俗歌舞、阵头演艺在台湾的传播和影响极为深远，其中与车鼓有关的情形在第一章中已有提及。宋江阵在台湾曾经极其兴盛。据说清末，台湾几乎每个庄头都有宋江阵，负起保卫庄头以及对抗日军的责任，台湾当时的宋江阵阵容十分强大，已经达到可以抵御外侮的地步。后来，因为现代武器的进步，持刀棍的宋江阵勇士们，当然敌不过日新月异的洋枪洋炮，加上无人予以训练，因此宋江阵慢慢没落，最后仅成为庙会中愉悦神明和香客、观众的角色。

台湾内门乡至今拥有全岛最为丰富、完整的艺阵文化，拥有

五十多队文武阵头，每年农历二月十九日观音佛祖圣诞时分别在观亭、南海紫竹寺集结、绕境表演庆祝，其中仅宋江阵就多达二十多队。作为台湾具有代表性意义的民俗演艺，内门乡的宋江阵享誉国际。

第四章

曲艺音乐

第一节　闽南曲艺音乐概述

闽南地方依山傍水、风光旖旎，富有南国情调。在闽南的大地上活跃着丰富多彩、乡土气息浓郁的曲艺形式。闽南的说唱艺术，历史悠久、形式多样，有些形式不仅在当地流行，甚至在海外华侨旅居的地方也很盛行。其主要种类有：南曲、锦歌、南词、芗曲说唱、大广弦说唱、北管、答嘴鼓、读歌书等十来种，其中最受世人瞩目的当属南曲。[①]

闽南曲艺从音乐表现形式来看主要有以下几种类型。

1. 曲牌类。是将若干曲子联缀起来表现故事内容，或用一个、两个基本曲调重复演唱的。它和宋元的陶真、诸宫调有些相似。现在尚在流行的南曲、锦歌、盲人走唱、芗曲说唱、大广弦说唱等均属此类。伴奏乐器有琵琶、三弦、月琴、二胡等，有些还有打击乐器。

2. 弹词类。主要是流行各地的南词。元、明时的讲唱技艺

① 有关闽南曲艺概述，参见刘春曙、王耀华《福建民间音乐简论》，第 230～233 页。

通称词话，盛极一时，至明末分化为鼓词、弹词两类，而南词则与弹词一样同为词话的分支。清代甚至把南词同弹词混为一谈。

3. 韵诵类。主要特点是言语生动、语汇丰富，既朴素通俗又活泼动听。如流行在闽南的《答嘴鼓》，它的词虽属自由体的韵文，但不用来歌唱，而是诵说的。流行在东山县一带的《唱歌册》，它的词属七言体韵文，虽然也有曲子，但曲调性不强，类似朗诵体，所以也应归入此类。

4. 评话类。评话来源于古代的"说话"，隋唐就有"说话人"（即讲故事的艺人）。元代称为平话，明代称为评话。闽南各地流行的说古文、讲故事、说书等都属此类。

闽南曲艺音乐的唱腔体式和各地一样，基本上可分为主曲体、联曲体、主曲联曲混合体三种。主曲体的主要特点是由一个基本曲调反复演唱，根据不同的内容、声韵及情绪，在节奏、速度和旋律方面进行变化，其唱腔具有简洁朴素、容易被群众所接受和掌握的特点。联曲体即一般常说的曲牌类，它以多种曲牌的连缀来表现内容，其中有的曲牌可重复数遍，有的不重复。如南曲中的"指套"，大都是由引子（慢头）、正曲（若干同宫曲牌）、尾声（余文）连成一套，中间不加过门。锦歌在演唱长篇故事时，也是采用曲牌连缀形式（有时也有单曲演唱）。曲牌变换时，多有演奏下一曲的过门或间插念白的。此外，芗曲说唱、盲人走唱等的唱腔也属此类体式。

闽南曲艺的唱腔体式以上述两种为主，但由于在长期发展中互相影响和吸收，所以也有某些变化，产生了主曲联曲混合体，它以一种曲牌为主进行反复，并有不同变化，同时又结合另外一些曲牌穿插其间，成为不可分割的一部分。如南词以八韵为主要唱腔，反复演唱，同时又加上北调和小调类的曲牌。锦歌在演唱时也有以杂嘴调为主进行反复并加进小调的。

就表演形式来说，闽南曲艺可分为：

1. 单口。如俚歌、竹板歌、答嘴鼓、唱歌册、讲故事，说古文等。一般不用乐队伴奏。

2. 单口、对口相结合。以单口为主，如南曲、锦歌、评话。

3. 领和。由一人领唱，数人帮腔，如莲花落。

4. 折唱，演唱小折戏。有生、旦、净、末、丑各种角色，人数较多。如南词、飏歌。

闽南曲艺的伴奏形式有：

1. 表演者自弹（拉）自唱。如大广弦说唱，由演员自持大广弦，边拉边唱。在南曲、锦歌中，亦有演唱者自操琵琶，边弹边唱的。俚歌、莲花落、竹板歌等，也有由表演者自己击板、鼓或钹伴奏的。

2. 乐队伴奏。多数为随唱腔伴奏。也有固定音型衬托伴奏，多用于朗诵体唱腔，依唱腔节奏和旋律骨干音，以固定音型伴奏音烘托气氛。如大广弦说唱、锦歌、杂嘴调等。

3. 伴奏尾句。如厦门盲人所唱锦歌《海底反》先诵说一段，再用月琴伴奏一段。

此外，许多曲种还有一定数量的器乐曲，如南曲的十三套谱等。

第二节　南　曲

南曲是中国古代音乐的活化石，被人们称为东方古典艺术的珍品。在闽南城乡的大街小巷，活跃着许多南曲研究社、演唱组之类的组织。无论是在清源山下，还是在鹭岛之滨，人们都会时常听到优雅动人的南曲演奏。[①]

①　有关南曲的论述节选自东方音乐学会编《中国民族音乐大系·曲艺音乐卷》，第91～104页。

从音乐史学的角度看，南曲确是一部有声的音乐史。五代的燕乐词调歌曲，宋代的诸宫调、细乐、唱赚，元代的散曲，宋元明三代南戏的各种声腔，都可以在南曲中找到踪迹。中国戏曲史中的泉腔、潮腔、昆山腔、戈阳腔、青阳腔以及弦索官腔之谜等，都可以在南曲里找到遗响和谜底。听着横抱琵琶演奏，五木拍板演唱的南曲，一千多年前南唐故都金陵韩熙载府中夜宴时的乐声，仿佛又在人们的耳边回响；五代蜀都王建墓中的乐伎，似乎从遥远的古代悄悄地来到我们身旁，那细腻入微的演奏，那古朴幽雅的乐歌，真是丝丝入扣，像一杯千年甘醇，令人陶醉。更令人不可思议的是，尺八和奚琴，这些早已失传而只能从史料上见到的乐器，居然还保留在南曲中。难怪康熙皇帝对南曲也十分赞赏，在他六旬祝典时，特召知音妙手五人进京，合奏于御苑并赐以纶音曰"御前清客，五少芳贤"，赐予"九曲黄凉伞、圆顶乌纱灯"。

南曲有着极强的内聚力，它像聚宝盆一样，凝聚着民族音乐长河中的许多奇珍异宝，并把它们融合在一起，在历史的支点上闪烁发光。同时，它又从横的方面影响着其他艺术形式，像盘根错节的参天大树，浓荫覆盖着当地的戏曲、曲艺、器乐和舞蹈等姐妹艺术的幼苗，并哺育、滋润着他们。南曲又有着极强的辐射力，光芒遍照台港地区及东南亚，世界上凡有操闽南方言的侨胞聚居地，都能见到南曲的踪影。近年来，南曲更是在国际乐坛上崭露头角，1982 年台湾地区南声社在巴黎艾里昂剧场的演出，被称为"中国音乐之夜"，"欧洲音乐史上最长的一次音乐会"，使南曲一下子成为"欧洲的宠儿"；1983 年新加坡湘灵音乐社应英国邀请，在北威尔斯参加"第三十七届兰格冷世界民族音乐及歌唱比赛"，古老的南曲在这个盛会上大放异彩，歌曲《感怀》夺得民歌独唱组第三名；器乐合奏《走马》获得民乐演奏第四名。参加这次比赛的有来自世界 34 个国家及地区上千名音乐、

舞蹈演员。湘灵音乐社能在竞争激烈的群英会上脱颖而出，首次为南曲在国际比赛中获奖，堪称南曲史上光荣的一页。难怪英国驻东南亚总督马康·唐素纳早在 1945 年就赞叹："此曲只应天上有，泰西那得几回闻。"

说南曲是民族音乐的宝库，不如说它是一座有待开发的矿藏更为合适。它的四十八套"指"，十三大套"谱"和千首以上的散曲，数量居我国古乐之首，让世人惊叹不已。

南曲由指、谱、曲三大部分组成。

指：即"指套"。是一种有词、有谱、有琵琶弹奏指法的比较完整的套曲，它的结构和宋代诸宫调有相似之处。诸宫调是一种大型的说唱形式，曲调来自唐、宋词调、大曲，宋初赚词的缠令及俗曲。据《都城纪胜》记载："诸宫调，本京师孔三传编撰传奇、灵怪，八曲说唱。"其音乐结构大致可分为三种不同的曲式：①单曲牌曲式；②由一个同宫调曲牌，双叠或多叠加上尾声，构成短套曲；③由同宫调的若干曲牌连缀而成，前有引子、后有尾声的大型缠令曲式。南曲"指套"与缠令曲式颇相似，但所不同的是南曲无散说。伴奏乐器也与诸宫调不同。"指套"发展至今共有四十八大套，每套由若干同宫调曲子连缀而成，并有一至两个故事。指套虽然有词，但多半只作器乐演奏，很少演唱。"指套"中最著名的有《自来》、《一纸相思》、《趁赏花灯》、《心肝恁悴》、《为君去》等五大套。俗称"五枝头"。

谱：即器乐曲。附有琵琶弹奏指法，共有十三大套，每套包括三至十个曲子，大都是描写四季景色、花鸟昆虫、骏马奔驰等情景的。谱中最著名的要推"四"（《四时景》）、"梅"（《梅花操》）、"走"（《八骏马》）、"归"（《百鸟归巢》）。

曲：即散曲，亦称草曲。其数量在千曲以上，其中一些简短通俗、优美动听的曲子，在群众中广为传唱以至家喻户晓。曲中

有单"滚门"或曲牌的，也有包括若干不同"滚门"或曲牌的
"集曲"。如"三隅犯"、"巫山十二峰"、"十三腔"、"十八学士"
等。在集曲中，常伴随着曲牌的连接，产生调式、调性的变化和
对比，这是南曲音乐发展的重要手段之一。如"十三腔"《山险
峻》就包括中滚水车歌、玉交枝、望远行、福马郎、潮阳春、短
相思、北相思、叠韵悲、双闺女、驻云飞、朝天子、北青阳、中
滚等 13 个滚门、曲牌的乐句。

南曲曲目有 66 个故事和部分"闲词"。故事中与宋元杂剧、
南戏有关的有王魁与穆桂英、刘文龙与萧淑贞、王十朋与钱玉
莲、刘智远与李三娘、蒋世隆与王瑞兰、孙华与杨玉贞、蔡伯喈
与赵真女、王昭君等 22 个；与明传奇、小说有关的有苏英、司
马相如与卓文君、韩寿偷香、董永、陈三五娘、朱弁、金姑看
羊、高文举等 24 个；与清杂剧有关的仅紫姑神 1 个；与其他戏
曲、曲艺有关的有朱寿昌寻母、陈杏元和番、杨琯与翠玉、龙女
试有声、刘珪与云英、周德武、番婆弄等 15 个。尚待查证的有
苏盼奴与赵不敏、颜臣宙与贞娘、真凤儿与张应麟等 3 个；与宗
教有关的仅 1 个，即南海赞。在以上 66 个曲目中，有 31 个与梨
园戏相同的剧目，有 5 个梨园戏遗存曲目。

南曲曲目的题材有表现富贵不能移、威武不能屈的高尚民族
气节和抗击异族侵略的爱国主义精神的；有青年男女为摆脱封建
枷锁、争取婚姻自主和幸福美满生活的；有揭露在封建社会里，
妇女被抛弃、虐待、摧残、侮辱的悲惨命运，以及她们坚贞不屈、
不畏艰险、富有斗争精神的；有反映旧社会世态炎凉、人情冷暖
的；有揭露权贵、豪绅欺压百姓、陷害忠良的；也包含有一些有
关宗教信仰、民间习俗等的内容，可谓林林总总、包罗万象。

"闲词"是指不入戏曲故事的散曲，内容十分广泛，但以抒
情写景居多，大致有如下几个方面：

1. 闺怨：闽南是著名侨乡，华侨的足迹遍及世界，其中以东南亚居多，南曲中妻子思念丈夫的题材占较大比重。如《鱼沉雁杳》、《思想情人》等一百多首，极具闽南地方文化特色；

2. 写景：描写四季景色，中秋月夜、鳌山景致、元宵花灯、装人唱戏等；

3. 习俗：有庆寿、新婚、哭嫁、及第、祭奠、祭祀方面的专用曲子；

4. 诗词：诗词中也包含有抒情、写景之作，但不同于妇女闺怨及对于特定季节的描写。如《烟霞迤逦》、《暮云片片》等；

5. 社会生活：包括渔猎耕读、店主、媒婆、尼姑、强盗以及旅游、赏花、梳妆、下棋、穷人叹、贫妇吟等；

6. 劝世：主要是劝人莫抽鸦片及酗酒、嫖赌等；

7. 讽刺：讽刺懒汉及道士等；

8. 论古人：这个题材大都是用第三人称演唱的单篇。其中有《严子陵》、《魏国吴起》等；

9. 戏曲选段：这些选段无固定剧目，只要情节相符便可套用。如《娴随官人》、《早间起来》等；

10. 百鸟图：如《出画堂》等。

南曲的演唱、演奏形式分"上四管"与"下四管"。在"上四管"中以洞箫为主者称为"洞管"；以品箫（曲笛）为主者称为"品管"。洞管的乐器有洞箫、二弦、琵琶、三弦、拍板等五种。品管与洞管的区别是以品箫代替洞箫，定调比洞管高一个小三度。

下四管，也称为十音，因使用乐器以南嗳（中音唢呐）为主、演奏的又是"指套"，故亦称"嗳仔指"，演奏形式与山西永乐宫壁画《元代演奏图》有些相似。下四管使用的乐器有南嗳、琵琶、三弦、二弦以及小打击乐器响盏、狗叫、铎（木鱼）、四宝、声声（碰铃）、扁鼓，惠安一带尚有云锣、铜钟（铓锣）、小

钹。以前还有笙，和笙一起演奏的称为"笙管"。

南曲保存着中国其他地方早已失传的乐器，它对研究中国音乐史，尤其是乐器发展史提供了珍贵的实物资料。

南曲的琵琶称为南琶，是曲项琵琶的一种，形制与通常的琵琶有较大差异，它保存着双开凤眼，颈窄腹扁，以及复手大，山口高的唐制，有十三柱和十四柱两种，用手指弹奏。隋、唐统一南北之后，曲项琵琶才由北方传至南方，之后又传至日本，日本正仓院至今还藏有奈良时代由中国传去的琵琶五把，形制与南琶相似。南琶的弹奏姿势与五代前蜀王建墓中的乐伎浮雕及南唐顾闳中《韩熙载夜宴图》中人物的弹奏姿势完全相同。

三弦据传是秦代弦鼗演变而成的，它又名弦子，三弦这个名称始于明代。南曲中应用的三弦属曲弦。明初福建有三十六姓迁徙琉球，多携三弦而行，自此冲绳就有了三弦，琉球称其为沙弥弦。明嘉靖年间又从琉球传入日本沿海的堺市，后又流行至大阪和京都。起初人们称它为"蛇皮线"，后来共鸣箱改蒙猫皮、狗皮、起名为"三味线"。但至今长崎仍保存用蛇皮蒙共鸣箱的原形。

尺八的名称是唐代根据当时竖篴的长度而定名的，是盛唐乐制、乐府和宫廷舞乐中的重要乐器。尺八宋代之后在中国其他乐种中早已绝迹，唯独在南曲中被称为洞箫而保留至今，是十分珍贵和罕见的乐器。南尺八吸收了晋唐古六孔尺八的优点，音域宽，由小字组的 d 至小字二组的 b^2。能吹奏 C、D、F、G 四个调；同时吸收宋尺八的构造，取竹之根部制成，并以十目（节）九节（段）、一目两孔为标准，下部无底，上端削 V 形吹口，声音圆润优美，高则响遏行云，低则幽咽凄清，深受中外专家赞赏。

二弦的形式与古代的奚琴十分相似，奚琴唐代就流行在我国北方，陈旸《乐书》载："奚琴本胡乐也，出于弦鼗而形亦类焉，奚部所好之乐也，盖其制，两弦间以竹片轧之，至今民间用焉。"奚琴早就传至日本，日本《拾芥抄》引《乐器名物》云："奚琴二张，一张无弦、一张二弦天庆九年四月定。""其年代（946年）正当五代末，此乐器的传入当上溯至更早的时期。总之，可推知奚琴之称，唐代已存。"[①]

拍板：南曲使用的是五木拍板，其形制与江苏扬州邗江五代墓出土的拍板一样。拍板亦称"檀板"、"绰板"。敦煌壁画中就有唐代的拍板，唐代的拍板为 6 块或 9 块木片，用于正式乐部以外的民间"散乐"。五代王建墓中浮雕及《韩熙载夜宴图》中的拍板都是 6 块木片的。但据清丁绍仪《听秋声馆词话》记载："近人斲木三片，贯绳于端，以一手拍之。独台湾北里联木六片，两手拍，云是前朝（明朝）大乐所遗。"可见清道光二十七年（1847 年）台湾尚有六木拍板。南曲拍板的奏法，仍保持古代右执两板、左秉三木、端坐静神、两手合击的特点。

南曲的艺术风格古朴幽雅、委婉柔美。这种风格的形成首先取决于所表现的内容。南曲的题材，大多是男欢女爱、悲欢离合的，脱不了"心中事、眼中泪、意中人"，情绪凄楚悲切、幽思怨诉；"谱"则以描述自然景物，表达游玩赏心、离情别绪为主，显出古雅幽清、徐缓深沉的特点。

南曲的旋律多级进，具有曲线迂回的特点，其中虽有大的跳进，但多出现于句式或句逗的转折处，以变换旋律音区的形式构成乐句之间的对比，其旋法处理仍以蜿蜒起伏的级进音调贯穿始

①　林谦三《东亚乐器考》。

终，使音乐保持着流畅、柔美的风格。如《因送哥嫂》的开始，
"卜去广南城、才到潮州喜遇上元灯月明，偶然灯下遇见阿娘有
这绝群娉婷"这一段，以连续的三、四度音紧接一列二度音，像
春风吹起湖中的涟漪，乐句终止在调式主音之后，忽然来个七度
大跳，把曲子推向高潮，真是峰回路转，跌宕多姿。

调性在南曲中称为"管门"。南曲中包括"五空管"（1＝C 或
G），"五空四仪管"（1＝C），"倍思管"（1＝D）、"四空管"（1＝F）
等四个管门。南曲的工尺谱为×、工、六、甩、一（相当于音名
C、D、E、G、A），念谱用固定唱名法，除"工"、"一"两音固
定不变外，其他各音均可加上临时记号使其升高或降低。如"贝"
（称倍×）表示比"×"低半音；"毗"（称倍思）表示"甩"降半
音，"×六"（称四六）表示"六"升高半音等。

南曲中所用调式除长、中、短潮的"滚门"是七声宫调式
外，其余较为常见的依次为七声羽调式、七声商调式、七声徵调
式。其中变宫、变徵两音、多作经过音、上倚音，或起着以偏代
正的作用。然而其骨干仍为五声音阶。这从南曲琵琶弹奏的"骨
谱"与实际演唱效果的对比中可以清楚看出。"骨谱"多记五声
音阶骨干音，而实际演唱时，往往多有装饰性润腔，其中加入许
多变宫、变徵作经过音、上倚音等色彩变化，以增添柔媚和华
彩。如《山险峻》开头：

南曲唱腔及"谱"的乐曲结构有主韵循环变奏体和主导旋律回旋变奏体两种。主韵循环变奏是南曲唱腔的基本结构形式。南曲中的每个"滚门"、曲牌都有特性的音调，我们称之为"主韵"，艺人们称为"大韵"。它在曲中反复出现，根据内容需要和感情发展而对它进行扩展、压缩，形成主韵的变奏体。主导旋律回旋变奏体，是"谱"中较为常见的结构形式。如《八骏马》，为了使音乐形象更为鲜明突出，全曲贯穿着下面这一主导旋律：

以四度跳进为特征的旋律进行，具有向前推进的强烈倾向，生动地表现骏马奔驰的形象。而且在主导旋律的变奏反复之间，不断引入新的因素，使乐曲更加丰富和完整。

南曲的演唱具有清雅细腻，"腔多曲缓、须于静处见长"的特点。由于过多地讲究叫字、润腔，以至"声多于情"。润腔中必须分字头、字腹、字尾及收音。如"春"字不能直呼"chun"，而分"ch…u…n"，最后才将整字唱出，这种唱法和明代沈宠绥著的《度曲须知》所说的一样："如东字之头为多音，而多翁两字，非即东之切乎？箫字之头为西音，腹为鏖音，而西鏖两字非箫字之切乎？翁本收鼻，鏖本收鸣，则举一腹音，尾音自寓。"南曲读音必严格分清文（文读），白（白读）、方（方音）、官（蓝青官话）、古（古读音）、外（汉民族以外的语音）。演唱时讲究"五音六平、起伏顿挫"，在"骨谱"润腔中注意"引、塌、贯、垫、扎"。南曲唱法可从宋代的《梦溪笔谈》、《碧鸡漫志》和元代的芝庵《唱论》中找到依据。

《因送哥嫂》是《陈三五娘·留伞》唱段。宋朝泉州人陈三，因送哥嫂往广南上任，途经潮州，与黄五娘邂逅近于元宵灯下。陈三返回潮城，骏马雕鞍游遍街市，经过黄家楼前，适逢五娘偕婢女益春在楼上消夏赏荔，两人相见，眉目传情，五娘遂将荔枝投与陈三。陈三为结荔枝姻盟，假扮磨镜师傅，故意打破宝镜，将

身为奴赔镜，受尽羞辱，幸得益春相助，方得以与五娘亲近。《因送哥嫂》一曲是陈三向五娘倾诉衷情，责怪五娘反复无情时的唱段。曲调优美动听，是一首脍炙人口的名曲。

谱例50

因送哥嫂

（南曲《短相思》）

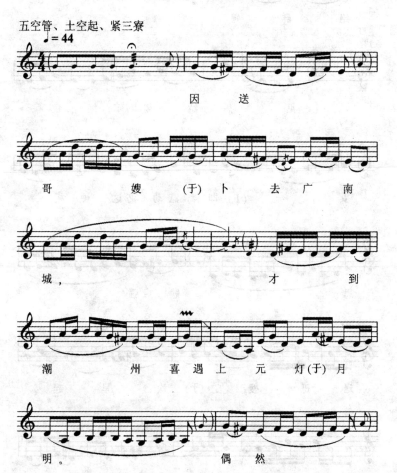

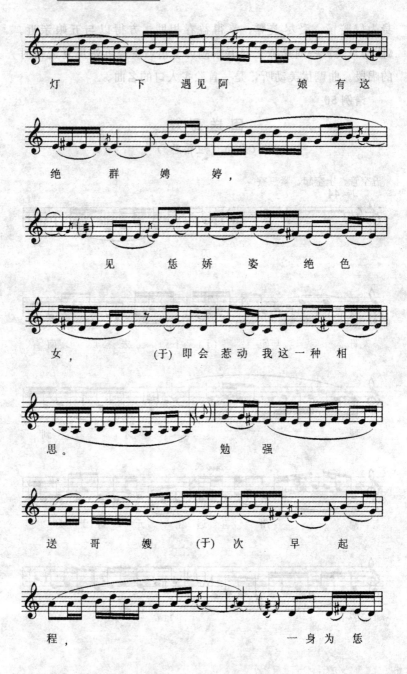

灯　　下　遇见阿　娘有这

绝　群　娉　婷，

见　恁　娇　姿　绝色

女，　　　（于）即会　惹动　我这一种相

思。　　　　　勉　强

送　哥　嫂　（于）次　早　起

程，　　　　　　一　身　为　恁

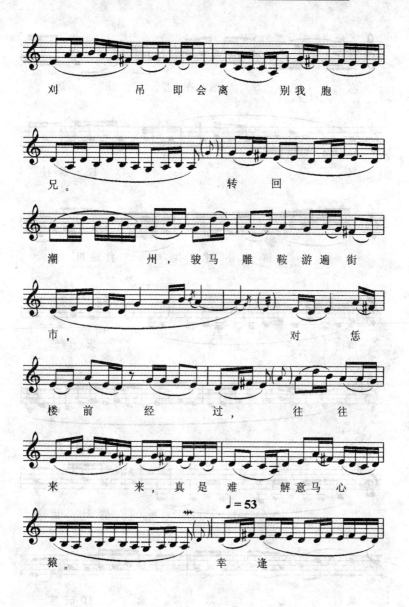

刈　　　吊　即　会　离　　别　我　胞

兄。　　　　　　　　转　　回

潮　　　　州，骏　马　雕　鞍　游　遍　街

市，　　　　　　　　对　　恁

楼　前　经　　过，　　往　　往

来　　来，真　是　难　　解　意　马　心

猿。　　　　　　幸　　逢

♩ = 53

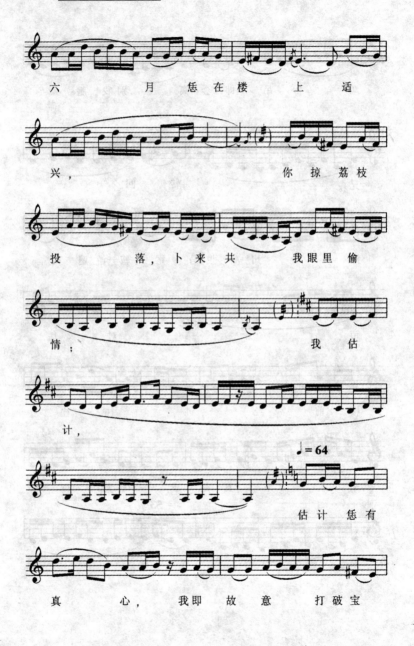

六　　　月　恁在楼　上　适

兴，　　　　　　　你　掠荔枝

投　　　落，卜来共　我眼里偷

情；　　　　　　　我　估

计，

估计恁有

真　　心，我即故意　打破宝

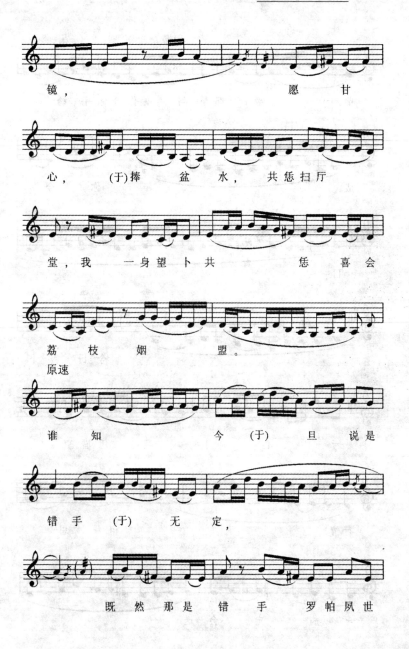

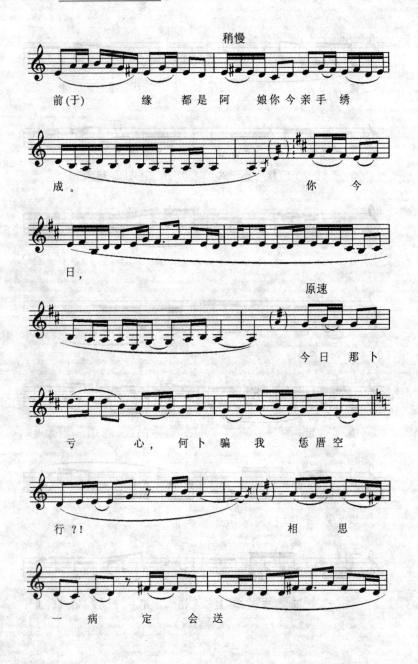

稍慢

前(于)　　缘　都是阿　娘你今亲手绣

成。　　　　　　　　　你　今

日，

原速

今 日 那 卜

亏　　心，　何 卜 骗 我　恁厝空

行？！　　　　　相　思

一 病 定 会 送

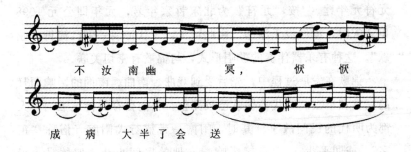

不 汝 南 幽　　　冥，　 恍 恍

成 病 大半 了会 送

不 汝 南 幽　　 冥。

<div align="right">（王阿心唱　刘春曙记）</div>

①卜：要。　②刈吊：日思夜想。　③掠：将。　④厝：家。

第三节　锦　歌

　　锦歌是闽南的主要曲艺音乐形式之一，① 流行于漳州市和龙海、漳浦、云霄、诏安、东山、平和、南靖、长泰、华安等县。这些地方的城镇和农村，普遍都有劳动人民农闲工余的锦歌演唱组织"歌仔馆"。并有相当数量的专业教师和以演唱锦歌为职业的盲艺人，每逢年节喜庆，锦歌演唱更为活跃。

　　锦歌又名什锦歌，属联曲体的曲艺形式，大约是在宋、元时期闽南地区流传的民歌、民谣基础上形成的。据《漳州史迹》载："西郊有西湖胜地，历代设有游乐场所。"名为"百里弦歌"，一直流传至今。《漳浦县志》云："县城东郊有《弦歌堂》，系宋

　　①　有关锦歌的论述，参见刘春曙、王耀华《福建民间音乐简论》，第256～280 页。

元符元年建。"按"元符"为北宋哲宗年号，元年即公元 1098
年。宋时，漳城设于漳浦。由此可见，宋代漳属一带已流行"弦
歌"。这种有乐器伴奏的歌唱形式，与锦歌有密切关联。

锦歌在发展过程中，先后受到戏曲、南曲、南词的影响而日
趋完整和丰富。明代，锦歌已较完整。目前留存的传统唱词，大
都为明代的民间故事。其时，闽南一带盛行弋阳腔（俗称"正
字"，或四平戏），它直接影响着本地的民间小戏，如竹马、车
鼓、老白字等。锦歌又间接地从这些小戏中吸取了许多曲调，如
《凤阳花鼓》中的《花鼓调》，《大娘补缸》中的《补缸调》，《骑
驴探亲》中的《亲母拍》等。这些曲调在锦歌中，或则被消化、
融合，或则取其部分加以变化、发展。

清代，锦歌又有进一步发展。新作颇多，语言通俗易懂，内
容触及时弊，以直接反映人民疾苦，揭露封建社会的黑暗、资本
主义萌芽时期金钱势力的罪恶行为，歌颂自由婚姻等为主。如
《工场打铁》、《浪子回头》、《懒惰歌》等。此时，闽南一带盛行
以"外江调"演唱的"南词"，曲调优美，长于抒情。锦歌亦从
中吸收养分丰富自己，取其曲调，填入新词，以闽南方言演唱，
并成为花调、杂歌的主要部分。如《牡丹调》、《红绣鞋》等。

这个时期锦歌主要流行在广大农村中。至鸦片战争以后，由
于帝国主义的侵略和掠夺，加上封建地主对农民的残酷剥削和压
榨，农村经济破产，民不聊生。为求生计，许多锦歌艺人纷纷流
入城市，如漳州市区的锦歌就是一百多年前由北乡桃林社传来
的。他们身带着仅有的一把月琴，过着沿街穿巷卖艺糊口的生
活，因此，有人把锦歌称为"乞食歌"。

流入城市后的锦歌，随着听众对象要求的变化，逐渐讲究唱
腔的圆润和优美；由于和南曲接触增多，也接受了南曲的影响，
一些业余的锦歌演唱组织，开始采用南曲的伴奏乐器，如：用南

琶代替月琴，并加上洞箫（南尺八）、三弦、二弦等；以南曲的"空门"即"五空"、"四空"称呼原来的"丹田调"、"七字仔"；并吸收南曲的部分曲调，有的在曲尾接几句南曲，名为"曲片"，如《妙常怨》（五空仔）中的"孤灯独对倚栏杆，别君容易会君难，记得秋江去送别，送我潘郎到临安，离开潘郎未几时，妙常思君记着伊"。转曲片："日来思君，暝来思君，枉我暝日此处思想有这十二时。"后几句即接南曲《玉环记》"看恁行宜"曲中的一段。这样逐渐成为一种流派，甚至有人称锦歌为"锦曲"，以示高雅。

另外，锦歌也吸收了部分佛曲和道情的音乐。在乐器演奏方面，还从十八音中吸收过小唢呐、管子，也采用过扬琴来伴奏花调。

中华人民共和国成立以前的三十多年间，锦歌曾风行一时。在土地革命战争时期和抗战初期，锦歌都曾起过宣传鼓动作用。如1929～1935年间，共产党在闽西南领导土地革命时期，闽南锦歌被填入新词，随着革命的种子传播在广大的工农兵群众、家庭妇女和学校儿童中间。其中有《农民歌》、《妇女歌》、《十劝妹》、《当红军》、《帮助红军》等。1937～1939年抗日战争初期，在漳州与闽南各地，出现宣传抗战救亡内容的锦歌说唱，名为"救亡弹词"。有《从军别》、《抗敌歌》、《杀敌人》、《东北军自述》、《抗敌五更》、《解去摩登换军装》、《拿起武器去报仇》等。

中华人民共和国成立以来，锦歌获得了新生。漳州、厦门，石码等地都成立了"锦歌研究社"的组织，大力发掘整理锦歌的优秀遗产，进行创作、演唱活动，丰富人民群众文艺生活，同时还选拔了许多优秀节目参加专区、省、华东和全国民间音乐会演，全国第一、二届曲艺会演，得到了各方面的好评和重视。创作和改编了许多优秀作品，如《破监记》、《海堤之歌》、《海防战

士的母亲》等，使锦歌在原有基础上前进了一大步。

锦歌所唱故事，以"四大柱"、"八小折"、"四大杂嘴"为主。"四大柱"，即《陈三五娘》、《山伯英台》、《商辂》、《孟姜女》。"八小折"即《妙常怨》、《金姑赶羊》、《井边会》、《董永遇仙姬》、《吕蒙正》、《寿昌寻母》、《闵损拖车》、《玉贞寻夫》。"四大杂嘴"即《牵厄姨》、《土地公歌》、《五空仔杂嘴》、《倍思杂嘴》。另有长篇故事《王昭君》、《郑元和》、《杂货记》、《火烧楼》、《杨管拾翠玉》等一百多种。

锦歌是属以唱为主的曲艺形式，其曲调大体可分以下四类：

1. 《四空仔》、《五空仔》

这是两种独具风格的、抒情性的基本曲调。《四空仔》又称《七字调》。其唱词大多为七言四句体，句法组合是四、三。曲体结构有单乐段分节歌形式，或单乐段变奏体等。调式为强调角、羽音的徵调式。音阶以加"变宫"音的六声音阶为基础，在部分曲调中，还吸收"变徵"构成七声音阶。"变宫"音的出现常构成往上方五度调转换的效果。"变徵"音常连接到"角"音，或先往"羽"音跳进，然后解决于"角音"。旋律进行，唱腔中多小跳、级进；间以四、五度跳进；伴奏过门以五、七度大跳上行为特征。总的来说具有抒情、优美的特点。由于各种流派和许多艺人的不断发展创造，《四空仔》的变化颇为多样。锦歌《四空仔》被台湾歌仔戏吸收后，经长期变化发展，又成为该剧种的主要曲牌之一。

《五空仔》又名《大调》或《丹田调》，调式以商、徵居多。唱词以七言四句为主干，句法组合为二、二、三。由于每句每段都插入"衣"音作拖腔处理，使唱腔结构得以扩充展延，而器乐部分（前奏、间奏、尾奏）都具有相对独立性和较为统一的旋律，所以，形成了带回旋性的变奏曲式。由于"清角"音的突出

运用，曲中常有下属调转换的现象。其旋律进行以级进、小跳为主，旋律线条起伏较小，适于表现缓慢抒情的内容，在锦歌中常作为小折和长篇的开头。

谱例 51

五 空 仔

（妙常怨）

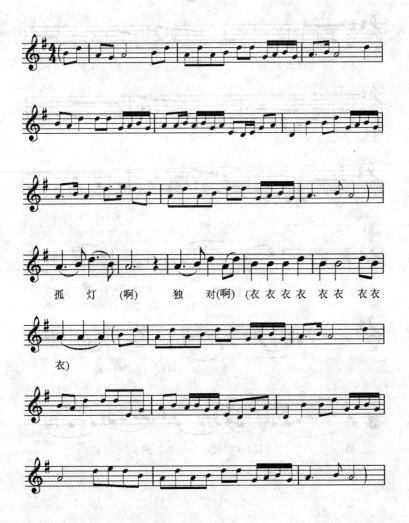

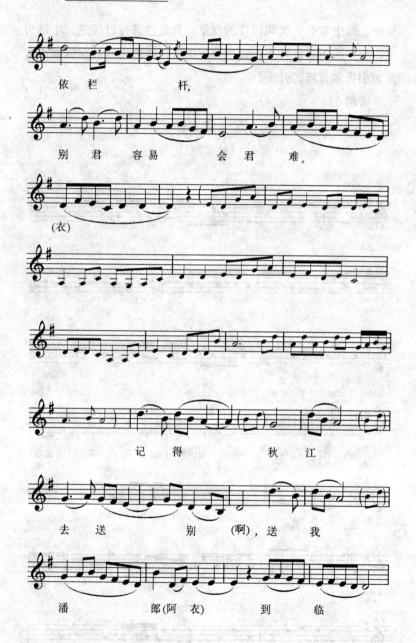

依栏　　杆，

别君　容易　　会君　难。

（衣）

记　得　　　秋　江

去　送　　　别　（啊），送　我

潘　　　郎(阿衣)　　到　临

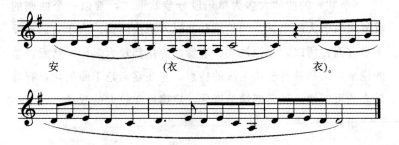

安 （衣 衣）。

2. 《杂念仔》、《杂嘴仔》

这是在当地民间歌谣基础上发展起来的朗诵体的音乐形式。其唱词句式较为自由，用韵较宽，平仄不严，接近口语，通俗易懂，有很生动的民间语汇，内容风趣活泼，有时还穿插以说白、数板。较为典型的有《五空仔杂嘴》、《海底反》、《土地公杂嘴》、《阳关杂嘴》、《倍思杂嘴》等。

《杂嘴仔》的曲式结构亦较自由，除有长、短过门表示曲调段落外，从头到尾几乎一气呵成。旋律进行的活动幅度较小，节奏单纯，基本上都是以八分音符为单位，一字一音。但段落结束句常用"衣"，"啊咿"作拖腔，与前面的急促进行形成张、弛对比。其基本调式以徵、商居多，音乐进行过程中常出现往属调转换的情况，唱腔的段落尾句"衣"音拖腔又往往强调"清角"音向下属调转换。《杂嘴仔》的表演形式有一人念唱，也有二人对答，或三四人接着念唱。台湾歌仔戏的《杂念调》就是在它的基础上发展起来的，芗剧的《杂碎调》也从其中吸收了养分。

3. 《杂歌》

亦称《花调》，是从其他曲种或戏曲中移植过来的民间小调。如从南词移植过来的《红绣鞋》、《白牡丹》等，从民间小戏移植过来的《花鼓调》、《闹葱葱》、《送哥调》，来自地方民歌的《紫菜调》等。其歌词多为七言四句体，句法组合为四、三。

 《杂歌》的曲体大多为单乐段分节歌形式，常以一个曲调的反复来歌唱大段唱词，当情绪转换时才更换曲调。由于它们来源于多方面，所以，无论调式、节奏、旋律都较为多样。然而，总的说来，大都具有轻快活泼的特点，并在逐渐趋于曲艺化，有着较大的可塑性，随着感情的变化，旋律可作较大的改动。

 谱例 52

花 调

<div align="right">漳州</div>

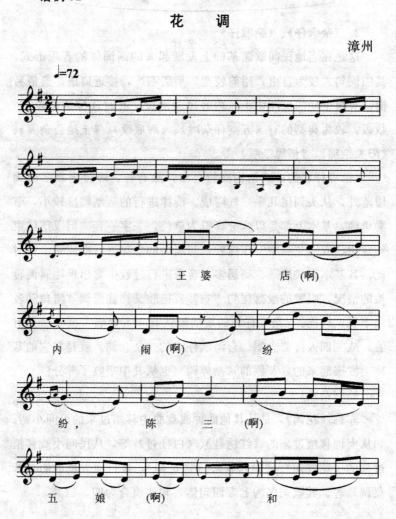

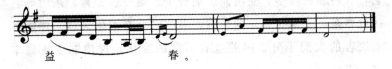

益　　　　春。

<div align="right">（陈亚秋、蔡鸥演唱）</div>

4. 器乐曲

锦歌在成长过程中，曾不断吸收外来因素，其中也有一部分作为乐器伴奏或单独演奏的曲子，如《八板头》、《清夜游》、《折采茶》、《西湖柳》、《金扭丝》等。因应用不多，保存下来的较少。

锦歌作为一种以唱为主的曲艺形式，按其唱腔风格大体可分为亭字派、堂字派和盲人走唱三大流派。亭字派以漳州"八吟乐会亭"、"乐吟亭"为代表，后来影响至浦南、角尾，石码等地。如"集弦阁"、"盛音园"、"进德社"等主要活动于城市，受南曲影响较深，唱腔比较幽雅，细致，讲究咬字，归音，韵味。这些班社除演唱锦歌外，大都兼唱南曲。并吸收一些南曲的"曲片"来丰富自己。使用乐器和指法均与南曲相同。

堂字派多属县乡，如龙溪、漳浦、云霄等县的"丰庆堂"、"庆贤堂"、"乐音堂"、"锦云堂"、"一德堂"、"攀和堂"等。因主要流传于农村，演唱者多是劳动人民，故其唱腔具有朴实、粗犷的特色，曲调多接近民间歌谣，尤其擅长唱《杂念调》。

盲人说唱几乎遍及各城乡。他们为生活所迫，日以继夜四处奔跑，在街巷里弄、码头客店卖艺糊口。在长期的艺术实践中，盲艺人们对锦歌唱腔有许多创造和发展，曲调朴素、动听，有着较为浓郁的乡土气息。

此外，平和、南靖、长泰、华安等县锦歌的唱法较为古

老，保持原貌较多，受南曲影响较少。诏安、云霄、东山等县接近粤东，受潮州音乐的影响，唱腔融合有潮乐风格。伴随各地语言的大同小异，唱腔也有不同的变化，这使锦歌更显丰富、多样。

锦歌流行的地区较广，各地演唱形式及使用乐器都有所不同。

在漳州、厦门等地因受南曲的影响，大都采用南曲的乐器，演唱形式亦有"洞管"、"品管"之分，其乐器组合、定弦定调、演唱（奏）者排列位置等均与南曲相同。另外，这些地区的锦歌班社被邀请到外地演唱时，使用月琴、二弦、三弦、渔鼓（当地称为乒鼓）、小竹板、铜铃。演唱（奏）者排列位置亦较自由。

云霄县一带的锦歌，大都采用对唱形式，使用乐器有秦琴（形式与吉他相似，用铜丝作弦，音色清亮、动听，常以它代替月琴）、冇弦（音 [puan]，即椰胡）、渔鼓、小竹板、铜铃。近年来再加上笛子、二胡、大冇胡（低音椰胡）和洞箫，有时也加上扬琴，演唱位置不固定。

平和、长泰一带使用月琴和三弦，有时亦加洞箫，大都是弹月琴者演唱，二弦伴奏，有时也采取对唱形式。各地盲艺人都使用月琴或二弦，自弹自唱。锦歌使用的月琴，不同于北方月琴，琴杆长，共鸣箱大，声音洪亮。

明末清初，随着闽南人民的三次东渡，锦歌也在台湾人民中间生根开花。他们遍设"歌仔馆"，用锦歌这一艺术形式来寄托乡思，抒发情怀，其中许多曲调又成为民歌，得到广泛流传，目前尚在台湾流行的《送哥调》（牛犁歌）、《走唱调》（搭船走）、《病仔歌》、《草螟弄鸡厹》、《褒歌》（六月田水）和杂嘴调等，都是锦歌的曲子。台湾歌仔戏的音乐也是在锦歌的基础上，融合其

他民间音乐发展而成的。

　　锦歌在南洋群岛华侨旅居之处也很盛行。著名锦歌艺人林廷、陈丽水、陈胶琼、陈不的、钟青等 1929 年在新加坡灌制《陈三磨镜》、《审陈三》、《安童闹》、《无影歌》、《赌钱歌》、《大伯公歌》、《牵亡魂》等唱片，曾风靡一时。

第四节　南　词

　　南词是一支从外省移植到福建来的曲艺之花，然而，它已根深叶茂、硕果累累。并曾以它的养分滋润过本省的一些姐妹曲种和戏曲。[①]

　　元、明时的讲唱技艺通称词话，盛极一时。至明末分化为鼓词、弹词两类。而南词则与弹词一样同为词话的分支。清代甚至把南词同弹词混为一谈。清黄士峒《北偶掌录》卷上载："养济院瞽者，悉皆为三弦，唱南词（弹唱），沿街觅食，谓之排门儿。"据《杭俗遗风》记载："南词者，说唱古今书籍，编七字句，坐中称唱书先生。"

　　南词于何时、从何地传入福建，未见史籍明证。中华人民共和国成立以来，据各级文化部门、文艺工作者的多方调查分析，认为大约于清代中叶之后由江苏传来，其中可分两路：一路由江苏传至江西，再由江西传入福建，称为赣派南词；一路直接由苏州传入福建，称为苏派南词。

　　流传于漳州、龙海一带的南词属赣派南词。据老艺人颜荣谐1961 年回忆，漳州市的南词尚可推算出五代的师承关系来。第

　　①　有关南词的论述，参见刘春曙、王耀华《福建民间音乐简论》，第280～288 页。

一代，最早把南词带到漳州来的是一个府台老爷的总管，外地人，人称和尚总。第二代是由和尚总传给当地东门外一个叫陆合的人。陆合乃一文人，官家后裔，琴棋书画样样都会。第三代是由陆合传给市仔头一个叫水来的人。水来本是商人，喜爱南词，后改做乐器，制作琵琶、扬琴等。本地的南词由此时开始使用扬琴。第四代是水来之后传给杨遂庵，杨是清末一秀才，民国初改学堂后曾在龙溪中学教古文。第五代即颜荣谐等人。颜 18 岁（1926 年）开始学南词，是从杨遂庵学习南词的最后一班人，颜称："我这一代之前，学习南词的多是文人、官吏（也不是什么大官，多数是师爷、书吏一类），到我们这一代才是士、农、工、商都有了，人数也比以前多，有 30 多人。以前南词没有称什么社，到杨遂庵才结为社，名"钧社'，取'钧天古乐'之意，全名称为'霞东钧社'。"根据五代人推算，每代以 30 年计，从 1926年上溯算来，可能于 1780 年左右闽南就有南词了。后来，随着时日的推移，许多地方逐渐失传，至 1966 年以前，闽南只有漳州市还有演唱南词的专业团体，其他地方已很少有人善于此艺了。

南词曲调包括以下几个方面：

1. 南词

基本曲调是"八韵"，即《天官赐福》曲目中的基本曲调。其音乐具有优美动听，悠扬婉转，旋律性强，唱词较少，拖腔较长（往往达数小节）的特点。其曲调共有八句，每一句算一韵，分成一至八韵。漳州取每句唱词的首字为韵名，分雪韵、上韵、惟韵、千韵、朝韵、祥韵、蟒韵、重韵。八韵作为基本曲调在各个剧目中运用时，常作灵活变化，可仅用前四韵，亦可仅用后四韵，还有分别选用、自由连接者，但其中一、三、五、七句只能作上句，二、四、六、八句只能作下句，不可将奇、偶数颠倒。

谱例 53

八　韵

（选自《天官赐福》天官唱段）　　　漳州

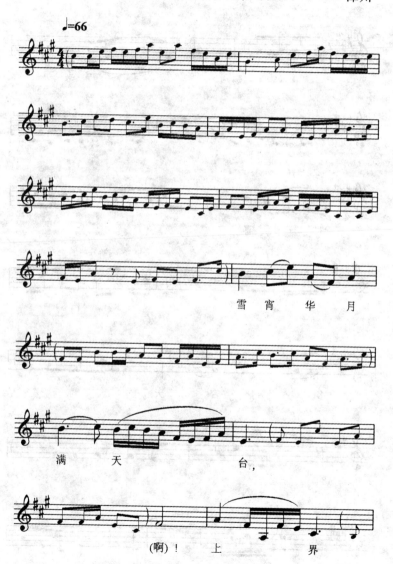

雪　宵　华　月

满　天　　台，

（啊）！上　界

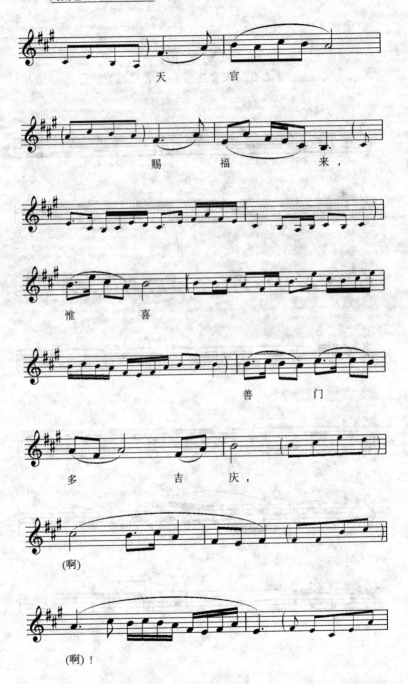

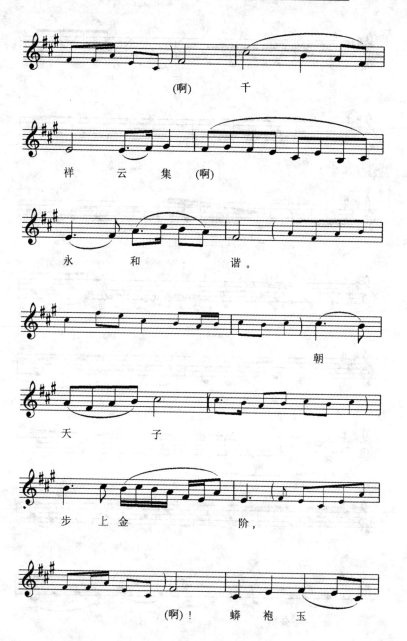

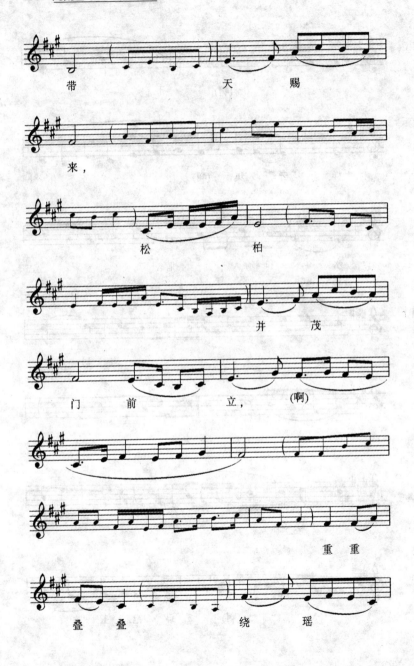

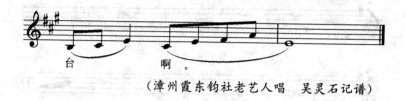

（漳州霞东钧社老艺人唱　吴灵石记谱）

2. 北调

亦称北词。基本曲调为一个上下句结构的单乐段。还有正管、紧板及花子过关等变化。总的说来，北调音乐较为刚毅、明朗，节奏紧凑，字多腔少。

谱例54

北 调

（选自《乌龙院》宋江唱段）

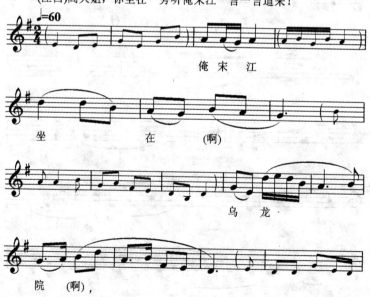

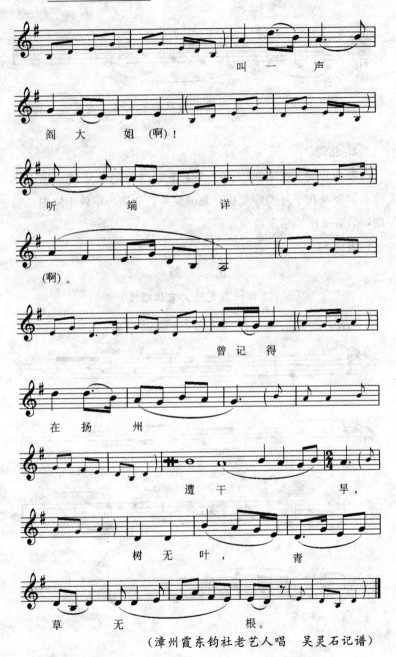

叫 一 声

阎 大 姐 (啊)！

听 端 详

(啊)。

曾 记 得

在 扬 州

遭 干 旱，

树 无 叶， 青

草 无 根。

（漳州霞东钧社老艺人唱　吴灵石记谱）

3. 小调

取自江西的民歌、小调。有：《玉美人》、《大小争风》、《寄生草》、《红绣鞋》、《进兰房》、《鲜花调》、《打某歌》、《十二月花神》、《放风筝》、《送情郎》、《哭五更》、《瓜子仁》、《一支红》、《一枝花》、《金印记》、《女告状》、《十月怀胎》、《苦相思》、《金牌令》、《玲珑圈》、《小小鱼儿》、《骆驼歌》、《勤农歌》、《呱呱调》、《白牡丹》、《采茶歌》、《观灯》、《到春来》、《纱窗外》、《九连环》、《春宵美景》、《卖花线》、《打骨牌》、《十数麻雀》、《一匹绸》、《打宝刀》、《四川调》、《小会审》、《手扶栏杆》、《绣花瓶》、《大补缸》、《良女告状》、《和番调》、《十字大人》、《十二月古人》、《十字歌》、《十杯酒》、《十数金钗》、《四季相思》、《一枚针》、《哭五更》、《刘韭菜》、《看芙蓉》、《扬州调》、《螃蟹歌》、《鲤鱼歌》、《看花灯》、《拜姐年》、《下象棋》、《凤阳花鼓》、《姐探郎》、《送郎》、《美貌娇容》、《王大娘》、《卖杂货》等诸多曲调。

4. 器乐曲

其曲牌有《思春》、《月儿高》、《平沙落雁》、《梅鹊争春》、《水底鱼》、《普庵咒》，《关公围城》、《文词》、《鹧鸪飞》、《一条金》、《步步娇》、《步步高》、《鸳鸯戏水》、《柳摇金》等。

南词曲目在福建各地多有出入，但《天官赐福》却为共同所有，并作为必唱曲目。此外，属南词的，有《紫燕盗令》、《赐连环》、《花魁醉酒》、《刘文龙祭江》、《陈姑赶船》、《烟花告状》、《活捉三郎》、《尼姑下山》、《安安送米》（即卢陵令）、《湘子渡妻》、《花魁女修情书》、《渔樵耕读》、《夜宿商店连父子会》等。属北调的，有《宋江杀惜》、《九子升官》、《借友劝友》、《哪吒下山》等。属花腔（用小调曲演唱）曲目的，有《时迁过关》、《时迁五大套》、《十景花鼓》、《大补缸》、《王婆骂鸡》、《李氏相骂》、《荡湖船》、《大小争风》、《卖草墩》等。

闽南南词的传统演唱形式为坐唱。演唱者七至十多人，围坐于方桌四周；每人手操一件乐器，边奏边唱，以唱为主，夹以道白。操鼓板者常为主要演员，极少女演员，而以男声小嗓代替女角，其他行当区分不严。不用道具，没有化妆。

漳州南词、北调使用的弦乐器有扬琴、琵琶、三弦、二胡、椰胡。管乐器有洞箫、笛子、管，演唱"天官赐福"时用两把小唢呐。其演唱位置有两种：

南词的唱腔属板腔体与曲牌体结合运用的综合体。其中南词、北调属板腔体结构，常运用速度、节奏、行腔等变化，以适应感情、内容表现的需要。在某些成套故事的演唱中，还经常运用联曲体手法，插入一些小调类曲牌，以丰富色彩，充实内容。

其音乐风格总的来说具有清雅、抒情的特点。音阶调式为五声音阶的徵调式。其唱腔旋律进行、伴奏过门，常以强调羽、角两音的方式，往羽、角调式转换，使音乐具有更为柔和的色彩。其一至八各韵的结束音基本相同，分别为：sol re re^1（高音）la sol la la sol。音乐进行较为平直、朴实，具有开朗、淳朴的特点，前奏、间奏、唱腔等多有十六音符的加花装饰进行，显出华彩、清丽的风格。

第五节　盲人走唱、大广弦说唱等

闽南保留有许多古代文化形态，闽南曲艺中的一个古老而又重要的体裁就是走唱类说唱。走唱艺人大多以卖艺为生，所以他

们通常有较高的艺术造诣。由于四处游走，他们又是音乐艺术的创造者和传播者，在民间音乐方面占有极为重要的地位。其中尤以盲人走唱及其音乐艺术为最。

由于视觉障碍的缘故，盲人对于听觉的依赖程度自然增强，最近的研究证明甚至其听觉器官等会出现超常发达的情形。也由于相同的原因，盲人似乎比较便于沟通无形的世界，自古以来瞽者多有从事占卜、音乐之类与神事有关行当的倾向。古代乐师多有以瞽为名者，大概都是这类盲艺人。"瞽"字由表示盲目的"目"和表示乐器的"鼓"组成，极具象征意义。正如前文所述，鼓同时也是一种重要的法器。古代文献中，有许多如师瞽的故事等相关的记录。

作为闽南经济、文化中心的泉州，就曾经有许多盲艺人以说唱古今故事等为生。① 20 世纪 40 年代仅泉州市鲤城区就有盲艺人三十多人。直至抗日战争爆发，由于经济萧条，民不聊生，人们无心顾及文化娱乐，也无力施舍、照顾这些盲艺人，盲人走唱遂日趋式微。中华人民共和国成立之后，更有民政部门把盲艺人作为残疾人加以收容，或安排到工厂等做工，结束了他们的流浪生活，盲艺人走唱也随之消失了。

泉州盲人走唱的演唱形式有两种：

1. 月琴弹唱

唱者手执长柄月琴在街坊里巷或茶楼酒肆中卖唱，唱民间小调。在伴奏的月琴上有个挂着小竹签的圆圈，这些竹签共有 24 支，上刻着锯状小齿，每支竹签代表着某个故事的一折。如《秦雪梅教子》、《孟姜女千里送寒衣》等。人们卜问吉凶祸福时，便

① 以下有关盲人走唱的论述，参见《中国曲艺音乐集成（福建卷）》下册，第 1641～1642 页。

抽出其中一支竹签，盲艺人就根据竹签所示的故事，先唱一两段歌仔，然后向你解释占卜的结果。

2. 四锦歌

又称"乞食唱"。这种形式大概在 20 世纪四五十年代前就已经消失了。据老艺人回顾：四锦班演唱者全部是盲艺人，所谓"四锦"，是演唱者由四人组成堂会式或小戏棚式的演唱。所唱曲调以南音散曲居多，如《山险峻》、《出汉关》、《来到只》、《献纸钱》等。有时也演唱一些戏曲小折，如《陈三五娘》、《辕门斩子》、《迫父归家》等。使用乐器有月琴、二弦、三弦、鼓和锣仔拍等。

泉州盲人走唱音乐由歌仔和南音两大类唱腔构成。

1. 歌仔

盲人走唱以演唱歌仔为主，歌仔分本地和外来两种。本地歌仔以小调为主，如《长工歌》、《紫菜歌》、《赞同调》、《琯溪调》等。另外也吸收一些源于采茶对歌的，如"标歌"（即褒歌）以及戏曲的小调，如小戏《管甫送》中的《管甫送》、《桃花搭渡》中的《灯红歌》。外来歌仔（小调）有《怀胎调》、《花鼓调》、《十二烟花》、《苏武牧羊》等。

2. 南音

盲人走唱常用的是一些比较流行的散曲，如《山险峻》、《出汉关》等。清康熙年间南音晋京演奏于御苑，得到康熙皇帝的赞赏，并赠予宫灯、凉伞以及"御前清客"的称号，南音艺人身价百倍，南音也因此更加兴盛，其他相近艺术门类的艺人也纷纷仿学南音，并以能唱南音为荣，盲艺人也不例外，她们也拜师学习南音。但南音被视作高雅的音乐，演唱南音的艺人称先生，盲人走唱称为"乞食歌仔"，盲艺人被视为"下等人"，因此盲人在唱南音时，不能用琵琶伴奏，只能用原有的月琴伴奏。

盲人走唱演唱歌仔或唱南音，全凭听者点唱，无规律可循，且盲人走唱演唱南音时，润腔方法比较简单，少用变化音。除此之外，当歌仔戏在闽南流行时，他们又吸收一些歌仔戏的曲牌来演唱，如《梦春调》、《汉调》等，为了生存，为了迎合听众的欣赏要求，他们不断扩充调整自己的演唱内容。

谱例 55

三 空 半

（选自《陈三五娘·探牢》唱段）

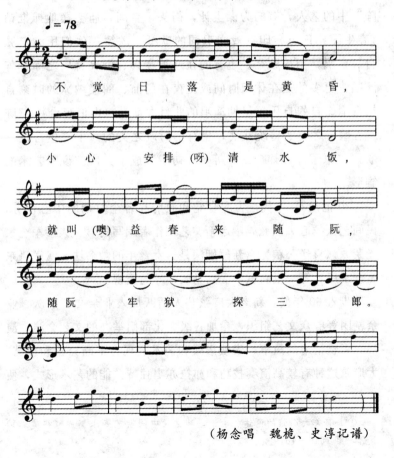

（杨念唱　魏梳、史淳记谱）

　　大广弦说唱是闽南一种主要的走唱形式。大广弦说唱因演唱者在演唱时用大广弦自拉自唱而得名，主要流行于厦门、漳州、台湾等地。①

　　大广弦说唱源于台湾歌仔戏。20 世纪 20 年代歌仔戏流入闽南后，城乡"子弟班"盛兴，街巷村社的"歌仔阵"争相建立，一时歌仔调大为流行。台湾著名卖艺人王思明用《卖药仔哭调》演唱《黑猫黑狗歌》影响尤深。

　　随着社会发展和药业经营的需要，这些"子弟班"、"歌仔阵"中的艺人，有的为谋生计，街头、乡间、庙会摆地摊推销《春牛图》日历和印有戏文唱词的歌纸、歌簿；他们用大广弦自拉自唱，招徕顾客。也有的在迎神赛会、婚丧喜庆之际排阵演唱。更多的是在休闲时间或夏夜在门前、阁楼纳凉的时刻自拉自唱、自娱自乐。早期演唱的曲目大都是《山伯英台》、《陈三五娘》之类的传统戏文，也有唱时政之类的《十二生肖抗日歌》、《原子炸弹炸广岛》等等，初步形成了大广弦说唱艺术的雏形。

　　20 世纪 50 年代，为配合党和政府在各个时期的中心任务，民间艺人拉起大广弦，唱起新文艺工作者编写的《一人参军全家光荣》、《喜送公粮》、《新婚姻法是男女青年的救命法》、《送哥东溪修水库》等一批新歌，受到党政领导的重视。

　　步入 60 年代，新老大广弦艺人踊跃加人业余文工团队、业余剧团等群众文艺组织，参加各级文化部门举办的文艺会演，演唱有人物情节的故事，表演形式和艺术表现力不断完善和提高。大广弦这种有较高演奏技巧和亦拉亦唱独特枝能的艺术形式，便

　　① 有关大广弦的论述、曲谱，参见《中国曲艺音乐集成（福建卷）》下册，第 1616～1619 页。

从芗曲说唱中脱颖而出，登台演唱。从此艺人将这一形式定名为大广弦说唱。

到了七八十年代，大广弦说唱有了由曲艺家吴慈院自编自导自演的《送油饭》，曲艺作家陈令督整理导演、并由功底深厚的大广弦演唱家卢培森和他的徒弟柯美珍同台演唱的《山伯病相思》等一批脍炙人口的作品，出现了一批造诣较深的大广弦演唱家，使这一曲种得以在福建省和厦门市曲艺调演中获得较高奖项。

大广弦说唱有多种表演形式。

一是单人自拉自唱，可另加乐器伴奏，也可不另加乐器伴奏。可站着演唱，也可坐着演唱。站着演唱可以发挥善于表演的演员的长处，坐着演唱可以避免不善表演的演员的短处。导演可根据演员的特长，决定或坐或站的演唱形式。60 年代，厦门郊区南山村俱乐部演员陈老赛以一曲大广弦说唱《老尚姆》参加市文艺会演。因他身材粗笨，加上表演能力较差，导演便让他坐着唱，发挥他的嗓腔和演奏技巧的优势，演出效果良好，演出和创作双双获奖。吴慈院是一位嗓腔俱好、很有表演才能的大广弦说唱演员，他以大广弦说唱《追车》参加厦门市 1982 年文艺会演。他站着演唱，表演洒脱生动，唱念奏演俱佳，获得演出一等奖。

二是双人演唱。大广弦自拉自唱为主演，月琴（或三弦）伴奏兼助演。双人演唱也视演员的演唱条件决定演唱形式。著名卖药艺人"孤线弦"（大广弦只用一条线）与妻子阿美对唱《秋江》，表演生动，妙趣横生，引人入胜，观者如堵。民间老艺人卢培森和陈笃皮，用大广弦、月琴（伴奏）坐唱《和尚排解散记》，用大段的《卖药仔滚》（卖药叠板）演唱，腔正韵畅，怡心悦耳。

　　三是三人演唱。全体演员既是演唱员又是伴奏员，操大广弦者为主唱，一人多角；其余两人既分摊角色，也参与说表。

　　大广弦说唱的伴奏乐器，一般用月琴，南、北三弦等弹拨乐器，后来也有配用大提琴作为低音部乐器的。曲调均采自芗剧，主要有《卖药仔哭调》、《卖药仔滚》、《台杂仔调》，也用《大哭调》、《小哭调》、《宜兰哭》、《七字仔哭调》等哭调舒展哭腔，也常用《七字仔》、《锦歌七字仔》、《安童哥买菜》等用以叙事。吴慈院擅长于唱假声，他唱《送油饭》，多处配上《锦歌七字仔》、《安童哥》，高腔激越，刚柔灵活，塑造了卢司机助人为乐的先进形象，感人肺腑。卢培森音色浑厚，擅长哭腔。他演唱《山伯病相思》时，用《卖药哭》把《英台写批》唱得缠绵悱恻，委婉感人；又用《卖药仔哭调》、《大哭调》、《小哭调》、《宜兰哭》、《七字仔哭调》一连唱完《英台廿四拜歌》，唱出愁肠九转、哀怨悲切的情感，催人落泪。

　　著名的大广弦说唱演员有同安古庄民间老艺人卢培森，厦门公交公司吴慈院，还有厦门卖药艺人"孤线弦"卓文华，同安蔡长江、叶文礼，集美区农民苏朝亮、陈老赛等。

　　大广弦说唱的主要曲目，传统的有《山伯英台》、《周成过台湾》、《火烧楼》、《白扇记》、《陈三五娘》等数十篇；现代题材有《送油饭》、《追车》、《满门乐》、《和尚排解散记》、《老尚姆》、《养育歌》等几十段。

　　谱例56

<h2 style="text-align:center">卖药仔哭调</h2>

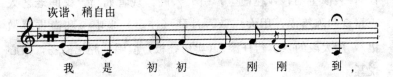

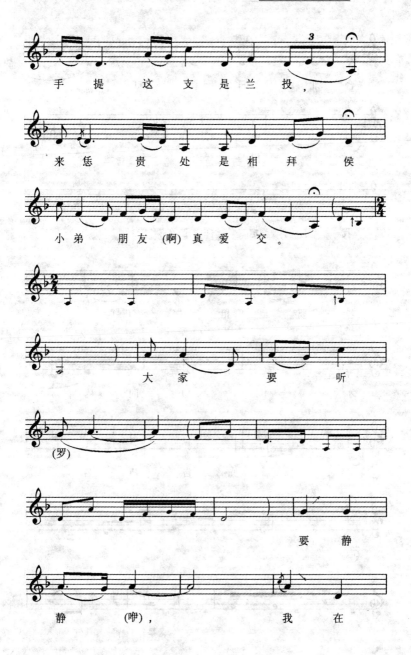

手提　这　支　是　兰　投，

来　恁　贵　处　是　相　拜　侯

小弟　朋友　(啊)　真　爱　交。

大　家　要　听

(罗)

要　静

静　(咿)，　　　我　在

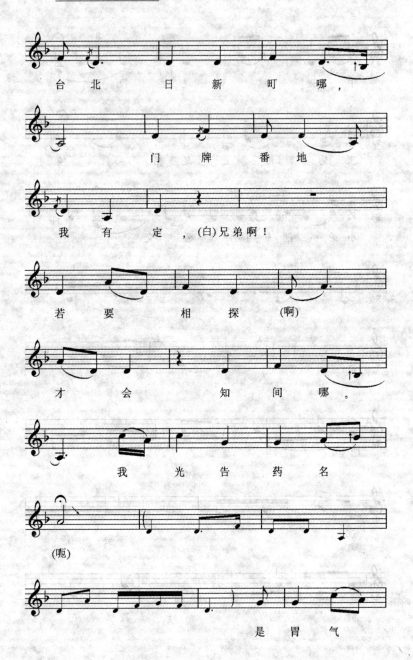

台 北　日 新　町　哪，

门　牌　番 地

我 有　定　，(白)兄弟啊！

若 要　相 探　(啊)

才 会　知 间 哪。

我　光 告 药 名

(呃)

是 胃 气

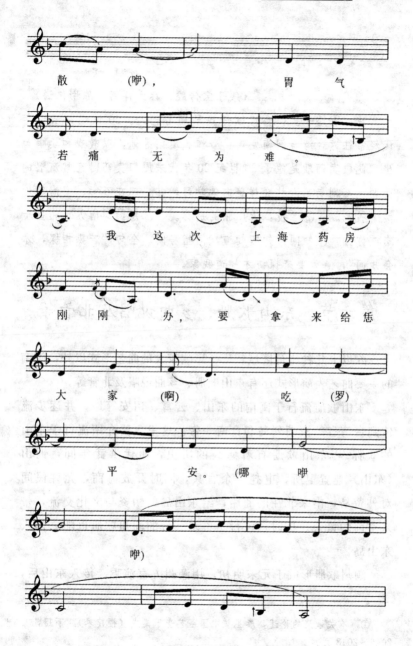

散　　(咿)，　　　胃　气

若痛　无　为　难。

我　这　次　上海　药房

刚　刚　　办，　要　拿　来给恁

大　家　(啊)　　吃　(罗)

平　安。(哪　　咿

咿)

（矮子宝传腔、林文祥唱　陈彬记谱）

注：①矮子宝：台湾歌仔戏早期名艺人。20 世纪二三十年代经常往返台湾与闽南龙溪、晋江、厦门等地，以教戏和卖唱为生。此段卖药歌是他于 20 世纪 20 年代来厦门卖药时经常演唱的曲调。芗剧老艺人林文祥曾向他学习，并一起在石狮、安海等地卖唱教戏。　②兰投：大广弦的别称。　③恁：闽南方言相当于您或你。　④知间：知即知道，间指房间。全句"若要相探，才会知间"，意为要来探访才知道我家。

第六节　东山歌册、芗曲说唱及北管等

除以上几种流行区域较广、影响较大的曲艺形式以外，闽南的主要曲艺表演形式还有东山歌册、芗曲说唱及北管等。

东山歌册流行于闽南的东山、云霄、诏安等地，并逐步流传到台湾省的澎湖列岛和台南一带。这里主要介绍流行于东山的歌册。① 东山歌册有着悠久的历史，明代洪武年间，铜山（东山）建置卫所，屯扎千余官兵，同时开放海商，允许民间对外贸易，南来北往的商船，给东山岛的物资与文化交流，带来空前的繁荣。这时，流行于粤东一带的潮州歌册也随之传入东山岛。

潮州歌册形成于元末明初，用潮州方言演唱。传入东山后，

①　有关歌册的论述，参见《中国曲艺音乐集成（福建卷）》下册，第 2046~2048 页。

因其唱本的故事大多与人民的生活休戚相关，文字浅显、通俗易懂，便很快在广大群众中传播开来。

相传明朝大学士黄道周在京为官时，同僚称赞他学识渊溥，问他说："您家乡的文风谅必发达？"他回答："吾乡海滨邹鲁，劳夫荡桨、渔妇织网，皆能咏唱歌诗。"民间也流传着"铜山娘仔会唱歌"的俗谚。可见明代在诏安建县以后（东山属于诏安县五都），已有"歌仔册"流传。

潮州歌册基本上是倚字行腔，按其字音平仄拉腔成调。因此，要学唱潮州歌册就必须先学习潮州方言和腔调，学几句不难，要学会整部歌册就很难了，就是学会了，唱起来也不自然，难与听众产生共鸣。因此，东山人就改用东山本地方言来演唱，其主要曲调是仿照早已在东山民间广泛流传的《关姑歌》。通过歌手和广大群众的不断演唱、不断改进，逐渐形成了独特的东山歌册。

东山《关姑歌》起源于古代民间传说：说有一位年仅三岁的女孩，在她失去父母之后，受嫂嫂虐待，经常不给饭吃。一天，这个活泼可爱的女孩照往日那样，在猪料缸中找吃，失脚跌入缸内，嫂嫂不但没有及时抢救，反而庆幸小姑夭亡。邻居知情后，为悼念这女孩及对其嫂表示愤恨，每年农历八月十五、十六、十七日夜晚，都进行纪念活动。晚饭后，未出嫁的渔女便聚集到大院中，自带花粉、供品；手执一炷香，大家围坐在"仙姑"塑像周围，由四位大女孩扶住塑像，齐唱《关姑歌》，祈求"合境平安、善恶有报"。半夜，大人们拜完月娘之后，也加入到活动中来。

东山歌册在东山岛渔区和农村的妇女中间最为活跃，无论孩童、少女或老妪，人人爱唱，人人会唱，尤其在渔区妇女中特别流行。白天，她们一边织渔网，一边唱歌册，到晚上，又

相聚在厅堂,或一人主唱,或众人齐唱。这种歌册,既是唱给别人听的,又是一种自娱活动,其故事情节生动感人,又多为连续唱本,学会一段后欲罢不能,而且文字通俗易懂,顺口易学,即使文盲,听唱几遍也能学会,不但活跃了生活,增长了知识,又学会怎样做人,知善恶、识礼仪。而且许多妇女是靠学唱歌册而识字的,所以很受欢迎,歌册成为人们生活中不可缺少的精神食粮。有些地方还把会唱歌册视为体面的事情,连女儿出嫁也以新唱本陪嫁,形成新娘唱厅堂的风俗。

中华人民共和国成立以后,给东山歌册的繁荣发展注入了生机。各级文化部门积极组织对唱本的发掘和整理,在广大渔区和农村,以文化馆、站、点为阵地建立了一百多个歌册场,充分发挥歌册的积极作用。随着群众文化水平的不断提高,东山歌册的演唱水平也不断提高,涌现出了一批优秀的歌手和曲目。1961年由谢学文、陈雪琼编曲、林惜玉演唱的《渔家女》,参加福建省农村文艺调演获优秀奖。1974年,由谢学文编曲,谢少燕主唱的《织网歌》,参加福建省农村文艺调演获优秀奖。

东山歌册的唱本大多是从潮州歌册引进的。经历"文化大革命"的冲击,烧毁、散失甚多,目前尚存64部,约一千余卷。大体上可分为两类:一类是以小说为基础发展而成为唱本的,有《隋唐演义》、《薛刚反唐》、《双鹦鹉》、《万花楼》等。另一类是根据戏曲故事和民间传说改编的,有《崔鸣凤》、《双凤奇缘》、《双白燕》、《陈世美》、《八美图》等。

"歌册"早期多数为木刻版本,如漳州的多艺斋、锦华堂、泉州的清源斋,厦门的会文堂、博文斋和潮州的几种木刻版本。民国初年,台湾的竹林局、捷发书店采用铅印发行,也在

东山等地广为传播。在目前保存的木版本中，有潮城铁巷口李万利老铺藏版的《崔鸣凤》和《秦凤菊全歌》；潮城府前街瑞经堂藏版的《双驸马》；潮城府前街友芝堂藏版的《双凤奇缘》及《宋朝张庭芳》等。这些唱本各具特色，如潮城府前街瑞经堂藏版的唱本，偏重章回小说写法，人物刻画细腻，文采优美，每回回首以诗为楔，如《崔鸣凤》、《双凤奇缘》等。而潮安府前街柳衙巷口王生记藏版的唱本，文字浅显，通俗顺口，善于编写历史故事连台唱本。如《万花楼》的唱本就有 80 多卷。

东山歌册的文体属长篇叙事诗，有七言、五言、四六言、三三四言、三三五言、三三七言以及七言与三三五言混合等句式。曲调属吟诵体，其旋律与语言声调结合密切，音域较窄，一般在六度以内，偶尔也有超过八度的。

东山歌册的调式以羽调式为主，角调式与徵调式次之。在长篇叙事中，由于人物、情绪、场合的不同，往往出现羽调式与角调式的交替。其音阶为以变宫代商的五声音阶，基本唱腔的音列为 mi sol la si do，偶尔也出现升 sol。

东山歌册的旋律音程多级进，小三度与纯四度的上下行也很多见。从 do 到 mi 的小六度下滑音，构成独特的风格。在五言句式的曲调中，常在第三拍的弱拍上运用倚音。

东山歌册的节拍以 $\frac{2}{4}$ 为主，$\frac{2}{4}$ 与 $\frac{3}{4}$ 混合拍的也属多见。其节奏型以 ♫♫♪ 或 ♫♫♪ 居多。

随着改革开放的步伐和经济的繁荣，东山歌册也展现出了勃勃生机，歌册场相继成立，至今仍是中老年人喜爱的文娱活动形式之一。

谱例 57

降大宋归真主

（选自《五虎平南》段红玉唱段）

（黄武英唱　谢少燕记谱）

芗曲说唱是用芗剧音乐演唱的一种曲艺形式，在包括台湾在内的闽南方言区十分盛行，深受广大群众所喜爱。芗剧的前身是台湾歌仔戏。在台湾有组织业余演唱歌仔戏的团体称为"歌仔阵"。歌仔戏传入闽南后，经过艺人的不断改革，形成了芗剧，歌仔阵也被称为芗曲说唱。

早在 20 世纪 20 年代以前，还没有芗曲歌仔阵时，闽南农村一带有很多锦歌馆（也称为歌仔馆）和锣鼓阵（也称为锣鼓间），这些锦歌馆为了适应闽南农村迎神赛会及婚丧喜庆的需要，将原来坐唱的形式发展成为走唱的锦歌阵。由于锦歌的伴奏以弦乐为主，吹奏乐器洞箫音量非常微弱，且迎神赛会的队伍又长，待锣鼓阵一响，锦歌阵更显得冷落无彩。20 年代初，随着台湾歌仔的传播，闽南的锦歌艺人也学习这一深受广大群众喜爱的艺术品种，从而在锦歌阵的基础上形成了歌子阵。

歌仔阵的音乐凝结着台湾歌仔戏和闽南"改良戏"的艺术精华，其唱腔优美动听，旋律跌宕多姿，歌词押韵顺口，乡土气息浓厚，唱起来好听好记，在闽南地区有着广泛的群众基础。至今旧属漳州府各县仍保留歌仔阵这种传统形式，它的特点是以坐唱为主，但也有边走边唱的，称为"踩街"。以曲牌连缀叙述故事。

芗曲说唱所演唱的内容，大部分是闽南广大群众所熟悉的民间故事、传说和芗剧剧目。如《陈三五娘》、《五子哭墓》、《山伯英台》、《孟姜女哭长城》、《训商辂》（又名雪梅教子）、《岳飞哭母》等。中华人民共和国成立以后也演唱现代曲目，如《飞兵奇袭沙家浜》、《智取炮楼》、《好花偏要插牛屎》、《送妻绝育》、《骨肉情深》、《扫盲歌》、《新婚姻法》、《计划生育好》、《老人保护法》等。其歌词都用闽南人熟悉的方言，通俗押韵，因此，很受闽南语系群众的喜爱。

芗曲说唱的曲调，主要有《七字仔》、《杂碎仔》各种《哭调》及小调等 200 多种，基本上来自芗剧音乐，于下章戏剧音乐的芗剧部分加以介绍。

芗曲说唱在漳州很受欢迎。1959 年 9 月城区文化局在漳州中山公园举办一次民间芗剧唱腔比赛。（演唱形式与歌仔阵大致相同），观众达千人以上。就是在平常日子里，漳州的一些公园

及休闲场所，也都有芗曲说唱在演出，听众多则近百人，少则也有四五十人。这说明它还有生命力，深受广大闽南人的喜爱。芗曲说唱在厦门市和同安县一带也十分活跃，存在着许多业余演唱群体，除了创作一些新作外，也对传统曲目进行整理发掘。有许多新曲目在参加全国、省、市会演中获奖，深受好评。

此外，流行于惠安一带的北管中的声乐部分即通常称为"曲"的部分，也具有较强的曲艺特征，考虑到叙述的整体性和方便，留待第六章有关器乐的部分再进行介绍。

闽南各地还有一些分布地区较为零散的曲艺表演形式，如答嘴鼓、读歌书等。其中，答嘴鼓一般只说不唱，音乐要素较为稀薄；读歌书虽然也有简单的曲调，但旋律性不强，基本上只是语言声调的扩张，限于篇幅均从略。

第五章

戏剧音乐

第一节 闽南戏剧音乐概述

我国戏曲艺术形式的确立，一些学者根据近代发现的《永乐大典》中的三种戏文及其他史料推断，大都认为始于 13 世纪南宋时的"南戏"（"永嘉杂剧"）。由于受到北方民族的袭扰，宋室三百年，中原地域经常处在民族战争气氛之中。加上东南沿海一带，海外交通日渐发达，沿海重要港口温州、杭州、泉州、漳州等地商业经济也较为繁荣，至南宋时期，中国的政治、经济、军事中心遂南迁浙、闽，尤以福建为后方基地。其时，南戏盛行于永嘉（温州）。而闽浙交流密切，在闽省经济发展的有利条件下，福建境内与戏曲有关或作为戏曲雏形的艺术形式亦相当活跃。[1]

闽南漳州一带，宋时演戏之风甚为兴盛。据《龙溪县志》、《漳州府志》载，庆元三年（1197 年）上傅寺丞《论淫戏书》称："某窃以此邦陋俗，当秋收之后，优人互凑诸多保作淫戏，号'乞冬'；一群不逞少年，遂结集浮浪无赖数十辈，共相唱率，

① 参见刘春曙、王耀华《福建民间音乐简论》，第 331～520 页。

号曰'戏头'；逐家哀敛钱物，豢优人作戏，或弄傀儡，筑房于
居民丛萃之地，四通八达之郊，以广会观者，至市，近地四门之
外，亦争为之不顾忌。今秋自七八月以来，乡下诸村，正当其
时，此风在在滋炽，其名若曰戏乐，其实所关利害甚大。"接着
历数其罪，提议"严禁止绝"。此书所论虽然纯属"道学"，但
从中亦可窥见当时漳州一带戏曲、傀儡戏演出之盛。朱熹于绍
熙元年（1190 年）知漳州州事，其谕俗文十条之一亦有装弄
傀儡之禁。这些都说明，是时漳州一带民间演戏之风相当
盛行。

泉州一带，开发较早，自唐以来海外交通发达，成为东方重
要港口，中国与海外的商船都聚集在泉州。南宋偏安江南之后，
原在河南、商丘掌管外居宋宗室的南外宗正司移于泉州，宋绍定
五年（1232 年）住在泉州的宋朝贵族家室就有三四千人之众。
实际上泉州府在南宋已是陪都。在此情况下，中原技艺，如隋唐
大曲、唐宋人词、宋杂剧、百戏伎艺等必然随着文化中心的转移
而南移泉州。对本地戏曲的形成起着促进作用。

当时，福建民间戏曲还流传到南宋国都临安（杭州）等地。
据宋西湖老人《繁胜录》中载："清乐社，有数社不下百人，駞
駝舞老番人，耍和尚，斗鼓社，大敦儿，瞎判官，神披儿，扑蝴
蝶，耍师姨，池仙子，女杵歌，旱龙船。福建鲍老一社，有三百
余人；川鲍老亦有一百余人。"鲍老社当为傀儡艺人组织，此处
记载乃南宋临安一部分之"社会"情况，由此可见当时临安的福
建傀儡组织规模之大。至今，泉州傀儡艺人中，尚有关于当时杭
州演出状况的传说。

元代统治者惧怕汉族人民反抗，实行至为残酷的民族压迫，
除在政治文化上大力排斥汉族知识分子士大夫以外，对民间的文
化艺术也进行了严酷的镇压。如：《元史·刑法志》载："诸民子

弟不务生业，辄于城市，坊镇，演习词话，教习杂戏，聚众淫谑，并禁治之。"《元婚礼贡举考》（古学丛刊第二集）载："倡优之家及患废疾者，犯十恶奸盗之人，不许应试。"因此，在元代统治期间，民间文艺遭到了惨重的打击，闽南亦不例外。泉州地区在元人和蒲寿庚的双重压迫下，更见典型。据《闽书》卷一五二载："元以寿庚有功，宦其子若孙，多至显达。泉人避其熏炎者（八）十余年，元亡乃止。"然而，扎根于人民群众之中的地方戏曲，仍在继续得到发展，并逐渐趋于成熟。

明代中叶，在平了骚扰沿海的倭患之后，闽南经济又有所发展，并在自然经济的基础上孕育了资本主义的萌芽。明末清初时，福建人民展开了抵抗异族统治的斗争。清代，雍正、乾隆之后，民族矛盾相对缓和，清统治者在政治上作了相应的让步，又在经济上较为重视农业生产。因此，闽南地区的经济得以逐渐恢复，迅速发展。这些都为戏曲的进一步繁荣发展提供了一定的经济、文化基础。

第二节　芗剧

芗剧是用闽南方言演唱的闽南剧种，流行地区很广，是闽南戏剧、曲艺、音乐中主要的表演艺术体裁之一。除福建的龙溪地区、晋江地区和厦门、漳州两市之外，芗剧在台湾省称为"歌仔戏"，遍布台湾各地，并且在国外南洋群岛一带也深受华侨喜爱。[①]

谈到闽南芗剧，人们很自然地会联想到它的前身——台湾

① 有关芗剧的论述，参见刘春曙、王耀华《福建民间音乐简论》，第393~431 页。

歌仔戏。歌仔戏是由漳州一带的民间说唱音乐"锦歌",流传到台湾,结合民间歌舞"采茶"、"车鼓弄"等发展起来的戏曲艺术形式。此后它又传回闽南芗江流域一带,所以被称为芗剧。因此,应当说歌仔戏和芗剧,是闽台人民共同创造的艺术形式。

1662年"开辟荆榛逐荷夷",收复了台湾的郑成功,祖籍福建南安石井,其活动的主要根据地亦在闽南一带,他的部队多由闽南各地的农民、手工业者和爱国人士组成。随着郑成功部下的东渡,以及其后闽南人民的不断移居台湾,闽南民间音乐日益在台湾流行。于是,早在群众中扎了深根,用方言土语演唱通俗易懂的锦歌,也就很快在台湾人民中间广泛地流传起来。他们自发地组织演唱锦歌的"乐社"和"歌仔阵",用歌仔调来反映现实生活,抒发离别家乡、怀念故土的内心感情。

经过一段较为长期的演变后,在其他戏曲剧种的影响下,大约在清代末叶,"歌仔阵"由清唱而融合了车鼓弄、采茶等其他民间艺术形式,增强了舞蹈性,加上了简单的动作表演,演出《山伯英台》、《陈三五娘》、《郑元和》、《吕蒙正》等民间故事,逐渐地向地方小戏发展。① 此时,由于尚未走上舞台,而是在地上拉起场子演出,所以,被称为"落地扫"。后来"落地扫"被搬上舞台,进入城市,并在剧本、音乐、动作、台步、服装等方面进一步丰富,发展为"歌仔戏"。

日本殖民统治台湾后,从政治上、经济上、文化上都施行了严酷的统治,禁止台湾人民读汉文、说汉语。由于畏惧人民反抗,甚至强令三家合用一把菜刀,歌仔戏也被禁演。然而,由于受到人民群众喜爱,人们仍然在暗地里偷偷地演出歌仔戏。在大

① 　有关歌仔戏的形成过程,请参见第一章。

城市里不能演，就到小城市去演；小城市里不能演，就转移到乡下去演，人们自动地组织站岗放哨保护演出。演的人越来越多，看的人也越来越广泛，以至形成了演遍台湾各地的盛况。在歌仔戏的歌声中，寄托着人们对闽南故乡的思念。

1926 年春，台湾"三乐轩"歌仔戏班回乡"祭祖"，在漳州龙海的白礁宫上演歌仔戏。由于语言相同，剧中唱、白全能听懂，唱腔旋律和语调紧密结合，流畅动听，深受群众欢迎。虽只短短三天，影响却十分巨大。有许多厦门观众都学会了通俗易唱的《七字调》，到处可以听到"清早起来（啊）天光时"的歌声。此后，每年都有台湾剧团来闽南演出，歌仔戏也随之传回内地，逐渐在漳州、龙溪一带生根，成为这一地区的戏曲剧种。

回到漳州之后的歌仔戏依然是灾难重重。因当时掌握大权的官僚多为"外江人"，他们爱听京剧，为了以"京"压"歌"，他们就给歌仔戏硬扣上"亡国调"的罪名加以取缔。并对歌仔戏艺人极尽侮辱、迫害之能事。抗战爆发后，日本帝国主义者在台湾禁止一切中国式的娱乐，国民党政府在闽南则把歌仔戏艺人一概诬为汉奸，又抓又杀。艺人们为了维护自身和剧种的生存，只好把作为歌仔戏主要标志的《台湾调》暂时搁起，又在锦歌的基础上，糅合其他民歌、戏曲的音调，创造了另一新的唱腔——"改良调"。歌仔戏也就易名"改良戏"而得以继续流传民间。抗战胜利以后，台湾回归祖国，歌仔戏台湾调才得以重新出现。中华人民共和国成立以来，改称为"芗剧"的歌仔戏获得了新生，焕发了青春，回到了人民群众之中。在剧目、表演、音乐方面，都在传统的基础上有了新的发展。

芗剧唱腔体制属于多系统曲牌连缀为主的综合体。大体可分五类：七字调、哭调、台湾杂念调、内地杂碎调、小调及其他。

1. 七字调

芗剧《七字调》是从歌仔戏中继承下来的、风格最为独特、地方色彩最为浓郁的一种抒情性曲牌体系。因其唱词七字为一句、四句成一段而得名。包括《七字正》、《七字高腔》、《七字低腔》、《七字哭调》、《七字反调》，《七字中管》等。其中以《七字正》为基本曲调。

《七字调》是曲牌体中的一个特殊类别，其所属的各曲牌都是从一个基本曲调变化而来的。各曲牌虽然有较强的独立性，但是与《七字正》的关系是非常密切而明显的。《七字调》诸曲牌变化时，基本上是变腔不变板，在保持基本板眼、节奏、曲体结构的原则下，进行曲调变化。因此，《七字调》的发展从整体上看，应属曲牌体制内部的主曲变腔体，其主要变腔手法有：

1. 音区转换法。如《七字正》到《七字高腔》、《七字低腔》的发展；

2. 旋律移位法。如《七字反调》的唱腔是《七字正》的上方四度移位，《七字中管》的唱腔是《七字正》的上方五度移位；

3. 伴奏乐器定弦变换法。如《七字反调》的主奏乐器壳子弦定弦改为 $\overline{\text{d}^1 \parallel \text{a}^1} = \overline{\text{re} \parallel \text{la}}$，《七字中管》的主奏乐器由壳子弦改为六角弦，并提高大二度为 $\overline{\text{e}^1 \parallel \text{b}^1} = \overline{\text{mi} \parallel \text{si}}$；

4. 调式变换法。一个曲牌在保持旋律基本结构不变的情况下，通过调式色彩的变化而发展成为另一个曲牌。如《七字哭调》是《七字正》通过同宫同调式结构内部的羽徵交替变化，造成调式色彩对比而形成的。《七字哭调》的基本调式为 d 羽调，但在第二、第四乐句唱腔的后半句突出了单徵色彩，转向 c 徵调。由于调式色彩的对比，加强了唱腔的不稳定效果，加深了这一曲牌的悲痛情绪的表现。

谱例 58

七字哭调

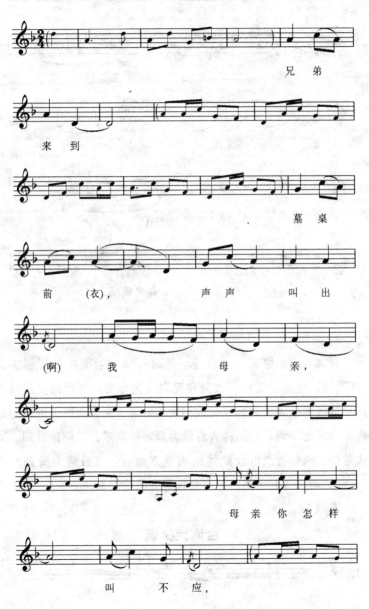

五元 兄弟

啥人 牵 成？

兄弟 啥人 牵 成？

（王耀华记自中国唱片 4＝1754 甲）

2. 哭调

有《台湾大哭调》、《台湾小哭调》、《宜兰哭》、《凤凰哭》、《江西哭》、《九字哭》、《大哭四反》、《乞食哭》、《运河哭》、《卖药哭》、《锦歌大哭调》、《锦歌小哭调》等。哭调类曲牌的唱腔结构，与《七字调》的结构有着较为紧密的联系。从旋律音调、调式结构、风格特点以及曲体结构等方面看，《台湾大哭调》与《七字哭调》、《七字低腔》有着较为直接的关系。

谱例 59

台湾大哭调

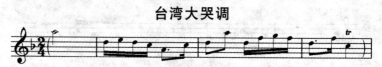

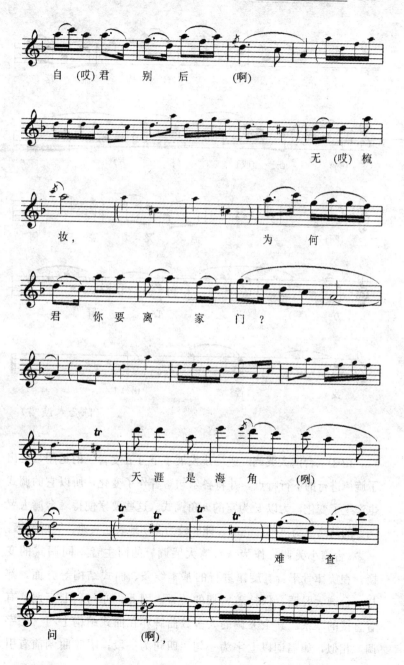

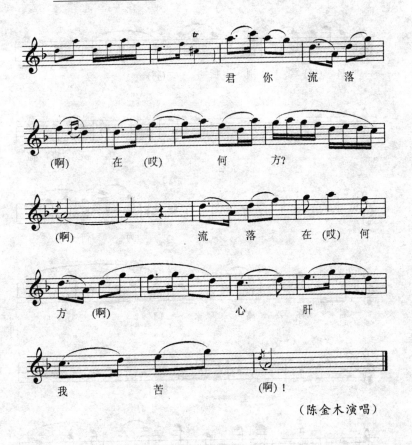

君 你 流 落

（啊） 在（哎） 何 方？

（啊） 流 落 在（哎） 何

方 （啊） 心 肝

我 苦 （啊）！

（陈金木演唱）

　　由于《台湾大哭调》进一步发展了下方五度音区的运用，突出了旋律进行的下行特点，并将各乐句落音作了变化，所以它的调式也产生了变化，为以 F 为宫的 a 角调式。这些要素使得《台湾大哭调》的情绪更为沉郁、悲凄，能够较为深切地表达哀怨、哭诉情感。

　　《台湾小哭调》作为《台湾大哭调》的同主音不同调式的变换，在旋律骨干音、旋律进行的基本线条、曲式结构等方面，都与《台湾大哭调》保持着密切的关系。因此，亦与《七字调》有着直接的联系。其余哭调的大多数曲牌亦在曲式结构上与《七字调》相似，如唱词以七字为一句、四句为一段；唱腔曲调前有引

子；在第一句前四字之后、第二句与第三句之间、第三句之后插以间奏等。只是将《七字调》唱腔最后一句唱词的重复或压缩重复，经常代之以"心肝我苦（啊）!" "心肝（哎呀）天（哪喂）!" "我苦（喂）!"等，变为一种悲鸣式的呼唤，更加深了悲切与凄楚。

3. 台湾杂念调

是从台湾歌子戏中传回来的一种朗诵体唱腔，来源于《锦歌杂念调》，具有唱词口语化、语言通俗易懂、唱腔旋律与语言音乐紧密结合的特点。它充分发挥了语言的音乐性，富有地方语言的韵律，时而轻松愉快，时而心平气和，时而紧张激烈，很能适应叙述时各种情绪发展的需要。

《台湾杂念调》经常与《七字调》连接使用。有时以《七字调》开头，表现戏剧人物先感慨咏叹，而后铺叙陈述。在大段唱腔中部，若遇感叹、欢欣等抒情性更强的唱词时，亦常间以《七字调》。有时还以《七字调》作结尾乐句，来加强音乐的抒情性和表现力。

4. 杂碎调

是芗剧所特有的、区别于歌子戏的一个曲牌门类。后来虽也传到台湾，被称为"都马调"，但由于它主要形成发展于龙溪一带，所以，为与《台湾杂念调》相区别，通常称之为《内地杂碎调》。

《杂碎调》在音乐上的最大特点是从戏剧内容出发，在唱词音韵的基础上，通过旋律、节奏、速度等变化，创造出各种不同的唱腔，以适应戏剧情节及人物感情的表现需要。如根据唱词句式的不同而改变唱腔结构，伴随唱腔旋律进行和起落音的不同而产生调式色彩的对比，以及由于节奏、速度、旋律进行的不同而形成具有不同情绪的各种板式变化的唱腔，等等。

谱例 60

杂 碎 调

（《三家福》唱词）

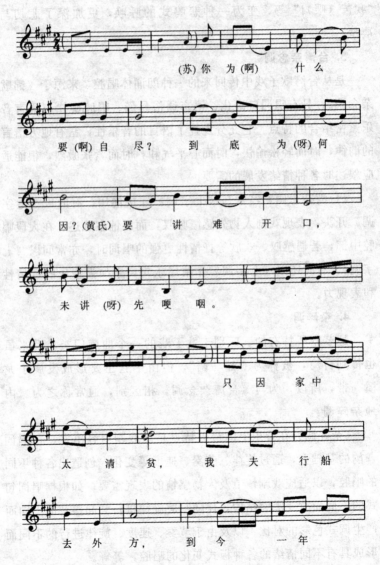

(苏)你 为 (啊) 什 么

要 (啊) 自 尽？ 到 底 为 (呀) 何

因？(黄氏) 要 讲 难 开 口，

未 讲 (呀) 先 哽 咽。

只 因 家 中

太 清 贫， 我 夫 行 船

去 外 方， 到 今 一 年

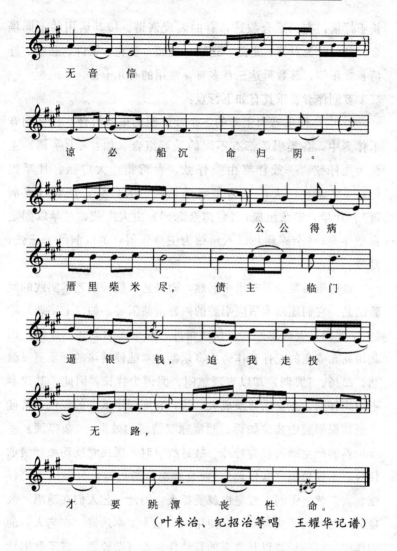

无 音 信

谅 必 船 沉 命 归 阴。

公 公 得 病

厝 里 柴 米 尽, 债 主 临 门

逼 银 钱, 迫 我 走 投

无 路,

才 要 跳 潭 丧 性 命。

（叶来治、纪招治等唱 王耀华记谱）

5. 小调及其他

这类曲调大多是吸收民歌、小调及其他剧种音乐而来的。在实践运用过程中已经逐渐芗剧化，许多已经成为芗剧的常用曲调。它们具有结构短小、通俗易唱的特点。表达情绪多样，有的

长于抒情，有的适合叙述，有的表现诙谐。按其运用的不同场合，又可分为对答、走路、送别、游园、赏花、哭诉、悲叹、抒情、欢乐等，其数量达三百多首，常用的有几十首。

芗剧伴奏音乐具有如下特点：

1. 以特性乐器为主奏的、个性鲜明的乐器组合。在芗剧音乐伴奏中，各类唱腔都有不同的乐器组合。如：《七字调》主弦为壳仔弦，一般伴奏由壳仔弦、台湾笛、大广弦、月琴担任；《哭调》以大广弦为主奏乐器，由大广弦、芦管（或洞箫）、月琴、三弦组成；《台湾杂念调》由大广弦、月琴以固定音型伴奏；《杂碎调》以六角弦为主奏乐器，加以洞箫、三弦、月琴。

这些乐器组合并非出于偶然，而是艺人们长期艺术实践的经验结晶。它们能基本适应唱腔的内容情绪需要。如《七字调》除《七字哭调》表现悲怨、哀伤感情外，其余多为叙述、抒情，因此用高亢嘹亮的壳仔弦作为主奏乐器，常能使情绪的抒发更显激动、昂扬。《哭调》却以表现愁闷、哭诉为特长，因此，其伴奏不用壳仔弦，主奏乐器换成大广弦，它那深厚低沉的音色，常能收到加深唱腔中如泣如诉、悲凄咏叹情绪的效果。《杂碎调》主奏乐器的产生原因较为特殊。抗日战争时，国民党反动派禁演歌仔戏，不仅禁唱"歌仔调"，而且禁奏台湾乐器，只要出现壳仔弦、大广弦，不问青红皂白就要抓人，因此，艺人们在演唱《改良调》时，为了遮人耳目，使用六角弦为主奏乐器。在艺人们的创作中，这一乐器以其清亮的音色伴衬着《杂碎调》富于歌唱性的旋律，颇有珠联璧合之妙。

2. 伴奏乐器之间的多声部关系。芗剧乐器在为唱腔伴奏的过程中，由于充分发挥了它们的乐器性能，进行即兴演奏，所以，各伴奏声部之间，伴奏与唱腔之间，均形成了一定的节奏、

音程，以至调式的对置关系。如《七字调》伴奏与唱腔之间，伴奏乐器的台湾笛与壳仔弦、大广弦、月琴之间的节奏对比；声部与声部之间的各种不同音程组合；以 G 为宫的 D 徵调式与以 F 为宫的 d 羽调式的交替和变换；乐器与唱腔之间所形成的调式对置等。从整体上来看，《七字调》伴奏的织体，应属主调与复调相结合的综合体。其中有一主要旋律乐器，而其他乐器有的作节奏式的调式骨干音衬托，有的围绕着主旋律作华彩演奏，有的又作吟哦式的低音迂回。它们之间的许多结合，已具有和声性质。然而，从各声部本身的独立性看，它又具有复调织体的特性。

第三节　梨园戏音乐

梨园戏是闽南方言地区最古老的一个剧种。① 俗称"七子班"，系指由七个角色（生、旦、净、丑、贴、外、末）组成，而"梨园"二字，往昔多作一般职业剧团之泛称，中华人民共和国成立后才作为"梨园戏"之专称。梨园戏流行于福建泉州、厦门、漳州等市及其所属的各县。在台湾省各地亦多有专业和业余剧团演出。随着说闽南方言的华侨的迁徙，在南洋群岛、东南亚一带华侨聚居之处，梨园戏亦是为人们所喜爱的文艺演出形式之一。

关于梨园戏的形成、发展情况，目前尚无定论。有的研究者认为，它形成于宋，发展于明清；② 有的又认为，它源于宋代南

① 有关梨园戏的论述，参见刘春曙、王耀华《福建民间音乐简论》，第 462～496 页。

② 福建省戏曲研究所《梨园戏历史调查报告》。

戏之莆仙戏，形成于元末明初，为全国五大声腔昆、高、胡、乱、灯之外的另一系统。① 各有论据，言之成理。然而，都说明了梨园戏作为一个古老的剧种，有着久远的历史源流。在长期的发展过程中，梨园戏不仅保留了丰富的传统剧目，有着优良的表演艺术经验，而且也积累了丰富的音乐遗产。

梨园戏音乐包括声乐、器乐两大部分。声乐中，以南曲"指"、"谱"、"曲"三部分中的"曲"作为基本唱腔，因此，它所包括的"空门"、"滚门"、"曲牌"及其旋律进行、风格特点等都和南曲的"曲"基本相同。只是为了适应戏剧情节和表演动作的需要而加以不同处理而已。

然而，由于梨园戏唱腔与南曲各自又具不同的体裁特点，所以，同一曲牌的唱腔，在南曲和梨园戏中又往往表现出不同的处理方法。南曲中的"曲"为一种单独的歌唱形式，并不受戏剧舞台表演动作的制约，可以着重于唱词的抑扬顿挫平仄音韵的推敲，曲调行腔的高下平直起伏曲折之品味，咬字吐词的舒缓徐疾，字头字腹字尾的讲究，因此，更注重唱腔的韵味。而梨园戏的唱腔，作为综合艺术的一个组成部分，必须融合于歌、舞、剧三者合一的有机体内，既服从于剧情发展紧密地配合舞台的表演动作，又对人物感情的抒发、性格的刻画，起着有力的烘托作用。

因此，南曲的"曲"在梨园戏中作为基本唱腔时，往往在节奏、节拍、旋律、结构等方面都有所变化。其主要变化大致有如下几种情况：

1. 变换节拍、压缩或扩充节奏。如《年久月深》，在南曲中

① 刘念兹《福建古典戏曲调查报告》。

为 $\frac{8}{4}$ 转 $\frac{4}{4}$，俗称为慢三寮过紧三寮。而在梨园戏《陈三五娘》第

八场《留伞》中，由于过于徐缓的节奏会使剧情的发展受到影

响，而改为 $\frac{4}{4}$ 拍子，俗称紧三寮。

2. 改变结构或内容。如《有缘千里》在梨园戏《陈三五娘》
第九场《绣鸾》中，同南曲对比，唱词作了变化。南曲唱词是：
"有缘千里终相见，无缘故早拆散分离。莫得三心共二意，你耽
误我一身无依倚，我相思成病，我头举不起，若还刘吊，我身那
卜先死，我冤魂卜共你相藤缠，我冤魂卜来共你相藤缠。"梨园
戏唱词是："有缘千里终相见，无缘到此分离。感谢佳人真心意，
六月登楼投荔枝。伏望阿娘一言为凭依，免我相思都成病，也好
早早作主意。若还迁延，我身会先死，一点灵魂永远飞在你身
边。"由于唱词内容的改变，也引起曲调的变化。在南曲中，以
表现陈三相思成病、哀叹、感伤为主要侧重点，曲调较为沉郁；
在梨园戏中，以爱慕、感激、立誓为内容中心，感情变化较大，
曲调在变化节拍、压缩节奏的同时，旋律亦作了改变，较多突出
了起伏跌宕的旋律线条，表达了陈三坚贞的爱情。

3. 改变落音及调式。在上下句曲调进行中，改变下句的落
音、终止式，造成调式色彩的变化。如《共君断约》，在南曲中，
其上下句结构的乐段终止以"徵"为落音，形成

的终止式，到全曲终止才以

"羽"为落音。在梨园戏中，上下句结构的乐段终止亦变成以

"羽"为落音，形成 的终止式，

与全曲终止相统一。由于调式色彩的变化（前者较为平稳、缓

慢，后者有一定的快慢变化）以及演唱处理的差别，使得前者感情的表达较为深沉、内在，后者则显得更为激情而有变化。

谱例 61

共君断约

（梨园戏《陈三五娘》第九场《绣鸾》）

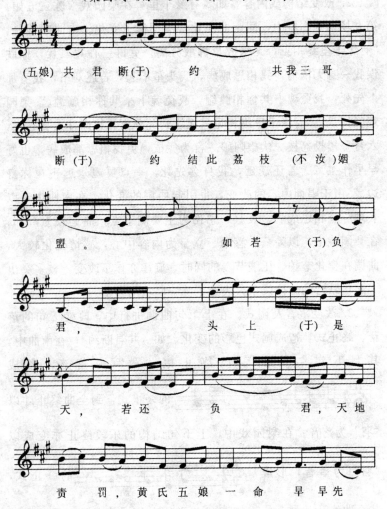

（五娘）共君断(于)约　　　共我三哥

断(于)　　约　结此荔枝（不汝)姻

盟。　　　　　如若　（于)负

君，　　　头　上　　(于)是

天，　若还　　负　君，天地

责　罚，黄氏五娘一命　早早先

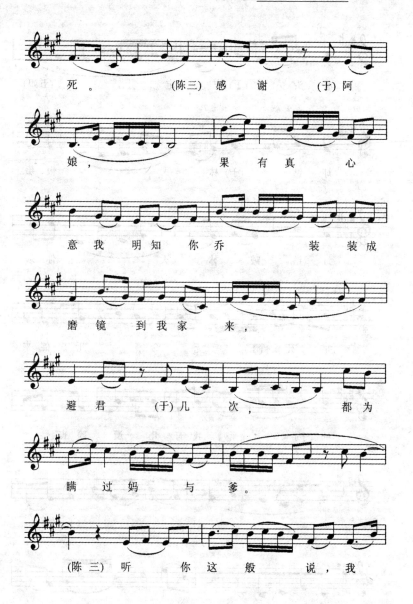

死 。　(陈三)感 谢　(于)阿

娘，　　　果 有 真 心

意 我 明 知 你 乔　装 装 成

磨 镜 到 我 家 来，

避 君 (于)几 次，　都 为

瞒 过 妈 与 爹。

(陈三)听 你 这 般 说，我

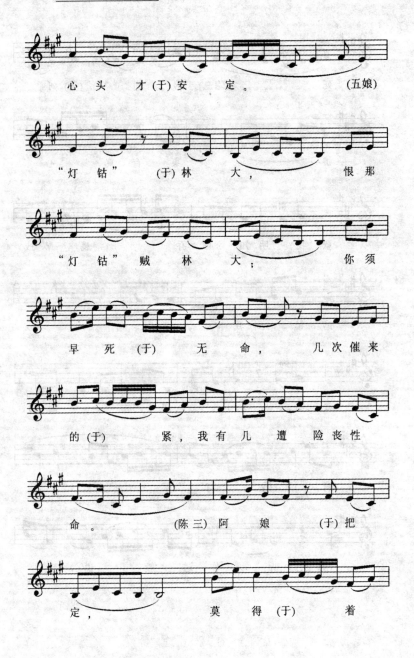

心头　才(于)安　定。　　(五娘)

"灯钻"　(于)林　大，　　恨那

"灯钻"　贼　林　大；　　你须

早死(于)　无　命，　　几次催来

的(于)　　紧，我有几　遭　险丧性

命。　　(陈三)阿　娘　　(于)把

定，　　　莫　得(于)　着

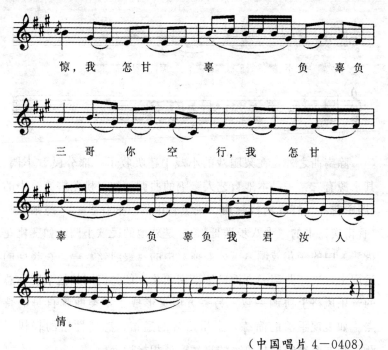

（中国唱片 4—0408）

注：南曲《共君断约》曲谱见本书第二章，谱例43。

4. 慢头的运用。南曲和梨园戏，对于自由节奏的散板，都
统称为慢头。在南曲中，慢头只附属于其他规整节拍，作为整个
乐曲的开头或结尾，使全曲的节拍形成"散—整—散"，或"散
—整"，"整—散"的结构，而不把慢头单独使用。在梨园戏中，
则常常作为独立的唱段，表现激愤、怅望，或昏厥后的苏醒等较
为特殊的感情。如《陈三五娘》第七场《留伞》开头，为了表达
陈三灰心丧气、失望欲归的心情，用节奏自由的慢头，以近似叹
息的音调，唱出了陈三此时此地的内心独白。

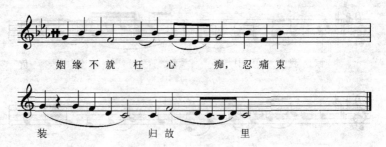

姻缘不就枉心痴,忍痛束

装　　　归故　　　里

除南曲之外,在梨园戏的小戏中还吸收了一部分民歌小调。其来源有二:一是本地盲艺人走唱的曲调,如《桃花搭渡》中的《四季花》、《灯红歌》,《唐二别妻》中的《病仔歌》、《跪某歌》,《管甫送》中的《十八步送哥》;一是外地的民歌小调,如《桃花搭渡》中的《花鼓调》,《公婆拖》中的《银纽丝》等。在长期的运用中,这些曲调一方面已逐渐南曲化,使它们同其他唱腔在总的音乐风格上协调一致,另一方面又形成了本类曲牌自身的特点。如表现手法的简练,音乐语言的通俗,感情性格的轻快活跃,唱词节奏安排与语言的自然音节相接近等。

梨园戏的器乐包括吹打曲牌、丝弦曲牌和打击乐。吹打曲牌大部分取自《笼吹》、《大鼓吹》,少数来源于《十音》,均以大吹配马锣鼓或北锣鼓演奏,用于贺寿庆礼、迎送宾客、升堂站班、官场人物上下场等,按不同情景选用不同曲牌。如:喜庆场合多用《百家春》、《火石榴》、《五团花》等;宾客迎送、饮宴多用《对吾哥》、《一条青》、《开筵寿》、《北小上楼》等;升堂站班用《伴将台》、《得胜会》等;书写文墨用《排子》、《平板》等;神仙鬼怪用《鬼头翻》、《半空中》等;诙谐滑稽用《傀儡点》、《银纽丝》等;哀呼啼哭用《哭板》等。

丝弦曲牌是指以丝弦乐器为主演奏的场景音乐,有时也加用品箫(笛)、嗳仔(小唢呐)以及响盏、小叫、小钹、双音、钟锣等乐器。据老艺人回忆,原来共有曲牌二百多首,目前常用的

有一百首左右。它们大多来源于本地民间乐种《十音》，也有一些摘自南曲"谱"中的某一节、或"指"中的某一段。取自《十音》的丝弦曲牌均唱以"上、尺、工、凡、六、五、乙"，因其记谱法与南曲相异，故老艺人将这一部分曲牌称为"北谱"；摘自南曲的丝弦曲牌则唱作"尺工六士乙"，和本地南曲相同，故另称"南谱"。丝弦曲牌也常据不同情景分类使用。

梨园戏的锣鼓点有所谓"七子八婿"之称。所谓"七子"，指的是"七邦锣仔鼓"，包括"鸡啄米"、"大邦鼓"、"擂鼓"、"小邦鼓"、"假煞鼓"、"满山闹"、"真煞鼓"等，用锣仔（小锣）、拍、鼓三件乐器演奏，多用于气氛比较轻快的文场，如丑角、小人物上下场，或穿插于这些角色的道白之间。所谓"八婿"，指的是"八邦马锣鼓"，包括"官鼓"、"大邦鼓"、"真煞"、"一条鞭"、"急鼓"、"假煞"、"单开"、"双开"等，由铜钟（乳锣）、草锣、鼓三件乐器演奏，一般用于节奏急促、气氛热烈的武场（如公案戏中大官出场），也用于旧时请神落棚脚，请相公爷（雷海青）等场合。这些基本锣鼓点在具体运用过程中，常作各种糅合、裁接、伸缩、变化，显得多姿多彩，丰富多样。

在梨园戏的打击乐中，尤需一提的是鼓。行话称之为万军主帅，它不仅掌握着乐队的速度、力度变化，而且善于运用不同的鼓点和多种音响来烘托舞台气氛，配合表演动作。其演奏中颇有特色的是以脚控制音量。鼓司演奏时，以左脚后跟在鼓面上作不同位置的移动和力度控制，配以鼓槌敲击的手法、位置变化，而奏出各种音响。据老艺人说，一面鼓可以打出七种不同的音调，即鼓心一个音，在鼓边和鼓角的不同位置各自能打出三个不同的音。

梨园戏的音乐风格，可以用优美、抒情、幽雅、恬静几个字来概括。它善于以含蓄内在的方式来表达人物的内心思想感情，并且长于抒发缠绵徘恻的心绪。即使在欢乐、愉悦的场景中，其

音乐的表达仍以深挚含蓄取胜。这种手法很自然地使我们联想起我国传统国画,以清淡古雅为其风格特点,给人以隐而不露、恬静朴实的美感。

如《陈三五娘》第一场《睇灯》的开场唱段,其唱词是:"好灯市,好景致,人物好打扮,金钗十二,满城王孙仕女,都来耍乐游戏,今夜灯光月团圆,琴弦笙箫真个闹满市。"描写了元宵月夜,笙歌游戏,一派热烈欢腾的喜庆场面。如果在别的戏曲剧种中,此时必定先来一番热烈的欢庆锣鼓,继之以音调高昂、节奏跳跃的唱腔旋律。可是在梨园戏中,却并不如此,开头以笛子、丝弦奏出《北元宵》清雅的曲调为引子,接着《麻婆子》唱腔曲调中,仅以中等速度,较为平稳的节奏,配以级进回绕线条为特点的旋律音调,时而间以起伏跳跃的进行,甚为深切内在地表达了人们节日的欢乐愉悦感情。

谱例 62

睇　灯

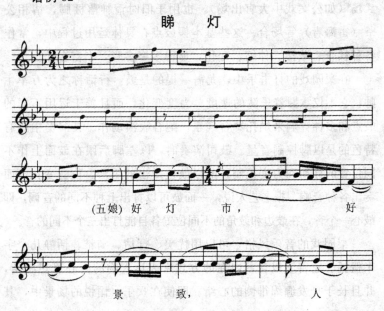

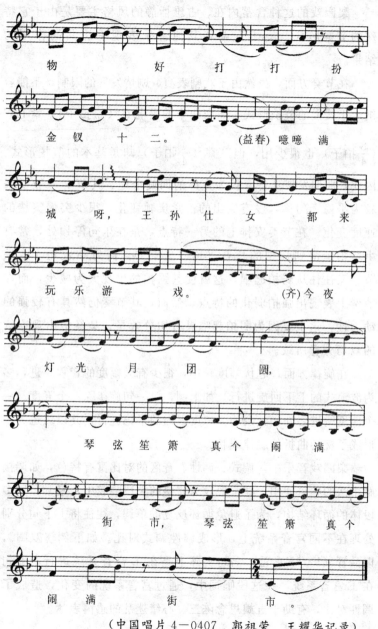

物　　好打　打　扮

金钗　十　二。　　(益春)噫噫满

城　呀，王孙仕女　都来

玩乐游　戏。　　(齐)今夜

灯　光　月　团　圆，

琴　弦　笙箫　真个　闹　满

街　市，琴弦　笙箫　真个

闹　满　街　市。

（中国唱片 4—0407　郭祖荣　王耀华记录）

梨园戏的这种含蓄内在、古雅恬静的风格主要是由于它特殊的节奏形式、旋律音调和其他音乐表现手法共同作用的结果。

在节奏方面，虽然由于戏剧表演、剧情发展的限制，不能容纳过于缓慢的节拍形式，如南曲中的慢七寮（$\frac{16}{4}$拍子），紧七寮（$\frac{8}{4}$拍子）也很少用，但三寮（$\frac{4}{4}$拍子）却是基本的节拍形式，因此，曲调发展具备着较为宽广的回旋余地。其节奏一般说来较为平稳、匀称，没有突出的松紧疾驰变化，很少突慢突快的速度变化。在节奏安排上的另一特点，是在乐句停顿处，常有由弱拍延留到强拍的长音（称"坐寮"），而另一乐句（或乐节）又往往从弱拍起唱，这就使其强拍的出现大为减少，而在节奏上表现出强拍弱化的特点。然而，其节奏仍然具有较强的动力性，这主要因为弱拍起唱具有切分效果，又经常出现连续的双切分音所致。

在旋律方面，起伏幅度较小，很少有大幅度的音程跳进，多为波浪式的上下回旋进行。如上例，第一句旋律除一个五度、一个四度跳进之外，其余均为三度以内的平稳进行，并以级进为主形成了婉转曲折的旋律线状。

梨园戏音乐中，调式、调性、音区的对比富有特色，如调接触手法的频繁使用。在一般较为完整的大段唱腔中，经常运用多段体的循环结构，为了避免循环反复的单调，往往将上下句分别处理在不同宫音系统上，形成调性调式对比。如下例《双闺》，以品管（1 = ♭E）看，上句实际上是在♭B宫音系统进行，下句在♭E宫音系统，在这段唱词中，通过宫音系统的变化，造成了调性对比，有助于五娘思念陈三、心绪迷乱的感情表达。

谱例 63

双 闺

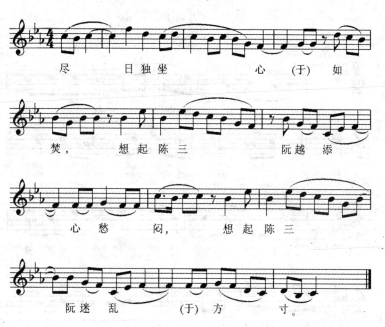

尽 日独坐 心 (于) 如 焚, 想起陈三 阮越添 心 愁 闷, 想起陈三 阮迷 乱 (于) 方 寸。

在一些曲牌中,上下句之间的调性变化,往往还同时配合音区的对比。如《相思引》,其上句为 bB 宫音系统,下句前半部却转入 bE 宫音系统(原调 4＝新调 1);上句音域为 bB 宫音系统的 sol－sol^1(高音)之间,下句音域为 bB 宫音系统的 do－re^1(高音)之间(相当于 bE 宫音系统的 sol－la^1(高音)),相差五度。这就使上下句之间在变换宫音系统的同时,在音区上造成高低变化,并带来音色上的明暗对比。如第一段:

谱例 64

相 思 引

（片段）

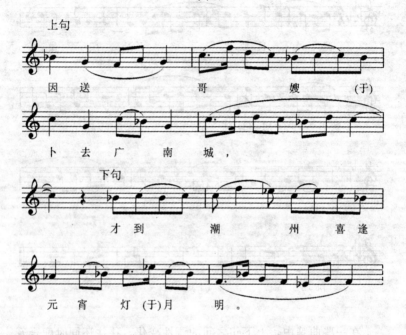

上句

因 送　　哥　　嫂　　　（于）

卜 去 广 南 城，

下句

才 到　　潮　　州　　喜 逢

元 宵 灯（于）月　明。

梨园戏音乐同南曲一样，基本采用五声音阶。但在唱腔中，却往往以"变徵"音代替"徵音"，以"变宫音"代替"宫音"，或在"宫"、"羽"之间垫以"变宫"作为经过，常在"角"音延长之前让"变徵"音以十六分音符作为"助音"出现。其"变徵"音一般以下行到"角"（mi）为特征，由"商、角"到"变徵"之后很少有直接再往上作半音进行至"徵"的情况，因此，它名副其实地起着以"变徵"代"徵"的作用。同样，"变宫"也是这样。而且，这种以"变宫"、"变徵"代替"宫"、"徵"的情况，又与"宫、徵"以原位出现的情形同时存在，因此，也就使其唱腔逐渐形成了以五声音阶为基础加上"变宫"、"变徵"的

七声音阶结构，即：do re mi ♯fa sol la si do。同时，还在一些唱段中运用了"清角音"fa，这就为其频繁的调接触提供了音阶基础和多种的可能性。

梨园戏音乐还以一字多腔和唱法上的讲究咬字吐词为其特点。一字多腔的腔词结构，能使唱腔显得柔媚、华丽，让唱词所不能尽了的情感在抱腔中得到充分的发挥；唱法上字头、字尾、字腹的严格讲究，能使声音实而不散、唱词清楚明晰，而使感情的抒发更显深挚、委婉。当然，在梨园戏的音乐唱腔中，并不是所有的腔词结构都是一字多腔，分清字头、字腹、字尾的，随着感情发展的需要，亦有一字一音，不分字头、字腹、字尾的疾吐唱法，显得直截了当、激动昂扬。

第四节 高甲戏音乐

高甲戏是闽南地区的另一个主要地方剧种，[①] 流行于泉州市、厦门市，以及漳州市的部分地区。同时，在台湾省各地、东南亚地区和南洋群岛一带，都有它的广大观众。其名称及来源有多种说法。一说"高甲戏"是因其演员常穿大甲在广场、高台上演出而得名。其又名"戈甲戏"，据说来源于其剧目多武戏，演员大都持戈披甲演出。亦称"九角戏"，据说它是以梨园戏的七子班为基础，再加武生、武旦两个角色而得名。这三种名称在闽南语中都是谐音，无论其真实状况如何，它在名称上已然显示出其气势磅礴、气氛热烈的武功戏特色，并以此区别于梨园戏。

高甲戏是在闽南民间化装游行的基础上，以《水浒》等民间

① 有关高甲戏的论述，参见刘春曙、王耀华《福建民间音乐简论》，第 496～520 页。

传说故事为戏剧内容，吸收融合本地南曲、梨园戏、傀儡戏、民间歌曲、十音、鼓吹，和外来的京剧以及其他戏曲剧种的唱腔曲牌，而形成发展起来的一种近代戏曲形式。其发展大体经历了以下几个阶段：

1. 从民间"妆人"到"宋江戏"、"大气戏"

闽南一带民间，每逢迎神赛会，素有化装游行的习俗。据《重纂福建通志》卷五六《风俗》"泉州府，上元条"记述："妆饰神像，穷极珍贝，阅游衢路，因其争端。"这种民间的"妆人"形式，还往往配以打击乐和音乐曲牌的游行演奏，人们敲锣打鼓，演奏着当地的"红甲吹"、"十音"等曲牌，并扮演着水浒故事中的人物，进行简单的表演。最初只是扮演宋江、林冲等梁山英雄人物，表演一些武打技巧。后来参加的人员越来越多，发展到一百零八人，手持武器，打出各式套子，在广场上摆出各种阵势，如长蛇阵、龙门阵等。此阶段仍属临时凑集的武打表演，现在，在闽南民间亦称之为"宋江阵"。随着这种表演形式的普及和人民群众的欣赏要求，它逐渐往庙台表演进化，在武打的基础上编演一些梁山故事，但因它多演宋江，所以，人们称之为"宋江戏"。随着表演艺术的发展，《说岳》、《列国》、《三国》等剧目也相继出现，由于这些剧目演出时具有较为宏大的气势，所以，人们又名之为"大气戏"。此时，一般演出中；做工多，唱功少，配合曲调浑厚有力的《将水》、《大环着》、《玉交枝》、《水车》、《水龙吟》等曲牌，其中以《乔南河》、《粉红莲》、《骂道人》三支曲牌最为常用，过去被称为传统曲牌中的"三大圣"，并伴以坚实洪亮、强烈激昂的大小唢呐曲牌和民间的"五音锣鼓"（一种由小鼓、大锣、小锣、大钹、小钹演奏的打击乐）。

2. "合兴戏"时期

宋江戏在不断演出中，表演艺术有了提高，戏剧情节逐渐丰

富。到清代道光年间（1821－1850 年），南安县岑兜乡以老埔司为首的艺人们，在原有基础上组织"合兴戏"班。突破了"大气戏"的框框，兼演"文武戏"，如《打金枝》、《困河东》等剧目。此时，正当昆腔在闽盛行，稍后一些时期，京剧传入闽南，因此，"合兴戏"从京剧、昆腔中吸取了不少养料。其打击乐基本上整套搬用京剧的乐器、奏法；在唱腔曲牌方面亦有不少吸收。如七八十年前，戏中唱的《马敌将》、《论臣戢》、《翔杀》、《要伕》、《回首》、《力胜》等曲都是京剧、昆剧的曲调。后因语言、唱腔音调与当地群众的欣赏习惯距离较远，节奏拖沓，冲淡戏剧气氛，因此，大部分便逐渐被淘汰，并从本地区同一方言系统的剧种，如梨园戏、木偶戏的唱腔中吸收养分。京、昆的少数曲牌，如《安可义》、《板腔》、《满空中》，因豪迈动听，能结合剧情和表演的需要，至今仍被运用。其他一些外来剧种的吹奏曲牌，则按照高甲戏的要求给予了不同程度的变化处理。

唱腔曲牌则吸收木偶戏的《抛圣》、《剔银灯》、《金钱花》（原名《重调西地锦》）、《慢头》、《一封书》、《步步娇》等粗犷、豪放、古雅的曲调，配以热烈、嘹亮、高昂、激越的大小唢呐、横笛等管乐器，以及音响洪亮、强烈的《大锣台》等锣鼓点，更好地表演文武戏。

3. "生旦戏"、"丑旦戏"的出现

近五六十年来，在演出实践中，粗犷淳厚的"大气戏"不断得到改造，梨园、木偶戏中的生旦戏表演艺术、唱腔以及南曲的优美抒情的唱腔曲牌一再被吸收，并聘请这些剧种的艺人教戏，参加乐队，演出《英台山伯》、《杏元思钗》、《孟姜女》等剧目。还根据戏剧内容的需要，增加《双闺》、《福马》、《北青阳》、《棱葫芦》、《一江风》等唱腔曲牌，充实了戏剧的音乐气氛。尤其近四十年来，剧种唱腔中，南曲的分量得以增多，同时采用本地区

兄弟剧种、乐种的乐器，如以横笛（俗称品箫）作为主要乐器，还有双铃、小锣、小叫等。场景音乐吸收闽南吹打乐《十音》的《北上小楼》、《北元宵》、《贵子图》、《对面岭》等优美华丽、活泼风趣的曲牌，大大加强了"生旦戏"的音乐气氛和艺术魅力。

　　近四十年来，高甲戏又从兄弟剧种中吸收了许多风趣活泼、富有生活气息的剧目。如取自漳州竹马戏的《桃花搭渡》、《管甫送》、《唐二别妻》，从京剧移植来的《打樱桃》、《打花鼓》等，这些剧目由于以小丑和花旦为主要角色，所以人们称之为"丑旦戏"。其唱腔曲牌，多数来源于本地的民歌小调，如诙谐明快的《游赏春》、《四季歌》、《入孔门》，优美抒情的《十步送哥》、《灯红歌》、《长工歌》；以及南曲中的《叠》（一种以 $\frac{2}{4}$ 拍子为基本节拍，善于叙述情绪明快的曲牌类别）。此外，还吸收全国流行的《十二更鼓》（即《孟姜女》）、《打花鼓》（即《凤阳花鼓》）等民歌。这类戏演出时，多以边唱边舞为基本表演形式，配上"生旦戏"的乐器和音色清澈、节奏跳跃的响盏等小型打击乐器伴奏，使音乐具有浓烈的喜剧色彩。

4. 1949 年后的发展

　　中华人民共和国成立后，在党的"百花齐放""推陈出新"方针的指引下，高甲戏更获得了进一步的丰富、发展，新老文艺工作者共同合作，在整理改编传统剧目的同时，还创作、移植了许多新戏，并对音乐、唱腔进行了整理改革，"取其精华，弃其糟粕"，使高甲戏这朵南国艺苑的鲜花放出了更加夺目的光彩。

　　总而言之，高甲戏及其音乐的形成过程，就是对于其他剧种和民歌曲调不断吸收的过程。在这里，有两点值得我们注意：一是在吸收外来音乐方面，除少数保留原曲调不变外，大部分都须经过一番融化、革新，以适应本剧种的需要。二是对于外来音乐

的吸收，经历了一个新陈代谢的不断过滤更新的过程。其中，对于不同方言系统（包括普通话）的外来剧种的唱腔，是由多用到少用，在运用的过程中不断鉴别淘汰；对于同一方言系统的其他剧种和民歌小调的唱腔，是由少用到多用，同时按照戏剧内容的需要给予变化、革新；对于其他剧种的文场曲牌和打击乐奏法，是从搬用到改造，使其逐渐具有剧种本身的特性。

南曲作为闽南语系中泉州地域特点浓厚的代表性乐种，对这一带的各个地方剧种的音乐，都有巨大的影响。但是，南曲在高甲戏、梨园戏中的运用是有差别的。梨园戏的剧目都是文戏，大部分表现争取婚姻自主或忠孝节义的题材，主人公多是被压迫的女性，因此戏中多女腔，具有幽雅、细腻、柔和、缠绵的风格特点。而高甲戏包括大气戏、生旦戏、丑旦戏。丑旦戏除了少数剧目运用南曲中的"叠"曲牌外，其余都以本地民歌、外地民歌及戏曲曲牌为唱腔。因此，南曲在高甲戏中主要运用于大气戏和生旦戏。由于生旦戏中的许多剧目都取自梨园戏，并且在发展过程中，曾聘请梨园戏艺人教戏、教唱和参加乐队，所以，它无论在唱腔曲牌、伴奏乐器、表演风格等方面，都表现出梨园戏的明显影响。因此，在高甲戏中，运用南曲最具特色的部分是"大气戏"。因其戏剧内容的宏大气势，表演风格的粗犷有力，所以，在曲牌运用方面亦表现出浑厚雄壮的特点。

例如：同样一首《将水》曲牌，在南曲中常以较为徐缓的节奏，用于叙述、抒情的唱段，表达较为深挚的感情。而在高甲戏中，《将水》作为"大气戏"、"文武戏"的典型曲牌，其旋律进行多出现大小三度进行和有力的四度、五度跳进，起伏跌宕，活力充沛；字多腔少，音节明快；节奏较为紧凑有力，同时配上大锣介类别的"慢加冠"锣鼓点，气氛热烈而有气派，使整个唱腔显得雄壮威武，豪迈刚健，而使它与《水浒》、《说岳》、《太平天

国》等历史题材、正剧题材和武戏风格的某些英雄人物的身份、性格、气质、风貌相吻合。如：下面这首《将水》曲调，表现了皇帝的威严，具有较为浩大的气势。

谱例65

将　水①

（有头）

① 转引自陈枚编《高甲戏音乐》。

南曲在高甲戏中的运用，其变化主要表现在以下五个方面：

1. 调门：南曲一般以洞箫定调，分五空管（1＝G）、五空四仪管（1＝C）、倍思管（1＝D）、四空管（1＝F）；高甲戏虽亦有以洞箫为主定调的，称为洞管，但在一般大气戏、文武戏中，均以品管定调，常用调门有品管五空调（1＝bB）、品管五空四仪调（1＝bE）、品管倍思调（1＝F）、品管四空调（1＝bA）等。音区的不同，形成了不同的表情特征，南曲音调较为柔和、低沉，高甲戏较为昂扬、嘹亮。

2. 节拍：南曲常用节拍有七寮（$\frac{16}{4}$拍子）、三寮（$\frac{8}{4}$）、紧三寮（$\frac{4}{4}$）、迭拍（$\frac{2}{4}$）；高甲戏的节拍有：七寮（$\frac{8}{4}$）、三寮（$\frac{4}{4}$）、三寮四（$\frac{4}{4}$）、迭拍（$\frac{2}{4}$）、一二拍（$\frac{1}{4}$）、慢头（散板）。南曲的同一曲牌在高甲戏中常以压缩节奏的形式出现，亦有不紧缩节奏而只变换节拍、增加强拍反复次数的。如：《拙时恢恢》等。

3. 运腔：南曲中常以曲折、婉转的行腔表达沉痛思忆、纤细委婉之情，同一曲牌在高甲戏的大气戏、文武戏中，往往以较为朴直刚劲的行腔，表现悲愤激动的感情。如《生地狱》及前举《将水》等。

4. 伴奏形式：南曲唱腔的伴奏乐队由琵琶，洞箫、二弦、三弦组成，其定调以洞箫为主，显出柔和婉转的特点；高甲戏唱腔的伴奏乐队，由品箫（笛子）、琵琶、二弦、三弦组成，还加以大小唢呐伴奏，具有高昂嘹亮的特点。尤其加上以大锣、大鼓、大钹演奏的大锣介的打击乐衬托，更显出浩大的气势，并具勇武的性质。

5. 演唱形式：南曲常以独唱、对唱形式出现，无帮腔；高甲戏除独唱、对唱之外，还经常运用帮腔形式，以加强语调和衬托气氛，其帮腔形式大体有这几种情况：①为使情绪进一步延续、发展，而在拖腔句帮腔；②用于加重语气，强调唱词；③用于重复唱词，补充情绪；④帮腔的同时，衬以锣鼓介，以加强气氛。

高甲戏在其发展过程中，曾吸收了许多民歌曲调在"丑旦戏"里。其主要变化有二：一是使其唱腔性格化，以适应人物的身份、气质、性格，为塑造典型人物音乐形象服务；二是在调式、旋律方面逐渐"南曲化"，使其与高甲戏其他曲牌的风格特点统一。

如《桃花搭渡》剧中，曾先后运用了《大补缸》、《长工歌》、《怀胎调》、《灯红歌》、《四季歌》等民歌曲调。但它们都服从于戏剧内容的表现和剧中人物性格的刻画。从轻松活泼，富有强烈生活气息的戏剧内容出发，全剧音乐风格显现出愉快优美、热情洋溢的特点。桃花作为一个聪明伶俐的小姑娘，其唱段使用了《灯红歌》、《四季歌》等较为抒情优美的曲调，着重展现了她对生活充满热爱的天真纯洁的内心世界。渡伯又以由《大补缸》、《怀胎调》变化而来的风趣诙谐的曲调，表现了他乐观爽朗的性格特征。两者音调迥异，性格鲜明。

如《桃花搭渡》开头，桃花上场，其唱腔为《长工歌》曲调，此时结合着唱词，使原曲调具有了新的表现意义。它以连续的切分节奏，表现了桃花内心的欢悦和性格的活泼，音调的级进回绕，又具有优美深挚的特点，使唱腔从一开始就展现出了一个天真淳朴的农村姑娘的音乐形象。

谱例 66

一见江水心欢喜

（《桃花搭渡》唱段）

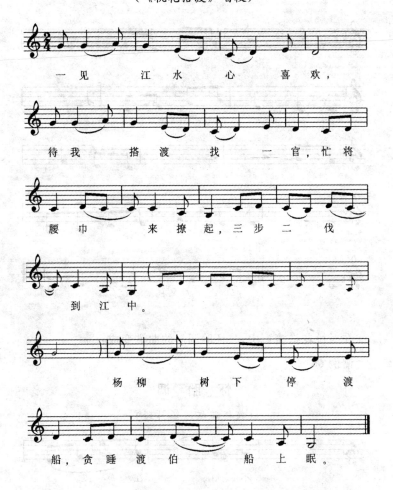

民歌曲调在高甲戏中运用时，在唱腔性格化的同时，调式、旋律也多有变化。如《桃花搭渡》中《怀胎调》的运用就颇具异趣。

谱例 67

怀 胎 调

（原曲）

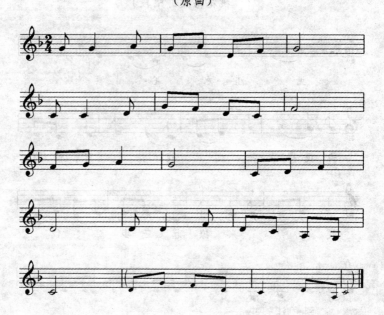

在《桃花搭渡》中，《怀胎调》的曲谱变成：

谱例 68

怀 胎 调

（《桃花搭渡》片段）

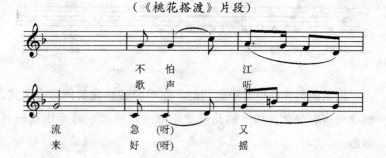

不　怕　　　江
歌　声　　听
流　　急（呀）　又
来　好（呀）　摇

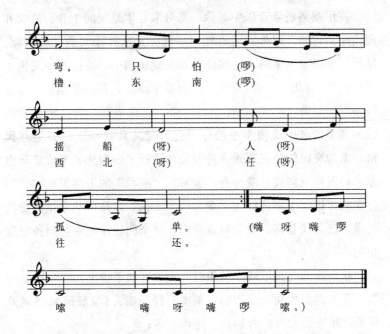

《怀胎调》在《桃花搭渡》中的主要变化在于：

1. 调式音阶的变化：由五声音阶加"变宫"的六声徵调式，变为五声音阶加"变宫"、"变徵"的七声徵调式，这种音阶形式与高甲戏其余唱腔的主要部分南曲的音阶形式相同，并使他们在音乐风格上相接近。

2. 旋律进行中突出了四度、五度的大跳进行，有助于渡伯开朗性格的表达。第五小节的"#fa"音的运用，表现出明显的以"变徵"代"徵"的特征，具有高甲戏一般"变徵"音运用的特点。

3. 末尾将原民歌中的过门曲调加上衬词演唱，加强了乐观情趣的表现，曲调结构由三小节的非方整性结构变成四小节的方整性节拍，既服从于戏剧中摇船劳动节奏的需要，又与戏剧动作相吻合。

　　高甲戏的场景音乐中，除一部分取自本地民间十音、鼓吹和南曲中的"谱"以外，还有相当一部分是从外地戏曲（如京剧、昆剧）中吸收而来的。这些曲牌在长期运用中，亦已逐渐发生了变化。如：《北小上楼》，原为一般器乐曲牌，在高甲戏中，用富有特色的品箫（笛子）、琵琶、二弦、三弦演奏，加以演奏者以较为典型的高甲戏演奏手法作变化，使其具有一定的高甲戏风格。尤为突出的是在调式音阶和旋律进行上的变化，调式音阶由原来的五声羽调式，变为有"变宫"、"变徵"的七声羽调式，同时在旋律进行中亦往往将"变宫"、"变徵"以高甲戏常见的旋法处理，起着代替宫、徵的特殊功用，使全曲旋律风格与剧种唱腔相统一。

　　京剧曲牌在高甲戏中运用时，大致有如下情况：

　　①曲牌名相同，运用场合基本一样。如：《泣颜回》、《老八板》、《汉东山》、《柳青娘》、《尾声》等；

　　②曲牌名相同，曲调稍有变化，运用场合大体一样。如：《万年欢》、《傍妆台》、《水龙吟》、《六幺令》、《哭皇天》等；

　　③曲牌名不同，曲调或运用场合基本相同。如：京剧《朝天子》与高甲戏《龟提水》、京剧《工尺上》与高甲戏《擂将台》、《急三枪》与《哭板》、《风入松》与《小牌》等；

　　④曲调基本相同，曲牌名相异，用场不同。如：京剧《批》与高甲戏《串仔尾》等；

　　⑤吸收某些曲调进行变化，音乐形象有较大差异。如：由京剧《小开门》的一些曲调片段，发展成高甲戏《走马》，应用于丑角出场。

　　除京剧外，高甲戏还从山西梆子、秦腔等戏曲中吸收某些曲牌。如《男点绛》、《女点绛》等与山西梆子的同名曲牌有着相同的曲调和应用场合。《正点绛》、《家住在》（秦腔称《寿诞开》）

与秦腔的吹奏曲牌的曲调、应用场合亦相同等。

第五节　竹马戏、打城戏音乐

"竹马戏"也叫"马艺",是从闽南民间歌舞"跑竹马"发展起来的剧种。源于漳浦、华安、南靖等县,流行于长泰、龙海、平和、漳州、同安、厦门等地,以后又随着闽南人迁徙逐渐流传到金门、台湾。[①]

竹马戏表演时,演员分别在胸前背后绑上竹篾编制的"马骨",周围用绸布或彩纸糊裱成马的模样,看上去犹如人骑在马鞍上载歌载舞,一招一式伴着闽南小调,颇具戏剧性及幽默感。竹马戏的内容虽然有《水游》、《西厢记》、《昭君出塞》等古典文学和神话传说情节,但总是与"马"相关。逢年过节,竹马戏常加入文艺行列进行表演。表演时讲究马步,如踏步、摇步、急步、磨步,与随行的"马夫"配合默契。马夫表演牵马、洗马、上山、下山、涉河、饮水等动作,穿插着马踢人、马绊倒、马失前蹄、马陷泥中等妙趣横生的表演。竹马戏演唱的曲调起初是南曲,后来吸收了木偶戏、顺口溜韵律,显得优美动听,加上用闽南话演唱,显得古朴典雅,令人回味无穷。

据传,竹马戏起初演的是"弄子戏",如"砍柴弄"、"搭渡弄"等。只有旦、丑或生、旦两个角色。其唱腔用的是闽南的民间小调。从流传至今的唱腔曲调来看,以五声音阶为主,调式以徵、羽调式为多,节拍一板一眼,节奏性强。民间小调多为一曲

① 有关竹马戏的论述、谱例等,参见中华五千年网,www.zh5000.com 和《中国戏曲音乐集成(福建卷)》上,第587~594页。

四句，结构方整，常用一首小调反复咏唱多段唱词，犹如分节歌的形式。小调之间可以自由连缀，这些小调琅琅上口，悦耳动听。

明代，是竹马戏兴盛的时期。其时，泉腔盛行闽南。据明何乔远《闽书》卷三八《风俗》记载："（龙溪）地近于泉，其心好交合，与泉人通。虽至俳优之戏，必操泉音……"至清代，漳浦也有唱南曲的。乾隆年间（1736～1795年），漳浦《六鳌志》载：当地有风火院，实是南曲馆，每逢神灵寿诞，或人家婚丧喜庆，群聚于元帅庙唱南曲。乾隆十三年（1748年），漳浦人蔡伯龙《官音汇解释义》也记载："做白字，唱泉腔。"这时期，流行于漳浦、华安的竹马戏大量吸收泉腔音乐及其剧目如《王昭君》、《陈三五娘》等，并以南曲为主要唱腔，形成以南音为主兼用民间小调的唱腔。所吸收的南音用漳泉方言演唱，曲调古朴，节奏舒缓，多切分节奏，旋律细腻缠绵，行腔委婉。字少腔多，多用于描绘人物的内心活动。

此外，竹马戏也受正字戏、四平戏、汉剧、徽戏的影响而有很大发展。吸收了《燕青打擂》、《李广挂帅》、《宋江征方腊》等剧目，还吸收了部分声腔，如"梆子腔"、"安庆调"、"花鼓调"等，用"蓝青官话"演唱，旋律比较遒劲。但这阶段竹马戏唱腔庞杂，南腔北调混为一体，差别太大，没有形成自己的声腔。

竹马戏器乐伴奏分文爿和武爿，音乐的记谱和念谱采用工尺谱形式，伴奏音乐采用民间器乐和南音中的"谱"，演奏伴奏音乐俗称"行谱面"。

文爿4人，分掌曲项琵琶（兼唢呐）、二弦、三弦、笛（兼洞箫、小唢呐），俗称"四管齐"。武爿5人，分别执掌板鼓、竖板，大锣（直径500mm，锣边35mm，清以后改用京大锣），小

锣（俗称"碗锣"）、铙（后改用钹）和堂鼓。其他打击乐器如小钹、叫锣、碰铃、五只仔（唱曲打拍用）等分别由掌钹、小锣和堂鼓者或演员兼任。

常用的锣鼓经有"两脚锣"、"一封书"、"水底鱼"、"九锣锤半"、"水波纹"、"两脚半锣"、"三脚锣"、"冷锣"等。

竹马戏的艺术特点是演员少，节目短，剧目多为反映民间生活的小戏，化妆、道具简单朴素。其剧目有三类：一是排场戏，有《跑四喜》、《跳加官》、《答谢天》、《送子》、《大八仙》；二是只有生、旦或丑、旦两个角色的民间小戏，亦称"弄子戏"，有《番婆弄》、《砍柴弄》、《搭渡弄》、《士久弄》等；三是移植外来剧目，有《王昭君》、《赛昭君大报冤》、《宋江劫法场》、《宋江征方腊》、《燕青打擂》、《李广挂帅》、《武松杀嫂》、《崔子杀齐君》、《陈三五娘》、《金钱记》、《水牛》等。这三类剧目根据老艺人的口述记录有50多个。

清康熙年间（1662~1722年），南靖县金洋人庄复斋在《秋水堂诗集》中记载竹马戏演出《王昭君》时的盛况："一曲琵琶出塞，数行箫管喧城。不管明妃苦恨，人人马首欢迎。"当时，竹马戏班的艺人往往从正月初四出外演出，至十二月二十四日才回家，一年忙到头。光绪年间（1875~1908年），王相主修的《平和县志》载："岁时元日，诸少年装束狮猊、八仙、竹马等戏，踵门呼舞，鸣金击鼓，喧闹异常。"

至20世纪20年代，漳浦县一带尚有"竹子弟班"、"玉兰子弟班"、"发子弟班"、"老马班"、"新马班"等18台竹马戏子弟班，仅六鳌半岛就有竹马戏8个班。清末民国初，还出现女艺人林安仔（漳浦六鳌人）参加演出。当时群众非常爱看竹马戏，曾流传有"三日没火烟，也要看'合春'（合春班名旦）"，"三日没米煮，也要看'戊己'（合春班名旦）"的戏谣。

　　过去，竹马戏班每到一地演出，开场节目总要表演《打四美》（或称《跑四喜》），即由四位小姑娘分别扮演"春、夏、秋、冬"四季角色，演员化妆简朴，胸前臀后扎着纸糊的马头、马尾，手拿竹竿子，边舞边唱"春游芳草地，夏赏绿荷池，秋饮黄花酒，冬吟白雪诗"等四季曲。

　　30 年代，由于艺人全是文盲，艺术传授只是依样画葫芦，加上受周围其他剧种如潮剧、汉剧、歌仔戏的冲击，竹马戏渐趋衰落。1934 年，漳浦县只剩下"老马"和"新马"两个戏班，到 1939 年则完全散班。

　　中华人民共和国成立后，竹马戏又获生机。1952 年，竹马戏老艺人林金泉、林旺寿、林乌治、林顺天、林文良等人应邀参加龙溪专区文艺会演，演出《砍柴弄》、《搭渡弄》，引起有关部门的重视。1953 年至 1959 年，曾三次参加漳浦县业余文艺会演，都受到奖励。1954 年，在漳浦县深土乡新院前村培养一批青年演员，组织竹马戏业余剧团。1962 年，漳浦县成立发掘、抢救竹马戏艺术遗产工作组，对竹马戏的历史、剧目、唱腔、舞美进行发掘和整理，记录了 10 几个剧本。1962 年底与 1963 年初，北京及省、地文化部门专家和研究人员相继深入漳浦县调查、观摩竹马戏的演出，组织学术讨论，撰写一批研究文章和调查报告。

　　"文化大革命"期间，剧团解散；80 年代恢复，改名为漳浦县深土乡竹马戏剧团。1984 年 9 月，漳浦县编印《竹马戏历史资料汇编》一书。1990 年 7 月，聘请竹马戏老艺人林金泉，给漳浦县专业剧团年轻演员传授《跑四喜》、《唐二别》等剧目，这一古老剧种得以流传下来。

　　至 1997 年，在漳浦县六鳌乡等地仍有散存的竹马戏民间曲馆继续活动。

谱例 69

正月思想人迎厄

（《刘丈二别妻》刘丈二（生）唱）

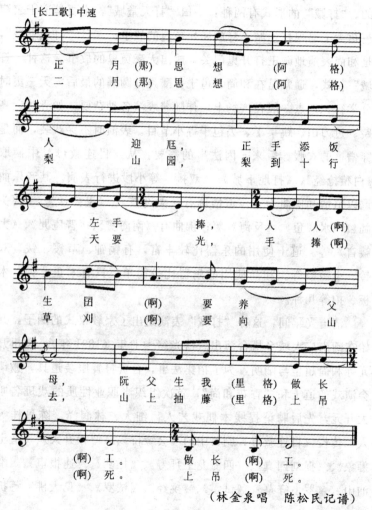

（林金泉唱 陈松民记谱）

注：此曲共有 12 段，以下略。

①厄：神灵。《中国戏曲音乐集成（福建卷）》注作"丈夫"，误。

　　打城戏又称法事戏、和尚戏、道士戏，流行于闽南泉州、晋江、南安、龙海、漳州以及厦门、同安等地区。[①]

　　打城戏是在宗教做法事"打城超度众生"的基础上发展起来的。"打城"的形式有两种：一曰"打天堂城"，主要是道士表演芭蕉大王巡视枉死城，释放屈死冤魂的故事；二曰"打地下城"，是和尚表演地藏王打开鬼门关，放出无辜冤鬼的故事。这种"打城"仪式，通常是在和尚、道士打醮拜忏圆满的最后一天三更时分举行，地点一般在广场上，伴随着表演各种杂耍，如弄钹、高跷、过刀山、跳桌子、丢包子等小节目。表演时不穿戏装，而是穿僧道的衣服。后来，因法事的需要，从《目连救母》中摘取《白猿抢经》、《打地下城》、《双挑》等小段进行表演。其音乐曲调以道情和佛曲为主。道情调有《大迓鼓》、《鬼掺沙》、《两头翻》、《水底鱼》、《反海》等；佛曲有《南海赞》、《普庵咒》、《大篋言》等。道士使用的乐器比较丰富，有铜钟、草锣、钹、双铃、小锣鼓等。和尚使用的乐器比较简单，只有木鱼、钟、木板、拍等几种。

　　清道光年间，这种"打城"表演跳出了宗教仪式的圈子，开始在闽南广大城乡搭台演出。清光绪十七年（1891年），泉州开元寺和尚超尘与圆明，为了招集法事，合资自置服装道具，邀请会演戏的道士和"香花和尚"，首次组织半职业性质的戏班名叫大开元，先后聘请提线木偶戏艺人吕细大、林润泽、陈丹桂等人，传授《目连救母》剧目中的《会缘桥》、《傅相升天》、《造土狮象》、《捉刘四真》、《四海龙王拜寿》、《托梦》、《速报审》、《滑油山》、《罗卜守墓》、《试雷》、《挑经》、《试罗》、《见大佛》等折

　　① 有关打城戏的论述，摘录自福建省厦门双十中学、厦门市闽南文化学术研究会《闽南民间戏曲》，第48～51页。

戏，能够连续演出十二场。其时音乐曲调在原先道情、佛曲的基础上，大量吸收了木偶戏的曲调，科步、身段等表演艺术也都模仿提线木偶。

　　后来由于班主圆明与超尘意见不一，各自分开组班。超尘依旧主持大开元；圆明则拉大开元班中的几个主要演员，在开元寺附近招收一些青少年学艺，继续延请木偶戏艺人授艺并添置行头，扩大阵容，称为小开元班。一般神佛诞辰或婚丧喜庆，都争聘小开元班演出，班子从十几人扩大到四十人左右，逐步由半专业转为专业。大开元班则因缺乏主要演员，又不善于经营，艺术衰退，业务萧条，不久自行解散。其中一部分演员加入小开元班，一部分演员回晋江原籍，仍为道士，但有时也作半职业性演出。

　　1920年，晋江县沿海一带以道士为主的半职业性质的戏班，经常到泉州小开元班聘请艺人参加演出。由于这些艺人索酬高昂，无法负担，便自立门户，也组织专业戏班，由关万盛当班主。因戏班设在晋江县小兴元村，便取名小兴元班。小开元班流行于泉州、惠安、南安及晋江一带。因小开元班主是和尚，故称和尚戏。清末林纾在《畏庐琐记·泉郡人丧礼》中曾记载："僧为《目连救母》之剧，合梨园演唱，名之曰'和尚戏'。"小兴元班流行于晋江县的石狮、东石、英林等地，因班主是道士，故称"道士戏"。中华人民共和国成立后，统称为打城戏。

　　20世纪20年代至30年代，打城戏发展很快，小开元与小兴元都拥有50多个艺人。南安县洪濑还组织了小协元班，晋江县永宁也成立了小荣华班。

　　打城戏为了丰富表演艺术，曾吸收梨园戏、高甲戏和京剧的艺术营养。从梨园戏、高甲戏吸收的音乐曲牌有《千秋岁》、《双

闰叠》《尪姨叠》、《北驻云飞》、《火孩儿》、《拖船》、《剔银灯》、《将水令》、《太师引》、《怨万》、《一封书》、《红钠袄》、《生地狱》、《一江风》、《带花回》、《皂罗袍》、《寡北》等，吸收的乐器有大唢、小唢、横笛、琵琶、洞箫、南鼓、南钹、南碗锣、南拍鼓等。

打城戏吸收京剧的剧目有《倒铜旗》、《五台进香》、《界牌关》、《四杰村》、《双钉记》、《阴阳河》、《杀子报》、《大劈棺》、《铁公鸡》、《青梅会》、《紫霞宫》、《反五关》等。打城戏也根据说部小说，编演了大量侠义故事的连台本戏，如《大八义》、《小五义》、《济公传》、《杨家将》、《少林寺》等。此外，还有一批号称"大开笼"的特有剧目，如《洗马舞》、《鹬蚌之争》、《猎人与鸟》、《鸡与蜈蚣》、《斗虎》等童话故事和民间舞蹈。

打城戏武功也是吸收京剧的，名演员曾火成曾向京剧学习武功，其扮演的孙悟空，形象逼真，武技独绝，被誉为"闽南猴王"。

抗日战争期间，打城戏大部分艺人被抓丁，其余艺人多改行，以致走向衰落。

中华人民共和国成立后，打城戏得到扶植和恢复。1952年12月，泉州市文教科和文化馆，把打城戏旧戏班的艺人集中起来，组成泉音技术剧团，当时演员只有37人，整理演出了《潞安州》、《刺朱鲔》等八个剧目。1957年改称泉州市小开元剧团。1958年至1959年，编演了现代剧《一阵雨》和神话剧《龙宫借宝》，分别参加福建省第二届戏曲现代戏汇演和第三届戏曲会演，获得好评。1960年，剧团正式批准为国营泉州市打城戏剧团，曾整理、改编演出了古装戏《少林寺》、《大闹天宫》、《火焰山》、《真假猴王》、《吕四娘》、《郑成功》和新编历史剧《李卓吾》、《李九我》等。

　　"文化大革命"期间，剧团被迫解散，主要艺人相继去世，所有资料付之一炬，剧团无法恢复。"四人帮"粉碎后，晋江县尚有两个业余剧团在活动。

第六章

器　乐

　　民间器乐，遍及闽南城乡，同人民生活保持着密切的联系。昔时，婚丧喜庆、习俗节日，民间器乐常作仪仗伴衬，寄托悲欢，抒发情怀。至今，戏曲、曲艺、歌舞，舞蹈，亦基本上都离不开器乐伴唱、伴舞，借以烘托气氛，配合动作。从这种意义上来说，其他各章所重点论述的各种音乐体裁其实大多包含有器乐的部分。因此，本章所介绍的对象主要是一些通常脱离戏剧、歌舞表演形式而独立存在的纯器乐。

　　闽南民间器乐从乐器组合形式和唱奏关系来看，大致可分为以下几种类型：

　　1. 以丝竹乐器为主奏的丝竹乐合奏。如闽南十音、晋江十番、龙溪西壁等。其中虽有打击乐的穿插，但多以音响较为轻快、跳跃的小叫、响盏、双铃等作衬托；

　　2. 以吹管乐器为主奏的鼓吹合奏。如闽南笼吹、永春闹厅、漳州十八音等。其演奏多以大小唢呐为主，衬以大锣、大鼓，具有气势宏伟壮阔的特点；

　　3. 单以锣鼓等打击乐演奏的打击乐合奏。如车鼓弄等；

　　4. 以器乐演奏为主，唱奏兼备。如漳州弦管等；

　　5. 以器乐演奏戏曲唱腔等的"吹戏"；

6. 古琴音乐和筝曲。

从演奏的形式来看，基本有室内坐奏和室外走奏两种。一般工余闲暇时器乐爱好者自娱性的演奏多为坐奏；而参加迎神赛会的室外走奏，多带有仪节性质。

第一节　惠安北管

在惠安，广义的"北管"泛指从北面传来的民间音乐,[①] 包括传入当地的江淮一带的民间音乐、京剧曲调、本省的莆仙音乐等。狭义的"北管"则专指原先从江淮流域传入惠安后得以扎根并广为传唱，从而在唱奏特点上已形成新的风格、自成体系的民间音乐。后者惠安艺人们又称它们为小曲、小调、曲仔。惠安北管又不同于泉州鲤城区和漳浦县赵家城的北管，其最大差别在于唱奏的曲谱渊源的不同。

虽然乍看起来，北管乐器中的管乐器和打击乐器的声音都很响，似乎成了一种吹打乐，但从唱奏特点上来看，北管应属以丝竹乐器为主的综合性乐种。因为：①北管曲的伴奏以管弦乐器为主体，打击乐器只是为个别乐句配奏；②北管乐队中，为首的乐器是弦乐器（京胡）。

惠安北管流行于福建省惠安县城及县城以北的后龙乡、山腰乡、山腰盐场、南埔乡、辋川乡、土岭乡等乡镇，在近邻的仙游县、莆田县，也有少量零散的曲和谱得以流传。

北管还伴随着惠安人的足迹流传到台湾、香港、澳门等地区和新加坡、马来西亚等东南亚国家。

① 有关惠安北管，摘录、整理自谷川《惠安北管》,《中国民族民间器乐曲集成（福建卷）》上，第355～360页。

关于惠安北管的起源，各地传说不一。从现有的调查资料看，较有说服力的说法是始于清朝光绪初年（19世纪70年代后期）。山腰埭港老艺人庄荔枝（男，1909年6月出生）于1926年师从山腰庄友真学北管，他说：

> 清朝光绪初年，后龙乡峰尾有一位叫武庭（或舞庭）的商人（即刘阿九）与后龙乡奎壁庄厝的庄小先生，两人均常往江、浙一带经商，每年7月带去本地特产，至12月才返家。在经商之际，从江浙学得不少"曲仔"（惠安艺人对北管曲的俗称）和"大曲"（惠安人对京剧音乐的俗称），回家后传唱，深得群众喜爱。据黄嘉辉查访：传入惠安的新曲谱经峰尾名艺人刘阿九、刘扣九、刘进九的努力，使之传及于山腰乡坝头安兜等地。

> 庄小先生也被请到山腰教习，其徒弟有洪伯、庄金才、庄喋吓等，以后一批批一代代在山腰传习，第二代弟子有庄友真、庄尤朝、庄双喜等，第三代除了我，还有庄志盛、庄厚水、庄晏枝等，第四代庄三堂、庄亚龙、庄阿喜、庄志丁等（庄阿喜后到辋川街和翘尾、社坑村教习），第五代（1947年）庄水尖等。从一代代人的年龄与年代算，武庭、庄小出生至今已140至150年，他们往江浙经商兼学"曲仔"和"大曲"时年约30多岁，正是19世纪70年代末。

北管的发展曾经历过几个历史阶段。

1. 萌芽发展期（19世纪70年代后期至20世纪20年代）。自从舞庭、庄小两人将江浙小调传入惠安，便先后在惠安北部各乡村及城关镇流传开来，或以个人之间的教传，或以"弦管"的乐社团体习教，使新生的北管得以传播。

2. 昌盛期（20世纪20年代后期至50年代初期）。这是北管活动最昌盛的时期，后龙、山腰分别约有30个和20个教习馆，

单后龙乡的郭厝村就有南头、北头、后亭、丁宫、后柳、大垵、下乡、下坑、后曾等馆。南埔乡、辋川乡、土岭乡各有数个教习馆。在城关镇则有"升平社"、"清平社"、"金兰社"、"丽泽社"、"金兰明义社"等。

北管乐队参加农村的庆典、普度、迎神、出游、朝拜、物资交流大会等活动,少数乐队还学会转唱京戏。北管乐队的活动有奏(唱)乐、妆阁(即游行车上的化妆造型)和唱京戏等三大艺术形式。

3. **低潮期**(20世纪50年代后期至1966年春)。由于农村劳动力实行大集体劳动,北管团体的活动时间相应变少,北管活动日趋减少。1966年夏至1976年,由于众所周知的原因,北管停止了活动,许多传抄的谱册也烧毁了。

4. **恢复期**(1977年以后)。各地陆续复办北管乐队,艺人凭着记忆、回忆、教授传统曲谱,山腰乡、后龙乡、山腰盐场和文化站分别抢救整编北管,得到县市文化局、文化馆的有力支持。1986年惠安县北管音乐研究室成立后,抢救整编北管的工作更有新的进展。

目前全县已知的北管乐队有峰尾城外、郭厝南头、郭厝北头、坝头大厅、球港洪厝、前埕、辋川翘尾、郭厝后亭、官路、锦山、仙境北头、峥嵘、安兜、外厝东头等。

北管音乐的主要来源有:①江淮一带民歌,如《打花鼓》、《鲜花调》、《四大景》、《采莲》、《新凤阳》等;②广东民间乐曲和潮剧串子,如《寄生草》、《水底鱼》、《火石榴》等;③高甲戏曲牌和闽南民歌,如《上小楼》、《中小楼》、《下主楼》、《贵子图》、《卖杂货》等;④芗剧串子,如《六串》、《五更串》等;⑤京剧曲调,如《西皮》、《二黄》、《流水》、《按板》等;⑥有些曲牌曾在莆仙戏中使用,但莆仙戏也是从京剧、闽剧中移植的,同

样这些曲牌也被移植到北管中，如《快板》、《急板》、《江南坪》、《急板叠》等；⑦我国广大地域流传的曲子，如《苏武牧羊》、《梅花三弄》等。

20 世纪 30 至 40 年代，城关兴办的北管乐社有升平社、清平社、金兰社、丽泽社、金兰明义社等。在广大农村，北管均以地名加乐队的格式给予命名。山腰埭港北管乐队、峰尾城外北管乐队、山腰前埕北管乐队、辋川翘尾北管乐队、郭厝北头北管乐队、郭厝南头北管乐队、山腰坝头北管乐队、山腰官路北管乐队、南埔仙境北管乐队、后龙峥嵘北管乐队、后龙郭厝后亭北管乐队、山腰安兜北管乐队，等等。

农村中的个别地方也有俱乐部，1946 年山腰前埕、南埕祖厝兴办的福利俱乐部便有北管乐队，传教艺师为山腰后沟庄热春、庄阿三；1948 年庄热春在马来西亚首都吉隆坡的惠安公会所属的"螺阳北管音乐队"传艺，该乐队曾参加英女皇加冕庆典的踩街活动。

惠安北管的主要乐器是提弦、品箫、月琴、三弦。其中以提弦、月琴、伬胡、双清最具特色。其乐队编制如下：①管乐器 3 人，品箫（笛子）2 人，嗳仔（小唢呐）1 人。②弦乐器：8 至 9 人，提弦（京胡）1 人、壳仔弦（板胡）1 人、瓢胡（椰壳中音板胡）1 人、伬胡（大竹筒中音板胡）1 人、吗胡（高胡，也可用二胡代替）1 人、中胡 1 人、月琴（短杆）1 至 2 人、北三弦（小三弦）1 人、双清 1 人。③打击乐器：5 人，小鼓、单皮鼓、拍（即板）等由一人兼掌，大钹 1 人、小钹 1 人，锣 1 人，手锣 1 人。

惠安北管的编队排列较为固定：①一般打击乐器排在前头，由小孩执打。②管乐器、提弦、壳仔弦和小三弦等高音且音量大的乐器分居于管弦乐器两端或外侧，将中音乐器夹于中间。③拉

弦乐器与弹拨乐器各相互穿插或配对并列。④吹笛乐手两人，持笛子的姿势两人正好相反，一人吹孔在左方，另一人吹孔在右方，左右相互对称。

北管音乐分为曲与谱两大部分。曲，配有歌词供人们演唱；谱是专供乐队演奏的。

据说在北管鼎盛时期的 20 世纪 20 至 40 年代，北管有曲 40 至 50 首，谱 100 多首。"曲"类代表性曲目有《四大景》、《采桑》、《玉美人》、《红绣鞋》、《纱窗外》、《采莲歌》等。"谱"类代表性曲目有《六串》（含头：《玉美串》、①《西皮串》、②《梅花串》、③《射雁串》、④《拾鞋串》、⑤《贵子图》、⑥《玉剑图》）、《行板》、《平板》、《将军令》、《广东调》、《下山虎》、《拾相思》、《清串》、《仁心串》。

此外，也有一些创作曲目。据三朱完内村朱维生说：后龙乡兰吓村老艺人陈玉春于 50 年代编创了北管曲《无名》。山腰二田庄添来说：马来西亚音乐工作者米丽于 1948 年庆祝螺阳北管乐队诞生之际，根据北管特点创作北管曲《思乡》。

北管虽是从外地传入的，但经过当地人们的传唱，早已加进了本地演唱的艺术方法，使其既有发源地的特色，又有别于发源地的音乐，既有闽南、莆仙唱腔中的某些特色，又不全像闽南、莆仙的音乐，于是形成了一种独特的别具一格的乐种特色。

1. 北管的演唱语言沿用了当年的官话（即相当于现在的普通话），在这方面保留了发源地的特色。

2. 乐队组成，北管乐队由演唱组和器乐组共同组成。演唱组一般有 13、14 岁的女孩和男孩共 5 至 6 人，但他们在演唱的同时，各人都手执打击乐器，边唱边敲打，为某些乐句作伴奏，器乐组至少 6 至 7 人，多达十几人。

3. 乐器，在整个乐队的乐器组成上，除保留部分北方乐器

和江南丝竹乐器外，还加进了惠安县北部地区的乐器，如仸胡、双清。

4. 演奏法，整个乐队一般采用"支声"演奏法。

5. 曲牌的连接及其演奏规律。由于多数北管曲牌较为短小，故常采用多个曲牌相连接演奏，相连接的几个曲牌的确定，必须考虑到地方特色、音乐风格融洽，又要有所变化。如《行板》、《平板》均为广东传入当地的乐曲；《六串》，有六个曲牌，实含十余个小曲牌，虽各曲牌并非出自同一地，但它们之间连接融洽，且富于对比，是北管中少有的多变化乐曲。余如：《下山虎》、《拾相思》、《清串》、《仁心串》等，都是经常出现的连接。

6. 多数曲与谱的唱奏速度都为每分钟 60 至 72 拍之间，这正是北管古朴、典雅的一个方面，只有极少量曲牌速度达到每分钟 80 至 90 拍左右的，如《贵子图》、《步步娇》。

7. 北管在唱奏时，有时可跨越八度音程进行，这种处理方法多出现在"北派"唱法中，这是受莆仙戏唱法影响的结果。

8. 拉弦乐器常采用"一音一弓"的拉奏法，在整首乐谱中，这种奏法占了相当大的比例。

9. 延长音的奏法，少用单音平直拉奏，而是多用若干个音加以填补。

10. 波音在唱奏上的应用是北管中"北派"风格的一大特色，这也是与莆仙戏曲唱法密切相关的。

北管从其唱奏的艺术特点和风格看，大体可以分为南、北两个流派。南派，地域的方言偏重于闽南方言，当地人能唱南曲、芗曲，一般人不会唱莆仙戏曲，因此南派艺人在唱奏北管的同时，他们或多或少地、自觉不自觉地融合有南音、芗曲的演奏方法和风格，给人们以适度自然、融洽优美的感受。

北派，地域方言大多是"头北语"（在闽南语系与莆仙语系过渡地带的一种方言，惠北人称为"头北语"），另有少数地域已属莆仙方言，这里的大部分人会唱莆仙戏，少数区域的人们兼通莆仙戏、南曲、芗曲，因此，在北派的唱奏中往往融合有莆仙戏音乐的风格特点。北派是北管中的多数派，目前共有十来支乐队。

北管两个流派，其分界线大致以坝头为界，因为这里是南北地方语言、风俗习惯、南北地方音乐的天然界线。

谱例70

<h2 style="text-align:center">采 莲 歌①</h2>

<p style="text-align:center">（又名《小小鱼儿》）　　　　　　惠安县</p>

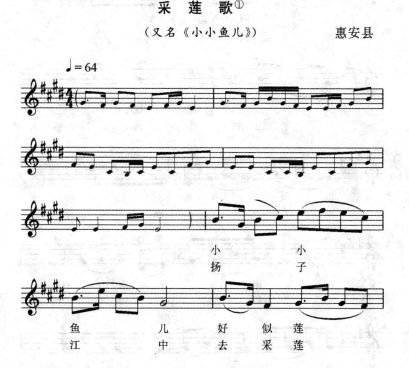

① 《中国民族民间器乐曲集成（福建卷）》上，第363～364页。

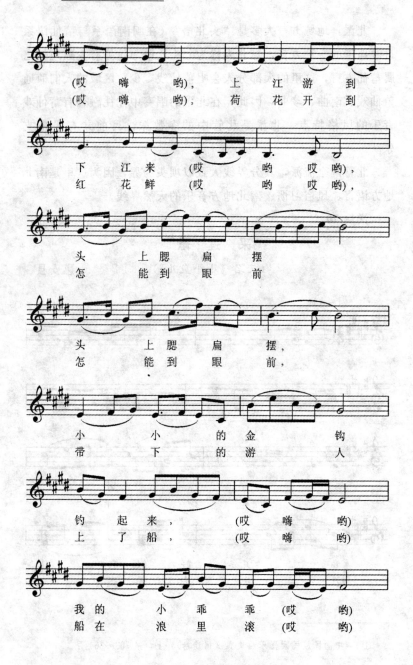

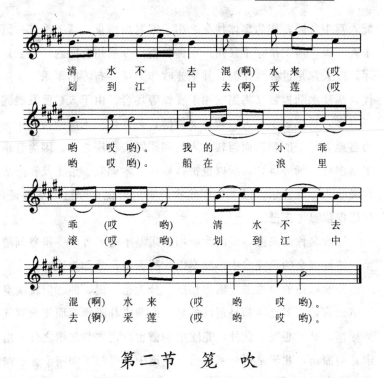

清 水 不 去 混（啊）水 来 （哎
划 到 江 中 去（啊）采 莲 （哎

哟 哎 哟）。 我 的 小 乖
哟 哎 哟）。 船 在 浪 里

乖（哎 哟） 清 水 不 去
滚（哎 哟） 划 到 江 中

混（啊）水 来 （哎 哟 哎 哟）。
去（锕）采 莲 （哎 哟 哎 哟）。

第二节 笼 吹

　　泉州笼吹，是一种比较大型和具代表性的鼓吹乐形式，虽未见文献记载，但历史比较悠久。① 长期以来，笼吹艺人中有个历代相传的说法：春秋战国时，越国范大夫为洗雪会稽之耻，征集一班乐人，组成乐队，护送西施入吴。吴国亡后，范大夫便私带一班乐队，游历海上，后船泊金陵，在金陵演奏并将乐人分送给官家使用，笼吹之乐便在南京一带流传开来。后越国官家再度召集一班乐人，献晋朝廷，作为朝圣、祭祀、宴饮、练兵、出征等场合的仪式音乐，取名为官乐。至唐明皇年间雷海青加以整理，

————————

　　① 有关泉州笼吹，参见刘春曙、王耀华《福建民间音乐简论》，第564～569页。

配入宫中梨园，作为集体伴奏之用。宋时由南京一藩王携带一班乐人入闽。藩王镇守于泉州，在提督衙（今泉州公园内）设立乐厅，乐人都是世袭薪俸的，并把笼吹作为练兵布阵的军乐。至清代，福建水陆提督又将笼吹用于宴饮等场合。由于人数已发展到三百多，规模过于庞大，薪俸又微薄，艺人生活无法维持，于是为各地方绅士所聘请而辗转流入民间作婚丧喜庆之用。因为音乐丰富多样、气势雄壮，所以也被打城戏、木偶戏、道士及和尚法事吸收为伴奏音乐。以上关于笼吹历史的传说，今已无从考证，仅能提供参考而已。

笼吹名称的来源，是因为所用的乐器平时多置于一担雕刻精美、漆红描金的箱笼之中，演奏以吹牌为主，故称为笼吹。

笼吹乐曲的分类虽与南曲相同，分为指、谱、曲。但就演奏风格而言，二者之间却是迥然各异。南曲古朴幽雅，而笼吹则气势雄伟、动人心魄。此外，笼吹中的谱也有南谱与北谱之分，南谱是南曲谱，北谱是指外来曲谱；在谱中也吸收了闽南十音的曲牌如《火石榴》、《五团花》、《舞剑点》、《四句翻》等；也有一些外来小调，如《打花鼓》、《王大娘》等。笼吹中比较著名的曲子为《得胜令》、《将军令》等。

笼吹演奏时，常以套曲形式出现，一般由两三支曲牌组成。两支曲牌相连时，第一首较慢（慢三寮或紧三寮），第二首较快（紧三寮或叠拍）如《得胜令》（慢三寮）紧接《龙头翻》（叠拍）。除套曲联奏之外，尚有单独一首演奏的，如《舞剑点》、《钟鼓声》等。特别是曲，都是单独演奏的，如《愁减朱颜》、《士久弄》等。

笼吹的乐器有：大吹（大唢呐）、嗳仔（小唢呐），二弦、三弦、品箫（曲笛）、椰胡、芦管。打击乐有：拍板、四宝、大钹、小钹、扁鼓、双铃、狗叫、响盏、锣（分南锣、北锣、京锣），大堂锣、碗锣、大通鼓等。演奏北谱时，加用京胡、高胡、二胡、椰胡等乐器。

乐器中以唢呐和大通鼓为主。演奏《得胜令》、《将军令》等气势雄壮的乐曲时，往往以十几把大唢呐齐奏并加上大通鼓。

笼吹吹奏时，有下列几种方式：

1. 通鼓吹：二人吹，用于迎神。

2. 红甲吹：七人吹，用于迎新娘。

3. 南十音：十人吹南曲谱，用于仪节（用南曲品管，乐器有管子、笛子、唢呐）。

4. 北十番：八人吹八音谱。

5. 响盏吹：演奏南曲套指、乐器是南曲的下四管。

6. 管吹：南北谱通用，乐器有鼓、南曲乐器、管子。

7. 五音吹：打击乐六人，唢呐二人，笛子三人，吹京戏，如《攻采石矶》、《蔡家村》、《万仙阵》。

8. 开路鼓吹：南、北谱通用，由四支大唢呐吹奏。

笼吹演奏时的位置排列是比较讲究的。在室内演奏时都是面对面围成一个圆圈。如下图：

演奏"谱"时的位置示例

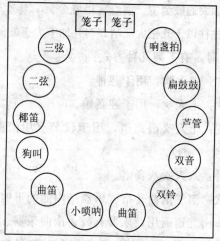

演奏"指"和"曲"时的位置

据说古代阅兵吹奏《得胜令》曲牌时，参加检阅的官兵必须按照一定的路线进入或退出，下列图式即为古时阅兵的布阵图。

演奏《得胜令》时的布阵图

注：引头而擂鼓三通，主帅举令后，兵马出动各乐器齐鸣。

谱例71

得 胜 令

泉州

下接龙头翻

（刘春曙、王耀华记谱）

第三节　十　音

十音流行于泉州市所属各县市，它和当地人民的生活有着十分密切的联系。① 当地城镇工人和乡村中的农民，于工余闲暇，夜间常聚集演奏，自娱娱人，亦成为婚丧喜庆、习俗节日的一种仪式音乐。由于人民的喜爱，十音组织遍及各地，并有专业艺人设馆教授。同时，十音曲调也被梨园戏、高甲戏、打城戏吸收作为场景音乐。

十音始于何时，未见史籍记载。各地艺人较为一致的说法，是从北方传入的。以下几方面的情况亦可为此佐证。

1. 曲牌方面：泉州市文化馆曾于 1959 年组织人力，对十音进行比较全面的调查，发现十音曲牌《火石榴》与北京民间器乐曲《哭皇天》相似，《阳春曲》与河北昌黎的《反柳青娘》相似，《水龙吟》与陕北保安、山西晋中的同名曲牌相似，《到春来》、《万年欢》亦分别与山西晋中、北京的同名曲牌相似。其余如：《二簧》、《西皮》，以及许多带"北"字的曲牌：《北到春来》、《北山坡羊》、《北连番》、《北二锦》、《北朝天子》、《北普庵》、《北元宵》等，更可能是由北方传入的。

2. 与南曲所用乐器不同，十音所用的乐器属于北管系统。

① 有关闽南十音，参见刘春曙、王耀华《福建民间音乐简论》，第331～520 页。

琵琶、月琴称北琵琶、北月琴，唢呐称北嗳（北唢呐），另有京胡、二胡、四胡等北方乐器，均非南曲所用的南管系统的乐器。

3. 工尺谱亦与南曲所用记谱法不同，而用通常的士、乙、上、×、工、反、六、五、乙、仕，闽南一带称之为"北谱"。

但是，十音自北方传入闽南后，在发展过程中，从本地民间戏曲、民歌、民间器乐曲吸收养分，并逐渐地方化，形成了浓郁的地方色彩，同时给予本地戏曲剧种的场景音乐以深刻的影响。

闽南十音的曲调，在泉州市文化馆所编的资料中，曾按基本情绪分成六类。

1. 沉静：如《小开门》、《月夜游》、《清风吟》、《开莲花》、《棉答絮》、《大路会》、《五灰马》、《双青阳》、《一朝清》、《西湖柳》、《望乡台》、《月弄》、《火石榴》、《昭君怨》、《玉兰操》等。

2. 优美、幽雅：《如凤摆尾》、《赏春天》、《割仙草》、《北上小楼》、《粉红莲》、《富贵图》、《柳青娘》、《渔家乐》、《算账谱》、《北二锦》、《钟鼓声》、《巴乐》、《傍妆台》等。

3. 欢乐、活泼：如《北元宵》、《白鹤图》、《冬串》、《银柳丝》、《卖杂货》、《小三通》、《五面尾》、《傀儡点》、《跳龙门》、《倒攀浆》、《番采茶》、《喜鹊叫》等。

4. 诙谐风趣：如《做饼》、《正月赏》、《沽美酒》、《花鼓弄》、《秋串》、《时面答》、《花婆跳》等。

5. 热烈红火：如《燕儿乐》、《舞剑点》、《狮子戏》等。

6. 昂扬：如《龟摆水》、《开太平》、《五团花》、《泣颜回》、《水龙吟》、《一江风》、《卜算子》、《对我哥》、《前风云》等。

闽南十音演奏时，常以一个基本曲调反复三遍作慢、中、紧的速度变化，形成一首完整的乐曲。曲调进行中，以五声音阶为骨干，并常以加花装饰形式出现变宫、变徵音。由于乐器性能、旋律即兴变化、定弦、音域音区的不同，各乐器相互之间常形成

高、中、低不同层次，以及支声复调式的衬托补充关系。

乐器运用分主乐、副乐。管弦乐器中以北嗳（唢呐）为主，打击乐以清鼓为主，它们在演奏时互相配合，掌握着演奏的起始、结束和速度、力度。其他丝竹乐器有笛、京胡、二胡、四胡、椰胡、北琴、双清、三弦、琵琶（北琶）。打击乐器有通鼓、小锣、大锣、小钹、大钹（合称"五音"），以及小叫、木鱼、双音等。其演奏形式有室外、室内两种。室外多游行演奏，俗称踩街，打击乐列前，丝竹乐殿后，边行边奏。室内坐奏，俗称坐场，亦名坐打，丝竹乐列前，打击乐居后。在业余自娱性质的演奏中，形式自由，人数不拘。

谱例72

北 上 小 楼

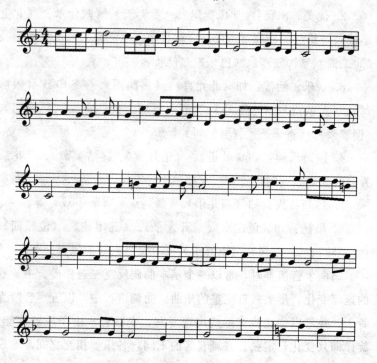

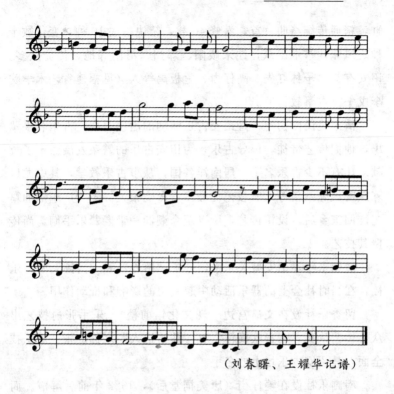

（刘春曙、王耀华记谱）

第四节 诏安古乐

诏安古乐是流行于诏安县的一种民族民间器乐演奏形式。①也在其邻近的云霄、东山等地流行。相传古乐是随中原人民多次南迁而传入闽西南、粤东北的，而后又传到台湾和东南亚等地。地处闽粤交界处的诏安，是中原文化向南传播之要地，故保留古乐曲目繁多，流传面广，至今演奏不衰。

清顺治年间（1644～1661 年），诏安东关有位古筝高手蒲水

① 有关诏安古乐，参见沈汝淮《诏安古乐》，《中国民族民间器乐曲集成（福建卷）》上，第 419～422 页。

缸，精通传统筝曲百首，潜修 40 载，精诀指法 10 种，变化数十种之风味，筝术出众，往来咸阳、郑州、洛阳等地，传徒众多。诏安有其弟子林红先、高仔力、龟板禹等人（见福建省艺术学院李戊午《古筝教材》）。

清末至民国初年，是诏安古乐活动的昌盛时期，古乐名手辈出，他们传艺带徒，倡导古乐，为诏安古乐的繁荣发展做出了贡献。还有不少古乐名手，居南洋各国，从事古乐教学，其中尤以陈纯卿、陈维新等人所教艺徒最多，影响很大。不少广东潮汕籍艺徒回家乡后，设馆传艺，所以至今潮汕一带老辈乐手们，尚传授其技艺。

清朝末年，诏安城关乐手创办了"留香"和"南圃"两个乐社，在当时社会上的器乐活动中起一定的影响和推动作用。

留香乐社设在文昌宫边（现文化馆前楼），乐手张俞技艺出众，传艺认真，尤善吹横笛，有"铁笛道人"之称。张柱辰乐技全面，是诏安古乐坛上的名手。

南圃乐社设在菱仔街（唐美祠堂后），1922 年前后解散。而后，部分青少年乐手继续在许大廷家学艺、演奏。名艺人许大廷既是主奏，又是导师，他为人耿直，授艺严肃认真，笛、箫、古筝、二弦皆精，尤以笛箫见长。在古稀之后，尚能长吹，风力饱满。他演奏的《北进宫》、《迎仙客》、《小瀛洲》等曲吹奏别有风韵，闲时爱清唱昆曲，自拉自唱，自得其乐。

1933 年 9 月 1 日，"诏安国乐研究会"（简称"国乐会"）成立，由马有涛任主任，马离任后，黄幕贞继任主任，以古乐及潮剧为主，兼学京剧、昆曲等。当时，不少古乐名手及器乐爱好者相继加入国乐会。国乐会还聘请陈纯卿、许大廷、张柱辰、沈炳林等名手任艺术导师。由于大量乐手集中、演奏频繁、活动面广，对乐器演奏艺术的提高和发展起了一定的作用，培养出一批

乐坛新秀。李光便是其中一位有成就的青年乐手，吹拉弹唱，技艺娴熟，尤以竹弦、三弦的弓法指法，灵活多变，弦音清脆润泽、婉转多姿。后来演奏潮乐的二弦（主弦），更能发挥其绝妙技法，深得乐坛的赞颂。

抗日战争开始后，国乐会成员曾参加"抗日后援会"。1939年又改为"抗敌剧团"，以演出潮剧为主，同时继续进行对于古乐等的研究。

1939年前后，"四也乐社"成立（"四也"之名取自四书中"始作，翕如也；从之，纯如也，皦如也，绎如也"之意）。社址设在寿官祠堂前许拔其家，后移到"醉玉汉剧团"楼上，1949年左右解散。

此外，诏安还有"楚南"和"醉玉"两个外江戏班，其伴奏的弦诗主要来自古乐曲。主奏乐器用木弦，发音洪亮、高亢。

诏安古乐乐队排列无固定座次，其乐器有古筝、竹弦、扬琴、冇（音 pan）弦（椰胡）、琵琶、三弦、横笛、二胡、秦琴、月弦等。竹弦、古筝、扬琴属主奏乐器。每一乐曲的开头必由竹弦（或筝、或扬琴、或横笛）奏引子或第一乐句，接着所有乐器合奏至曲终。通常以徐缓的慢板开始，逐渐加快，而以快板单催结束。乐器中，竹弦最具特色，以竹筒制琴筒，桐木为筒面，弦柄以红木为材，发音嘹亮清脆。古筝在古乐演奏中占重要位置，由于古乐兴盛，故古筝能手辈出，在筝界享有盛名。

中原古乐传入闽粤，受当地文化、语言及民歌的影响，形成具有独特风格的地方音乐。诏安古乐又和广东潮汕的汉调音乐有所不同，另具优美、幽雅的特色。诏安古筝在福建筝界有一定的影响。在粤东和闽南流传已久的"二四谱"记谱法，与古筝的演奏有密切的关系。古筝以宫、商、角、徵、羽定弦，以左手重按羽、角弦，产生变宫、清角二音，潮州音乐的"重三六"与"轻三六"与此有关。

　　古乐曲目繁多，曲名与唐宋大曲、宋词、金元散曲的名目相同者不少。据老艺人忆述，原有乐曲400～500首，至今尚在民间流传演奏的有100多首。如《步步娇》、《蕉窗夜雨》、《百家春》、《出水莲》、《小瀛洲》、《风流子》、《南北进宫》、《点点金》、《哪吒令》等。

谱例73

小　瀛　洲①

诏安县

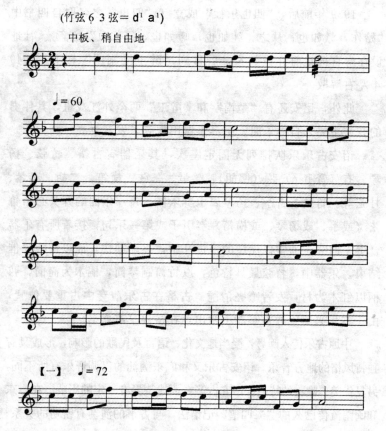

(竹弦 6̣ 3 弦＝d¹ a¹)

中板、稍自由地

♩=60

♩=72

① 《中国民族民间器乐曲集成（福建卷）》上，第422页。

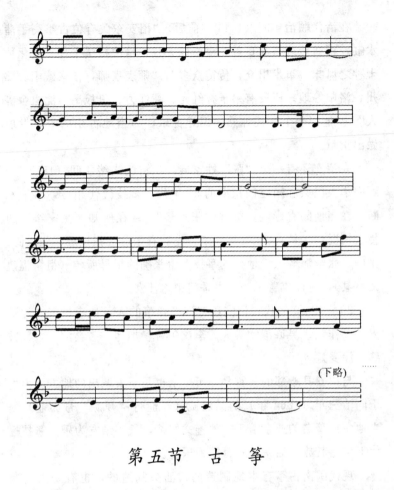

(下略)

第五节 古 筝

　　闽南筝曲主要流行于福建省诏安、云霄、东山等县,① 它源于这一带的民间器乐演奏形式——古乐合奏。筝是古乐合奏中的主要乐器。从明末清初到民国初年,这一带涌现出了许多弹筝能手,仅云霄、诏安两县就有几十人。

　　① 有关闽南筝曲,参见陈茂锦《闽南筝曲》,《中国民族民间器乐曲集成(福建卷)》下,第 1683～1688 页。

在清代顺治年间（1644 年前后）"诏安东关有位古筝高手蒲水缸，精通传统筝曲百首，潜修四十载，精诀指法十种，变化数十种之风味，筝术出众，传徒众多"，"师表京师，往来咸阳、郑州、洛阳等地。诏安有弟子林红光、高仔力、龟板禹、沈祖舍等人"。① 他们个个筝技纯熟，倡导古乐，为当地古乐的繁荣发展做出贡献。

在诏安还有一个"张"姓家族，从清朝光绪年间（1875 年）到中华人民共和国建国初期的 50 年代，筝技代代相传，筝手不断，在当地颇有影响，誉称"张家筝"。现在所知"张家筝"的传人情况，大约自 1890 年以来，先后有张俞、张柱辰、张永固、张确、张学海等人，他们的筝技多由张确的祖母所传（祖籍福建云霄县）。她能棋善书，乃书香门第之仕女。

20 世纪 50 年代，诏安还有许多弹筝的人，如李戊午、沈瑞人、吴作钦、吴许淑钦等人。李戊午曾参加地、省会演，智颖技熟，深受好评。

与诏安县毗邻的云霄县，历史上也是筝人辈出的地方。出生于同治三年（1864 年）的汤国诚（开渔行"开源"号为业）是当地一位著名的业余筝手，他善文好筝，长年结友为乐，筝技逐代下传，其族人后辈多有善筝爱乐者。

现代闽南古筝有本地制造的、汕头制造的，也有个人自制的，大小尺寸不一，式样各异，但大多数是小形 16 弦筝，装铜质弦，也有少数是祖传下来的 13 弦筝等，装同样大小的丝弦 13 条，形似瑟。据老艺人李戊午说："闽筝长五尺，指五行。中段装弦三尺六寸一分，意全年三百六十一日。筝头阔八寸，为全年八节。筝尾四寸乃春、夏、秋、冬四季。筝厚两寸，代表天地两

① 见李戊午《古筝教材》。

仪。定弦宫、商、角、徵、羽，是金、木、水、火、土之意。现在闽南民间使用的古筝，除了部分自制之外，最常见的大多是16弦小古筝。"

闽南筝多坐弹。不用任何东西架琴，琴头直接放在演奏者的大腿上或是床上。闽人弹筝不用指甲，而用假甲，也和其他南派筝一样，以骨质制成的片子，装在软皮套上，分别套在右手的大、中、食三个指头的肉面上作弹。运指简练，多用托、抹、勾、扣（撮）和连托、连勾等指法。对于左手的回音、大小颤音、揉音、上下滑音等技巧，则要求充分地运用发挥，达到音韵悠扬、余音缭绕的境界，体现了闽南筝派抒情、淡雅而稳重，善于表现内在感情的特点。

闽南筝富于特色的技巧有如下几种：

1. 连勾法：民间艺人称它为"轮指法"。这种指法的特点是由右手中指连续两次勾弦而形成。但要在乐曲里配用连勾法，须在两个特定的条件之下运用起来才显得自然得体。条件一：第一个音必须是"撮弦"。条件二：第二个音必须高于第一个音一个大二度或小三度。

2. 截音法：顾名思义，是把余音截止的意思。其弹奏方法有两种：一种是右手撮弦得音后，左手迅速移到琴码的右边，按住余音。

3. 撮弦法：撮弦是全国各筝派通用的一种指法，但闽南筝运用此法时有所发展，它不是单纯地撮八度作响，而是根据乐曲内容以及旋法进行的需要，分别作数种形式的撮弦：其一，用于装饰性的"倚音"。当正拍开始之前，以倚音的形式作一次"撮"，这种"撮弦法"不是用中指、拇指同时并下发响，而是中、拇两指先后迅速作"勾"和"托"，急速发响两声，所弹之音大多是本音的上方二度和上方小三度之音，此法在福建诏安称

为"倒踏法",在云霄县称为"扣指"。其二,当连续数拍撮弦时,根据乐曲情绪的需要,有时也作带有分解八度式的"撮弦法"来演奏。

4. 跑马法:是连续快速勾、托而形成的特有指法,是基本指法"勾"、"托"的派生技巧,类似于琵琶的弹挑与快速夹弹的关系。民间艺人多根据拍子的时值和乐曲的速度而自由运用,没有固定的勾托次数,在弹奏某首乐曲时,也没有固定乐节运用这指法,因此在谱上没有标出任何符号,纯属即兴运用。

在运用"跑马法"时,尚可移位弹奏,触弦的位置可以从右边逐渐向左边移动,使发出的重复音的音色和音量有所变化。在运指方面,则要求勾托的密度快而匀。此法虽不及北派筝拇指托劈法那样高昂激烈,但"跑马法"有高低八度两音互相衬托辉映,音色更丰富,更柔和,适用于南方筝派抒情秀丽的风格。由于闽南筝不用"劈"指,无法弹奏快速的连续同音,但经过了历代民间艺人们的不断探研,形成这一独特的"跑马法",成为闽筝特色指法之一。

5. 点滑音:严格地说,应该称为"点下滑",因为它是"下滑音"用点弹的方法来表现,刹那间形成急促的下滑音,称之为"点下滑"。民间艺人都称为"点滑音",但滑音在古筝的指法中有"上滑"和"下滑"之区别,而民间艺人所称的"点滑音",实际上是运用在"下滑音"这一指法中,属这一指法的派生,所以称"点下滑"更为切合实际。这指法与"下滑音"相比较,实际是运指快与慢之别。部分闽派筝人大量运用这种按弦法,奏出独特的效果,对树立闽筝风格起了非常重要的作用,由于它发音急促、跳跃,在轻快活泼的乐曲中应用,效果尤其突出。

闽南筝的曲目具有浓烈的地方色彩,这些曲子的旋律古朴淡雅,节奏平稳缓慢,情调抒情优美,构成了闽南筝的独有风格,

并保存着许多古老的曲目。从现见的曲目看，基本上可分为三种：

1. 独有的曲目。有《春雨未晴》、《无意凭栏》、《梁父吟》、《十字锦》、《蜻蜓点水》、《踏雪寻梅》、《大和番》、《云冤词》、《美女告状》、《高山》、《绿杨行》等。这些乐曲目前已很少有人传承。

2. 同名异曲。同名异曲指的是曲名相同于他派筝曲，而曲调基础骨干音型也接近于他派筝曲的一部分闽南筝曲。数量颇多，有20～30首，如《蕉窗夜雨》、《百家春》、《双金线》、《水底鱼》、《万年词》等等。他们的共同特点是：分别通过变奏、加花、扩展、压缩或突出某一宫音，以及"集句"、加入新的音乐材料等手法，形成新的旋律，并产生风格性的变化。

3. 异名同曲。异名指的是：出于同一个曲调而由于流行地区的不同，沿用各自不同的名称，如同一个曲牌，广东客家筝称《出水莲》，闽南筝则称《莲花浮记》。两谱基本相同。但闽南筝谱《莲花浮记》更古朴大方、素雅端庄。若纵观全曲，也有某些乐句的旋律不尽相同。

福建地处东南沿海，自古以来与东南亚各国频繁往来，不断有前往海外谋生、经商、投亲者。闽省之文人墨士大量集萃于亚洲各地，福建的音乐艺术，也随之带到海外各国。闽南的许多筝人，在不同时期也相继投居南洋各国，知名者有"陈旬卿、张尧之、李少青、许之舍、沈炳林、沈锡派、沈松以及吴育、吴鹤琴、许伟乾、陈维新等人"[①]。他们大多在国外从事古筝事业，弘扬闽南古筝音乐。陈维新先生近年还在新加坡从事古筝教学，筝技出色，他除了弹奏闽南筝曲之外，尚熟客家、河南等筝曲，名蜚海外筝坛。

① 李戊午《古筝教材》。

谱例 74

无 意 凭 栏①

云霄县

慢板 ♩= 52-56

① 《中国民族民间器乐曲集成（福建卷）》上，第 1687～1688 页。

第六节　永春闹厅

闹厅流传于永春县的桃城、五里街、蓬壶、达埔、石鼓、东平、湖洋等乡镇，是一种适合厅堂演奏的大型的民间器乐演奏形式。① 闹厅，顾名思义是热闹厅堂的意思，常用于民间喜庆节日（如上元灯市、中秋郎君会）、吉祥道场（如神佛华诞、冠灯做醮、香会迎神、赛恩做敬、追荐功果等）以及其他值得开怀庆觞的场合（如庆祝抗战胜利、国庆节、社团组织庆典、重大建筑物落成），也是南音弦友聚首欢娱时常用的会奏节目。它是在民间鼓乐和南音演奏的基础上，互相渗透、融合而形成起来的乐种。据艺人口头传说，在清朝康熙年代开始形成和盛行，流传至今大约有 300 年历史。

闹厅使用的乐器包括三部分：

1. 打击乐器：大南鼓、大钹、哐锣、铜钟、小钹（俗称决子）、碗锣、响盏、敲磬、小叫（俗称狗叫）、拍、双铃、小木鱼；

2. 管乐器：大噯（俗称大吹、大簧）、噯仔、品箫（笛子）；

3. 弦乐器：琵琶、三弦、二弦、大胡及中胡等。虽然可以

① 有关闹厅，参见林绥国《永春闹厅》,《中国民族民间器乐曲集成（福建卷）》上，第 806～808 页。

根据各乡镇设备条件不同而有所增减，但起码要具备音响洪亮的南鼓、大嗳和一般南音演奏（俗称八音奏）常用的弦管乐器，而唯独不用洞箫。乐器事先要和好弦，先和"品管"而不和"洞管"。如大嗳一般定 C 调（全按作 1），F 调（倍思），小嗳、品箫、弦乐器定 bE 调（五空）、F 调（倍思），必要时可转 bA 调（四空）、C 调（全按），随曲谱需要而变化。

凡需闹厅，必由当地最著声望的乐师为首主持，由最富经验的鼓手和吹手来司鼓和司吹，招集其他熟习南音指谱的乐组编队（否则无法组队），以期尽量达到阵容壮观、配合默契的艺术效果。

闹厅乐队通常由 16 人（多些也可）组成，往往一人要操两种乐器，要有两人同时吹奏大簧兼吹嗳仔。如果是在舞台上，司打击乐器和司管乐器者多取立姿，居后排；司鼓者居中；司弦乐器者取坐姿，居前排，组成扇形。如果是在室内，则除两吹手站立居中外，其他乐手分坐东西相向。在较为讲究的场合，常用两小童撑持南音凉伞（凉伞上常绣"盛世元音"、"御前清曲"字样）或乐社旗帜，拥立于两侧（如图示）。

闹厅乐队演奏队形图：

1. 舞台演奏时

2. 室内演奏时

由于参加闹厅演奏成员的艺术素质和对南音指谱熟悉程度的差异，每一次闹厅的具体曲谱组合以及演奏时间长短几乎很难相同；但凡是闹厅都应由三大部分组成：首尾是洪亮激昂的鼓吹乐；中间是婉转悠扬的管弦乐，各个转折部分用打击乐按不同的锣鼓经连缀。

演奏开头是三擂九催，俗称大鼓吹。所谓三擂九催，是形容闹厅中打击乐艺术特色的形象语言。打击乐统领于司鼓，"鼓是万军主帅"，在闹厅中是节奏强弱快慢的总指挥。鼓点由慢弱逐渐转急强叫"催"，转入急强时叫"擂"。鼓手根据闹厅曲谱的需要，适度地掌握好鼓点的力度、速度和时间，"催"的时间稍长，体现递进、起伏和波澜感，"擂"的时间稍短，体现高潮、波涛震天感。闹厅的开头乐段好像军队出征前的誓师仪式，擂鼓三通，故有"三擂九催"之说，其三、九通常是概数形容，绝非机械分割之数。但在这里，三通由催到擂却是有名有实的。

另有一说：三擂指开头乐段打击的气氛特色；"九催"指中间乐段多次节奏由慢而快直至结尾，大致有五次以上小乐段"催"快，转入最后收尾乐段为"擂"。中间乐段长短随演奏场合需要或吹暖人的耐久力而定，少者有三五段，多者达八九段，其鼓点只是轻轻伴奏，不得超越弦管乐声，但轻中有重，弱中有强，与"擂"相比悬殊至大，因此只能称作"催"。

使用乐器有大簧、大南鼓、大苏钟、沙锣、铜钟等，管乐、

打击乐齐头并进，从三撩（$\frac{4}{4}$）"慢头"或叫"大蒂头"起奏，插一小段 $\frac{4}{4}$ 拍子锣鼓，接奏一段"引谱头"，随后演奏一曲含吉祥意义的"大吹谱"如"百家春"、"太子游"、"状元游"、"北朝天子"、"雷贞台"等。节奏从 $\frac{4}{4}$ 转 $\frac{2}{4}$，又插一小段 $\frac{2}{4}$ 由慢到快的锣鼓，再奏一曲 $\frac{2}{4}$ "大吹谱"。这段乐曲气氛十分热烈。

在开头与中间乐段之间，间奏一段"嗳子谱"（"介头"）以承上启下，一般常用的曲牌是"龙溪歌"（又名"王公头"），节奏用 $\frac{4}{4}$。用嗳子不用大簧。

中间段落仍用嗳子吹奏，不用大簧，打击乐明显减弱，时隐时现，唯鼓点最富于变化，其他管弦乐器配奏。音乐取自南音中的"指"，每次闹厅从中适当地选择两三段曲牌演奏，节拍先取三撩曲牌，后部分取叠曲。南音传统的"指"原来共计 48 套，目前流行的只有一部分，最著名的是《鱼沉》、《出庭》、《纱窗》、《绣成》四套，绰号"四大碟"。永春县民乐社最近整理的"闹厅"中"马上官人"、"朱郎要返"、"棉搭絮"，正是从"指"中挑选出来的片段。这段音乐一般掌握在十余分钟左右。倘若条件许可，则演奏整套"指"。随后用一小段锣鼓，自然地转入了第三部分——"大鼓吹"。使用与首段同样的乐器，大嗳吹奏一曲 $\frac{2}{4}$ 叠拍的转短的"大吹谱"（如"雷贞台"、"银柳丝"等），但曲牌与前面不重复。

1981 年由永春县文化局和文化馆组织在永春文庙举行了一次闹厅演奏，参与这次演奏的是城关一带知名的乐手或乐师。当时使用的曲牌顺序如下："大蒂头"——"百家春"——"雷贞台"（又写作"雷钟台"）——"龙溪歌"——"马上官人"——

"朱郎要返"——"棉搭絮"——"过江龙"。

谱例 75

闹　　厅①

永春县

(大吹筒音做1 = c)

【大蒂头】

慢起、渐快 ♩=120

快

转慢　　　　　【百家春】♩=120

① 《中国民族民间器乐曲集成（福建卷）》上，第 809～813 页。

第七节　长泰大鼓吹、小八音

　　大鼓吹、小八音系流传于漳州市长泰县一带的民间鼓吹乐。[①] 大鼓吹和小八音使用的乐器及其演奏的音色各异，但是演奏方法和音乐曲牌乃有共通之处；演奏人员同属一个整体，只是根据服务对象及环境气氛的需要而选择不同乐器。因其主要社团是"清和馆"，所以民间也称"清和馆"大鼓吹、小八音。

　　清和馆大鼓吹约于清光绪三十一年间（1905 年）由泉州籍师傅传入长泰。关于其传入途径有两种说法：一曰光绪年间（1875～1908 年），泉州一小戏班来长泰县岩溪圩卖艺演出，戏班中几个能吹善打的艺人，常以"大吹"（中音唢呐）或"哒仔"（高音唢呐）配合打击乐器为戏班伴奏，其音乐（即大鼓吹或小八音）或浑厚洪亮，或幽雅动听，因而吸引了不少青壮年的兴趣。尔后不久，上蔡村十几位青壮年盛情邀请小戏班为他们传授

　　① 有关长泰大鼓吹、小八音，参见长泰县文化馆《长泰大鼓吹·小八音》，《中国民族民间器乐曲集成（福建卷）》上，第 902～905 页。

大鼓吹、小八音技艺。小戏班受聘后，即继承泉州清和馆原有传统，于上蔡村建馆授艺，并命名为上蔡大鼓吹馆。经半年多的授教，这些年轻人即能为本村或邻村的婚丧喜庆吹奏，深受当地群众的欢迎。当时培养出来的较出色的唢呐手是蔡老呆和叶文旦。

一年后，上蔡吹馆名噪四方，城关地区和岩溪附近村社纷纷邀请蔡老呆和叶文旦为他们建馆传艺。20世纪50年代初期，蔡老呆逝世，其高徒蔡建继承清和馆，邀同他的名徒蔡瓦门、蔡火、蔡追清、蔡才和王健等人，远涉县境内5个乡镇和漳州、龙海、华安等县市一些村社，受聘教授大鼓吹、小八音技艺。据统计，经蔡老呆及其后代门徒教授过的大鼓吹约50余个班社（俗称5余阵），艺徒近600人。

清和馆大鼓吹传入长泰的另一说法是，大约在清光绪年间，由泉州一剃头师傅，人称"剃头乃"来长泰创建传授长泰县第一支清和馆大鼓吹班。"剃头乃"来长泰初期，原以理发为生，尔后还入赘武安镇西门村一王姓人家。他在理发闲暇，常吹奏从祖籍带来的"大、小吹"（即中音、高音唢呐），因而不少青壮年和老人常驻足理发店，欣赏他那动听的音乐。后在当地群众要求下，他纳贴受聘为师，并按泉州学艺传统，师承清和馆流派组建西门村大鼓吹阵。经半年多的授教，"剃头乃"声名大振，附近的村社和岩溪地区一些村社也相继聘请他前去授教大鼓吹、小八音技艺，使大鼓吹在长泰得以广泛流传。

以上两种说法，虽传授者和传入地域各异，但仍可合二为一，即：传授者同是泉州人氏，传入年代和继承流派亦基本相合。

据民间老艺人追忆，清和馆大鼓吹原先兴起的宗旨乃是民间一种群众自娱性组织，后来才逐渐转变为以有偿服务作为学艺的

目的。吹班（俗称吹阵）的活动形式从古至今仍以自愿组合为基础，学艺以夜间和农闲为主，婚丧喜庆为其艺术活动的主要舞台。

清和馆大鼓吹、小八音曲谱约 300 余首，近 80 首适于小代音演奏。常用的大鼓吹曲目有《祭串》、《五字上》、《阴阳别》、《火石溜》、《天官福》、《伴忠台》、《过江龙》、《汉堂山》、《一条根》等 20 余首；小八音常用曲目是：《昭君令》、《四季串》、《小花园》、《钟鼓声》、《广东串》、《吃酒晋》、《北元宵》、《一枝花》、《日音好》等 20 余首。

大鼓吹、小八音的曲谱是工尺谱，记谱笼统简单，只标板"、"眼"。"或"L"记号；指法、速度、装饰音等均无标志，因而只能以"口传心授"的方式传艺学艺。

清和馆大鼓吹阵的乐器编制是：中音唢呐（俗称"大吹"）4支，大鼓 1 个，大、小钹各 1 对，铜锣 1 面，乳钟（铜钟）1面。乐队人数包括 2 名抬鼓手，合计 11 人。

小八音的乐队编制是：高音唢呐（俗称"哒仔"）1 支，大广弦 1 把，六角弦 1 把，苏笛 1 支，壳仔弦 1 把，三弦 1 把，双音 1 付，叫锣 1 面，演奏乐手 8 人。

清和馆大鼓吹传入长泰县已近百年，至今仍在民间盛行不衰，成为广大群众喜闻乐见的一种民间音乐。1958 年后在党的"百花齐放，推陈出新"文艺方针指引下，它更显示出青春活力，特别是通过数度组队参加省、市民间音乐会演，起到互相交流互为促进的作用，大鼓吹阵几乎遍布全县的各个村庄。该县著名唢呐吹奏家王健还数次在省、市民间音乐会演中演奏，其吹奏技艺受到与会者的赞赏，省广播电台还为他录音广播。

此外，大鼓吹、小八音也在漳浦、龙海、平和、华安一带流传。

谱例 76

祭 串①

<div align="right">漳浦县</div>

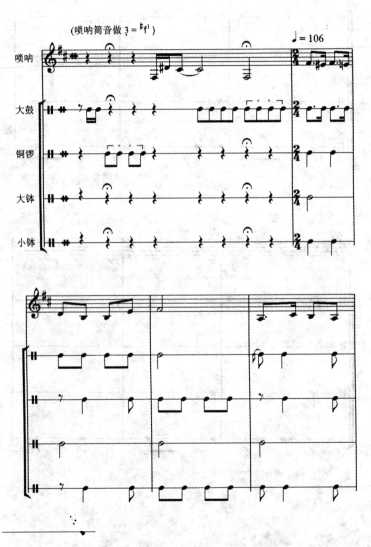

① 《中国民族民间器乐曲集成（福建卷）》上，第 904～905 页。

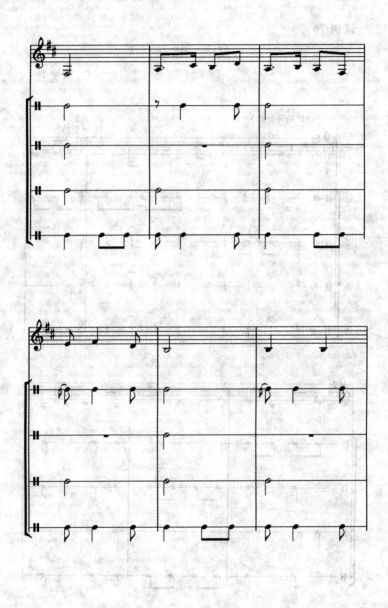

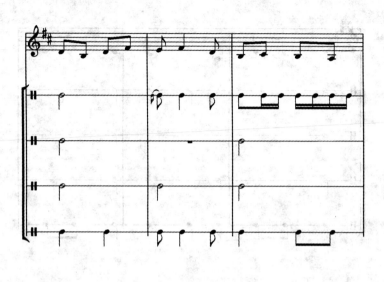

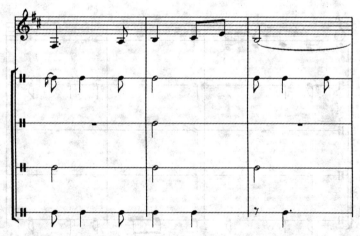

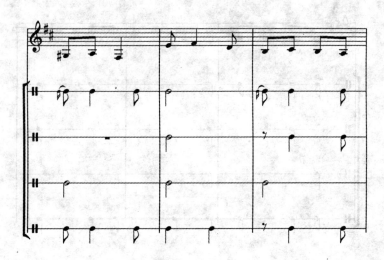

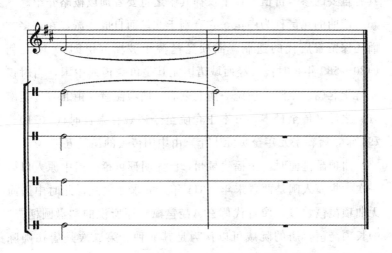

第八节 闽南特色乐器

　　闽南民间音乐中，至今尚存留着许多古代音乐的遗响。① 在闽南广泛流行的南曲中，有着与唐宋大曲相同的曲名和演奏形式，还保留了一些古代形制的乐器，比如南曲中的横抱琵琶（俗称南琶）、洞箫（即"尺八"）、二弦以及云锣、拍板等，都基本上保留了唐、宋、元乐器的形制。当然，由于音响的不确定性和不可保留的性质，仅凭与唐宋大曲相同的曲名和演奏形式，现在已经无法判断其音乐是否就等同于古代音乐，也难以断定它们究竟在多大程度上保留了古代音乐。但是，不少乐器保留了古代的形制，则是比较有据可寻的。这些在其他民间音乐中罕见的乐器对于我们研究古代音乐史和音乐文化，对于复原古代音乐等方面

　　① 有关闽南乐器，参见刘春曙、王耀华《福建民间音乐简论》，第580～605页。

具有重要的参考价值。以下仅择其中之重要者加以概略介绍。

南曲的琵琶称为南琶，它有别于北琶而自成一派，在许多方面还保留着唐代的遗制。曲项琵琶源于波斯（伊朗），南北朝（420～589 年）时代，经西域诸国尤其是龟兹传入中国，当时仅流行于北朝。至隋、唐统一南北之后，曲项琵琶才由北方传至南方。之后又传至日本，日本正仓院至今还藏有奈良时代（710～794 年，唐睿宗元年至贞元十年）由中国传去的琵琶五把。

曲项琵琶何时传至福建泉州，已无明证可稽。但中原人口第一次大规模入闽是西晋末年（311 年）的永嘉之乱，此时中国尚无曲项琵琶，只有像晋代傅玄《琵琶赋》序所说的"盘圆柄直"的长项琵琶，唐的阮咸可以认为是其变种。第二次是唐初随陈政、陈元光入闽到漳州一带屯垦。第三次是唐僖宗光启元年（885 年），王潮、王审知兄弟率军入闽，相继为泉州刺史，继而统治全闽。民间曾传说，南曲是王审知入闽时带来的，因此，闽南南琶很有可能是此时传入泉州的。

南琶的弹奏姿势是斜向左上方的，与现今日本琵琶的弹奏姿势相同。泉州市开元寺建于唐睿宗垂拱二年（685 年）、大殿斗拱飞天乐伎所执乐器和南曲的乐器相似。由此可见南琶的弹奏姿势应该与唐中期及五代相同，它对研究乐器发展史及五代音律、工尺谱等都是十分珍贵的。

琵琶的弹奏姿势，曾经历了由头部斜向左下方——横抱——斜向左上方——竖抱的发展过程。琵琶类古乐器，在中亚细亚、伊朗、印度都有，如六七世纪萨珊王朝的拨尔巴提（Barbot）在银器皿上的图形，其构造与中国琵琶相似，但其弹奏姿势与印度阿旃陀石窟绘画中的琵琶弹奏姿势以及北魏、隋唐的敦煌壁画中的琵琶弹奏姿势一样，都是斜向右下方的。到了唐代，从出土彩釉骆驼载乐俑及古画《炽盛光佛五星图》可以看到横抱的弹奏姿

势。《炽盛光佛五星图》除了清楚地看到捍拨及凤眼外，在项下还有三个品，这是十分难得的，五代南唐（960 年）顾闳中的《韩熙载夜宴图》中，人物弹奏琵琶姿势就已经和南曲现在的弹奏姿势相同。竖抱琵琶是经过历代的逐渐衍变，到宋末明初才逐渐成形的。明宝德三年（1428 年）木刻的《佛母大孔雀明王经》的插图中，弹琵琶的姿势就是竖抱的。

二弦为南曲所用拉弦乐器，其形制与一般二胡不同：琴筒用整块木头挖空而成，一般二胡栓子在左，琴弦装于把手的对方，竹弓、马尾稍紧。二弦的栓子却在右方，琴弦装于把手之处，弓上的马尾是松软的，演奏时根据感情的需要，用指头或松或紧地扣住它。

从南曲二弦的形制看，与奚琴更为相似。奚琴在唐代已出现在我国北方，宋代流行于民间。在陈旸《乐书》卷一二八中有如下记载："奚琴本胡乐也，出于弦鼗而形亦类焉，奚部所好之乐也，盖其制，两弦间以竹片轧之，至今民间用焉。"与陈旸同时代的欧阳修在一首诗中写道："奚琴本作奚人乐，奚人弹之双泪流。"在皇都风月主人编的《绿窗新话》中有"金彦游春遇春娘"的一段故事。其中写道："金彦与何俞出城西游春，见一庭院华丽，乃王大尉锦庄。贯酒坐阁子上，彦取二弦轧之，俞取箫管奏合。"这里不但明确地谈到"二弦"这一乐器的名称，同时也提到它与箫管合奏的演奏形式。至今南曲中的二弦与洞箫伴奏时都是同奏一种旋律的。

此外，在宋代还出现了用马尾弓拉奏的马尾胡琴。沈括《梦溪笔谈》卷五云："马尾胡琴随汉车，曲声犹自怨单于。弯弓莫射云中雁，归雁如今不寄书。"从宋室南迁，经济、政治中心南移，泉州曾为陪都等情况看，我们能否设想，南曲、二弦是宋代由北方传入的拉弦乐器，而一直保留着古代形制及其较为古老的

拉奏方法。

据《东亚乐器考》记载："奚琴早就传在日本，反转来可以想到在中国之古。日本《拾芥抄》引《乐器名物》云：奚琴二张（一张无弦，一张二弦）天庆九年四月定。其年代（946年）正当五代末，此乐器的传入当溯之更古，要可推知奚琴之称，唐代已存。"

《乐书》所谈奚琴的演奏方法是"两弦间以竹片轧之，"而"朝鲜在高丽睿宗时代自宋朝传来的奚琴，据《乐学轨范》的图说看来，都近于《乐书》之绘。"但已是用弓擦弦的，与南曲二弦的形制更为相像。与陈旸同代的欧阳修（1007～1072年）的另一首诗写到：

> 奚人作琴便马上，弦以双茧绝清壮，
> 高堂一听风雪寒，座客低回为凄怆，
> 深入洞箫抗如歌，众音疑是此最多，
> 可怜繁手无断续，谁道丝声不为竹。

欧阳修所说的奚琴是弹拨乐器，是否可以这样认为：奚琴泛指奚部乐器，包括弹拨和拉弦。另外，宋代同样存在着用竹片轧及用弓擦的两种奚琴，是我国弹奏乐器经过竹轧到弓擦的一种过渡年代，南曲二弦的价值就在它保留了这个过渡年代的实物，是研究中国乐器史的珍贵资料。

另外值得注意的是，这种与奚琴形制相类似的拉弦乐器，也保留在闽南的其他乐种中。如：芗剧（歌仔戏）的大广弦等。只是琴筒的制作材料和大小不同。大广弦取龙舌兰根挖空为筒，形似中胡，音质浑厚结实。

南曲的洞箫称为南尺八。尺八，宋代之后在我国其他地方就

已绝迹，唯南曲尚保留至今，这是十分珍贵和罕见的乐器。

尺八亦称"箫管"、"竖隧"。源于汉代西羌，故叫做"羌笛"许慎《说文》所记载的羌笛是三孔的，汉代京房时候（前77～33年）加成五孔，到了晋时，乐工列和吹三国魏（220～265年）所传的笛，已有六个按音孔，和现在的尺八相近。

尺八在古代，特别是盛唐时期的乐制、乐府中，在宫廷舞乐中都是十分重要的乐器。尺八名称是唐代根据当时竖隧的长度而定名的，我国的尺八有古尺八、宋尺八和南尺八三种。古尺八形成于唐贞观年间，现在日本正仓院还有保存。

据《唐六典》卷六十六记载"度量衡分大小二制，小尺一尺二寸为一大尺。"大尺约等于29.6厘米，小尺约等于24.7厘米。"小尺是造律之尺，故称律尺"。（《东亚乐器考》）。日本正仓院尚存有唐代小尺两种。将唐律尺的长度和日本正仓院现在古尺八的长度对照，二者基本相近，但古尺八稍短一些。

宋代尺八，据沈括（1031～1095年）《梦溪笔谈》卷五《乐律一》云：笛有雅笛，有羌笛。……后汉（25～220年）马融所赋长笛，空洞无底，剡其上孔，五孔，孔出其背，正似今之尺八。"陈旸《乐书》（1101年成书），卷一三〇记载："羌笛为五孔，谓之尺八管。或谓之竖隧，或谓之中管，尺八其长数也。"沈括、陈旸都指明，宋代有五孔尺八，可惜宋之后已经失传。宋代尺八日本称为普化尺八，是镰仓时代（1192～1333年）（即南宋绍熙三年至元朝至顺元年），由日本普化宗的禅宗和尚觉心来中国求学后带回日本的。作为虚无僧的法器，禁止俗人吹奏。虚无僧头戴深草笠，脚穿草鞋或木屐，吹着尺八巡行。有时也盘腿静坐或跪于寺院中，以吹奏尺八来代替念经。现代日本的尺八就是普化尺八演变而来的。

南尺八就是目前南曲所使用的尺八，它吸收了古尺八和宋尺

八的精华，发展成为具有独特构造和演奏风格的尺八，保留了晋、唐六孔尺八的优点，音域宽，由小字组的 d 至小字二组的 b^2 共有两个八度另一个五度音。能吹奏 C、D、F、G 四个调，同时吸收了宋尺八的构造，取竹之根部制成，并以十目（节）九节（段），一目两孔为标准，下部无底，上端削 V 形吹口，比古尺八粗（上端 3.5 厘米，下端 4.5 厘米，声音洪亮，音色浑厚），比起历代尺八更加完美。

南尺八的长度为 57.5～58 厘米之间，这个长度等于宋、元之后特别是明、清两代官造尺的 1 尺 8 寸。明、清官尺，1 尺约 32 厘米，32 厘米×1.8 ＝57.6 厘米。这和目前南尺八的长度是相符的。是否可以认为，南尺八经过不断演变至明代基本成形而保留至今。

南尺八演奏时，坐要端正，胸要挺起，左手拇指按后孔，食指、中指（或名指）按一、二孔，右手拇指按稳乐器。食指、中指、无名指按三、四、五孔。手臂展起，成半圆形，为凤凰展翅之势。南尺八的声音圆润优美，高则响遏行云，低则幽咽凄清，十分动听。近年来有许多音乐工作者、演奏者，为南尺八谱写了不少独奏曲，在演奏方法上，除充分发挥传统技艺之外，并大胆地借鉴中外吹管乐器的技巧，经常在舞台上和观众见面，受到好评。

管，古称筚篥（bili）或觱栗。约在隋代（581～618 年），由新疆传入内地。隋唐九、十部乐中，有好几部用筚篥。宋代陈旸《乐书》卷一三十载："觱篥一名悲篥，一名笳管。羌胡龟兹之乐也。以竹为管，以芦为首，状类胡茄，而九窍所法者角音而已。其声悲栗。……因谱其音为众器之首，至今鼓吹教坊用之，以为头管。"

管，在福建的许多乐种、戏曲伴奏乐队中均有运用。其载籍

者，除见于陈旸《乐书》之外，在明代莆田人姚旅《露书》卷八中亦有记载："箷以葭芦为之，莆中谓之芦笛。然亦莆中多此，岂余所见未广耶？"还对其音阶有所分析："今之管声，只用工尺上一四五合六凡九字，尺音车，五音五，六音溜。上第一孔、工第二、尺第三、上第四孔。一第五孔，四五合后一孔，六第三孔，与后孔齐放为凡。按《梦溪笔谈》尚有勾字，共十声，今亡此一声，何也？"

管即筚篥，迄今仍在日本雅乐中使用。

总而言之，闽南音乐中所使用的这些乐器连同保留在闽南音乐中的古代音乐要素，是古代中国民族民间音乐的稀少遗存，对于因物理属性而无法留传下来的古代音乐和古代音乐文化的研究，有着极为重大的意义和价值，是极为宝贵的文化遗产。

闽南工艺美术

　　工艺美术是艺术的重要分支之一，是文化的重要组成部分。它既是精神文化的结晶，同时也是和社会生活有着直接联系的物质文化之一。在工艺美术中，充分体现着人与自然、物资与精神、技术与艺术、功能与材料、实用与审美，艺术性与商品性等方面的矛盾和平衡。工艺美术既显示出人民生活方式和审美意识，又显示出社会生产水平和人在自然界所处的地位。

　　闽南工艺美术有着悠久的历史和广泛的群众基础，历经千年的传承和发展，已经作为一种极具特色的艺术"奇葩"，深深地扎根于闽南人民的社会生活、文化心理和民族情感中。闽南民间工艺品种繁多，艺术独特，内涵丰富，在海内外影响很大，具有丰富的历史价值、文化价值、科学价值和经济价值；为繁荣和发展闽南区域文化，丰富闽南人民文化、物质生活，为弘扬中华民族优秀文化，充实世界艺术宝库做出了杰出的贡献。同时，也为促进海峡两岸的文化交流，增强两岸人民的民族认同感，发挥着重要的桥梁和纽带的作用。

　　闽南民间工艺的形成是与其独特的自然地理环境、当地的民俗风情及多元化的文化氛围紧密相连的。闽南民间工艺多数源于黄河流域的中原文化，又融会吸取闽越文化、海洋文化以及沿"海上丝绸之路"传入的外来文化的技艺精华，并与民间信仰习俗、建筑等相关文化事象、艺术相生相伴。

　　东晋、南宋衣冠南渡，中原民俗传入以泉州为中心的闽南地域；唐、宋时代，泉州是我国对外贸易的港口，手工业发达，商业繁荣；近代又是富庶的侨乡，人民生活比较富裕。加之"此地古称佛国"，信仰习俗浓厚，民间重视礼佛祭神，婚娶丧葬仪式繁复，这就为工艺美术品的生产制作和工艺技术的发达以及产品的销售提供了绝好的条件和基础。拜神礼佛，佛像雕塑必不可缺；做功德，追荐功果，需用纸糊冥器；迎神赛会、做普度必须

张灯结彩。尤其是官绅殷富，华侨巨贾，讲排场，竞豪奢，因此，就形成了一个巨大的民俗工艺品市场。闽南大部分的工艺美术品种都是出于民间信仰习俗的需要而产生的。

例如，闽南陶瓷中的白瓷佛像、雕塑、木刻版画等，都是伴随民间信仰习俗而产生和发展起来的工艺种类。由于它们在民俗信仰活动中具有较为重要的功能和作用，因此都受到充分的重视或喜爱，因而大多制作得异常精美。闽南寺庙等建筑中大量使用的石雕、木雕、砖雕等不但雕艺精湛，而且建筑设计、施工工艺也很高超，从闽台两地现存的许多古寺庙、古民居等建筑来看，不管多复杂，难度多高的建筑雕刻安装工程，闽南民间艺匠都可以从设计、施工安装到装饰雕刻一条龙完成。许多作品历经几百年风雨，依然保存完好，留给今人许多宝贵的财富和研究资料。

闽南民间工艺在创造出宝贵的人文艺术价值的同时，也创造出令世人瞩目的社会经济价值。如惠安的石雕、木雕产业，德化的陶瓷产业，都是当地经济最具特色的支柱产业。2006 年惠安石雕产业产值已达 92.4 亿元，占全县总产值的三分之一强，是出口创汇及财政收入、国家税收的重要增长源，系列产品远销香港、台湾地区以及新加坡、马来西亚、日本和美国等 20 多个国家。

闽南工艺美术富于地域文化特征，每个地区都依本地的风土地利、矿产资源、文化传统等，创造、发展出了极具地方色彩的工艺美术文化。由于闽南工艺美术内容极其广泛和丰富，如果要加以全面深入的介绍，这显然不是本书所能做到的。因此，本书只能选择一些较为重要的项目做一个概要的介绍。闽南工艺种类繁多，本书尽可能将其归纳为几章来叙述。但受篇幅等限制，加上有些工艺品种都是综合性的艺术，不可能每一章的内容划分都完善，仅可认为是一种权宜的划分，读者亦不必太过拘泥。

第一章

民俗工艺

闽南地区物产丰富，人文荟萃，具有久远而深厚的民俗文化传统，尤其是与宗教、信仰相关的民俗活动非常兴盛。闽南文化的这一特征，被充分地反映在工艺文化之中。

第一节　漳厦泉彩塑

闽南彩塑工艺品有着悠久的历史，彩塑（泥偶）是在早先泥塑的基础上加上彩绘形成的，主要产品有菩萨、观音、弥勒等佛陀类和各色玩具类。闽南民间崇尚拜神礼佛，逢年过节及婚娶丧葬，多数人家都要购买泥偶等，用以供佛或作为节日馈赠品。闽南彩塑品种花色丰富，风格朴实随俗，且价格低廉，深受群众欢迎，尤为儿童所喜爱。

彩塑的前身是泥塑，经过上彩后就成为彩塑。顾名思义，"彩"与塑，就是捏塑与彩绘的有机结合，这是彩塑作品成功的关键。

要完成一件彩塑，先要从捏塑入手，塑是造型（不论人物、动物）的艺术表现，主要依靠作者对生活细致而深入的观察与长期的生活体验和积累。确定主题，周密反复构思，巧妙

地运用概括、简练、精确、夸张的手法把各种不同人物的性格、特征及其精神状态刻画出来，要求达到"形神兼备"、观之不厌。

接着就是进行彩绘，须先彩（色）后绘（画），要求色彩鲜艳、明快、爽朗、大胆、富有强烈的对比效果。一般只应用两三种强烈的色彩，这样既不会产生刺激、生硬的感觉，又让人感到舒适和明朗。绘画称为开脸，开脸可说是起着"画龙点睛"的作用，它赋予人物以喜、怒、哀、乐各种表情。绘画用笔要灵活、线条简练、圆润、淳朴（花脸谱需要掌握对称）。文脸的眉毛，需一笔流畅，用笔轻盈，浓淡适宜。彩与塑的分量比例关系，按前辈艺人中流传的说法是"彩七塑三"。

闽南彩塑产品造型生动、色彩绚丽，具有独特的地方风格。主要产地有漳州、厦门、泉州，其中尤以漳州为盛。

一、漳州彩塑

漳州彩塑民间早已有之。早期产品仅仅是城镇市民的一种副业生产，每逢佳节，摊贩布满街头巷尾，兜售各种泥塑制品。

清嘉庆年间（1796～1820年）彩塑艺人许学修继承其叔开设泥偶家庭作坊，在漳州北桥头开设第一家"许恒盛土店"。道光年间（1821～1850年），彩塑产品行销龙溪、云霄、长泰、漳浦、诏安、南靖、晋江、厦门等地。光绪年间（1875～1908年），漳州彩塑行业大为兴盛，有"许合发"、"妙采风"、"小庆"、"王仔贤"等几家泥偶铺子相继开业，产品大批销往台湾地区及南洋、日本等地。清末民初，又增加了"新新是"、"耀记"、"巧自然"等店号。艺人柯海、陈世明等吸收潮州、福州、泉州等地泥偶的优点，产品有了较大的进步。较有名气的专业店还有

"生成是"（徐荃）、"结不成"（柯海）等家。民国 10 年（1921年），从业者上百人，仅陈再添一家就有 20 多人。

清末民初，漳州著名艺人陈世明（原籍福州）经营的"巧自然"泥偶店，作品带福州泥塑风格，精细写实，大异于漳州的粗犷传统。他尤善戏剧人物，仕女身姿婀娜，衣褶简练，对漳州彩塑颇有影响。名艺人柯海善塑武打人物，粗犷有力，上彩大胆，线条流畅，作品有《吕布》、《姜子牙》、《申公豹》、《刘海戏蟾》、《八仙》等。

漳州彩塑自抗日战争以后生产曾一度停滞。中华人民共和国成立初期，漳州彩塑有陈再添、徐荃、徐树、合发、许恒成 5 家和制作粗货的 3 家。1955 年，组织生产合作社，产品题材更新，有不少新作品，如工、农、兵形象，各种面谱、动物，以及掌中戏、杖头木偶、戏剧泥偶头等。1958 年，全市零散泥偶艺匠组织起来，成立了漳州玩具厂。

1949 年后，漳州有影响的彩塑艺人有陈再添、洪扁等，他们不仅创作出许多优秀作品，而且培养了新一代的技艺人员。陈再添学习柯海造像和开脸技艺，作品圆满大方，洗练自然，色彩质朴，自成风格，如《关公》、《土地公》等。他创新的作品有《福小儿》、《孩儿仔》等，行销南洋及中国台湾地区。艺人洪扁的作品特点是造型端庄严谨，笔触纯熟精致，色彩浓烈明亮。

生产的发展促进了竞争，不断出现了创新题材，如戏曲人物等。这些作品不但形象生动，而且装饰讲究，仿芗剧（歌仔戏）人物尤为畅销。"结不成"号的戏剧彩塑不但写实，还能体现戏剧情节。"生成是"则专做民俗产品，如"和合仙"、"红孩儿"、"寿星"、"古老"、"财子寿"、"状元"等，大多体态丰腴，为群众所乐见。还有"八仙"、"西游"、"三国"、"水浒"等，大多销往台湾地区以及新加坡、马来西亚、菲律宾等地。

漳州彩塑作品受到广大人民群众的喜爱，还因为它取材于民间，表现了民间的传统习俗与风情，富有浓郁的乡土气息。① 如泥偶头"一个老翁（口动）"塑的是一个八九十岁的慈祥、健康、忠厚而又风趣的老翁，他的特征是眉骨宽、下巴大，再配有一丛银丝般的眉毛

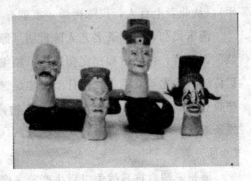

图 1　漳州彩塑　老翁人头

和胡须，就更显得可爱，尤其能动的嘴巴，一张一合间那种上了年纪、牙齿脱落、说话费劲的神气就表现无遗了。

漳州彩塑的主要原料是"田格泥"，田格泥以南郊为佳，富黏性、质韧细、无颗粒，以粉质颜料调牛皮胶作表面装饰，制作过程包括：捶泥、打稿、捏塑、制模、翻模、印坯、窑烧、整修、上粉、上色、开脸、过蜡等工序。漳州彩塑以圆雕为多，现在，还有以浮雕加漆线装饰，并配上镜框的形式等。

二、厦门彩塑

厦门彩塑是在民间工艺的基础上发展起来的。早年人们以本地丰富的"白善土"（黏土）为材料，塑成各种造型，经烧成质地稍硬的陶后，再敷彩上蜡。主要制作各种神佛、动物和玩具，求售于街头，作品粗糙。1957 年，厦门市组建雕塑生产合作社，

①　漳州彩塑艺术特点说明及图 1 参见施德勇、谢明智《漳州彩塑特色欣赏》，http://www.66163.com/fujian_w/news/mnrb/gb/content/2004-12/31/content_38141.htm.

从事彩塑工艺创作和生产。1972年，雕塑合作社合并到厦门市工艺美术厂，成立了彩塑车间。人员渐增，生产发展，题材更加广泛，有佛像、传统人物和动物，自成风格。花色品种由原来的六七十种，发展到百余种。产品不但内销，也销往东南亚、日本、法国、德国等十几个国家和地区。

厦门彩塑工艺师黄亚细认真吸收民间泥塑精华，参照唐代陶俑人物造型偏于细长的特点，结合人体解剖知识，创作出一批新颖别致、独具风格的彩塑工艺品。他的作品主要特点是有鲜明的个性，人物修长苗条，姿态优美。在表现手法上，他注重线条的提炼，衣褶简洁概括；在人物情态上，尤为端庄恬静，着意表现不同性格人物的内在情感；色彩上淡雅素净，明快清新，体现南国色调，四季如春。另一个特点是具有鲜明的时代精神和浓厚的生活气息。较为成功的作品有《惠安女》、《回娘家》等，这些作品以洗练的手法刻画勤劳朴实的闽南妇女形象，散发着乡土气息。他创作的许多作品多次被选送参加全国、全省的工艺美术展和出国展览。1981～1982年，轻工部选择他的《回娘家》、《少数民族》、《惠安女》、《碧波传友谊》等作品到美国、科威特、菲律宾等国博物馆展览；《会诊归来》、《欢乐的儿童》、《傣族科技代表》等优秀作品先后参加全国工艺美术展及全国玩具展览。

厦门彩塑中，还有些作品以动物题材取胜，如变形动物彩塑《小斑马》，作者庄安仁采用艺术夸张手法，大胆地突出头部的鬃毛，缩小身子，略去细节，使形象含蓄、神态可爱。

三、泉州彩塑

泉州民间彩塑工艺，大体可分为神像和泥偶两类。

泉州，古有"佛国"之称。寺庙道观林立，遍布城乡，因而雕神塑佛行业历来十分发达，神像店铺遍及市镇，较早的有"西来

意"，稍后的有"西方国"，"西天国"、"西明国"、"西藏国"等。自清代以来，著名雕佛艺人有许陋、马棠棣、洪却、黄友泽，姚松林等，现代泥塑著名艺人有詹振辉、王静远等。泥塑神像多为福德正神、观音、弥勒、福禄寿三星等。彩塑玩具，常见的有掌中泥偶头、龙王头、孩仔囝、不倒翁、泥兽以及有情节性的戏曲人物台景。

泥偶玩具以模印定型，其特点是三分塑七分彩，产品造型简练、色彩明丽，风格淳朴。以往的亭前街，是产销泥偶玩具的集中地，品种丰富，销量大，后被新式玩具冲击，泥质玩具渐被淘汰。后仅存汪木水一家。

1953年春节，泉州市文联举办文艺创作展览会，彩塑艺人张桂林的《工农兵》、詹振辉的《坑道战五昼夜》和陈德良的《龟》、《蛙》等作品获奖。同年春，张桂林的《采茶扑蝶》、《桃花搭渡》，参加省文化局举办的美术创作展览会，受到好评，并获选送参加华东工艺展览和北京展出。继而张桂林、詹梓泽、许文煌等人集体创作的《留伞》、《睇灯》、《训女》、《磨镜》彩塑戏剧人物作品四件，参加华东工艺美术观摩展。1954年，泉州美术工场（泉州工艺美术公司前身）成立，张桂林开始生产戏剧面谱和彩塑人物盆景及提线泥偶；詹梓泽制作泥偶头、掌中泥偶、摇人，并根据提线木偶红头像复制浮雕面谱，以及传统泥彩塑玩具；产品供应国内外市场。

泉州民间彩塑艺人用生漆揉成细如毫发的漆线应用到彩塑上，作为装饰花纹图案之用，并加以彩绘、描金，这就是有名的"漆线开金"，精致雅观，经久不褪色，形成泉州彩塑艺术的独特风格。

第二节　泉州"妆糕人"

婀娜多姿的仕女，翩翩欲飞的仙子，形态各异的神仙，娇憨

可爱的娃娃，身着五彩唐装的歌者……这就是广泛流传在泉州和台湾的面塑手工艺"妆糕人"。"妆糕人"是泉州百姓传统节庆期间祭祀神明的一种祭品，同时又是增添节庆欢乐气氛的一种传统手工艺制品，就如花灯、鞭炮一样，是老百姓节庆期间不可或缺的物品。

中国自古以来就有捏面人的传统，其分布范围很广，是农业社会中典型的民间传统艺术体裁之一。因中国南北方的地形、气候不同，也就形成了"南稻北麦"的不同文化及农作物生产的区别，因此，各地捏面人的素材、方法与民间习俗也都不尽相同。

捏面人最早源于北方的面食文化。北方种植小麦，以此为粮，并制作干粮、面饼，如同现今的烧饼、馒头、包子等。其初始目的和起源则出自古代崇拜天地、祭祀神鬼的礼俗。据唐封演《封氏闻见记》卷六《道祭》记载："玄宗朝，海内殷赡，送葬者或当衢设祭，张施帷幕，有假花、假果、粉人，面糜（一本作兽）之属。"[1] 可知面塑曾作为祭品使用。而在新疆吐鲁番阿斯塔那，唐永徽四年（653 年）的墓葬中，曾出土了一组从簸粮（摇米粒，去米糠）春麦（去皮壳）到推磨擀面的女俑，真切生动地再现当时人们制作面饼的经过。墓葬中还出土了面制的女俑头部、男俑上半身，以及面制小猪等。此遗迹距今有 1300 多年了，由此可知这项民间技艺起源很早。就面制男女俑及小猪等来看，当时已经有了以面塑取代以人畜陪葬的做法。

面人流行于整个黄河流域，甘肃、宁夏、陕西、内蒙、山西、河南、河北、山东都有制作面人的习俗。各地称呼不同，但做法皆大同小异。如陕西合阳统称"面花"（此称为捏面人之学名），关中叫"面虎"，山东郎庄和河北广宗称"面老虎"等。台

① 唐·封演《封氏闻见记》卷六，第85页，丛书集成中华书局版。

湾、泉州等地除了"妆糕人"外，又叫"米粿雕"、"糯米尬仔"，泉州的"妆糕人"也同时用于指制作面人的匠人。从各地不一样的名称中也可见到面塑的多样性及丰富性。

过去的面塑在民间很普及，应用的范围也很广，不只局限在供奉上（庙会、祭神），在民间日常生活中又作为一种吉祥性质的礼品相互赠送，广泛用于婚葬嫁娶、寿日诞辰、节日庆典等民俗活动。因此兼有供奉、馈赠、玩赏、食用等多种用途。

泉州"妆糕人"在民俗生活中的功能和作用与全国各地的捏面人基本相同，但在制作、题材以及审美价值等方面则有较大的差别。

制作"妆糕人"的艺人主要分布在泉州洛江区双阳镇前洋社区张厝村和泉州市永春县石鼓镇东安村。据传盛唐时期，疆土扩张，部分张姓黎民开始入闽，部分定居在南安四都。双阳"妆糕人"的一世始祖张德山大约在清乾隆三十三年（1768 年）间入闽定居南安四都洋山。二世祖张鸣凤由南安四都洋山张厝徙居洛江双阳（时称晋江县吕埔），其驻地原称洋山张厝，并把"妆糕人"制作工艺传到洛江双阳。其后几代人皆以制作"妆糕人"维持生计至今。①

泉州"妆糕人"的原材料是糯米粉、面粉和色素。艺人们凌晨把大米粉（糯米粉）掺进面粉加入适量水揉成面团，放进已经烧开水的锅里加热，等面团浮到上水面后，再取出来和面，以增强黏性。然后分别拌进不同的色素，形成不同颜色的面团。面团制好后，通常将它们放进透明塑料袋中以防干掉，只从袋中露出一小部分以便抓取。

① 参见中共泉州市洛江区委宣传部《宣传在线》，http://www. qzljxc.com/readnews.asp? ArticleID=387.

捏糕人的面团旁，一般会放一碗经加温并冷却的蜡（加了油），工作时，艺人会时不时沾沾手指，避免不同颜色的面团粘手。

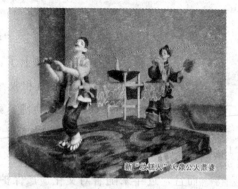

图 2　泉州妆糕人"火鼎公火鼎婆"①

"妆糕人"用面团捏塑成的各种人物造型，一般取自我国四大名著中的人物故事，如《师徒西天取经》、《桃园三结义》、《十二金钗》、《武松打虎》等等。制好后要用几天时间晒干，再涂上一层光油，面人的色泽光亮，保存时间久长。

"妆糕人"的手艺主要靠灵巧的手指头，所需的工具也很简单，小剪子、细梳子、角碑、金纸、羽毛、竹条和铁线。

角碑有铝合金的和牛角做的，一头尖，一头圆，大部分是自己打磨的。羽毛是用鸡毛或鸭毛，染了色素制成的。但羽毛和金纸相对用得较少。插糕人用的竹条是买来竹子，自己劈。

做糕人也分淡旺季。每年七八月，是泉州民间"普度"的时节，家家户户买"糕人"当祭品。节日里演大戏时或哪个村在放电影时，台下均有制作"糕人"的小桌台，是孩子们最喜爱的玩物。早年，每逢这一时节，菲律宾以及我国的台湾、香港等地都有客商来订制"糕人"，甚至有时让"妆糕人"忙不过来。

在长期的历史发展过程中，"妆糕人"从当初的祭祀供品发展成为一种艺术形式，并承载了强烈的文化内涵。其功利性的要

① 图 2 摘录自中共泉州市洛江区委宣传部《宣传在线》，http://www.qzljxc.com/readnews.asp？ArtieleID=387.

求越来越弱，审美观赏的价值愈来愈得到加强。

经过1300多年的发展，现在的"妆糕人"已不再只是停留在祭祀、婚庆喜事或小孩的玩物上了，而且被注入了许多新元素，已经发展成为了精美的饰品和收藏品。其题材增加了亭亭玉立的惠安女、笑口常开的弥勒佛、雍容高贵的仕女……尤其让人惊叹的是，他们身上的衣饰都十分精巧，如丝一样飘柔、华丽。

而且，近年来随着对文化遗产保护的日益重视，曾经一度后继乏人的现象也有所改观，一些有才华的年轻人也加入到了这一传统工艺的行当中来。生于20世纪70年代的苏梵，对于泉州的民间艺术有执著的追求。他还在读小学的时候，就爱唱南音，十几岁时，又迷上了"妆糕人"。苏梵说，他在制作"妆糕人"时，把传统和现代的工艺相结合，并将自己的个性融入其中，探索出了一套新的制作工艺，为这一传统的技艺注入了新的活力。因此，他创作出来的作品，无论是颜色还是造型都充满了现代气息，更重要的是适合观赏和收藏。

如他的代表作品之一《祝寿》，表现的是传统题材麻姑献寿，人物造型清丽脱俗，姿态优雅，服饰色彩以极淡的粉红和纯白为主，而在传统年画上，麻姑的服饰一向是极为艳丽的，显然苏梵在此彰显的是现代的审美理念。

据苏梵介绍，现在制作"妆糕人"比传统的制作方法更加复杂，除了传统的揉、捏、搓、滚、掐等几个过程外，还要经过几道制作工艺检测和防腐处理，一个简单的人物就要花两天的时间，比较复杂的作品就要花上十几天甚至几个月。所以，虽然他从事制作"妆糕人"已经十几年了，但是作品只有两百多件，他对此却感到很满足，就如他所说的：宁缺毋滥。

现在苏梵的"米塑坊"里，已经有20几位学员了，慕名来

店拜师求学的还络绎不绝。"妆糕人"这项民间工艺正被越来越多的人所接受，从民间工艺走进了艺术的殿堂。

苏梵的妆糕人作品，曾得到了中国工艺美术学会及钱绍武老先生的推崇，并给他颁发了会员证书。2004年在云南大理举行的"中国民族民间文化保护工程试点工作交流会"上，文化部确认泉州市作为3个中国民间文化保护工程综合性试点之一，而在泉州市公布的25个保护项目之中就有"妆糕人"。

第三节　泉州花灯

彩灯，民间又称"花灯"，既是一种照明器具，又是传统节日的应时之物。民间彩灯最初是由皇宫彩灯发展而来的，而宫灯起源于元宵节张灯，时间约在东汉。宫灯虽然是宫中用以照明和观赏的彩灯，但制灯的艺人都来自民间，况且统治阶级宣扬元宵节张灯要"与民同乐"，提倡民间制彩灯，借以粉饰太平，因而，自元宵节掌灯之俗形成之后，历朝历代都以正月十五张灯、观灯为一大盛事。

唐宋时期，随着官定灯节假日的制定，彩灯的制作进入鼎盛时期。每逢元宵之夜，家家户户张灯结彩，远远望去，万家灯火，形成"月华连昼色，灯景杂星光"的瑰丽景色。南宋时，彩灯已从民间家庭自扎自玩的手工艺品变成可以用来交易的商品了。南宋时期在张挂彩灯的同时，又增加了灯谜内容，进一步丰富了元宵节日的文化气氛。明清时期，由于封建帝王都十分重视元宵节，故彩灯的品种和样式都有了新的发展。

作为元宵节基本成分的彩灯制作，不仅源远流长，而且它那多彩多姿甚至光怪陆离的艺术表现，正是每一时期太平盛世中民间文化活动的真实写照。在我国民间，每逢节日或婚寿喜

庆之时，人们都要张灯结彩，以示庆贺。这种"光"与"彩"结合的灯彩艺术，具有独特的使用功能和审美价值。它不仅使许多重要的节令习俗和人生礼仪熠熠生辉，而且还能装饰、美化建筑物，渲染气氛，使人们在欢乐的气氛中交流感情，憧憬未来。

闽南彩灯品种繁多、风俗奇异、名扬天下。如安溪县龙涓山后村的龙灯，"龙头"和"龙尾"由公众合备，中间则插进各家各户的灯笼作为龙身。全村只擎一条灯龙，灯龙越长，象征该村人丁越兴旺。元宵节当天或过后数日还举行迎神赛会。明代晋江人何乔远的《闽书》说，其时"大赛神像，装扮故事，盛饰珍宝，钟鼓震鍧，一国若狂"。

又如南安县英都元宵节的"拔灯"活动。各家各户带来各式灯笼，挂在几条特制的粗大麻绳上，每盏灯笼间隔2尺左右，每条大绳可悬挂数十盏甚至100多盏灯，称为"一阵"。数条大绳连成数阵，选择一名体形剽悍的男子为首，前头打起两把大火把作为前导，后面数十人紧扶灯绳呼喊着快步紧跟，生动地再现当年英溪船工拉纤时逆水行舟奋力拼搏的壮观场面。

英都灯龙通常有十多"阵"，多者二十"阵"左右。各"阵"之间，"大鼓吹"、"花鼓唱"、"车鼓弄"、"南音弦管"等化装戏艺掺杂其间。经过各家各户门口，鞭炮、火花、烟火持续不断，把节日欢乐气氛推向高潮。灯阵行至山脊之间，前导的两把耀眼的火把，时而高举，时而落下，后面灯笼顺着山势绕成一圈圈灯笼阵，倒映在五世祠堂东轩、西轩门口的两个大池里，交相辉映。

据说英都"拔灯"源于拉纤，俗称"拔船"。宋元时期，以泉州港为起点的"海上丝绸之路"崛起，每年夏冬两季，泉州郡守和市舶司官员都要率领外国番商使者，在九日山下昭惠庙举行

隆重的祈风仪式，拜祀海神之俗盛极一时。泉州各沿海港口、内河驿渡码头纷纷建海神庙，英都昭惠庙便是其中之一。英溪水九曲十八弯，船工用驳船航运，把英都的粮食、丝绸、薪炭、茶叶、笋干等运到泉州。为祈求航运顺利，船工都要到英都昭惠庙拜祀。通常逆水行舟需拉纤，俗称"拔船"。英都昭惠庙每年元宵灯节，乡人把逆水行舟拉纤和喜庆迎灯结合起来，产生了"拔灯"的民俗游乐活动。

闽南彩灯中最具特色、最为兴盛的当属泉州彩灯。泉州自古以来就是"月牵古塔千年影，虹挂长街十里灯"的名城。每年元宵夜，泉州古城浮云掩月，华灯生辉，吸引着数以万计的中外游客，以其无与媲美的艺术赢得海内外高朋嘉宾的交口赞誉。这朵艺术奇葩，在历史文化名城的肥土沃壤中盛开怒放，绚丽多姿。

据史料记载，唐时泉州建城，元宵佳节的风俗遂随中原士族的南迁而传到泉州来。两宋时代，尤其是南宋，由于统治阶级的提倡和参与，泉州元宵花灯之盛冠绝天下。据《武林旧事》的描述，临安元宵花灯的来源"灯品之多、苏、福为冠"。明代谢肇淛所著的《五杂俎》天部二亦云："天下上元，灯烛之盛，无逾闽中者。"[1] 这里所说的闽中指的就是泉州。每逢此时，家家户户张灯结彩，男女老少云集街衢，赏灯踏歌，通宵达旦。泉州元宵闹花灯的习俗，一直延续至今。[2]

泉州称花灯为"古灯"，最古的首推宫灯，原是宫廷使用的，后流入民间，作为喜庆尤其结婚时之用，因此又称为新娘子灯。

① 　明·谢肇淛《五杂俎》天部二，第3页，中华书局1950年版。
② 　参见 flyfish－hh《元夕话花灯》，http://club. 163. com/viewElite.
m? catalogId＝30167＆eliteId＝30167_100ea487127004a.

其次为嫁女之家元夕前向婿家送
用的莲花灯，寓有莲生贵子之意。
又有方形的妙壁灯，画有仙女送
孩儿，俗称"皇都市"。有桔灯、
罄灯、如意灯、寓有吉、庆、如
意的祝愿。详细罗列，不下数百
种之多。且历代都有发展，如明
以后各种翩翩起舞、栩栩如生的
人物灯，还有那展翅飞翔的鸣禽、
凌波嬉游的池鱼、咆哮生风的雄
狮等，形态各异、逼真传神、扣人
心弦的动物灯等等。近代还有各种

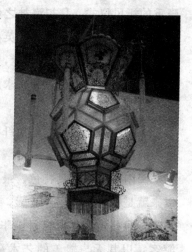

图 3　泉州花灯①

造型的料丝花灯和玻璃灯，以及仿武器形状扎糊的飞机、坦克、
战船、火箭灯等。随着科学技术的发展，花灯的制作越来越精美
和丰富多彩。②

　　泉州彩灯习俗具有形式内容多样、历史积淀深厚和群众参与
性广泛的特点。其相关习俗与民俗活动内容丰富，不胜枚举。
例如：

　　闹花灯：亦称过"灯节"，每年元宵，家家户户制灯挑挂，
会灯长街，开元寺内更是琳琅满目，还有各种民间艺术竞相展
演。其中"闹花灯"和迎神赛会的活动，更是把灯节的节日气氛
推向高潮。

　　①　图 3 摘录自《中安在线》，http：//news. anhuinews. com/system/
2006/06/12/001494787. shtml.

　　②　参见《中安在线》，http：//news. anhuinews. com/system/2006/06/
12/001494787. shtml.

赏灯：元宵夜，男女老少成群结队上街赏灯。

游灯：元宵夜，小孩手提春灯，点上蜡烛，走门串户，结成游灯队伍，信步游灯。

由于闽南方言"灯"与"丁"谐音，所以灯笼也被赋予了祈求生子的意义。例如：

挂灯：元宵前夕，多数人家在居家、店铺门口悬挂花灯或大红灯，烘托喜庆气氛。生男孩之家，制作或购买花灯，挂到寺庙、宗祠，以示"添丁"志喜。

送灯：年内有出嫁的女儿，娘家在节前要买绣球灯或莲花灯一对，派男童送到女婿家，祈祝早日"出丁"；对嫁后未生男孩的，娘家习惯赠予"观音送子灯"，谓之"送灯"。

出灯：小孩游灯时不慎把灯烧了，称"出灯"，寓意"出丁"，是人丁兴旺好兆头；如烧的是红灯，预示生女孩；烧了白灯，预示生男孩。

开灯：每年正月私塾开学时，家长会为子女准备一盏灯笼，由老师点亮，象征学生前途一片光明，称为"开灯"。后来由此演变成为元宵节提灯笼的习俗。到了日据时期，爱国志士们在灯笼上绘制民间故事，教导子孙认识自己的文化，所以又具有薪火相传的意义。

甩灯舞：舞者用细绳系一盏球状的灯在手中甩动。早期的球灯有32个角，在节庆游行时，群众成群结队，边甩边舞边行，旁观者则放焰火、燃鞭炮助兴。其主要动作有"左右旋灯"、"八字绕灯"、"摆灯"、"圆灯"、"举灯"、"伏灯"等。音乐采用南音和通俗的民间小调。

泉州花灯五花八门，是一项多种材料、多种工艺、多种装饰技艺的民间综合艺术，其品种繁多，依其放置或提挂形式，大致可分为四大类：

1. 座灯。这种灯是安放在地上或是特制的架上，体形庞大，气势宏伟，灯光明亮，并常配有走马灯艺，近年来往往集声、光、电动于一身，远观近看皆宜。

2. 挂灯。挂在雕梁画栋之下，也吊于树木之间。这种灯体积相对较小，做工却特别精巧，色彩鲜艳，图案优美，"料丝灯"、"针刺灯"便是其代表作。

3. 水灯。即安放于池塘沟河水面上，这种灯一般都采用防水材料制成，突出灯光亮度和造型美观，以使倒映水中，光彩流漓，波光粼粼。《鲤鱼灯》、《荷花灯》是常见的水灯。

4. 拉提灯。即小孩在元宵夜提在手上玩耍的灯，这种灯小巧玲珑，星星点点，较为常见的是模仿十二生肖动物制作成的灯，如《玉兔灯》、《小鸟灯》、《公鸡灯》等。

此外，还有以拖牵，挥舞形式的花灯，如：龙灯等。

泉州花灯以精巧清雅、造型多姿、透光度好见长。花灯的制作，式多样巧，造诣高深。据《泉州府志》记载，古代花灯，早具水平，有的是"周围灯火，缘以练锦，缀以流苏，鼓鸣于内，钟应于外"；有的则"灯火三层，蘸沉檀其上，香闻数里矣！"这一切，无不色彩调和，结构精美，玲珑剔透，璀璨夺目，融色、光、音、香、形为一体，集剪贴、书画、雕塑于一身，既表现了花灯制作工艺师的匠心独运，又蕴涵着科学原理，使静止的变成活动的，形肖的变成神似的，从而赋予花灯无穷的生命力和显著的艺术效果。

泉州花灯由于使用的材料不同而分为木制骨架、铁丝扎骨、竹篾扎骨几种，还有用纸折成方柱形的纸管组成骨架的。因此，依其原材料和制作方法又可分为彩扎灯和料丝灯两类。

1. 彩扎类。又称纸扎类，主要原材料是竹篾、纸捻、糯糊、彩纸、绸布、花边等，制作师用纸捻把竹篾绑成骨架，糊上彩纸

或绸布，贴上花边，再描上山水花鸟或人物故事便成了彩扎花灯，如"宝莲灯"、"书卷灯"便属此类。一般编织反州式灯笼都以质地坚韧、有弹性的桂竹及麻篱两种为主要材料。制作过程为：

①将竹子放在蒸气室内加热半小时，然后取出，置阴凉处晾干，但不得过分干燥，也不能放在强光下曝晒。用竹刨刨去表面粗糙的表皮。

②依灯笼大小，裁取竹条所需的长度。

③以交叉方式的编织方法完成灯架，灯架中间，扎数圈竹圈于灯壁上亦可。

④糊（裱）灯笼，先裱糊棉纱布，再粘贴二层做灯笼用的单光纸（如没有单光纸，细棉纸亦可）。裱糊棉纱布得先将稀释的糨糊，均匀的平刷在骨架表面，再将剪好的纱布轻附在灯架上，再用刷子沾糨糊刷平，这里需要注意，刷平糨糊的刷子必须是干净的刷子方可，否则，灯面将是一片脏乱。同时，裱糊的纸也必须糊得没有接缝。

⑤将灯笼放在阴凉通风处晾干。

⑥彩绘，以个人所需图案彩绘，如人物、八仙、花鸟、仕女等。

⑦依具体情况来决定是否书写文字。等文字、图案完全干后，再上一层桐油。

2. 刻纸类。运用于料丝灯居多。主要原材料是硬纸板和粘胶。主要工具是刻刀、垫板。制作师先设计好灯的造型，按其形状把灯准确分解成纸板块面图形，然后将事先设计好的各种图案描在裁好的纸板块面上，再将其置于垫板上，用刻刀精心雕刻，刀功极考究，细微之处，犹如毛发。最后将这些刻好的纸板按造型黏合、上色，再配上丝穗便成了刻纸花灯了。后来，制作工艺

又有了发展，出现"料丝灯"。"料丝灯"基本上是属于刻纸类花灯，泉州著名的民间刻纸艺人李尧宝，首创把精湛的刻纸艺术应用到"料丝灯"上。他在图案的空隙里镶上并排着的圆形细玻璃丝，这些细玻璃丝产生光线折射，观灯者看到的光源不是圆形的灯泡，而是折变成一条长灯管，增添了灯的华贵和神秘感。还有一种"针刺灯"也属刻纸类，只是这种灯的花纹图案全是用针尖刺出来的，配上光源显得玲珑剔透，璀璨夺目，可谓泉州一绝。

在花灯的制作时，以上两类工艺并非截然分开，而往往是有机结合起来，使得花灯更为绚丽多姿。

很久以来泉州的花灯一直是对外交流的重要项目之一，每年展出的花灯更是赢得了全国人民、港澳台胞、东南亚各国人民乃至世界各地人民的青睐。它在传播文化艺术、增进不同文化间的互相了解、加深各国人民的情感方面，有着不可代替的价值。

元宵节是海峡两岸最热闹的传统节日之一，花灯展则是两地元宵期间节庆活动的重要项目。由于语言、文化相通，习俗相近，泉州花灯在台湾广受欢迎。2002 年金门方面曾特地邀请泉州花灯匠师制作了大型花灯 10 盏、民俗花灯 60 盏和用来赠送乡亲的各式拉灯 1000 多盏，同时请花灯匠师在展出现场表演简易花灯的制作过程，深受当地群众欢迎。仅泉州著名制作师曹氏家族，自 1994 年以来，已经为台湾制作了多批花灯，每批都在数十盏至百盏以上。包括一批以介绍祖国 56 个民族为题材的传统花灯 396 盏，以纪念郑成功收复台湾 340 周年为题材的传统花灯 430 盏，其中还有 2.7 米高的人物骑马灯。2004 年元宵节，应金门县立文化中心的邀请，曹淑贞和弟弟曹志猛作为指导老师应邀参加金门县举办的元宵节花灯制作研习活动。他们不但在现场作了花灯制作表演，还培训了 60 多名学员，《金门日报》在报道这一消息时称他们是"闻名华人世界的纯手工艺花灯师傅"。

泉州是"海上丝绸之路"的起点，是曾经侨居过数以万计外国侨民的传统国际都市，是东西方文化交融荟萃的古城，2001年6月，泉州市政府又以"海上丝绸之路东端——泉州"为题，申报世界文化遗产，泉州越来越为世人所瞩目。现在每年元宵节的泉州花灯展已作为泉州文化中最为辉煌的项目之一，它必将在世界的艺术舞台上日益放射出越来越灿烂的光芒。

第四节　泉州糊纸、彩扎

泉州糊纸工艺，具有悠久的历史，它的产生，比较可靠的说法是从"糊灯笼"行业派生出来的，是出于丧葬祭祀的需要而发展起来的。

古代泉州是我国对外贸易的港口，手工业发达，商业繁荣；近代又是富庶的侨乡，人民生活比较富裕。加之"此地古称佛国"，民间信仰习俗浓厚，尤其重视殡葬仪式。做功德，追荐功果，需用纸糊冥器；迎神赛会，做普度，也需纸糊的工艺品。因此，就有一些糊纸艺人来为这些习俗服务，以后逐渐形成带有地方特色的糊纸工艺。

泉州早年的专业糊纸店，以"金传胪"招牌最老，自开业至今，先后四代，有百余年的历史。该店的前身为"锦茂"糊纸店，于清同治年间，开设在义全寮仔街，因为附近有一座"传胪"石牌坊，那时的顾客，都将"锦茂"糊纸店称为"金传胪"，至1929年，该号迁至大隘门口经营，店主人索性就将它改名"金传胪"。

抗日战争以前，市场上就已经出现纸扎戏剧人物场面和花鸟盆景。那时洋宫口有间洋货店"物华泰"首先经营纸扎物品，颇为畅销。继之有花巷口的"南华泰"洋货店与之竞争，因为有利

可图，后来经营糊纸的生意也就越发普遍了。

至中华人民共和国成立前，又陆续涌现出"玉版成"号、"棉成"号、"泉兴"号、"新楮宗"、"建兴"号以及"金奇然"号、"仿真成"号等多家糊纸店。

由于当时糊纸行业基本上都是为丧葬仪式服务的，店家主要起一种承接业务的包工作用。承接业务之后，才"招兵买马"，直接到丧家指定的地点去应场。艺人工作的流动性大，且一旦制作完成，不久便化为烟灰，故他们从来不考虑所糊物品的完整性，也从不在耐久性方面下工夫。

泉州糊纸工艺表现力强，适应性大，制作的题材广泛。除糊灯彩外，不论人物形象，第宅寺观，园林亭榭，飞禽走兽，瓜果虫鱼，奇花异卉，以及日常生活用品，都能一一予以模拟出来，而且形象逼真，小大由之。

糊纸艺人所用的工具很简单，只需大小剪刀和割纸刀各一把。制作的材料主要为竹篾、色纸、色绸、糨糊和预制的泥人头。

泥人的头像分为生、旦、净、末、丑和闲人，以及鬼头、仙头、马头、牛头、猴头等，有大小不同的规格供艺人根据制作人物的高度来选用。泥人头造型优美，一般都具有四顾眼的特点，可以使糊纸艺人任意运用纸偶身的动态，来表现各种神情，而且价格便宜。这种泥人头的原产地为广东潮州，因此，向来被称为潮州头。虽然泉州本地泥偶铺亦有生产，但是质量不如潮州，故糊纸艺人都不喜欢采用。

除了潮州泥人头外，还有纸型头像，系供制作大型的纸偶人俑之用，分为满汉、马仙、仙面、汉面、丁面、小壳等各种。除了满汉和小壳的头型是圆雕的头像外，余者都是纸裱的面具式头像，系漳州、厦门所产。在纸型头像中，满汉是最大的，供制作

高度与真人相等的纸偶时所用，如置于灵堂供桌左右两边的"桌头女间"（男女婢仆）和马仙、灵官、护法，以及青、红面恶，黑、金面恶诸凶神恶煞等。

各类头像，由当地纸料店经销，且价格便宜。早年糊纸艺人图方便，习惯于用现成的泥人头以及纸裱的头像，而不自己制作。

早年风俗，死者入殓时要糊"魂轿"，轿内要安放"魂身"，连同附带的金、银箱等物一起焚化，以供亡灵乘坐归阴和沿途使用所费。"魂轿"俗称"过山轿"，也称入殓轿，并配有轿夫。如果是有科举出身的达官贵人死亡，在大殓之日，还要按照死者生前的官阶进行排场，要糊制一大批纸偶俑及附属品：如前列二名清道旗、锣，黑红吆喝的皂役，继而二名持"肃静"、"回避"的大牌，接着是一对持××正堂，×品官衔的大牌，等等。众多的纸制人物和制品，全要按实物仿制，所有的伕役形象做成和真人一样高大的圆雕式的纸俑，并且都要在短期内完成。

入殓之后，接着是为死者超度，俗称"做功德"，通常有一昼夜至七昼夜不等。他们要请道士或僧尼设坛追荐亡灵，根据财力，糊以各种规模的纸厝（灵堂）。纸厝内要糊制亡灵的神像，还有一批为亡灵服役的形形色色的仆役，有的挑水，有的扫地，有的捧面盆侍候汤水，有的上街买菜回来，有的在饲养牲畜等，还要有一大批纸糊的冥器供亡灵享受，都是死者的亲属请糊纸艺人照单制作的。

如近代著名富侨黄仲训先生为其母做功德时，同时雇请"金传胪"和"棉成"号两个糊纸店，各自扎制灵厝，双方竞艺。于是两家为了信誉，都重金礼聘晋江、南安、惠安技艺精湛的糊纸艺人前来应场，所有艺人各逞绝技，轰动一时。

1933年，泉苑茶庄张祖泽，为其父张伟人做功德，传说耗

费银圆达三万余元，场面极其盛大。艺人制扎的灵厝，结构之复杂，用材之考究，无与伦比。各种婢仆，仗役造型优美；园林台榭，冠绝一时；冥器之多，教人目不暇接。焚化之日，丧家特将这批灵厝、人物排在孔庙的广场上任人参观，令人叹为观止。

此外，还有举族为其先辈追荐功德的。如近代的延陵、新步两村，和南安的美林黄姓十三乡，先后合族做功德，有的同时兼修族谱，规模之大，实为罕见。如美林黄姓，请遍当时闽南所有的名匠，所糊的灵厝组成一条长街，邀人参观评比，优胜者奖以金牌。四方前往观赏者络绎不绝。

除做功德，还有迎神赛会，亦是糊纸艺人用武之地。如北洋军阀孔昭同驻泉时期（约 1924～1926 年），泉州群众为禳灾祈福，曾在谯楼（北鼓楼）张灯结彩，迎涂门关帝爷出巡。其时，有许多糊纸艺人参加扎制各式各样的楹联、横额、屏风锦堵，布以戏剧人物及神像。其中何哄司所扎制的周仓，黄益司所糊的"赤兔马"，神态生动为公众所称道。事后这两件作品移供在关帝庙内，经过几年才予焚化。

中华人民共和国成立前，夏日常遇瘟疫流行，民间素有"送王船"之俗，请糊纸艺人在庙中扎制纸船。船体之大长者丈余，小的亦有数尺。上置三桅杆，船中还有诸多设备、物品。

传统糊纸工艺可分为"站艺"和"坐艺"二类。凡属大型的糊纸如冥屋、园林结构、鳌山、纸船、对联、亭轿之类，须站立制作，甚至站到桌、椅上施艺的，都称为"站艺"。如属细致的案头工作，可以坐下来操作的，一律称为"坐艺"。

按工艺内容，可分为如下五大工序：

①扎骨。即扎制造型的骨架，主要的原料为纸捻、棉纸和竹篾。要求扎牢，并将所扎对象的轮廓准确地表现出来；

②包堆。即制作浮雕式的造型；即使是圆雕、高浮雕的艺术

形象，也是运用包堆的手法来进行操作的。以前纸料店有出售各种器物形状的"草包"（外裹洁白的通草纸），花色品种很多，有博古鼎炉、花瓶、虫鱼瓜果、飞禽走兽等，都是出自糊纸艺人专业制作的，以供装饰等之用。但大的糊纸工程，都是艺人根据需要自己现场制作的。

③剪贴。糊纸工艺需要的装饰纹样和线条，都是糊纸艺人剪裁出来的。如捲草、窃曲、圆花、鼎炉、蟠龙等各种纹样图案。特别是剪线排的技巧，须要经过长期的工艺实践才行，无论纸张如何长，线条如何微细，都必须均匀平齐，既可作纸穗，也可备他用，如贴线条等。

④框线。就是将纸糊成立体管状，如圆形、方形、多角形的立体框条，通常用作纸建筑物上的台阶、庭围、栏杆、几案、窗榻、雀替，以及屋脊、瓦筒等，也可组成变化无穷的回廊构件，也有用以制作灯彩的。

⑤画笔。在糊纸工艺中，画笔通常用于彩绘、浑染通草包堆的艺术造型，以及纸屋屏堵等。在糊纸艺人中，多有擅长工笔绘画者。

图4 泉州彩扎 高甲戏管甫送①

糊纸艺人大多各有专长，而且一专多能。遇有业务，分工合作，各逞其能。

① 图4摘录自中国戏曲网"无为戏曲论坛"，http://www.xiqu.org/forums/thread/26/17031/? mode=hybrid.

中华人民共和国成立后，横扫封建迷信，糊纸业一度凋敝。后因各种宣传活动的需要而得以存续。如1952年，市有关部门举办新婚姻法展览会，糊纸艺人陈天恩等，在短短不到一个月的时间内，创作了十多件反映旧社会不合理的婚姻制度的糊纸人物。因为材料都是用色绸代替色纸的，因此领导就为他们取了一个雅号，名为彩扎人物。其中如作品"新嫁娘"，表现了新娘初进洞房，一个人独坐无聊，羞答答地用手帕遮住樱桃小口的神态，从动态上，刻画出少女复杂的心理，受到观众的喜爱。

1953年，陈天思受地、市文化部门的委托，邀集晋江、南安、惠安三县糊纸艺人十余人，在开元寺内扎制大型的《鳌山》，参加"晋江地区工艺美术展览会"。同年又创作了《白蛇传·水漫金山》、《牛郎织女》、《武松打虎》、《大闹天宫》等作品，参加华东地区展览会，获得好评。

1954年春，在地、市文化部门支持并领导下，以新美术工作者林建平为首，团结各行业工艺美术艺人，成立"泉州美术工场"，陈天恩、陈沧浪率先参加，边创作边培养艺徒。后来他们又大胆予以革新，将传统的半面的彩扎人物，改变为圆雕式的艺术形式，引起各方面重视；还克服了糯糊易脱落和虫蛀的弱点，使糊纸工艺进入新的彩扎人物阶段。

革新后的彩扎人物，大量发展有玻璃罩保护的戏剧人物、花鸟盆景。后来，还创作出反映现实生活和生产斗争的作品，使之成为具有收藏和观赏价值的艺术品。那时中国美术家协会成立了工艺美术服务部，主要的任务是组织展品，他们从北京纷纷前来订货，对艺人鼓舞很大。

近百年来较为著名的糊纸艺人有：王臭司，擅长扎制人物，民间传说他扎的人物栩栩如生，十分传神。张守训，他的扎骨、画笔、剪贴为糊纸界所推重。其高徒党司的框线，更是独擅一

时。其他如黄申赐擅长扎制飞禽走兽，叶羽司、叶火金父子精于剪路，玉树司、阿猴宣司精于画笔等。

近现代较为突出的艺人有：陈天恩，工艺师，泉州市人，自小学艺。擅长彩扎人物，特别是戏剧人物。1978 年，彩扎作品《蝶恋花》参加全国工艺美术展，被评为优秀作品。1979 年获省彩扎工艺师称号。北京朝花出版社曾出版了《泉州戏曲彩扎人物》，介绍他和陈沧浪、卢金钗的作品。上海人民美术出版社也出版了一套《泉州彩扎》画片，收入他的代表作品，这些作品还被上海博物馆收藏、展览。

陈沧浪，惠安洛阳人。擅长扎制花鸟虫鱼、戏剧人物及灯彩。他所创作的通草类小圆屏，工艺精巧，产品长期畅销国内外。

卢金钗，晋江县人，幼随父卢此司学艺。作品很多，《大闹天宫》、《断桥会》、《游湖借伞》均收入《泉州戏曲彩扎人物》。其他名作还有《穆桂英挂帅》、《郑成功誓师》、《张飞》、《武松打虎》等。中华人民共和国成立十周年大典，他创作了《五虎将》、《花木兰旋归》、《王昭君》、《霸王别姬》、《黄鹤楼》等，作品获选赴京展出。灯彩《鲤鱼化龙》获选参加国际花灯比赛。他的现代题材彩扎作品独具风格。

此外还有陈昌土，泉州市人，擅长人物和灯彩；张丽华，擅长各种彩扎礼品等。

改革开放以来，曾中断十几年的泉州民间彩扎，经过老艺人的传承指导，重放光彩。彩扎工艺品，花色品种，日新月异，装潢设计，锐意革新。近年来，泉州彩扎在贵阳、武汉两地举行的全国旅游会议上，受到有关部门的好评。由泉州锦绣庄设计的《五十六个民族》、《惠安女》、《茶乡女》、《渔家女》、《南音女》等作品还荣获中国首届旅游纪念品大赛优秀奖，福建省首届国际旅游博览会最佳商品奖等。

随着改革开放的深入进展，随着人们对文化艺术生活要求的日益提高，泉州彩扎已经开拓了新的艺术市场，一步步走进千家万户、走向世界。

第二章

雕塑、雕刻

第一节　泉漳木偶头

清代是闽南木雕艺人开始从庙宇走向民间，由装饰雕刻发展到艺术雕刻的历史年代。清末泉州、漳州木偶头雕刻的兴盛，就是一个很好的说明。

泉州、漳州木偶头雕刻工艺品，具有浓厚的民族风格和地方特色。

一、泉州木偶头

唐代，提线木偶戏已在福建流传。宋代，闽南一带的城镇乡村普遍流行演木偶戏。本省傀儡戏班出省到南宋都城临安（今杭州）会演。明万历（1573～1619 年）年间，木偶戏演出达到高峰。清代，闽南木偶戏活跃，曾赴南洋演出。木偶戏的发展使闽南泉州、漳州木偶造型艺术也随之进步，成为福建地区乃至全国最值得骄傲的一门独特的民间艺术。

闽南木偶头以木料雕像，彩绘脸谱，饰以毛发，在躯体上配以服饰，作为群众娱乐的戏剧偶像和玩赏工艺品被海内外的人们

所喜爱。

泉州在明、清之前就已经有了木偶头雕刻。泉州木偶戏，多是为祭神供鬼而演出的傀儡戏，木偶头雕刻也因此多为神佛鬼怪。清乾隆时期（1736～1795年），泉州有提线木偶戏30余台，掌中木偶戏更盛，木偶头雕刻也随之发达。清中叶有"西来意"（店号）的名师（佚名），继之有涂门街"周冕号"的黄良司、黄才司及其传人黄嘉祥等。"西来意"的木偶头，刻工细腻，线条准确，额线较高，强调解剖而有所夸张，用料讲究，粉彩经久不褪，可称为上品，但稍逊于"周冕号"。"周冕号"是泉州近百年来最大的木偶头雕刻作坊。创业人黄让，所刻头像仪态丰满，形象多变，大小适宜，便于表演，但在洗练上略逊于"西来意"。进入现代，著名木偶头雕刻艺术家江加走，融会两家之长，又经创新发展，形成较有特色的近代木偶雕刻艺术。

江加走（1871～1954年），泉州市郊花园头村人。童年随父江金榜学习木偶头雕刻，17岁继承父业。他聪颖过人，能雕善画，在长期的艺术实践中，不断吸取前辈和同辈艺人的技艺和经验，深入生活，辛勤创造，使木偶造型由家传的50余种发展到280余种。他亲手雕刻和粉彩的木偶头像达万余件之多。

江加走通晓传统人体解剖口诀，对面部形体结构做过精细研究，总结出人物的性格和表情皆从面部的"五形三骨"（即眼、鼻、口、舌、牙、眉骨、颧骨、下颏骨）表现出来，还根据木偶戏人物特点，运用夸张变形的手法，着意刻画，创作出性格鲜明的典型形象，极富艺术魅力。"媒婆"和"白阔"的刻画是其极为成功的代表作。"白阔"塑造的是健康而风趣的老者形象，夸张的宽眉骨和大下巴，能张能合的嘴巴，红润的脸色，银丝般的长眉和髯口，体现童颜鹤发、相貌堂堂的长者之概；而"媒婆"则刻画出阿谀谄媚的笑眼，善巧辩、能活动的薄唇，干净利索的

苏宗髻，太阳穴上贴晕头膏，构成"三姑六婆"的生动形象。又如"白奸"头像，运用机械原理，在头像上装活眼，头动眼也动，显露出狰狞凶狠的眼神，富于表现力，从形象刻画其内心世界。因有南戏的特点，故称为"南派"。中华人民共和国成立后，木偶头这一民间雕刻艺术焕发青春，江加走为新编传统剧目、现代剧创作了一批新的人物造型，褪去脸谱，并在面部肤色上掺些温暖色素，使肤色更见红润，有生气，更写实。由于他的深度改造努力创新，使得泉州传统的木偶头，成为近现代中国工艺美术最有品位和最具观赏价值的代表品种之一，并使近代中国传统木偶艺术真正成为一门不朽的艺术种类。

江加走木偶头雕刻的艺术成就，在国内外许多报刊书籍中多有登载，均给以高度评价。中华人民共和国成立前，江加走的木偶头已风行于东南亚华侨中，被视为珍宝。20世纪50年代以来，他的木偶头常作为国家礼品馈赠外宾。江加走木偶头曾多次被选送出国展览，并伴随泉州木偶剧团出国表演，备受各国艺术家赞赏。他的作品还为收藏家所珍视，不惜重金以求购，许多艺术博物馆予以收藏。江加走被誉为"中国木偶之父"。1958年，上海人民美术出版社编印精装的《江加走木偶雕刻》大型画册，发行国内外。

江加走木偶雕刻艺术的传人、其子江朝铉，自幼随父学艺，掌握了从雕刻、粉彩到编髻、埋发的全部技艺，作品风格在继承前人的基础上有所创新。他创作了数十种新的木偶头，其中《三打白骨精》剧目中人物性格的刻画尤其生动。江朝铉还创作高难度的《封神演义》人物"三头六臂"的《吕岳》，三个头都会活动。随着社会需要，木偶头也从原来的1寸改为2寸；粉彩方面在改进过去纯用白色敷彩的基础上，掺用更多的色彩，使肤色随人物塑造的要求而更加丰富；并改用"糅饰"代替"盖蜡"，使

之不易褪色、玷污。

1981年，泉州成立以江朝铉和黄义罗、江碧峰为骨干的木偶雕刻厂。当年，他们创作的《江加走木偶头面谱首饰盒》获全国优秀旅游纪念品创作奖。1983年，该厂的"江加走木偶头"和"全身木偶"，分别获得中国国际旅游会议旅游纪念优秀作品奖和中国工艺美术品百花奖优秀创作二等奖。80年代中期以来，该厂发展各种式样的戏剧面谱和泥质头像、提线玩偶、掌中玩偶，丰富了木偶艺术的品种。

泉州木偶头以掌中木偶头雕刻为主。泉州除掌中木偶头外，还有提线木偶。提线木偶的造像略同于掌中木偶头，基本形象有36种。中华人民共和国成立初期，雕刻艺人詹梓泽恢复提线木偶生产，并与杖头木偶结合。

二、漳州木偶头

木偶戏在漳州也很盛行，因此漳州的木偶头雕刻也很出色。清代，就有称"鸽司"、"扭司"、"尚司"、"滨潭"、"金钟"等的木偶头雕刻工艺匠师。清末，该地就有了木偶头雕刻作坊，较有名的是岳口街的何守忠木偶头雕刻店和北桥头（今大同路）徐荃的木偶头雕刻店。民国17年（1928年），徐年松"天然"木偶头雕刻工场的木偶头最为著名。产品销售龙溪、龙岩一带。

漳州木偶头雕刻代表性艺人徐年松。其作品造像偏重写实，稍带夸张，生活气息浓郁。如"白须老生"，脸形多用"国"字型，写真为主，突出眉骨和下巴，眉毛松长，前额和眉梢的皱纹刻画细致，形象生动。"文武生"和"文武旦"为其代表作，其特点是写实，五官俊秀、容貌丰腴、色调柔和，解剖关系处理得当，比例准确。百余种头像，神态各异，各有特色，形成"北派"的艺术风格。

1955 年，漳州成立工艺社，由徐年松负责培养新一代雕刻艺人。其子徐竹初，曾有三件木偶雕刻作品参加全国少年儿童科技和工艺作品展览会，获特等奖。1961 年，福建省文化厅和轻工厅评定徐竹初为木偶头雕刻艺人。1962 年，徐年松进入漳州木偶剧团专职从事木偶设计雕刻，他创作的《闽文旦》、《文武生》获全国优秀奖。1964 年，获"木偶舞台设计"特等奖。1987 年 10 月，在香港举办了"徐竹初木偶雕刻艺术展"。他还为北京、上海、广东、四川等地培养了一大批木偶雕刻人才。

为了加强木偶戏演出效果，漳州木偶雕刻艺人对木偶造像进行了大胆改革，将木偶身长 8 寸提高到 1 尺 5 寸，头型相应加大；将木偶面部上油打蜡改为油彩扑粉定妆，减弱面部反光；改革木偶头的造型和面谱设计，参照京戏面谱与原来地方戏的面谱，将二者有机地糅合，既新颖又有特色。

民国期间，军阀混战，民生凋敝，闽南木雕工艺自然也难以有什么发展，许多艺人为求生计，纷纷改从他业。中华人民共和国成立后，尤其改革开放以来，闽南木雕犹如枯木逢春，呈现了新的生机。泉州、漳州等各地木雕业都有较大的发展。

第二节　惠安石雕

惠安县是我国著名的石雕之乡，被文化部授予"中国民间艺术（雕刻）之乡"。惠安石雕艺术是南派石雕风格特征的重要表现，在全国乃至全世界都占有重要的地位，产生了重大的影响。惠安石雕艺术拥有其独一无二的自然与人文因素和悠久的历史传统。

惠安县盛产优质花岗岩，储量在 2 亿吨以上，崇武的峰白、东园的细花、张坂的花岗、螺阳的古山红、黄塘玉昌的湖青石

等，或石质坚硬，经久不变，白里透红透黑，色彩斑斓莹洁；或以质地精细，色泽青翠，不忌酸碱，散热快而著称。故惠安的石雕、石板材自古闻名海内外。

惠安历史悠久，文化积淀深厚。早在万年之前的旧石器时代，境内已有先民活动；新石器时代，更有先辈临海而居、渔猎为生；晋、唐衣冠南渡，中原文化的传入，与本土文化及外来的海洋文化相映成辉；北宋太平兴国六年（981 年）惠安置县，有舟楫可通达海外诸夷；明清两代，惠安的战略地位突出，成为闽南重镇。惠安县尤其是崇武半岛的自然环境不适合农业耕作，制约了这里居民的生业选择。他们一方面靠海吃海，发展渔业；另一方面又充分利用这里以石蛋山地形裸露的遍地岩石发展石雕工艺，这也是惠安石雕兴起及发展的主要原因。由于这里历来少受战火的直接破坏，社会相对比较安定，其后闽台交往又促使经济繁荣。长期生活在这样安定祥和的环境中，使惠安人民受陶冶浸染，心境产生了钟灵毓秀之美感和对幸福美好生活的祝愿和向往，对石雕艺术风格也产生了深刻的影响。

惠安石雕源于黄河流域，纵观元代之前惠安境内的石雕作品主要以石人像、石兽等圆雕为主，其艺术特征表现为粗犷、古朴、淳厚，线条刚直简洁，人物造型凝重、端庄，带有明显的中原痕迹。

魏晋南北朝在中国历史上是一个战乱动荡时期，但也是佛教兴盛以及造像大发展的阶段。这一时期的寺庙、石窟以及帝王贵族的陵墓等，石刻造像很多。闽南地区最早的石雕，便出现在这一时期。位于惠安涂岭九龙岗的晋代晋安郡王、开闽始祖林禄墓，其墓上石雕"前有石冠石笏，后有石羊石马"，可惜在"文化大革命"中损毁殆尽。林禄是河南人，公元317年，随晋元帝南渡，授昭远将军，敕守晋安郡（今福建省）。不难推断，其陵

墓石雕带有浓重的魏晋雕刻之风，是彰显中原文化个性的产物。

目前存于惠安境内的王潮墓前的石雕作品，有文官、武士、石马、石羊等。王潮是唐末五代时期闽王王审知的兄长，生前授威武军节度使，卒后封秦国公。他是河南固始人，其陵墓的结构、建筑技法和石雕艺术，也传承了那个时代的中原风格。

隋、唐时期是中国古代雕塑艺术高度发展的一个时代，佛教雕塑是其艺术成就的最高体现，造像雕刻随着佛教的兴盛、大规模石窟的开凿以及大量寺庙的修建而得到飞速发展。宋元时代闽南各地的寺庙、佛塔普遍流行观音、罗汉、祖师的造像，风格上主要承袭唐代的余绪。而在沿海一带则出现许多大型的岩石雕像。单泉州的清源山就有三座。其中最著名的是雕于宋代的老君坐像，高达5.1米，宽达7.3米，太上老君端坐岩上，苍髯飘动，双耳及顶颅的形态堪称一绝；还有瑞像岩的释迦立像，成于北宋元祐年间，像高4米，造型取法木雕的旃檀瑞像而又自成一格。元代的阿弥陀佛立像，高5米，宽2米，赤足踏莲，有唐宋遗风。而离泉州不远的晋江东石南天禅寺，寺殿背后依崖雕琢有三尊大石佛，各为弥陀、观音、势至坐像。各像高约6米，宽3米，均是南宋作品。南安九日山西峰绝顶，有一天然巨石在北宋朝乾德三年（965年）被雕琢为弥陀大佛坐像，高7.5米，宽1.5米，气势宏伟，是福建最大的石佛像。此外，漳州南山寺的三世佛、西资岩的五尊立佛，均为宋代石雕佳品。而上述这一系列石雕佛像据传大都出自惠安工匠之手。

从至今仍遗留各地的由惠安工匠建造的宋代石塔中，可推测出那时闽南地区佛教艺术繁荣的盛况。但认真观赏、分析，就会发现各塔上的石雕风貌不一，精美粗拙不等。比较好的如泉州开元寺东塔须弥座上的佛传故事浮雕，尤其是其中的"太子出游"，这幅画面，三个人物有两个侧面，形体透视复杂。鞠躬的老人，

从手脚前后交错的自然动作到背部形体，描绘的准确性很高；牵马的侍从，挺胸凸肚，活脱脱的一副狐假虎威之态。

石塔上的雕刻题材数力士像最多，如守门的金刚力士，转角的力士柱，底座的负塔力士，还有一些侏儒。它们虽有一定的表现程式，但是雕刻匠师们在具体的操作上仍拥有自由度，且几乎都处理得极有幽默感。如泉州开元寺东西双塔（先后建于南宋嘉熙年间）的负塔侏儒；晋江六胜塔门龛两侧"金刚力士"（元至正二年至五年）；以及同安梵天寺的婆罗门佛塔坐灵座四角上的侏儒（宋元祐年间）皆是如此。

泉州开元寺大殿月台束腰处的狮身人面浮雕，也是宋元时期的作品，它是明代从已圮的印度教寺庙中迁移来的。这些狮身人面浮雕共 72 块，与石狮相隔排列，其种种风姿，充满了异国情致，也体现了这一时期闽南石雕质朴粗犷的艺术风格。这些古代石雕作品作为惠安古石雕最早的实物范本，具有珍贵的历史价值和研究价值。

宋元时期，惠安石雕工程也十分发达，北宋初期兴建的我国第一座梁式海港大桥——洛阳万安桥是惠安历史上最大规模的石雕工程，也是海湾建桥史上的创举，享有"海内第一桥"和"天下第一桥"之誉。建于明洪武二十年（1387 年）、现有国内仅存最完整的丁字型石砌古城——惠安崇武古城，其建筑全部采用当地盛产的花岗岩做材料，是一座名副其实的石城，最能体现惠安石雕文化的内涵。明隆庆年间和清顺治八年，戚继光和郑成功分别于此据城抗敌。至明末清初，惠安石雕更趋成熟，艺术风格开始从粗犷流畅转向精雕细琢，成为南派石雕艺术的代表。

随着近代惠安人大量迁居海外，惠安石雕在我国台湾地区及东南亚一带声誉鹊起，开创了惠安石雕海外传播的新局面。中华人民共和国的成立大大丰富了惠安石雕的表现题材和社会内容，

使惠安石雕进入一个崭新的历史发展时期，一些具有重大影响和历史性纪念意义的建筑雕刻工程凝聚了惠安雕匠艺人辛勤的汗水和智慧的结晶。我国从 20 世纪 80 年代开始的改革开放更为惠安石雕的发展创造了良机，使南派石雕的传播进入了一个鼎盛时期，十几万惠安雕匠艺人遍布全国二十多个省市，留下了不胜枚举的传世佳作。

惠安石雕含碑石加工、环境园林雕塑、建筑构件、工艺雕刻、实用器皿五大系列，其工艺包括圆雕、浮雕（包括透雕）、线雕、沉雕、影雕（包括彩雕）五大类上千个品种，主要用于：宫观寺庙、神佛雕像、墓葬、园林景物、城市雕塑、大型人物雕像、建筑石构件、家具、日用器皿、摆设观赏品、旅游纪念品等，多以实用为基础。

惠安石雕使用的石材主要为花岗岩。花岗岩化学性质稳定，耐腐蚀，历千年而不腐、不蚀、不变。结晶颗粒比较均匀，石质坚硬，能制成各种精美的艺术品。最优质的石料称"峰白"。产自本地的有玉昌湖青、峰白、笔山白、古山白、泉州白等，还有本省的连江青、南平青、九龙壁玉石和省外的山西黑、湖北圭山石等，目前可根据客户需求从世界 20 多个国家和地区以及全国各地采购 3000 多种石材原料。

惠安传统石雕工艺，俗称"打巧"。其工艺流程主要包括捏、镂、摘、雕四道工序。

图 5 宋代石翁仲
（漳浦博物馆藏）

①"捏"就是打坯样。先在石块上画出线条，而后进行初步的雕琢。

②"镂"就是坯样捏成后，根据需要把内部无用的石料挖掉。

③"摘"就是按图形剔去雕件外部多余的石料。

④"雕"就是进行最后的琢剁加工使雕件定型。完成这一程序不但要有较高水平的雕刻技艺，更要具有鉴别能力。

此外、还有"修细"就是修出光彩，和"配置坐垫"等特殊工序。坐垫样式多样，主要有自然石座、莲花座、云纹座、水纹座、图案座和鳌鱼座、花蹲座、鱼水座等特殊坐垫。

惠安石雕的具体表现手法和形态有：

①圆雕，即立体模拟造型；

②浮雕，即在石料表面雕刻半立体图像；

③线雕，即先在经过抛光的石面上描摹图案，然后依线条雕镂成型；

④沉雕，又称"水磨沉花"，是在较光滑的岩石上或建筑构件等表面描绘图像，然后雕琢凹入利用阴影产生立体感的手法；

⑤影雕，是在"针黑白"技艺上发展起来的新工艺，为惠安独创。利用玉昌湖青石板面能显示白点的特性，琢凿出大小、深浅、疏密的点来表现图像。近年还出现了大版面的产品，并且向彩色影雕发展；

⑥透雕，多用以作为一种将建筑的照壁与浮雕相结合的建筑装饰；

⑦微雕，是传统精巧工艺手法的延续；

⑧组合雕塑，即以圆、浮、沉多种雕法兼具的组合雕件，如浮雕石龙柱等。

龙柱可以说是惠安石雕的主要代表性作品，如南埔乡元建清修的沙格宫中的五对辉绿岩、花岗岩透雕石龙柱，尤其是其中一

对大龙柱，其龙头由上向下，宛如从海中腾空而起又骤然俯冲而下，大有雷霆万钧之势。建于清末民初的台湾八大景之一的龙山寺，寺中的翻天覆地龙柱是南派龙柱的珍品，全国仅发现三对，也出自惠安工匠之手。

南安蔡资深古民居、台湾日本总督府、福州西禅寺、鼓山涌泉寺、厦门南普陀寺、泉州东西塔等等都是惠安石雕的代表性作品。

近代的代表性作品还有，南京中山陵（牌坊、石碑、廊柱、石屋、台阶、拱门）、广州黄花岗72烈士纪念碑、集美鳌园、集美解放纪念碑、人民大会堂前石柱、毛主席纪念堂、八一南昌起义纪念碑、厦门鼓浪屿郑成功塑像、莆田湄州岛海峡和平女神妈祖雕像、福州西禅寺全国最高的石塔、江苏淮安周总理纪念碑、湖南韶山毛泽东诗词碑林、西安兵马俑陈列馆、黄帝陵、西藏宾馆、青藏川藏公路纪念碑、井冈山会师纪念碑、广州玄武塔、台湾凤山500罗汉、台湾嘉义先天玉虚宫200多平方米的九龙壁及九龙池、马来西亚马六甲海峡的郑和雕像、日本鉴真和尚以及那霸市"福州园"、深圳锦绣中华民俗文化村、仙湖弘法寺、深圳解放纪念碑、海南三亚鹿回头雕像、崇武"鱼龙窟"岩雕群、中华石雕工艺博览园、惠安科山公园百狮园、北京中华世纪坛、泉州"鲤鱼化龙"石雕（球体直径10米，总重340吨，是目前最大的镂空石刻圆球等），深圳永福广场上19.99米高的白色花岗岩"九龙柱"更被授予"上海吉尼斯世界纪录"。

惠安石雕在漫长的历史发展过程中，涌现出数不清的巧匠名师，可惜大多数只有口碑流传其姓名，清代以前见诸文字的甚少，有所记载的主要是清代以后的名师。历史上石雕名师多出自惠安崇武，又以蒋氏居多，其后人也多继承祖业。21世纪初在台湾还流传着"无蒋不成场"之说。现在各地看到的清代中期自

20 世纪 50 年代初的石雕名作，多数由崇武五峰村峰前村蒋姓雕匠艺人主持创作的。由于惠安雕匠艺人成名后，并不固守本地，常常身怀绝技远赴他乡甚至海外创业，因此，对他们的传承谱系的研究整理尚难尽其详。

据惠安东桥东湖村《鉴湖张氏族谱》记载，张仕志，鉴湖十四世，生于南宋嘉定四年（1211 年），卒于元朝至元二十八年（1291 年），泉州清源山麓南少林寺石猴子的雕刻者，是惠安已知的最早的石雕大师。

李周，俗名"瓮仔周"，崇武人氏，生活于清康熙到雍正年间（1662～1722 年）。李周以石作画，熔雕、画于一炉，经浮、悬雕的技法，创作不少传奇人物，青石雕艺渐趋精雕细琢，注重写实。继李周之后，李木生精雕兽类，也取得很大成就。李周历来被闽南的石雕艺匠尊为宗师，福建的工艺美术界则称他是福建青石雕技发展史上承上启下的关键性人物。后代不详。

李周留下的作品，现在可以考证的有：福州于山法雨堂前一对龙柱；福州西湖开化寺一对石狮（福州脱胎漆器厂曾用脱胎仿造一对送北京人民大会堂置于宴会厅）；福州万寿桥的 18 对拳头狮。此外还有福州泉漳会馆前门前和厦门吴沧石坊下的石狮；厦门海沧白礁保生大帝庙前的一对石龙柱等。

在艺术形式上，李周还发明了"针黑白"，利用黑白成像原理创造了一种崭新的艺术表现形式，这就是成熟于现代的影雕艺术。李周不但以自己的作品名扬一时，而且培养了一大批学徒，使惠安石雕在整个清代大大繁荣起来。

蒋馨又名龟音，五峰村峰前村人，生于清同治十二年（1873年）。蒋馨出身石雕世家，自小学艺。清末曾得占据台湾的日本当局同意，前往台湾鹿港开设石店。后又在厦门开设"泉兴"石厂，曾为南京中山陵加工石碑石材。1927 年，蒋馨携带子女前

往台湾，主持彰化南瑶宫的石雕工艺品加工，之后又参加数座大庙重修工程。蒋馨在台湾培养了一大批学徒，其女儿蒋宝在台湾招赘张金山成家，也承继家业，仍为石雕匠师。

蒋馨于1933年在台湾病逝。他和徒弟们在台湾留下不少杰作，如台南天后宫前殿的石垛，西螺妈祖庙、冈山超峰寺、南鲲身代天府、彰化南瑶宫、鹿港天后宫等众多雕品，还有台湾名士辜显荣及陈中和二座大墓的墓料。蒋馨的石雕作品，构图严谨，雕线犀利，造型生动，人物雕刻四肢关节处理细致，姿态明显受戏剧动作的影响，表现准确，令人称绝。

第三节　华安玉雕

华安县地处福建省漳州市西北部，原属漳州府龙溪县，东邻安溪、长泰，西与南靖接壤，南临芗城区，北与漳平毗邻。华安地处南亚热带与中亚热带的过渡地带，全省第二大江九龙江干流北溪贯穿全境。气候温和多雨，物产丰富，是"中国坪山柚之乡"、"中国绿色食品之乡"，竹凉席的发源地。全县共有林地130多万亩，天然林面积44万亩，森林覆盖率达到72％。华安植被保护完好，大气环境优于国家一级标准，水质达国家一类标准，被命名为国家森林公园、全国生态建设示范县。

华安县历史悠久，文化积淀深厚。县境内有旧石器时代人类活动的遗址，有无从考证年代至今也尚未能解读的仙字潭摩崖石刻，有唐朝开漳圣王陈元光之父陈政进军漳州时的古战场遗址，有宋代皇族赵氏宗祠，有省级重点文物保护单位道教文化遗址南山宫，有太仆陈天定隐居华安时创办的学堂华山书院，有明清时期名扬一时的漳窑旧址，有已被列入世界文化遗产名录的"大地土楼群"（包括全国重点文物保护单位"土楼之王"二宜楼）等

人文景观。

早在一万年以前，华安县境内的人类祖先就开始利用华安玉硬度大的特性，用于制作工具。据专家考证，华安县博物馆内现存60余件石器均系新、旧石器时代的华安玉加工品。唐宋时，华安玉已名闻于世。明代地理学家徐霞客曾两度莅临华安考察九龙江北溪，在其《闽游日记》中对华安玉极尽赞美之词。据《龙溪县志》记载，清乾隆时代即有人选取图案绚丽的华安玉略加雕琢作为朝廷贡品，北京故宫至今仍珍藏有华安玉。民国初年，岭南大学黄仲琴教授曾亲自考察华安玉，并著有《华封观石记》、《华封观石后记》。华安玉雕文化不但融进了九龙江北溪文化，而且已成为中华几千年玉石文化的组成部分。20世纪80年代以来，华安民间玉雕艺术迅猛发展，1999年被命名为"福建玉雕艺术之乡"，2000年被命名为"中国民间艺术之乡（玉雕）"。

华安玉雕主要有三大特征：一是材质独特，独具中华文化内涵。华安玉雕的材质主要是盛产于福建省九龙江流域华安境内的九龙璧，因其形状似石非石，又酷似碧玉而得名，属彩玉类，学名"条带状钙硅质角岩"。既非我国著名的软玉类，如新疆和田玉、辽宁的岫岩玉等，也不是硅类纯度高的硬玉类，如缅甸玉、红宝石、翡翠等，又不同于福州寿山石、浙江青田石等。其构造致密，质地坚硬细腻，色调多样，花纹奇特，绚丽多彩，在中国玉石文化上独树一帜。为中国国石候选石，中国九大名石之一。二是历史悠久，独具闽越文化蕴涵，据专家考证，闽越文化遗址的突出代表、闻名遐迩的"江南一绝"仙字潭摩崖石刻乃当时由华安玉石器琢刻而成。岭南大学教授黄仲琴在其《华封观石后记》曾言："华封之石，浴日沐月，胎阳息阴，炼以娲皇，劈以巨灵，迂风而凝，入水而精，故能旁肖诸形，上应列星。"三是产品种类、题材丰富繁多，独具民族民间文化意味。主要作品如大

型玉狮、鹰、八骏马、八仙、六龟祝寿等均取材于民族民间物象、传说等，呈现出吉祥如意、大富大贵、平安和谐等民间文化意味。

华安玉雕主要有三大价值：一是学术价值。华安玉雕作为中华玉石文化的主要组成部分，有着深厚的历史文化内涵，对其进行发掘、抢救和保护，将带动和促进华安民间玉雕艺术的弘扬，丰富和完善中国玉雕艺术史、中国玉石文化史，具有较高的学术价值。二是艺术价值。华安玉雕首先作为民间雕刻，不管是其题材抑或是其雕刻工艺，都具有浓郁的民族民间特色，独具民间的艺术创意，加强对其研究，将有利于我国民间玉雕艺术的发展与促进。三是科研价值。华安玉雕的材质独特，决定了华安玉雕具有独特的价值，加强对华安玉材质的研究分析、开发利用以及雕刻工艺的改进，都具有较高的科研和经济价值。

据普查统计的数据资料，华安玉雕目前共有工艺品、建筑装饰、保健品、高级板材等四大系列200多个品种。

1. 工艺品系列。以民族民间文化形象为主，主要有人物，如仙人佛像、巾帼佳女、鸟兽虫鱼等；有山水花卉，如松竹梅柳等；有饰物，如花瓶、古鼎、香炉、如意等，世间万象，应有尽有。其制品造型优美，形象逼真，理纹细腻，色彩绚丽。"藏于屋而室生辉，赠与人而礼物贵"。

2. 建筑装饰系列。已有各类大型玉狮、罗马柱、梅花柱、大型壁画、浮雕、龙柱等，其工艺精湛，宏伟壮观，天然花纹，光洁照人，具有一种高贵典雅的风格，呈现中华民族的正大气象。

3. 保健品系列。我国古代就有"枕玉而眠，长命百年"，"头凉体康健，足暖身自安"等保健原理，据中国科学院检测分析，华安玉平滑润泽，玉性阴凉，富含锶、锌、钼等对人体有益元素，用来制作玉枕、玉席、玉垫、玉桌、玉几等保健日用品，

能够起到健脑安神，滋润肌肤，改善循环，调理平衡的功效。

4. 高级板材系列。华安玉磨制板材，质地细腻，硬度高，具有抗压、抗折、抗磨损、抗腐蚀，吸水率低等优点，又有亮丽的自然花纹，是其他质料所不可企及的。尤其是适用于高级装饰面（如拼花、柜台等），能保持永久如新，富丽堂皇，雍容华贵。

华安玉雕的主要作品中，最具特色的是大型玉雕，1998 年通过省级技术鉴定，被确认为"国内首创"，1999 年荣获昆明"世博会"福建省特色产品展览会金奖。玉雕代表作"八骏马"、"雄鹰展翅"、"东方醒狮"等参加 1999 年北京"光辉的历程——中华人民共和国建国五十周年成就展"。华安玉狮、玉麒麟等大型玉雕被安放在北京人民大会堂、国家经贸委、国土资源部、中国人民银行等重要场所。

华安玉雕的传承，主要有三大谱系，以生产经营公司为主。

1. 华安大兴工艺有限公司。拥有多位高级玉雕工艺师，作品以精致小巧著称。作品《十二生肖》、《大象》在 2001 年中国国石候选石精品展览会上分别获得金奖、银奖。

2. 福建省华安县巨龙工艺品有限公司。1995 年成立。这是一家集教学、科研、生产、贸易于一体的综合性民营玉雕企业，拥有国内最具经验的玉雕高手、工艺美术师，作品以大型玉雕著称。

3. 华安天龙玉雕有限公司。企业领导人为福建省工艺美术名人，漳州十大民间青年文化艺人，拥有多名雕刻师，作品以独具创意著称。

近年来，华安县政府克服财政困难的状况，增加投入，先后于 1999 年举办首届"九龙杯"华安玉雕精品评鉴会，于 2000 年再次借第二届海峡西岸花博会之机举全县之力组织举办首届中国华安玉（九龙壁）奇石节暨第二届华安玉雕精品评鉴会，并组织

编写出版《华安玉》一书，提高华安玉雕的保护水平和宣传力度，提高民族民间文化保护与发展意识。邀请国家、省、市等各级新闻媒体对华安玉雕进行全面报道，特别是自《福建省民族民间文化保护条例》颁布以来，更是利用多种手段加大宣传，提高各界对华安玉雕的保护意识。县里先后成立了华安玉产业领导小组，华安玉同业行会，制定了华安玉雕发展规划，创立了华安玉雕展览中心和交易市场。相信在不久的将来，华安玉雕将会以一种崭新的风貌呈现在世人面前。

第四节　泉州建筑雕饰

闽南传统建筑是具有显著地域特色的建筑体系，是中国南方建筑体系的重要组成部分。闽南传统古建筑风韵天成，色彩和谐明亮，空间层次明确，情调动人而雅致，尤其以独特的建筑结构体系、优美的艺术造型、丰富的雕绘装饰而闻名。

闽南传统建筑以古都泉州最具代表性。在泉州地区，中原文化、古越族文化和海外文化经过千百年来的交汇、融合，形成了具有鲜明个性和独特风格的地方文化，其主流是中原文化。宋王朝的南迁，王室中的达官显贵及其后裔迁居泉州，对泉州的文化尤其是建筑风格的影响尤为重要。改建于南宋的开元寺以及东西双塔和泉州府文庙，是保留至今最为完整的宫殿式庙宇的典型代表，反映了多元文化交融的时代特征。如开元寺的印度教十六角石刻和大雄宝殿前月台须弥座的狮身人面青石浮雕等，从内容到手法都具有异域文化色彩。多种文化要素的融会和混合，形成了泉州多种宗教、多种民族、多种文化及多种建筑形式并存的绮丽景色。

泉州传统古建筑及其雕饰，尤以"宫殿式"大厝为典型。它

包括寺庙建筑、文化设施和公共建筑，如开元寺、府文庙等，还包括一些官宦和商贾的私宅。其主要特征有：

1. 巧妙合理的结构。对称的布局和明确的中轴线，以厅堂为中心组织空间，左右对称、主次分明；

2. 优良的建筑技术和材料。泉州有悠久的制砖历史和质地极好的石头资源，所以"宫殿式"大厝较多运用砖、瓦，多用石砌基础和红砖砌筑外围墙。大厝内部多采用穿斗式木构架，斗拱与梁架接榫无缝，重叠有致。

3. 精巧的雕饰。作为雕刻之乡，大厝多在屋中饰以雕梁画栋，装饰考究。厅堂梁木斗拱雕工精细，门屏窗饰，镂空雕花；庭阶栏杆多用花岗岩石或青石雕砌而成。白石的门廊镶满石刻的题匾、门联、书画卷轴、人物、花卉和飞禽走兽的浮雕；屋顶的"燕尾式"脊角，华丽动人。在"宫殿式"大厝的每一个突出显眼的部位，基本上都有泥塑、彩绘、贴瓷、雕刻等的装饰。

闽南建筑中精巧的雕饰，按照其使用的材料分类，可分为石雕、砖雕、木雕、泥塑等种类，在雕刻形式上大量采用了浅浮雕、深浮雕、镂空雕以及各种浮雕形式相互配合、线雕并用等手法，以精湛的手艺、流畅的线条、别出心裁的构图意境，充分体现了闽南地区古建筑的巧、美、秀、雅的风格。其雕刻的内容丰富多彩，有吉禽祥兽、奇花异木、山水云霞、历史戏文、风情习俗等。这些雕刻精致的建筑饰件起到画龙点睛的作用，使整个建筑物显得生气盎然、意境深邃，也突显出传统建筑的大气、典雅、辉煌、幽深之美。

木雕是中国古代建筑普遍使用的一种装饰工艺。泉州的木雕工作由小木作承担，俗称"细木作"。大木匠将需要雕刻的构件做出粗胚，交给小木作雕刻。小木作即雕花匠师，也称凿花师傅。在构件上雕刻花草人物图像，俗称"凿花"、"打花"。凡是

雕刻的构件都称为"柴草"、"花柴"。凿花的工具主要是大小不一的未装木柄的凿子，凿子口有斜口、平口及曲口之分。

在《营造法式》中按雕刻技术把木雕分为混雕、线雕、隐雕、剔雕和透雕五种。泉州古建筑中的木雕大多采用混雕和透雕。混雕即圆雕，是一种

图6 泉州天后宫砖雕圆窗

完全立体的雕刻，有完整的体积，可以从各种角度欣赏，题材多取人物、动物等。透雕也称镂空雕，是将纹饰图案以外的部分去掉，塑造出空间穿透效果的雕刻手法。这种工艺能雕刻具有通透性和空间多变的形象，所雕的纹饰玲珑剔透。镂空雕有单面纹饰雕刻和双面纹饰雕刻两种。

泉州古建筑中的木雕以其精湛的艺术手法著称，从中可以看到当年工匠的艺术才能与智慧，他们善于运用各种雕饰手法，将一个普通的建筑构件，雕满花饰，有的还在花饰上贴以金箔，变成一件精美的艺术品，甚至在居室中的红木家具都体现出雕刻家的才华，使整座房屋显得气派非凡，富丽堂皇。

泉州古建筑中，直接承受重量的梁、柱、檩等大木构件，一般不作雕刻，最多只是雕刻装饰线脚。次要承重构件如斗、拱、瓜筒、狮座等多作浅浮雕。联系构件如垂花、竖柴、斗抱、托木、束随、通随、门簪等，大都用透雕的形式。大部分木雕装饰集中在下落凹寿及下厅、大厅、榉头间等，一般都是雕彩结合。晚期的建筑，许多构件经常作透雕、圆雕。

在雕刻手法上，如圆光、狮座等通常是在正面雕刻，用雕花师傅的行话来讲是"单面见光"，若正背面都有雕刻的话，称"双面见光"；托木雕成鳌鱼、龙凤、花草，竖柴雕成仙人、狮虎，斗拱雕成飞仙、力士、螭虎等形状；束仔一般用开卷的书画或者交欢的螭虎卷草纹装饰。

现在我们能见到的建筑装饰木雕主要集中在明清两代，其题材以人物故事、花鸟图案为主，祥禽瑞兽也比较多见。清代商贾杨阿苗的故居，其木雕饰可以说是泉州建筑装饰木雕的代表作之一。杨阿苗故居的斗拱、吊筒、雀替等木构件，都是镂空多层的不同花式的雕刻物，整体雕刻技法娴熟，构思巧妙，线条细腻，朴素中透着灵气，无不让人赞叹建造者的巧夺天工和丰富的想象力，使得这古老的房子因为有了这些精致的雕刻能够重现当时的典雅，使观赏者充分感受到厚重的古典气息和美轮美奂的艺术魅力。前厅、中厅及东侧花厅前的卷棚式方亭的构件，都与大门的斗拱、吊筒、雀替的风格、工艺相同，加上油漆金粉，使人置身于一片金碧辉煌的世界。镀金轴头里，各种戏剧、传说人物的雕塑栩栩如生，成为具有泉州古代民间特色的精巧雕塑传统工艺的例证。

泉州石雕包括惠安石雕历史悠久，源于黄河流域的雕刻艺术融中原文化、闽越文化、海洋文化于一体，吸收晋唐遗风、宋元神韵、明清风范的精华，泉州古建筑中的石雕工艺可以说是石雕艺术的荟萃，有印度教雕刻，如石造像、柱头、门框石等；有伊斯兰教雕刻，常见的有碑刻、铭文；婆罗门教雕刻，多见于寺院建筑雕刻等；有佛教和道教建筑雕刻，主要以建筑构件为主，有石狮、经幢、塔、石像生等，各种类型的建筑雕刻体现了多种文化之间的交流融合。

泉州地区盛产石材，泉州有闻名中外的优质花岗岩，它耐

酸、耐碱，石质坚挺，纹理清秀，云母石英分布均匀，易于散热，不易沾染、变色、风蚀，易于加工，可用于雕刻、打制石板材。自唐代起就有石匠开采，雕刻成石结构建筑物的装饰、石碑、石像。多以白石或青石作为建筑材料。因为泉州地处亚热带地区，其气候多风多雨、暑季炎热，而白石在梅雨季节时不返潮，雨后易干，在盛夏散热快。青石颗粒较细，一般使用在建筑的台基、台阶、裙堵、柱子、柱础、门框、窗框、窗棂等。

泉州石雕艺术在古建筑中得到广泛的应用，其石作的雕刻技法，大致有素平、平花、水磨沈花、剔地雕、透雕、四面雕等多种手法。素平是将石材表面雕琢平滑而不施图案题材的加工技法；平花，也称线雕，将石料打平、磨光后，依照图案刻上线条，以线条的深浅来表现各种文字、图案，并将图案以外的底子很浅地打凹一层的石雕工艺；水磨沈花，即浅浮雕，在青石上，磨平的图案呈深青色，打点的底子呈浅绿色，外观层次分明；剔地雕，即半立体的高浮雕，主要用于建筑中的门额、窗棂等；透雕是将石材镂空的技法，多用于柱子、窗框中；四面雕，即立体的圆雕，将构件的前后左右四面雕出，其工艺以镂空见长。这些雕刻技法大多应用于门框、窗框、梁柱、台基、石鼓、柱础、栏杆、台阶等部位上。

泉州地区的建筑朝外的门框、窗框都是用石材制成。对外的门框用石材制成，通过雕刻，使大门显得端庄华丽，同时可以避免石灰脱落而留下不美观的痕迹；对外的窗户也是用石材制成，既能通风、采光、防盗，又能起到美化建筑的作用，是一种融实用性与艺术性为一体的建筑石雕工艺，主要有条枳窗、竹节枳窗、螭虎窗等形式。

因为泉州地区多雨、潮湿，木材常受白蚁的蛀蚀，所以在建筑中经常以石代木。在庙宇、"宫殿式"大厝的明间外檐柱，大

多使用白石或青石雕成的柱子，而柱础的位置比较接近人的视线，往往被加工成各种艺术形象，表面常被雕成各种雕饰，雕刻精美，形式多样。

石雕题材广泛，多为花草、走兽、人物等，技巧多样，其艺术风格由质朴粗犷趋向精雕细琢，并注意线条结构和形态神韵之美，从而形成精雕细刻、纤巧灵动的南派艺术风格，与建筑艺术交相辉映，驰誉海外，所雕的花鸟人物，精致生动，令人赞叹不绝。

最能够体现闽南古建筑的石雕装饰手法主要是集中在寺庙、"宫殿式"大厝。

清朝菲律宾华侨蔡资深的古大厝中的石雕，其建筑角间的窗棂雕刻堪称一绝，浮雕、空雕的花鸟，姿态不一，以静显动，栩栩如生。东侧护厝花厅前的照墙上的圆形石雕花窗，由三根垂直圆雕石柱组成，柱子上盘绕着半圆雕"岁寒三友"，造型富有特色，镌花刻鸟，装饰巧妙华丽，达到了技术与艺术的完美统一，使得整个建筑显得富丽堂皇；窗顶墙缘所嵌的石雕花边，上面雕的人物个个形象鲜明，栩栩如生，整幅雕刻形成一个连续完整的故事情节，还可以从服饰看出人物的身份、社会地位，从面部看出人物的年龄性格、喜怒哀乐。

后城蔡宅正大厅的四扇门棂格窗雕满花饰，最具有特色的是每扇堵心都用楠木木条加工嵌入苏东坡的诗句："春游芳草地，夏赏绿荷池，秋饮黄花酒，冬吟白雪诗。"其工艺精细，刀法娴熟，如果不细看的话，就会被忽略，几何纹样的门窗呈现出惊人的细腻风范，使得这原本只是门窗构件的小小实物变得多姿多彩，做到"窗如画卷，画作窗棂"。

古厝大门两边的壁堵，通常用石板精雕细琢出花鸟虫鱼、名人诗词或者人物故事。从表面看来，这是泉州人夸富斗巧的橱窗，实际上它是泉州人崇文重史的集成，更是泉州先民审美意趣

的体现。此外，"宫殿式"大厝，从角牌、水车垛，到檐口、花格窗、斗拱等建筑饰件，无不体现泉州人深厚的历史文化积淀和高雅的审美情趣。

泉州石雕既不同于塞北的雄浑豪放，也不像江南的淡素清雅，而是倾向繁缛纤巧，汲取了闽南青山秀水的几分灵气而形成了自己鲜明独特的艺术特征，是泉州一带风景秀丽、经济繁荣、生活美好所产生的人民心态的体现。

传统的泉州古代建筑装饰文化是多元的文化，它能吸收外来建筑装饰文化中的精华，并将其融合到泉州当地的建筑装饰文化当中。这也就体现了泉州文化中的兼容性，容许外来文化的介入，适当的吸收，充实了本土文化，使得传统古建筑装饰形式丰富多彩。至今，这些特征仍然能从现存的寺庙和散落在大街小巷中的古民居中看到。

泉州开元寺始建于唐代，寺制恢弘，殿宇雄伟。大雄宝殿中近百支石柱造型多样，有的为四方形，有的为六棱圆形。外檐柱心间四支浮雕蟠龙的石柱，堪称明代雕工的上品。殿后檐柱心间二支雕有印度古代神话故事的十六角形的青石柱，是婆罗门教番佛寺遗物移建于此，为我国佛教建筑物中较为罕见的构件。殿前月台台座为须弥座式，中部及东西两侧束腰间嵌有 72 幅狮身人面的青石浮雕，吸取印度雕刻工艺，丰富了泉州建筑装饰造型，从中体现了三种文化的交融。在殿檐斗拱上雕刻有飞天乐伎 24 身，有的执管弦丝竹，有的执文房四宝，凌空飞舞，姿态飘逸，它们不但给人以美的艺术享受，而且用以代替斗拱，依托粗大的珩梁，减少其过大的跨度，极为巧妙地将宗教、艺术与建筑融于一体，更是将海外文化同本土文化的结合发挥到极致。其工艺细致，气氛祥和，整个佛殿开元寺飞天拱笙歌飞舞、光彩夺目、令人称绝，被建筑家称为"闽南木构古建筑中的一座丰碑"。

开元寺中的东西双塔是泉州的重要标志，是泉州建筑装饰文化的精品，又是融会海外文化的杰作。双塔造型仿中原楼阁式木结构，纯用花岗岩石，全塔造型宏伟壮丽，石雕工艺精湛古朴。塔身所雕的80尊保护神像，其身份、服装、姿态、武器、表情各不相同，个性鲜明突出；佛龛两侧有精美的文臣浮雕，衣纹细部清晰可辨，雕刻工艺精湛。双塔既有从海外传入的宗教人物形象，又有我国道教保护神的人物造像。东塔须弥座束腰部嵌有39幅释迦成佛连续故事图像，每幅主题集中，人物故事刻画细致、简练，内容鲜明，引人入胜，一经揭示，便可理解，充分体现了宋代泉州石雕工艺的高度成就。因此双塔是鲜明突出而又巧妙地融会着古越族、中原及海外三种文化于一体的艺术珍品。

丰富的传统古建筑及其雕饰是泉州悠久历史的见证，是中华民族的骄傲，是世界文化的宝贵遗产。它蕴涵着大量的传统文化信息，直接或间接反映出历史上多种文化艺术的成就，是研究我国古代建筑史、文化艺术史不可缺少的珍贵资料。

第五节　厦门漆线雕

漆线雕是厦门四大传统工艺美术之一，已有三百多年的历史。明代以来，中国神佛塑像逐渐呈现出程式化和装饰化的特点。而闽南人居家供奉的需要则使之走向小型化，形成重装饰、追求华丽与精致的特点。漆线雕精细、华美、多彩、浮凸等艺术效果便被运用于神佛造像的装饰上，恰到好处地适应了当时当地闽南人的精神需要和审美取向。

漆线雕源于佛像、神像的金身装饰，俗称"装佛"。"闽南多鬼神"，神祇众多且又与民众生活密切关联，以至家家供奉神佛，神佛像雕塑行业极为繁荣。漆线雕正是在这种历史、文化、地域

背景下应运而生的。

漆线雕用精细的线条，雕镂、缠绕出各种人物、动物形象和花卉纹样；以民间传统题材尤其是龙凤、麒麟、云水、缠枝、莲等为多。过去，漆线雕大多装饰在佛像、木本、漆篮或戏剧道具上。20世纪70年代以来，随着"蔡氏漆线雕"的第十二代传人蔡水况创作的漆线雕瓷盘、花瓶等产品的成功开发，又发展到装饰在瓷器、玻璃之上。更进一步将漆线染成各种颜色，雕成色彩缤纷的图案，使人物、盘、瓶、炉、小屏风琳琅满目、美不胜收。

就原材料而言，南方盛产樟木，千年不朽，百年余香，是木雕神像的首选木材；闽南水田泥土细腻，是塑造神佛的理想泥胎；厦门同安特有"白土"细腻兼有黏性，是粉底打磨的上好原料；此地又广出桐油、盛产青砖，是研粉和泥搓线的好材料。

漆线雕是受宋元时期的线雕工尤其是沥粉和泥线雕等工艺的启发而产生的。宋元时期曾有过用堆漆和沥粉雕手法来装饰神像的工艺。至明代，还有少量应用堆漆的表现手法。明代早期，使用精细的漆线做装饰还不多见。直到明中晚期，漆线雕工艺才逐渐形成，并得到较大的发展。这一阶段的漆线雕主要还是以平面局部造型为主。

明末至清初，漆线雕的工艺水平得到进一步提高，制作基本形成规模，并广泛应用于神像衣饰中。漆线雕在原来平面局部造型的基础上扩展为全身的装饰，并采用漆线及堆漆并用的手法，以达到浅浮雕的效果。

清中期，漆线雕艺术得到更为深入的发展，其表现手法进一步拓宽，技法更为纯熟，粗细线条的运用也更加灵活，并开始采用漆线堆叠的立体手法。加之贴金、配彩的技法等，使之达到镂金错彩，美轮美奂的艺术效果。

清朝末年，随着战争动乱，漆线雕工艺开始走下坡路，无论工艺水平还是漆线质量都不能与明末清初相提并论。民国时期，国家内忧外患战事频发，漆线雕水平更为低落，好的作品不多。中华人民共和国成立后，由于当时"破除迷信"等政治原因，一度中止了漆线雕神像作品的制作。例外的是，由于出口的需要，仅在厦门政府有关部门还允许某些厂家继续生产。

同安马巷镇（现属厦门市翔安区）是闽南四大古镇之一。马巷镇水陆交通发达，地处厦门、泉州、漳州三市交通咽喉，三百年来漆线雕的制作基地就在马巷，"蔡氏漆线雕"作坊即发源于此。蔡氏祖先最先在同安马巷开设的作坊称为"西竺轩"。至第十代蔡春福兄弟三人，作坊分为三家，除老铺外增加"西竺轩美记"和"西竺轩华记"。著名艺人蔡文沛（？～1975 年）为第十一代传人，经营"美记"，并将作坊迁至厦门，产品大量出口海外。蔡文沛艺术精湛，锐意创新，首次在造型上进行变革，将漆线雕用于表现历史人物。他还广收学徒，将家传绝技公开于世，故在工艺美术界中极受推崇。文沛之子蔡水况是蔡氏第十二代传人，工艺美术大师。他的艺术视野更加开阔，其作品小到一个彩蛋，大到丈二金刚，无不精绝。作品《还我河山》和《波月洞悟空降妖》作为工艺美术的经典之作被中国工艺美术馆珍藏。1972年，他还将许多漆线雕图案做成独立的装饰艺术品，成为现代漆线雕生产的主流产品。

中华人民共和国成立后，原来的蔡氏作坊"西竺轩"几经变迁，先后名为"雕塑合作社"、"民间工艺厂"、"雕刻工艺厂"、"厦门工艺美术厂"，直至现在的"厦门惟艺漆线雕有限公司"。蔡氏一门至今仍从事漆线雕的是工艺名人蔡彩羡。

传统的漆线雕制作严格地说应该包括四个方面：雕塑，粉底，漆线装饰，妆金填彩。对手工作品的创作设计而言，雕塑是

首要的。但就漆线雕艺术的特殊美感而言，漆线装饰才是关键，因而这道工序成了它的工艺名称和产品名。

漆线雕制作程序是：将陈年的老砖研粉后调以大漆熟桐油等，经过反复舂打形成像面团一样柔软又富有韧性的泥团，俗称"漆线土"。再由手工搓成线（可以随意搓粗、搓细，可以搓到比头发还细）称为"漆线"。然后在涂有底漆的原雕塑上将漆线用盘、结、绕、堆等手法塑造成形。漆线雕的材料大多数是就地取材配制的，每道工序用料都不一样，而且制作原材料的过程相当繁复。

图7　蔡水况作品《龙之魂》①

其工艺特点是：易于浮凸成型，线条精致流畅，可以随心塑造。图纹式样塑造的高低、粗细、疏密、对比非常完整精致。不仅可在泥塑、木雕、夹兰雕、脱胎漆器、瓷雕等其他材质的原雕上进行纹饰，还可以作为独立的艺术形式进行漆线雕艺术作品的创作。

漆线雕的主题图纹富丽多姿，其最为主要的题材和图纹就是龙，几乎所有的漆线雕艺人都善于做龙。三百年来所做的龙随着漆线雕工艺的精进由平面至浮突，头部由低到高，龙身由平而高低起伏。龙的形体和动态，给予漆线雕线条极大的表现空间。由粗线盘结而成的龙头苍劲、威武，精、气、神具足。线条盘绕堆

① http://news. xinhuanet. com/collection/2007 － 01/20/content ＿5629287. htm.

叠，将游龙的起伏、转折、游走的形态表现得精彩生动。粗细对比之下，龙的鳞甲，纤毫毕现。加之洪波涌起、流云舒卷，极度细腻又极度辉煌。

漆线雕作品中龙的形象可谓千姿百态。有：正龙、侧龙、腾龙、游龙、飞龙、双龙、蟠龙、草龙、菱龙、双龙戏珠、龙凤呈祥、单龙吐水、九鲤化龙、九龙盘、九龙壁、双凤戏牡丹、单凤朝阳……

瑞兽纹样有：五鹤抱寿、双鹤戏芝、松鹤延年、三鸳会莲、三羊开泰、麒麟送子、八骏马、蝙蝠抱寿、龙凤龟麒四不像，等等。

草花纹样有：交技草花、交枝草龙、灵芝草花、牡丹草花、蝶恋花、缠枝莲、宝相莲花、梅、兰、菊、竹、单线云、双线云、连线云、连环云、竖水、倒水、风、火、水浪，等等。

吉祥纹样有：万字图案、寿字图案、八宝图案，包括葫芦、犀角、蕉叶、壳、琴、棋、书、画、旗球结庆、年年有余，等等。

服饰有：藤甲、桂花甲、豆枝甲、古钱甲、双线古钱甲、单线古钱甲、鱼鳞甲、米字甲、人字甲、六角甲、八角甲，等等。

几何纹样有：回字纹、云纹、雷纹，等等。

在这些图纹中，漆线雕的线条运用极为精致。粗线的塑造浑圆饱满，浮突而苍劲。细线犹如发丝，游行无碍，藏头收尾，不知起止，完美地展现了中华民族对"线"的审美理念。

漆线雕的主要造像艺术作品有各种佛教、道教及民俗神像、历史人物等。神像是传统漆线雕的主要产品，品种达上百种。例如关公就有立身、坐身、坐骑、看书、提刀等多种类型和规格。最大的高达 4.5 米，最小的约 8 厘米高，可置于掌中。

代表作之一《郑成功收复台湾》创作于 1959 年，用接近现实主义的创作方法，完整地运用传统漆线雕塑造形体、粉底工

艺、漆线雕扎、装金填彩等各项工艺来为塑造作品服务。人物造型没有丝毫的脸谱化、程式化倾向。作品主体由郑成功、渔父和一个旗将三人构成，着重刻画人物的内在精神气质，郑成功威严、洒脱的风度，老渔父机智、亲切的表情等每一个细节都极其严谨、准确，是蔡文沛先生的成名作。

造像以外，主要产品有漆线雕装饰瓶，花色品种规格有上百种，作品曾于 2004 年获得国家级金奖。还有漆线装饰盘上百种，代表作《九龙盘》（作者：王志强，2002 年创作）由中间一正龙与周围八小龙构成，构图饱满完整，布局庄重，给人大气磅礴的艺术美感。粗细对比强烈，龙的鳞甲，纤毫毕现，2003 年获得省级银奖。

还有一些富有当代艺术风格的作品，如《春天》（作者：庄南燕、蔡彩羡、郑坚白，2004 年创作）突破漆线装饰难以具形地表现人体的难点，用传统的技艺来表现时尚主题，在拉近空间距离上作了大胆的尝试。作品贴近现代生活，具有很强的时代感。2004 年获国家级银奖。

自中华人民共和国成立以来，漆线雕作品共获近五十个奖项，其中中国工艺美术馆收藏两件，国家级金奖六件，银奖六件，省级金奖一件，银奖一件。

"蔡氏漆线雕"艺术源于中国雕刻艺术的传统，在早期的佛像塑造中就已融合了南北方的雕塑艺术特征。甚至吸取了藏传佛像的一些特征。具体地看，漆线雕佛像装饰造型有受明代德化白瓷雕塑的影响，尤其是它的灵动飘逸的衣纹表现；在色彩装饰上，特别是各种金线的运用，吸取了福州脱胎漆器的一些手法；在人物的面部塑造和粉底工艺方面，还受到流行于闽南地区的泥塑和傀儡偶人制作工艺的影响。

漆线雕的主要艺术特征有：

①线条性的艺术表现。这一点它脱胎于沥粉工艺，又承袭了中国书画以线条为主要表现手法的特征。

②继承和发展了传统艺雕的表现手法，如青铜器中的金银交错工艺、楚汉漆器与丝绸的纹样、唐代金器的华丽纹饰、北宋革丝和定窑瓷器的丰富图案，等等。漆线雕所显示出的热闹、活泼、五彩杂陈、金银交错的美，最为中国民众所赞赏，在国际文化艺术交流中，也成为一种中国美的典型。

③丰富的传统图案。漆线雕吸收了古今中外各个门类艺术的图案，从北方到南方甚至西域、南洋的图案兼容并蓄，并且都将它们改造为适合自身的形式，形成了独特的图案美。

④极尽精微。在所有的作品当中，容不得半点疏忽和率意，每一个局部都严谨处理，精细如发，尽得中国工笔画之神韵。

漆线雕作为传统手工艺产品，它是美的载体和文化的载体。其作品折射出千百年来闽南地区的人文、风俗、历史、宗教。漆线雕的造像系列可以看作地方文化史的标本，具有很高的研究价值；就其审美价值而言，漆线雕表现出的"错彩镂金、雕贵满眼"的审美特性，用宗白华的话来说，"代表了中国美学史上的一种美的理想"。

古代，漆线雕的存在有赖于民间的风俗和宗教信仰，几乎所有闽南地区的神像都是漆线雕制品。至今，这些东西不但并未完全消失，而且漆线雕在今天的应用更加广泛。漆线雕成为极好的装饰艺术品，无论是制成屏风壁挂还是桌上的摆件都能使环境变得富丽堂皇，使人们的生活充满热情和优雅。漆线雕还是厦门具有代表性的出口的工艺品，中国华丽的艺术信息因此而传播到世界各地。中国政府经常将漆线雕作为国家礼品赠送外宾。所以不仅在华人之中，世界各国人民都将它看作是中国文化艺术的一种象征，从中来欣赏、体会和认识中华民族的文化艺术。

　　据说，目前厦门市唯一的中国民间艺术大师就是漆线雕工艺美术大师，而在北京中国工艺美术馆所收藏的厦门工艺美术品，也唯有漆线雕而已。2006年厦门漆线雕已经成功获批首批申报国家文化遗产，今后，它将伴随着中华民族和文化的崛起而日益放射出灿烂的光芒。

第三章

工艺画与剪纸

第一节　漳州木版年画

历代中原人民南迁福建，带来了灿烂的中原文化。年画艺术就是其中重要的一项。

位于福建省的最南部的漳州是一座历史文化名城。漳州西北多山，东南滨海，地理位置优越。它东连厦门，东北与厦门市同安区、泉州市安溪县接壤，西与广东省大埔、饶平县交界，南临汕头，北与龙岩市漳平、永定等毗邻，东南与台湾隔海相望。主要水系九龙江，全长 1900 多公里，是福建省第二大江。九龙江下游的漳州平原，面积 720 多平方公里，是福建省最大的冲积平原。漳州属亚热带气候，稻麦一年三熟，除粮食作物高产外，还盛产水果、花卉和各种江海水产品。优越的地理、气候条件，丰富的物产，为漳州文化的兴盛提供了必要的物质基础。

漳州历史悠久，文物丰富。近年漳州的旧石器考古发现，证明了 4 万至 8 万年以前已有人类在这里生活。漳州战国时属越，晋设县，唐垂拱二年（686 年）正式建州、置郡，至今已有 1300 多年。历代北方移民，带来了大量的中原文化，促进了民族融

合，使此地少数民族在经济生活和文化生活中接受了汉族较先进的技术和文化而逐渐"汉化"。于是，唐以后漳州文化的发展，即与全国同步。1300多年来，漳州一直是闽南政治、经济、文化和交通的中心之一。因此，属于汉文化的民间木版年画艺术在九龙江两岸这片美丽富饶的土地上，得到了扎根、繁衍和发展。漳州民间木版年画艺术的丰硕成果，是璀璨夺目的我国汉民族民间艺术宝库中一个熠熠发光的组成部分。

木版年画生存、发展的土壤是人民大众的社会生活。由于它能紧紧地与实用和民俗相配合，能深深地扎根于劳动人民生活的沃土之中，因而得到人们的厚爱，千百年来显示出其非凡的生命力。同时，年画的实用性又与人们的精神境界、宗教信仰、民俗风情有着至为密切的关系，所以，它又可能随之出现兴衰现象。

漳州民间木版年画，自宋代开始，至今历时千年。

漳州年画业从明代万历至清代雍正、乾隆、嘉庆、道光、咸丰甚至到民国初，一直呈现繁荣的势头。唯在抗战期间国内经济衰退，又与我国台湾地区和东南亚国家失去了贸易联系，因此生意比较萧条。抗日战争胜利后，才得以复苏，一直到1949年前后，漳州也仍有大小八九家年画店，分布于香港路、台湾路、联子街一带。而"联仔街"就是在民国初年因开设的春联店、年画店多而得名。

此后，由于西方的印刷术和其他科学生产技术以及绘画艺术形式的传入等原因，年画的销售量锐减，年画业开始走向衰落。尽管直至20世纪四五十年代，漳州仍有年画业存在，但境况已大不如前。

漳州民间木版年画的基本制作过程是：先在梨木等木质平板上描稿镌刻成各种色块版和线条版，然后分色分版，采用短版套印于纸上。其具体过程如下：

1. 按要求在纸上绘好各种近于白描的画稿（粉本），然后反贴于已制成待刻的平板上。待其干后，以墨鱼草磨薄画稿，使之更透明清晰，便于镌刻。

2. 将雕版的用材（多以梨木、相思木、红柯木、石榴木等为材，而梨木为最多用），水浸一个月，然后晾干三个月，刨平，以备复稿。

3. 镌刻时要严格按"粉本"的要求。一般以人物脸部为先，接着是手——脚——身。其他部分是先刻面积大的，后刻面积小的，直至完成。

雕版分阳版和阴版两种。线版属阳版，色版中有阳版和阴版两种。印制"幼神"人物背景色（红）的版，即为阴版。这种阴版的刻法和用法，为全国各地所没有。

4. 根据不同品种的年画，选用纸本色、大红、朱红、黑等不同颜色的纸张。除本色纸不必预先制作外，大红、朱红、黑色纸均须由民间染纸作坊用闽西本色纸预先染制。而"幼神"上，淡红色的人物背景是由木版年画艺人自己雕刻阴版，并调制红颜色在本色纸上套印而成的。

5. 在酸性染料或粉质颜料中调入白土粉和牛皮胶液，并按绿、黄、红、蓝等色分别装入陶钵中；人物脸部的色用本地白土粉（垩白）或铅粉、米浆调入适量的金黄色（酸性染料）而成；黑烟色、白土色分别单独调胶作备用。

6. 印完每一色晾干后，再印第二色；各色版印完后，最后才印"黑线"版。未上黑线版的，皆属未成品。

漳州木版年画的品种、题材很多。从形式上分，有用于辟邪消灾、祈求吉祥如意的各种门画、门顶画、中堂画，有欣赏用的独幅画、连环画等。门画如：《天官赐福》、《加官进禄》、《簪花晋爵》、《神荼郁垒》、《秦琼敬德》、《添丁进财》等等；门顶画

如：《八卦》、《狮街剑》、《五虎抱钱》；中堂画如：《福禄寿喜春》、《和合仙》、《三仙姑》、《招财王石宗》、《春招财子》、《连招贵子》、《百子千孙》等；布置居室的独幅画、连环画如《郭子仪拜寿》、《孟姜女前后本》等。门画又有粗幼神、文武神之别。"粗神"指的是以大红或朱红纸为底加以印制的门画；"幼神"是直接以本色纸印制，其人物背景的淡红色，亦是木版年画艺人自己调制套印而成，无须预先送染纸房染过。而不论是粗神或幼神，只要门画画面上的人物没有骑马或插旗的，则又称其为"文神"；反之即"武神"。如《秦琼敬德》、《骑马天仙送子》、《连招财子》等，其文、武类别各异。此外，各种年画又有开本大小之分，如大割、二割、三割、四割、六割等数种不同规格。

图8　漳州木版年画"进禄"①

从题材上分，除上述门画、门顶画、中堂画所表现的神像、神童、仙女、瑞兽和各种吉祥物外，还有喻世劝善的各种历史戏文图，如《荔枝记》、《断机教子图》、《董永皇都市》、《双凤奇缘》、《说唐前后本》、《孟姜女》等等；还有神话故事图，如《齐天大圣》、《魁星图》、《老鼠

①　图8摘录自福建民间艺术网，http://www. fj-folkarts. cn/main. asp.

娶亲》、《南极仙翁对弈图》等等;有表现民俗活动的《龙船图》、《九流图》;有革命历史故事《武昌起义》;还有配合季节时令表的《春牛图》及各种花卉、风景、动物图;有娱乐用的葫芦迷图和各种装饰花边图案等。鼎盛时期的漳州木版年画品种多达200余种,现存明、清两代的雕版60余种,大多为4～5色套版,少数为单线版。

漳州木版年画,反映了人民祈福禳灾,祈求吉祥如意的心愿,反映了人民对正义的推崇、对美好的追求,抒发了劳动人民淳朴的生活情感、理想和希望。同时,年画艺术又与民间习俗形式相互依存。

我国各种民间习俗形式繁多。单说过去的漳州,民间在一年十二个月份之中,几乎月月有张灯结彩的风俗。其所用的灯具尤以纸灯为多。如:正月元宵灯、狮子灯;二月鸡母寿灯、凤凰灯;三月麒麟灯;四月四屏图灯(文王拖车的故事图解);五月水花灯等;六月荔枝灯;七月鹊桥灯;八月福寿灯;九月纸影灯;十月走马灯;十一月平安灯;十二月龙虎窗灯、郭子仪拜寿灯,等等。五花八门的纸灯,都用年画或花边图案装饰,家家户户按时节、月份在门前或农田周围、村头社尾张挂。此外,作为各种民俗节日的室内装饰,新年贴门画、狮头、八卦,新婚时贴添丁进财图,做寿时贴寿春图,五月端阳节贴龙船图,八月中秋节贴八仙图,平时贴各种历史故事戏文图,等等。繁多的民俗活动为木版年画的销售经营提供了市场。可以说,正是传统的民间习俗活动,使民间年画应运而生,并得到发展。

随着社会生活形态的变革,传统意识的衰减,人们的思想境界、精神境界、宗教信仰均产生了变化。这些因素都导致了民俗活动的变化,同时也缩小了木版年画的需求。现在,一般民众逢

年过节时，已很少有人贴上八卦图、狮头等门顶画了。但是，农村农家的厅堂上仍然有人会贴上"山西夫子"和"福禄寿"的中堂画等。并且，由于对于传统文化遗产的保护意识日益增强，近年来国内外博物馆、美术馆、艺术院校，以及艺术收藏界，仍有一些需求。

漳州木版年画既有北方年画的粗犷沉雄，江南年画的秀美雅丽，又兼具闽南本土古朴神秘的东南沿海风格。其最主要的特点，就是在有色纸上套印各种粉色。印时，产生的厚薄肌理，斑驳灿烂，变化多端，印厚的地方，有重量感、凸凹感，大红大绿，大俗大雅；印薄的地方，底色散透出来，空灵又虚幻抽象，不发闷透气，十分古趣。薄色与厚色重叠，可称"软硬兼施"，色调丰富、神秘、奇幻、意外。在黑色底纸套印彩版时，还大胆用金、银印线压色，富丽大气，金碧辉煌，为其他地区罕见，堪称绝顶。①

年画所用的纸色都是店主自家特制的，有大红、朱红、大黑、深蓝、铭黄、绿等，不同的纸有不同的用途，如用玉扣纸印制"幼神"，用万军红纸印制"粗神"，用黑色纸印制供寺庙做功德和纸扎铺筹办丧事用画。所用颜料也很讲究，许多颜料是画店自己研制的，如选用当地大模粉、白岭土加工成白颜料。调色也有绝招，色粉中掺入自制白粉有厚重感，掺入海花料、桃料或冰糖，画面会有闪光的效果。②

漳州木版年画作坊，有"红房"和"黑房"之分："黑房"

① 新浪网知识人首页，一帘幽梦《漳州木版年画的起源》，http://iask. sina. com. cn/b/7067678. html.

② 新浪网知识人首页，一帘幽梦《漳州木版年画的起源》，http://iask. sina. com. cn/b/7067678. html.

是专指印制文字书籍的作坊，其制品供福州、厦门、漳州、泉州及其他各地考生作科举应试所用；"红房"指专门印制年画的作坊，除了逢喜事和逢年过节以及平时家中欣赏所用的年画以外，也制作冥事活动所用的"忏料"（如糊"纸膺"及"做功德"的用品之类）。作坊老板一般是创作画稿和刻板兼能，或二者居一。作坊雇用一些工人，分别安排于刻、画、印、调制颜料、裁纸、销售、采买材料等各种活儿。大的作坊，雇工可达数十人，小的作坊3～5人不等。作坊的面积，大的达数百平方米，小的作坊才数十平方米。据考证明代漳州城镇内有大小十几家作坊，清代至民国初，漳州木版年画作坊曾发展到二十几家。比较大的有香港路的"裕太"作坊，老板林妞；另一家是"丰盛"号作坊，老板郑氏三人合股；再一家是单生产年画的"汝南"号作坊。还有东门街的"联大"号作坊，老板蔡厚皮；另一家是"同盛"号作坊，老板吴东仔。在厦门路有"游文元"号作坊。在台湾路（府口）一带有年画作坊"彩文楼"、"洛阳楼"，有雕版书籍店"崇文"、"育文"、"同文"三家。在联仔街有"锦文"年画店。坐落在香港路至振成巷一带的颜氏家族作坊是漳州一家最大的年画作坊，其雇工达数十人，经营着"红"、"黑"房两种业务。从清代道光到光绪年间，由于颜氏世代作坊主的惨淡经营，使其产业逐渐扩大，遂以赎买形式并吞了一些小作坊，确立了其垄断地位。颜氏家族在兼并小作坊过程中聚集了一大批前代旧版和同代版，各种版本比较齐全，可以说是集漳州年画之大成。

第二节　永春纸织画

纸织画是福建永春县历史悠久的传统工艺美术品。它融绘画和编织于一体，画面纸痕交织、经纬明显、色彩淡雅，极富立体

感，具有"隔帘观月，雾里看花"的独特艺术效果。

永春纸织画创始于隋末唐初，至今已有 1400 多年的历史。相传是陈后主之子逃亡到永春时，随军的宫廷画师将中国画技与竹编工艺相结合而创造出来的。

据《永春州志》卷十一记载："织画此为永春特产。其法以佳纸作字或画，乃剪为长条细缕而以纯白之条缕经纬之，然后加以彩色，与古所谓罨画及香祖笔记挈画相类。"隋末唐初，永春置桃林场，为南安县所辖，其时已有纸织画的制作。至盛唐，已有九家专营此业的店号。

后来，由于艺人们为了生存而严守秘技，形成了传妇不传女，父子相传、外人不传的陈规陋习。据《永春县志》卷十一载："纸织画，此为永春特产……业此传妇不传女。"再加上纸织画手工制作过程繁冗，又受气候变化等的影响，纸织画的发展受到了极大的压抑。到 20 世纪 30 年代，永春县城制作纸织画的有李宜拱的李桂亭、章降寿的章难亭、王阿九的王华亭和黄玉有的黄芳亭四家。至 1949 年，仅剩黄芳亭一家。

中华人民共和国成立后，在"百花齐放、推陈出新"方针的指导下，永春纸织画重新获得了生机。县里成立了工艺厂，黄芳亭的老艺人黄永源夫妇并子女 5 人均从事纸织画制作。他们慷慨献出绝技，公开祖传技艺，招纳学徒 30 多人，精心培养。同时，他还在继承传统技法基础上，刻苦钻研，大胆创新。纸织经纬的裁切密度大为提高，设色更加五彩缤纷，题材不断扩大，使永春织画艺术日趋完美。他们还试制出一批既有传统特色又富有时代气息的纸织画作品，让濒临消亡的这一传统手工艺品重放异彩。

永春纸织画主要有绘画、裁剪、编织三道工序，它的工艺原理和杭州丝织画一样。其制作过程是：先在一张宣纸上绘好图

画，再用一种特制的小刀，按一定规格细心地裁成纤细的纸条，其宽度不到 2 毫米，头尾不断，保持一致，以此作为经线；另再以洁白的宣纸，切成大小和经线一样的纸条，作为纬线。然后，就像织布那样，用一架特制的织纸机，双梭交穿，轻轻编织。最后，再根据画面需要，补上各种颜色，便成了一幅玲珑美观、别具一格的图画。

纸织画的规格通常分为 6 尺长、3 尺 2 寸宽，5 尺长、2 尺 8 寸宽或 4 尺 6 寸宽等几种，也可以根据制作者的意图和客户的不同需求，制作其他规格。

纸织画题材广泛，内容丰富多彩。山水花鸟、飞禽走兽、历史人物、神话故事，应有尽有，也可由用户自定样本。

老艺人黄永源曾总结了制作纸织画的"二性六法"，从中可以看出纸织画的工艺特征。二性指纸织画的色彩淡雅性和朦胧隐约性。纸织画色彩本来是浓艳的，因为经过裁与织，加上一条条白纸丝的纬线盖上去，其色彩被掩盖了一半，又受到增加的空白点的影响，所以，有十分的颜色只能看到四分，于是就产生了色彩的淡雅性。朦胧隐约性就是所描绘的形象模糊、似有似无的现象。纸织画如果挂在墙壁上近看，只能看到一点一点，方形的色彩，其他景物，茫无头绪；必须拉开一定的距离来看，才能看到全图的景物飘然荡漾的意境。

黄永源以为"六法"是绘画的基本方法，在纸织画中更为重要，尤其是在布局时。六法：一是经营位置，二是应物象形，三是骨法用笔，四是隋类传彩，五是界线分明，六是气韵生动。他认为纸织画是中国画的一种独特体系，它的创作方法巧妙无双。在技法和结构上，亦须按中国画规程，但是在运笔用墨和设色等方面，大有差别。

永春纸织画曾与杭州丝织画、苏州刺绣、四川竹帘画齐名，

被称作中国的四大家织，然而与杭州织锦、苏州刺绣、四川竹帘画相比，纸织画别具一种风格与色调，是一般绘画，书法或刺绣织品等难以表现出来的。因此，它隶属

图 9 纸织画"大展鸿图"①

于工艺品的范畴，主要用于室内陈设。人们总喜欢把纸织画悬挂在厅堂、会客室，点缀于幽静的书房，使室内显得淡雅美观，或作为喜庆吉日、祝寿贺婚时馈赠亲友的珍贵礼品。

永春纸织画不仅行销闽南侨乡，早在 100 多年前，就出口到南洋各埠，成为海外侨胞和当地人民喜爱的艺术品。中华人民共和国成立以来，它先后在 40 多个国家与地区的展览会上展出近百次，博得国际友人称赞。还经常到广交会展销，销路由过去的东南亚地区扩大到日本、美国、加拿大等 20 多个国家。

20 世纪 70 年代末期，纸织画技艺已由老艺人黄永源的后代传入香港，在那里开设芳亭美术厂，其制作的纸织画销往南洋各地。

黄永源创作的纸织画《山村夜明珠》、《百花齐放》等一批作品，曾在北京举办的工艺美术展览和福建省工艺美术展览中获个人创作奖等，其中《兴修水利》等作品曾在伦敦展出并获得高度评价。

1988 年 4 月，永春正式成立纸织画研究会，他们搜集资料，总结工艺，研究纸织画工艺理论。他们开拓创新，创作出了一大

① 图 9 摘录自普通网，http://www.putop.com/WebSite/21345/ServInfo/93492.aspx.

批高质量有新意的纸织画精品，曾在福州五一广场美术展览馆举办"永春纸织画展览会"，参展的 150 多幅作品受到广泛好评，一批作品获得省群众艺术创作奖、优秀作品奖，其中有八幅由省群众艺术馆收藏。

黄永源次女黄秀云，也在永春从事纸织画创作艺术，她做工精细，擅长工笔画，作品细腻生动。黄老的得意门徒周文虎及其两个儿子也善纸织画，他们创作的《八仙过海》、《忠义千秋》，以及观音、济公等古代人物，神情飘逸，栩栩如生，其作品畅销港澳，深得好评。

周文虎是当代永春民间艺术家中最具代表性的一位。他于 1957 年初中毕业后开始学习纸织画，拜纸织画大师黄永源为师。在小学执教的 30 多年间，他认真地学习国画、年画、连环画等创作技巧，为纸织画创作打下坚实的基础。黄永源先生去世后，1988 年，在永春县政府的直接关怀下，周文虎全力投入纸织画的抢救工作。近年来，他继往开来、大胆改革、不断创新，创作出百米长的巨幅画卷，被誉为"周氏拼方"。他先后创作了百米《百虎图》、《五百罗汉图》、《闽台情》等。其中《百虎图》被中国军事博物馆收藏；百米《中国古典万里长城图》、《百虎图》分别获得"吉尼斯世界之最"和"名人世界之最"。

此外，林志恩父女的作品《观音大士》也曾在省对外文化交流协会举办的展览上获奖。他的山水画柔和自然，人物画形象逼真，引人入胜。东平乡农民李自杰创作的虎豹狮象等动物形态各异，生动活泼，逗人喜爱。方永宗创作的山水纸织画十分俏丽，淙淙的山泉、哗哗的林涛让人如临其境，流连忘返。

近几年来，永春纸织画这朵民间艺术之花正在改革开放的春天里盛开怒放。它独特的文化魅力和神奇的工艺技术吸引着越来越多的欣赏目光。随着知名度的不断提高，纸织画先后被送到

40多个国家展出，并作为礼品赠送国际友人，成为中国与友好国家之间的"友谊使者"。如今，永春纸织画远销东南亚各国以及日本、美国、加拿大、澳大利亚、欧洲各国及我国香港、澳门特别行政区和台湾，深受人们的喜爱。

第三节　漳浦剪纸

中国的剪纸艺术历史十分悠久。在造纸术发明以前，供剪纸用的材料不是纸张，而是金银箔和皮革。在造纸术发明以后，特别是后期植物纤维纸的出现，使纸张在民间得到普及，为民间剪纸发展成民众的艺术奠定了物质基础。民间剪纸曾从早期的彩陶和青铜艺术中汲取意象的表现手法（即取富有特征的局部形象做示意性的表现），而后又从汉刻传统造型艺术中吸收营养，逐步发展成为概括简练、形神兼备、装饰意趣浓烈的艺术门类。

现存最早的古代剪纸实物，是新疆吐鲁番一带的古墓葬遗址中发掘出来的5幅团花剪纸，分别是：对马团花、对猴团花、八角形团花、忍冬纹团花和菊花形团花。这些剪纸材料均为麻料纸，采用折剪的方法剪成，在艺术技巧上显得很成熟。

唐代剪纸处于发展时期，杜甫诗句中的"暖水濯我足，剪纸招我魂"，即表明当时剪纸招魂的风俗已流行于民间。[①] 陕西、甘肃民间边远地区至今还有称为"招魂娃娃"的剪纸。此外，现藏于英国伦敦大英博物馆的一幅美国人帕芭拉·斯蒂芬在中国收集的唐代剪纸，也可以看出当时的剪纸水平已经相当高。至明清时期，剪纸开始走向成熟，继而达到鼎盛。

① 唐代招魂习俗，不同于古代丧葬仪礼中的招魂习俗，而是一种近于祈求健康、平安的仪式。

漳浦剪纸艺术源远流长，早在唐宋时期就非常活跃，据《漳浦县志》记载："元夕自初十放灯，至十六夜乃止，神祠家庙，或用鳌山运傀儡，张灯烛，剪纸为花，备极工巧。"漳浦的剪纸艺术早在唐宋时期就开始运用于花灯装饰等民俗活动上，且具有一定的水平，体现出剪纸的实用性和装饰性这两大特色功能。

剪纸俗称"铰花"，即作为刺绣的底样。漳浦剪纸艺术与刺绣艺术关系密切，刺绣中的实用性是剪纸产生的基础。古代，漳浦民间刺绣应用广泛，从帽子、鞋子、肩围、烟袋到蚊帐上的八卦图、帐勾等上面都绣着花，其刺绣的图案也都是用纸剪成后贴在布面上再进行刺绣的。

漳浦剪纸的文化渊源主要有二：第一是受中原文化的影响，历史上曾多次中原汉人迁移闽南，除给漳浦带来北方的生产技术外，还带来了中原文化、民俗风情，并与漳浦的本土文化及民间风俗相融合。如受北方贴"窗花"习俗的影响，漳浦剪纸开始在各种民俗活动中独立使用，呈现出与刺绣脱离的趋势。第二是受闽南风俗民情的影响。民俗风情是民间美术得以形成和发展的基础和推动力，体现着民间社会约定俗成的思想和观念，民间美术则是对这些思想观念的表达和传承。

剪纸又称剪花、窗花、刻纸，其创作工具十分简单，只需一把剪刀或刻刀和纸张。剪纸就是用剪刀在纸上镂空，以线、面为主造型，或以线画面，或以点破面，点、线、面有机结合的工艺体裁，讲究疏密、对称、重叠、对比、反复和连接等手法。

漳浦剪纸艺术的表现手法，以阳剪为主，阴剪辅之，阳剪和阴剪互为补充，有机配合，使整个画面主次分明，错落有致，富于立体感。在"排剪"技法的应用上，则体现出纤巧细腻的特点，在对羽毛、花瓣等的表现处理上细致入微。

在构图上，漳浦剪纸讲究对称平衡，线条连接自然，阳剪线

线相连，阴剪线线相断，抓住主体，大胆取舍，形象朴实、生动大方。在色彩运用上则追求单纯明快的风格，以单色为主，主要运用红色，其他颜色作陪衬，在对比色中求协调，具有强烈的工艺装饰效果。

剪纸是在特定的地域环境、文化背景和使用要求等条件的作用下产生的，具有实用意义和审美价值双重特征的艺术形式。漳浦剪纸的题材主要有以下几个方面：一是反映民间风俗，表达对幸福生活的追求和向往；二是反映劳动生活，歌颂劳动，赞美丰收；三是借吉祥动物，表现生活情趣。漳浦地区传统男耕女织的生活方式，为剪纸提供了生存的土壤；该地区民俗的多样性，赋予剪纸、刺绣以独特的功能和题材，其作品主要被应用在婚礼和各种祭祀活动中。

漳浦农村姑娘出嫁前都要向长辈或花姆学习铰花、刺绣（俗称"坐花姆"）。待出嫁时把经刺绣装饰的衣、裤、鞋、袜、龙勾、八卦、围裙、眼镜袋及绣有"鸳鸯戏水"、"百年好合"、"四季平安"、"莲花佛子"的帽子作为嫁妆带到婆家，以显自己的心灵手巧。而男方则需在行聘的礼物上用剪纸的猪脚花、大饼花、穿古花、及牡丹、石榴等进行装饰，以寄托出丁、发财、富贵等美好愿望。可见，剪纸艺术的产生和发展与漳浦地区的民俗息息相关，这也就构成了该地区剪纸艺术与人民生活共依共存的文化生态。

近代，由于民俗逐渐简化，人们不再以刺绣来衡量评判妇女的灵巧能干与否，剪纸进一步脱离刺绣母体而趋向独立。1949年后，县文化部门的"三并举"（取师带徒、专业学习、业余培训）的措施，更为漳浦剪纸艺术的独立发展拓宽了道路。

现代的漳浦剪纸享誉国内，有着"中国民间（剪纸）艺术之乡"的美称。其工艺普及程度高，名家辈出，遍及老中青少各种

年龄的人群，她们对剪纸艺术均表现出由衷的喜爱和不懈的追求。

漳浦老一辈的剪纸艺人当推闽南"四大神剪"——林桃、陈金、黄素、陈匏来。尤其是林桃被民间艺术界的专家誉为"中国民间的毕加索"。林桃的剪纸艺术是漳浦民间剪纸艺术的缩影，是中国民间剪纸艺术的典型，对漳浦的剪纸艺术的发展影响巨大。

林桃剪纸作品纯真质朴、粗犷奔放、简练明朗、富于想象，构图奇巧，体现着古老的民俗文化传统，具有浓厚的"原生态"趣味及"乡土味"。她刀下的艺术形象往往只需寥寥数剪，就形神俱在。在对各种神话传说、民间风俗、飞禽走兽进行创作时，能够大胆取舍和夸张变形，体现出一种质朴而震撼人心的表现力。

图 10　林桃剪纸"捉虾"①

在构图上，林桃善于在同一画面中表现不同时间和空间的事物，任自己的思绪和情感随剪刀在纸上遨游，尽情抒发和表现。同时，她突破焦点透视的局限，使剪纸表现的主题更集中、鲜明和富于典型化，作品给予观赏者一种收放自如的感受，具有强烈的视觉冲击力。"放"的地方似于画中泼墨，数剪显形神；"收"的地方则行剪细腻，无异于工笔作画。在她的《出海》、《养羊》、

① 图 10 摘录自普通网，http://www.putop.com/WebSite/21345/ServInfo/93492.aspx.

《捉虾》等一系列作品中，她那有意无意的线条以及看似漫不经心的构图，在细细琢磨中，我们可以深切地感受到其行剪时的匠心独运；每条线、每个空间，都有着巧妙的安排。

如在《捉虾》这幅作品中，螃蟹的脚，大虾的须和水草，均是维系着整个构图完整性不可或缺的要素；而一头小虾的存在，则巧妙地弥补了大虾和渔网之间的空白。对虾形体的夸张，甚至于比人的形象还大，体现了农家渔民渴望满载而归的美好愿望。这种淳朴率真的农村思想在作品中表现得淋漓尽致。

综观林桃的剪纸，她的艺术活动是自娱性的，她在剪纸创作的过程中寻求精神上的寄托，生活中苦乐自知，情系剪纸，剪纸活动与她身边的生活、习俗、乡里往来紧密相连。"艺术源于生活，传承于历史"，她想啥剪啥，不受外界的约束和干扰。正是那种不带功利性的剪纸创作态度，才体现为作品的淳朴、率真之美。

林桃老太太百年人生终日剪刀为伴，一把剪刀剪出了她的心，剪出了她的情，也剪出了漳浦人民的生活。"风雨人生路，兼程万里行，漳浦巧花姆，剪出中国魂。"正是她人生的真实写照。

中年一代的剪纸艺人代表陈秋日，她的剪纸艺术风格，构图圆满匀称，线条流畅多变，剪工精细入微。她师承著名老艺人陈金、黄素，沿袭传统，又锐意创新，汲取大江南北各种艺术流派的营养，与时俱进，并且善于发掘和表现生活中的真善美。她"排剪"技法运用纯熟，在作品中传神地表达物象形态，使作品充满吉祥喜庆的情趣和浓郁的装饰美，充分体现了漳浦剪纸纤巧细腻的特点。

年轻一代剪纸新秀，有高少苹、张峥嵘、欧阳艳君等，她们在师承老一辈艺人技艺传统的基础上，同时吸收南北各个流派以及

其他艺术门类的营养，与自身的特点有机地结合，自成一格。虽然她们更多采用的是传统的剪纸手法，然而在创作题材上大多能够突破传统，创作出反映具有时代特征的作品。如高少苹的《喜迎首届海峡两岸花博会》等。有的则根植于传统，侧重对传统题材的发掘，如姚爱红的《荷池鲤鱼》、《狮子戏球》等。

从老中青三代剪纸艺人的作品中可以看出，漳浦剪纸无论在题材方面抑或是在表现技巧方面既继承了古老、厚重的艺术传统，又富于创新和探索，许多作品都具有崭新的时代气息和特征，有着更高的理想追求和艺术境界。

第四节　泉州刻纸

泉州民间，每逢春节、元宵等节日或喜庆，家家户户剪红刻翠、挂桃符、挂彩灯，窗户门楣贴团花、粘红笺，显得古雅富丽、喜气洋洋。其俗世代相沿以迄于今。

泉州刻纸艺术始于唐而盛于宋，最早只有张贴于房门横楣的"红笺"和张贴于大门、厅门横楣的"福符"两种。宋代范成大所说的"剪彩宜春胜，泥金祝寿幡"，清代陈德商《温陵岁时记》所说"立春日……门贴春字"等即指此俗。

当时家家户户将刻纸的红笺、福符贴在门楣或春联上端，祈求福运，并增添节日气氛。后来，刻纸更多的是用于泉州花灯，成为花灯艺术重要的装饰和造型手段。近代，泉州刻纸运用更为广泛，如用作花边，用于陶瓷器、刺绣等。

泉州刻纸以精细秀丽、线条流畅，富有民族风格、闽南风韵而著称。内容大多表现吉祥、喜庆、祥和的花鸟走兽，以及故事博古，如《月季花蝶》、《飞花》、《梅鹊报春》、《麟凤呈祥》、《龙马浮图》、《圆鹤朝寿》、《双龙戏珠》、《白头牡丹》等。

植根于民俗的泉州刻纸，其工艺形式原来比较简单粗放。据老艺人回忆，光绪年间，泉州刻纸业相当兴盛，刻纸作坊有数十家，艺人多达 200 余人，也出了不少名师。但当时善刻者不善画，而画家又不善刻，刻纸与绘画各行其是，抑制了刻纸艺术水平的提高。

1949 年后，泉州刻纸经历了一次跃升，无论内容、形式，还是表现力，都有很大提高。这主要得力于著名艺匠李尧宝的推陈出新。他不但全面继承了刻纸技艺，而且吸取剪纸、堆塑、贴瓷、木刻、雕版、建筑、彩绘等艺术领域的营养，拓展题材，讲究构图、意象、线条和装饰性，创造性地综合应用描、剪、刻、剔等手法，形成了自己的独特风格。他所创作的阴刻图案，既是实用的油漆画底稿，又是观赏价值很高的刻纸艺术作品。

他的作品，取材广泛，立意隽永，构图完整，形象逼真。刀法遒劲细腻，线条极富韵律，风格典雅，出神入化。20 世纪五六十年代，政界要人或艺术界人士到泉州，工艺美术厂是必到之处，而李尧宝的刻纸艺术，每每使人赞赏惊叹不已。郭沫若曾赋诗称赞他的刻纸艺术："曾见北国之窗花，其味天真而浑厚；今见南方之刻纸，玲珑剔透得未有。"当时，李尧宝的刻纸、江家走的木偶头、李硕卿的脱胎、陈德良的通草花，是泉州工艺美术的四个杰出代表。李尧宝以其刻纸艺术成就跻身于国家级艺术大师之列。

艺术性和实用性的结合是李尧宝刻纸艺术最重要的特色之一。他率先把刻纸艺术图样直接地运用到建筑装饰、庙宇漆画、具有闽南风格的古眠床、家具木雕、船舶彩绘、锡雕、剧装、鞋帽等日用品、观赏品的包装及装饰等，还进一步延伸至美术、宣传广告等领域。李尧宝这种全新的刻纸艺术，使泉州刻纸突破了"红笺"、"福符"的粗俗阶段，走向更高层次的艺术形式，也使

他自己从一个普通的"艺匠"转变为"艺术大师"。

李尧宝又名国富，1893 年生于泉州棋盘园，自小随其父漆画名师李九史学油漆画，并向其兄李琦学刻纸。18 岁时，李尧宝即以漆画、刻纸为业独自谋生，后来又创造了阴刻刻纸图案和立体刻纸艺术，并用以制作出崭新的料丝花灯。

李尧宝把一生奉献给工艺美术事业。他在长期的创作、实践中既学习先辈的作品，又吸收同辈的技艺，融入自己的构思，使他的艺术作品独具一格。20 世纪 20 年代初，李尧宝应用刻纸技法镂空刻制油漆画样稿的办法创造出阴刻图案，深受油漆画同行的称赞并采用。50 年代初，李尧宝在阴刻工艺的基础上，吸收国画白描的特点，创造出更具观赏性的阳刻图案，取得较高的艺

图 11　李尧宝刻纸"半尘不染"①

术成就，使得泉州刻纸艺术有了较大突破。油漆画和刻纸这两种家传手艺的巧妙结合，使李尧宝刻纸作品既保留明清时期装饰和建筑装饰纹样的特点，又体现出闽南侨乡精美高雅的装饰艺术格调。

李尧宝是集刻纸、南曲、武术等于一身的传奇人物，据说他

① 图 11 摘录自陈志泽《艺苑奇葩——李尧宝的刻纸艺术》，福建日报"报业集团电子报"，http://www.66163.com/Fujian_w/news/fjrb/gb/content/2004-10/27/content_654766.htm.

在30多层的纸上运刀能够力透纸背、游刃有余，此乃得益于他作为武术家的遒劲腕力和指力。他的良好的艺术感觉、很强的表现力，与他的南曲素养以及他对于戏曲人物的理解，对雕塑的造型、结构的悉心揣摩和素养都是密切相关的。

李尧宝的刻纸作品内容丰富，题材广泛：有人们喜闻乐见的飞禽走兽、人物、花卉；有象征吉祥的博古、交枝曲己、瓜果鱼虫等。其作品构图奔放自如，布局严密紧凑，疏密得当，一气呵成，层次分明，繁而不乱。造型新奇独特，优雅秀丽，栩栩如生。刻工纤毫毕露，线条细腻婉转，刚柔并济、酣畅淋漓。其作品画面黑白对比强烈、虚实阴阳相间，多采用对称、放射、连续、对角等形式，体现着优美、工整、清新、鲜明的独特艺术风格。

比如，李尧宝刻的龙有几十种，不论是双龙夺珠或九龙云游，是稚龙或是老龙，是座龙或是飞龙，都极具个性，形态各异。仰首之龙苍劲有力、盘曲自然、灵活多变、首尾呼应、张牙舞爪、刚劲挺拔、敏捷有力、形神兼备、威武雄壮。李尧宝的孔雀，婀娜轻盈、细颈蜿蜒、临风而立、摆头领首、动静得宜，那披地的长羽翎，更使孔雀显得风情万种。

在李尧宝的作品中，博古钟鼎、交枝缠草等图案最具闽南地方特色。他的博古图案采用阴阳兼用的手法，造型古朴典雅，立意深远，具有较高的观赏价值。其博古图案被广泛应用于闽南"古厝"大门两侧及传统衣柜、厅堂门扇等装饰。李尧宝的交枝曲己纹样带有浓厚的民间装饰味道，被广泛应用在刺绣、家具、建筑装饰上。他的交枝曲己纹样花枝伸展自如，繁而不乱，盘绕灵活，栩栩如生，显示出在构图、疏密、黑白处理等方面的高度技巧。

李尧宝还成功地将刻纸艺术应用到濒临失传的无骨料丝花灯

上。他在传统工艺的基础上，将刻纸艺术与泉州传统花灯完美结合起来，创造出别具一格的刻纸料丝花灯。这种灯一般由几面至上百面小三角型纸板作为灯身主体，用镂空刻制的手法，在纸板上刻制花鸟、博古等图案，然后在灯坯图案背后贴上料丝，最后加彩上色，配以珠穗。此灯没有骨架，全靠平衡力支撑整盏花灯重量。灯内装上电灯，灯光一亮，四面玲珑，八面透光，垛垛刻纸图案宛如浮雕一样被衬托出来。图案的后面，由于一条条料丝的折光而光芒四射、灿烂夺目。在花灯的上部配上"古盖"、加上"角草"，在"角草"上挂上色彩鲜艳饰有珠玉的绸穗。灯的底部由底座和一条大绸穗组成，饰以珠玉。每当微风习来，灯影摇曳，显得异常富丽堂皇，雍容华贵。

50 年代初，在政府的关怀和扶持下，李尧宝发起倡议，组建工艺美术工场。当时的李尧宝在艺术创作上已进入成熟期，创作了许多阴刻、阳刻艺术图案，精美华贵的料丝花灯行销海内外。其作品历年在各种展览等活动中，均被各级政府评为"优秀奖"、"创新奖"、"优秀传统奖"等。

1955 年，福建人民出版社出版了《李尧宝刻纸集》，并通过国际书店向海外发行。李尧宝的《荷花鱼狗》参加了前苏联举办的国际展览，获得斯大林和平奖。1959 年他制作的《劳动光荣灯》被送往北京，向国庆十周年献礼。其灯悬挂在人民大会堂福建厅，党和国家领导人刘少奇等看了很感兴趣，详细了解花灯的制作过程和艺人的情况，刘少奇还和李尧宝在灯下合影留念。李尧宝的刻纸料丝花灯被作为国家馈赠外宾的礼品。

1960 年 11 月 8 日董必武来厂参观时题字："丰富多彩，意匠生新，能见其大，能传其神。"李尧宝制作的"五星灯"，及165 个等边三角形构成的"多角灯"参加了全国工艺美术展览后被选送出国展览，深受国际友人、艺术界人士的赞赏。他的作品

迄今已经远销海外数十个国家。

　　从 20 世纪 50 年代中期到 60 年代中期李尧宝陆陆续续收授学徒 18 人，在李尧宝无私的言传身教之下个个成绩斐然，当时号称十八把刻刀。李尧宝为泉州刻纸艺术的传承和发展培养了宝贵的人才，奠定了坚实的基础。

第四章

生活工艺

　　闽南文化一方面承袭中原古文化传统，一方面又保留了一部分古闽越文化的遗存，同时，也通过海上丝绸之路吸收了许多世界其他民族的文化因素。吃苦耐劳而又心灵手巧的闽南人民，在长期的生活实践中，将这些文化因素紧密地与闽南依山面海的地理、生活环境，以及丰富的矿产资源结合起来，创造出了极其富有地域色彩的闽南生活工艺文化，并具体体现在与闽南人民生活息息相关的衣食住行等各个方面。

第一节　安溪蓝印花布

　　蓝印花布是我国传统工艺的重要门类，曾在广阔的地域中普遍存在，伴随着中华民族走过了漫长的历史，为广大民众所深深喜爱。

　　安溪蓝印花布曾经是当地最为普及的纺织品，人们用它制成被面、衣服、包袱皮、蚊帐等日常生活用品。由于具有耐看、耐洗、耐晒等优点，蓝印花布长期受到安溪老百姓的喜爱，古代在民间广为流行。安溪的一条溪经尚卿、虎邱、西坪、官桥、城关注入晋江时，因漂洗蓝印花布"溪水碧如蓝"而得名"蓝溪"，

安溪的蓝田乡，则得名于"广植蓝草"。

　　安溪县位于福建省中部偏南，晋江西溪上游，东接南安市，西连华安县，南毗同安区，北邻永春县，西南与长泰县接壤，西北与漳平县交界，是泉州市地域最大的县份。古代安溪由于交通闭塞、来往不便，构成了安溪蓝印花布传统手工技艺的发展和传承的特殊地理环境。

　　安溪历史悠久，考古挖掘表明，早在四千多年前的新石器时代，安溪就有人类生息。秦时属闽中郡，汉初属会稽郡，三国时属吴之建安郡，晋代为晋安郡，隋唐时为南安县地。五代后周显德二年（955年）置县，并以境内溪水清澈之意命名清溪县。宋宣和三年（1121年）因避讳与浙江睦州青溪（方腊起义地）同名，另取溪水安流之意，改称安溪县，沿袭至今。现隶属泉州市。置县至今，县治均设于凤城。凤城三面环水背负凤山得名。

　　早在唐代开元年间，泉州外贸活跃，"通海外之国有六"。亚洲棉原出印度，梵语为Karpasi，音译"吉贝"。棉花的传入，使泉州安溪一带先得其利。宋代诗人林夙有"玉腕竹弓弹吉贝，石灰莑叶送槟榔，泉南风物久不恶，只为龙津稻子香"之诗，真实地描绘了当时泉州的风俗、物产和棉花的种植与加工。

　　宋元之际，泉州的棉花已传到浙、赣，甚至北传江东、陕右，棉布也以质地优良而饮誉江南。棉、布的发展，引起元政府的重视，至元二十六年（1289年），在泉州就设征税和管理的机构——木棉提举司。

　　明代，棉花已成为安溪的主要经济作物之一。安溪妇女善于织布，质地优良，品种繁多。名牌产品有红边布、皱布、斜纹布等。1984年，从湖头明代名人李光龙墓中发现其夫人的裹尸布，宽2尺许，长丈余，平整无疵，可与现代的机织布相媲美。

　　随着种棉、织布的兴起，乡镇中染布的作坊也应运而生。蓝

印花布作为棉布的一种加工工艺，其形成、发展与种植、织布业的发展是分不开的。当时安溪农村中，大都设有染坊"布房"，能加工染制乌黑、大青、水青、桃红、雪紫（此两种为植物染色，用玫瑰、薯榔染制）等颜色，"木棉花布甲诸郡"，产品远销至内地江南及台湾和南洋群岛，现在安溪境内还发现为数不少的三合土结构的"打菁坑"及木制纺车、织布机等遗物。

调查结果表明：在安溪的蓝田乡、长坑乡、感德镇、桃舟乡、湖头镇、尚卿乡及城关等地，均有蓝印花布作坊，尤以号称"小泉州"的湖头镇为最盛。据蓝田乡八十多岁的李醒大娘回忆："孩提时，便和大人学织布。布织好后，送蓝印花布作坊加工，过几天后，就能拿回自己定制的蓝印花布。"

《晋江县志》卷一载："清玉泉井在南俊巷旧染局内，其泉清冽。有明之时，泉州盛产蓝靛，为天下最，官置织染局为司之，今'清玉泉井'尚在东街门楼巷内，有明万历石刻'清白源'三字，此为泉州生产发达之史迹也。"《闽都疏》云："凡福之蚕丝、漳之纱绢、泉之蓝印花布……无日不走分水岭及浦城小关，下吴越如流水。其航大海而去者，尤不可计。皆衣被天下。"这说明当时不仅在安溪，在整个泉州蓝印花布都是独特的拳头产品。

从民间遗存的蓝印花布来看，其题材和内容主要有以下几个特点：

1. 以形寓意。常见的有松树和仙鹤组成的"松鹤延年"图案，寓意长寿；用石榴、佛手、桃子组成"三多"图案，寓意多子、多福、多寿；将凤凰和牡丹交合在一起，象征宝贵和美好；狮子抱绣球表示吉庆欢乐，鲤鱼跃龙门则暗喻高升。

2. 以音寓意。这一类纹样主要有蝙蝠和寿字组成"五福捧寿"，以喜鹊登梅组成"喜上眉梢"，以金鱼戏水寓意"金玉满堂"，以三个老人排成"三星高照"，这些纹样均取自然的谐音，

艺术地表现了吉祥如意的愿望。

3. 借用民间传说故事来表达思想情感。常见的有"刘海戏金蟾"、"和合二仙"、"麒麟送子"、"麻姑献寿"等。这些传说大多在民间广为流传，具有一定的群众性。

4. 以传统的几何图案来象征吉祥。如"万字不断头"等纹样，象征兴旺发达，"百吉"则寓意事事吉祥如意。

其他还有"百子图"、"百寿图"、"百福图"等人们喜爱的吉祥图案，都在蓝印花布上表现得淋漓尽致，表达了劳动人民的美好向往。

蓝印花布印染技术简单易学，适合老百姓家庭作坊制作，规模大小也不一，有的店铺只是备有多种花版供顾客选择，而后加工出售蓝印花布成品。还有挑担子专做坯布或染硫化（一种化学药品）的。花版来源是请高手设计刻制的，也有直接从泉州购买的。由于蓝印花布印版制作快，随意性大，适合于市场竞争。

蓝印花布之所以能千百年来延续发展，首先，是由于蓝印花布具有健康、环保的特点。蓝印花布的染料、防染剂等都是纯天然的、能消毒的植物。

《博物汇编草木典》卷一〇五《蓝部》载："夏至前后，看叶上有皱纹，方可收割。每五十斤用石灰一斤，予大缸内水浸，次日变黄色，去梗，用木杷打，转粉青色变过至紫花色，然后去清水成靛。"这就是靛的制作方法。

蓝草本身就是一种消毒下火的中药，还能驱蚊。古代人们用蓝印花布制成帐帘、棉被，其气味让蚊子闻而生畏。蓝靛能治毒疮，因此用蓝印药布制成的坐垫，能防治痔疮。蓝靛能清热解毒，因此，人们穿上蓝印花布衣服、带上蓝布头巾、包袱皮、手帕，小孩子玩蓝印花布制成的玩具，都能够起到消毒的作用。

有着千百年历史的蓝印花布，之所以能够不断延续，衣被天下，除了其药用功能外，那种在形式上和内容上所表现的艺术美和浓郁乡土气息，也是一个不容忽视的重要因素。闽南人历来民风淳朴，"尚淳厚好俭约"、"其俗朴厚"。

图12　泉州市图书馆藏蓝印花布玩具、旅游纪念品①

人们向来以质朴素净为美，这是蓝印花布在民间得以流传的精神基础。

明末清初，由于市场萎缩等原因，泉州的蓝印花布随着棉织布开始走下坡路，到清末终于"布商失败，土布日渐式微"，安溪的染织也每况愈下，直到一蹶不振了。

辛亥革命后，闽南一带的棉花只散见地头田角，陈旧的染织也不能满足人们的审美要求。抗日战争时期，海路断绝，为解决"衣"的问题，泉州的手工纺织业又略有复苏。就安溪来说，各乡镇拥有木制纺织机数百部，但因棉花已无处可觅，只有收拆旧棉絮，纺纱织布，质如麻袋，俗称"棉绩纱"。

从收集的蓝印花布而言，以明清时期的为佳，民国到现代，布质及印染均大为逊色，甚至夹杂大量硫化染印。布的新陈代谢是有规律的，现在好的蓝印花布已经凤毛麟角，只能在博物馆里能见到了。

①　图12摘录自泉州数字文化网，http://www.qzcul.com/Exhibit_Topic.aspx? lang＝cn＆ID＝596.

安溪蓝印花布技艺较为著名的传承者有湖头上田李勇家族、官桥镇上苑村廖玉海家族等。当代较为主要的传承人有黄炯然、郭淑静，他们师承廖玉海、李勇研究蓝印花布，现已基本掌握蓝印花布生产传统手工技艺。

目前，蓝印花布在日常生活中的使用已经极为少见，但仍然被用来制作当地特色的工艺品、旅游纪念品等。作为当地的重要文化遗产，其保护和发展值得关注。

第二节　惠安（东）女服饰

闽南服饰以惠安女服饰和蟳埔女服饰最具特色。

惠安县地处福建省东南沿海突出部，地势一面依山，三面环海，西北高，东南低，呈马蹄形层状倾斜，即由西北的低山过渡到东南的丘陵和台地，而以丘陵地为主。

惠安女，确切地说并不包括所有惠安妇女，而是专指生长在惠安东部沿海农村的妇女，人们习惯称她们为惠东女。惠东，指的是惠安东部沿海的崇武、山霞、净峰、小岞、东岭、辋川、深寨等7个乡镇。惠东半岛由于地理上的隔绝性，大大减少了外来文化的冲击，使它的某些土著文化痕迹得以保留下来，也才形成了惠安女服饰民俗文化的独立性。

民族学家和考古学家研究证实，福建土著民族为闽越族，惠东今日存在的生活习俗，或多或少可以找到当地土著文化的痕迹。闽越族显著的生活文化特征是：水稻种植，喜食异物及蛤、螺、蚌等水产品。发达的葛麻纺织业，使用石锛和有段石锛，精良的铸剑术。善于用舟，惯于水战，营造"干栏式"建筑，大量烧用几何印纹陶器和原始青瓷器等。

文化特征的形成与当地生存环境和人们的社会生活息息相

关。惠安女服饰是古代百越遗俗与海洋文化、中原文化碰撞交融的民俗文化遗产。从崇武大岞山新石器时代文化遗址的地表采集到的陶片纹饰有篮纹、绳纹、斜线纹、云雷纹和附加堆纹等，这些纹样都出现在惠安女的服饰中。

惠安女服饰源于闽越文化，又融汇了中原文化和海洋文化的精华，经过一千多年的异化和传承而顽强地保留下来。惠安女服饰的整体样式定型于唐朝，至宋代渐趋成熟，明末清初以后，有了比较明显的变化，即形成了款式奇异、装饰独特、色彩协调、纹饰艳丽的基本特征：黄头巾、蓝短衫、银裤链、大折裤，神秘迷人，在民族服饰文化中独树一帜。

据史料记载，清代中后期，惠东妇女上穿黑色或紫色长袖挖襟衫，下穿黑色大折裤。衣长，胸、腰背宽阔，下沿稍呈弧形外展，与清代流行的"大夫衫"（长式挖襟衫）类似。不同的是袖口偏窄，袖子接长，故名"接袖衫"，又名，"卷袖衫"。接袖的用意十分有趣，为的是让新娘入洞房时提起长袖以遮掩一脸羞红；过了3日，才在长袖一半处翻卷缝住固定。到了清末"接袖衫"各部分略为收缩，衣沿弧度加长，臂围宽度加阔并向外弯展，腰围处的中式纽襻减少，两个连在一起，袖口绕蓝布边。领围上刺绣图案由简变繁，领根下方形色布改为三角形。胸、背中线两侧缀做两块方形黑色、深褐色绸布，其四边各镶接一块三色形色布，改称"缀做衫"。裤子为"大折裤"，又名"大筒裤"，俗称"汉装裤"。裤一般用黑色布，也有用蓝色的。裤脚宽约1.2尺，裤头约2尺，缝一道5寸的蓝色布边。其样式从清代中后期至今没有多大变化，惟质料由旧时用粗布，今天改为通用黑绸布。惠东女服饰，历来重视腰以上部分，特别以头饰最为突出，花样繁多，不同场合、不同年龄的头饰有明显区别。现在惠安县东沿海的崇武、净峰、小岞等乡镇的渔家女及东岭、山霞等部分

"内地"妇女还保留着这种服饰习俗,其中以崇武和小岞的服饰最具特色。

惠东女服饰包括服装、发型、首饰、佩饰和其他穿戴等。人们把她们的花头巾、短上衣、银腰带、大筒裤,戏称为"封建头,民主肚,节约衫,浪费裤"。它概述了惠安女服饰各个部分的特征。

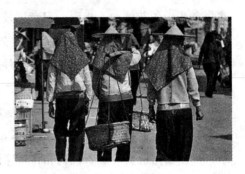

图13 惠安女服饰①

惠东女的头部被头笠和头巾包裹得仅露出一张脸,短短的上衣使腰、腹部暴露无遗,而大筒裤的裤脚宽一般均有40至50厘米。于是,所谓思想的"封建"与"民主",衣料的"节约"与"浪费",就在惠东女的服装上有机地结合在一起,表达了一种内涵丰富、既矛盾又统一和谐的审美观。

历史上惠安一带地瘠民贫,男人多外出谋生,再加上当地习俗的原因,家乡的生产劳动都由女人承担。由于地理因素,惠安一带常见山风海风,风沙最能损人容颜,因此惠东女的头部常年使用方巾和斗笠。脸部只露出眼、鼻、口,有时风沙太大,方巾的结还可以扎在鼻子底下,这样只露出眼睛和鼻子了,然后戴上斗笠,把头部防护得严严实实的,冬天防风沙,夏日挡骄阳,这就是所谓的"封建头"。斗笠可以说是惠安女服饰最为醒目的部分,主体色彩是纯黄色的,非常鲜艳。而头巾则是惠安女服饰中

① 图13及部分内容转引自中华文明网,http://www.art886.com/NewsText/0121626.html.

最富有特色的部分，每条头巾都是正方形的（约66厘米），色彩和花纹大多是蓝底白花、绿底白花、白底绿花或红底蓝花等，虽然每条头巾的花纹均不相同，但都比较清晰、淡雅、悦目。

惠东女服饰最大的特点之一是"衣短露脐"，其上身的衣服短得出奇，连肚脐都没遮盖住，且整件上衣既窄又紧，连袖管都紧绑着手臂。形成这种"节约衣"、"民主肚"的原因是由于这些惠东女常年在海边劳动，况且捞海菜、收渔网等操作都是要俯身在水面上进行，如果衣服长了、松了，就会妨碍劳作。多少年来，惠东女露肚脐的上衣代代相传，穿这样的上衣在海边劳动其实最自然。

惠东女服饰很注重腰饰，其腰饰有一种是用各种色彩的塑料带编织而成的，总宽约7至9厘米，色彩非常醒目；另一种是用银打制成的。

惠东女的宽裤管也并非是毫无道理的装饰和浪费。穿宽裤管的惠安女在海滩作业，不怕海水浸湿，不怕海浪打湿；在山上扛石头，在田里劳动，不怕汗水浸渍。由于裤管宽，湿了也不影响正常活动。且野外、海边风大，几趟走动，很快就被吹干。另外，据说采用宽裤管的原因之一是在海滩作业时，只要在背人的方向将一条裤管卷高起来就可以"方便"。总之，惠东女服饰的各种特点，基本上都是为满足其实际生活环境的要求而具有特殊功能的。

惠东女的发饰装扮，继承了中国古代妇女重视首饰的传统，喜戴小巧的耳环、项链、戒指和手钏等。由于平日被遮头蔽面的大头巾所遮掩，故不为人所注目。

惠东女结婚或出门做客等庆贺场合，头饰突出一个"喜"字，讲究鲜艳、丰采。梳大髻，插上各式各样金银饰品，间以各种式样的绒花，打扮得犹如春意盎然的小花坛。同时用一条黑丝

巾从髻边向后与衣沿等长，丝巾的两端再用黑帛接上，并以绿丝线缝制出各种花纹图案。平时居家，头饰则贯穿一个"简"字，追求简洁、实在，但绝不随随便便。她们往往插少许饰品和绒花，头顶套一块黑帛做面、里缝一层黑粗布拼凑的长方形罩，用三支竹子撑着，一半伸出前额，同时用黑帛做成羊角三角形竖于其上，尖端缝一道红色织带。住娘家（惠东妇女婚俗，婚后头3天住夫家，此后长住娘家，直至生孩子后才回夫家定居）或守寡时，恪守一个"淡"字。不梳髻，不插任何饰品，只把头髻尾部卷起，一半包黑头巾里、一半露在巾外、状似一束面线，俗称"褶职"。前者表示无拘束，后者强调守节。

惠东老年妇女一般在脑后梳一发髻，近似长方形，然后套上发网，压平，左右各插一个别子，上方和中部各插一支梅花，再围上一条黑巾，用饰有珠花的别针别上。①

惠东女服饰是研究闽越文化传承变迁及中华民族多元文化交融的珍贵文化遗产，其服饰式样有古闽越族服饰的遗存痕迹成分，还有许多与西南某些少数民族相似的成分。

惠东女服饰具有朴素的艺术价值，是"中国服饰精华的一部分"、"现代服饰中的一朵奇葩"。惠安女的服饰组合造型美观、色彩协调，堪称奇而不俗、艳而有韵，是汉民族服饰中最具视觉冲击力的个性服饰。它以适应生活和劳动为基调，并严格遵循其自身的审美观念，以"称体、入时、从俗"为追求目标。她们讲究色彩与环境的协调和谐，注重尺度比例适应劳动生活的需要。她们的服饰和故乡的大海、田野融为一体，黑色裤子和盘托出其稳重，蓝色上衣渲染其大海般的深邃与天空般的清澈。这种追求

① 有关头饰，参见人民网中共惠安县委宣传部文稿，http://unn. people. com. cn/GB/22220/39486/39663/46596/3315036. html.

与自然的和谐美，源于她们对周围环境和色彩的感知，是一种体悟四季交替、阴晴风雨变化而脱颖而出的朴实的艺术。

在约定俗成的传承过程中，各个乡镇的惠安女服饰制作工艺在承袭上形成了较大的差异。当地有"大岞无师傅，小岞请师傅"的说法。在崇武城外的大岞和山霞东坑、下坑、赤湖、后洋等惠东女服饰流行区，女孩到了及笄年龄，都必须学会制作服饰和刺绣手艺，否则就嫁不出去。因此，她们一般在 12 至 14 岁时，开始向母亲或周围的姐妹伴、姆婶学习缝制服饰和刺绣手艺，这些地方的服饰制作技艺传承属于母女传袭形态。而小岞、净峰等惠安女服饰流行区则有专门的裁缝店制作服饰，一般女子到及笄年龄，父母都会到裁缝店为其订做待嫁服饰，这个地方的服饰制作技艺传承属于师徒传袭形态。

近、现代小岞、净峰主要的服饰制作师傅有康良金、曾木来、邱晚狗、邱愁晚、康乌等。崇武、山霞主要的服饰制作师傅有进金姆、陈县、陈媪、陈秀鸾、张桂花等。

第三节　蟳埔女服饰

蟳埔社区位于历史文化名城泉州中心市区东南部、古刺桐港畔，泉州湾晋江出海口北岸，距中心市区仅 5 公里。[1] 蟳埔背依鹧鸪山，三面临海，地处江海交汇处，自有史 400 多年来，一直以海为场，以渔为生，经济以渔业捕捞和滩涂养殖为主，工商为辅。著名的水产品有海蛎（蚵仔）、贝类和红蟳（产卵期之前的母螃蟹）等。

① 有关蟳埔女头饰，参见泉州市丰泽区文化网，http://www. art886.com/NewsText/0121626.html。

蟳埔与台湾一衣带水，有着千丝万缕的联系，目前在台湾的乡亲有一千多人，近年来不断有人回乡探亲祭祖，到蟳埔妈祖宫行香许愿者络绎不绝。现有国家批准设立的台湾同胞船舶停靠点，是泉台经济文化交往的重要窗口。

由于蟳埔特殊的地理位置，加上闽越民俗之遗踪，便构成了闽南沿海的一大文化奇观。

"蟳埔女"亦称"蟳埔阿姨"，又因蟳埔有座鹧鸪山，亦有人称蟳埔女为"鹧鸪姨"。蟳埔地方风俗，小孩称自己的母亲为"阿姨"。这种与众不同的称呼被人们作为蟳埔女的代名词逐渐传开以后，不明就里的人们就都跟着称蟳埔女为"阿姨"了。现在，当蟳埔女被人称她们为"阿姨"的时候也就一笑了之了。

"蟳埔女"头饰与泉州近郊东门、北门、南门妇女头髻一样同属于清代汉族大衫制的发梳大盘髻或称蝴蝶髻。明清期间，移居香港的早期泉漳人被称为福佬人，今日福佬人的女性传统发式亦与泉州传统的插花式风格完全一样，可见"蟳埔女"的发型保留了泉州传统的发式。其发式又俗称"粗脚头"，其由来是蟳埔妇女为干农活、养殖海蛎、织网挑鱼等劳动需要从不缠足，所以，相对于"缚脚"（缠足）妇女而被称为"粗脚"。

"蟳埔女"的头饰艺术文化，显然是我国古代"骨针安发"等历史的延续，"蟳埔女"爱戴花的习俗应该也是古代发饰习俗的影响。东海一带的花色品种为泉州地区之冠。宋末元初，阿拉伯人蒲寿晟（时泉州提举市舶司蒲寿庚之兄）曾隐居在东海云麓村，并在自己的别墅——云麓花园广种从各地尤其是阿拉伯引进的各国名花，有白茉莉、素馨花、含笑花、粗糠花等，后来，这些花也逐渐流入民间，传到蟳埔。另外，花是女性装饰的必需品，蟳埔女爱花还有本土特色，蟳埔家家户户喜欢花，古大厝的庭院、天井、门外均是用来种花，后花园更是姹紫嫣红，争芳

斗艳。

蟳埔奇特的风俗，经过几百年的传承，逐渐向周边的金崎、后埔和东梅等社区辐射，自成一方水土。

从孩提时代起，蟳埔女就把头发留长，并在辫子末端扎上红色毛绒线或橡胶圈固定，前额留有飘洒的"头毛垂"（刘海）。13～20岁青春少女，在大人的指导下，开始梳发髻，学习技艺，并在模仿中梳复杂发髻，

图14 蟳埔女头饰①

戴花、插发钗、挂耳环。成年后（有的人从十一二岁起）就将秀发盘于脑后。梳头时，于长发上涂些茶油或芦荟汁，以使头发光洁、亮丽、乌黑。再系上红头绳，梳成圆髻，然后再穿上一支"骨髻"，另用鲜花的花苞或花蕾串成花环，少则一二环，多则四五环，再以发髻为圆心，圈戴在脑后，俗称为"簪花围"。各种鲜花，则随季节而变化，一般是白色或黄色的素馨花、茉莉花、含笑花、玉兰花和菊花等。接着在髻心周围、左右对称插上几支大红、桃红艳丽的簪花、绢花或鲜花，将整个头上打扮得犹如一座春意盎然的小花坛。有的还在左右两边，各插上金或银制成的双脚发钗或梳子。平时只有一二串则可，每逢喜庆要围上四五串之多，有的还选一二朵美丽鲜花用镀金珠子针插在头髻上，使整个头髻花团锦簇，美丽芬芳。

蟳埔女头饰之所以能保留下来，主要是由蟳埔的生态环境和

① 图14转引自 http://www.hispeed.com.cn.

女性劳作的特点所决定的。首先是其梳发简便快捷，其次是女性挖海蛎时要弯下身子，如果不梳发髻，头发就会垂下遮住眼睛，影响劳作，而且会弄脏头发。

进入 50 岁左右的妇女，为老年期，一般延续中年期的发式，发式简便，头髻不求华丽。只是偶尔逢喜庆，特别是拜佛时，就要多戴几串鲜花。

"蟳埔女"所戴的鲜花，除自家种养外，更多来自附近的"云麓村"。金银首饰好与坏，多与少，根据各人的经济情况而定。富者多，穷者甚至没有。

"蟳埔女"头饰文化的形成，经历了东晋以来孕育期，宋元时期的转型期，清末民初的成熟期，以及中华人民共和国成立至现在的兴衰更迭的曲折发展期，但不管怎样，因特定的劳动形式和生活环境，都能由母教女，婆传媳，世代相传。

蟳埔女的服饰，上衣为布纽扣的斜襟掩胸右衽衣，俗称"大裾衫"。衣的下沿呈弧形。一般是用棉布或苎麻做成，颜色以青色或浅蓝为主，老年妇女以黑色为主。早期"蟳埔女"结婚时，要穿礼服，即用红布做的"大裾衫"，胸前有简单的刺绣。再穿上外衣，系上有绣花的腰裾。脚上穿一种自制的绣花鞋，因鞋头前端翘起，像公鸡的鸡冠，称"公鸡鞋"。鞋底用旧布叠纳而成，约一二寸厚，鞋面用红布做成并绣有花纹，配以上串珠子点缀而成。裤则以黑、蓝色为主，裤筒宽 1 尺左右，裤头多用白、蓝色，其宽比腰围大 1 尺。

"蟳埔女"的服饰突出实用性，为方便于劳动需要，其服装简朴宽松，上衣的肩、臂、胸、腰的尺度力求与身体相协调，但衣袖均比惠安女长，穿在身上既显示出柔和的曲线，又不失女性的苗条与丰满。色调以浅淡的自然色为基调，上衣为青、蓝色调，与碧海、蓝天、青山绿水融为一体，显示出与自然环境相适应的

氛围。黑色的裤，显示其稳重，宽筒裤，也是便于劳作需要，在海滩上劳动，卷起裤筒既不弄湿裤子，挑担行走又轻松自如。而且海滩上无遮无掩，男女嘈杂，只要挽起一只裤筒，就可"方便"。

出于保护身体的需要和生活、生产实践的方便，"蟳埔女"的服饰，曾经一度流行用荔枝树皮薰汁染成紫红色做上衣，这种上衣适合渔民劳动需要，不易被渔网缠住，不怕海水浸泡，不易脏。

蟳埔女服饰裁剪简单便捷，只要掌握要领，就能得心应手。当代服饰制作技术的主要传承者有黄章晨师傅，他从11岁学做蟳埔女服饰起至今已30多年了。近年来村里年轻人都穿起T恤、喇叭裤，古老的服饰只剩下一些老年人穿戴。但最近兴起的"蟳埔女"民俗风情和旅游品牌，使"蟳埔女"服饰再度复兴。为迎合打造"蟳埔"民俗文化需要，黄师傅办起了一家"蟳埔女"民俗服饰制作部，正用他手中的一把剪刀，努力挽留这绚烂了几百年的独特服饰风俗。

第四节　永春漆篮

永春东与仙游县相连，西和漳平市交界，南同南安市、安溪县接壤，北和大田县、德化县毗邻，通行闽南方言。永春古称桃源，气候条件优越，在1400多平方公里的土地上，同时兼有三种不同的气候类型。山清水绿，景色宜人，竹木葱茏，资源丰富。民间很早就利用盛产的竹子，编制篮、盘、筐、筛等各种日常用具。

在永春仙夹乡，有一个地处海拔500多米的龙水村，农户的房前屋后、路旁山坡，到处都是一丛丛密匝匝、直溜溜的青皮藤枝竹。那四季常青的竹子，对龙水村的人来说，可就不单是美化环境、陶冶情操了，更是编竹篾、做漆篮的原料。

明正德年间，龙水村的油漆匠，在传统产品竹提篮和竹盘的坯件上抹上桐油灰，裱上一层夏布，盖以生漆，使之坚固耐用，做出了最早的永春漆篮。当时，泉州知府用永春漆篮装永春古山乌叶荔枝上京进贡皇帝。皇帝看到这种漆篮工艺精巧，赞不绝口，称它为"南天素篮"。从此人称永春漆篮为"龙水漆篮"。这端庄雅致、美观大方的永春漆篮就在南安、泉州、晋江一带流行，成为迎神祭祖、寿诞喜庆、拜亲会友等场合装盛物品的器具，或作为互相馈赠的礼物。明正德年间（1506～1521年），龙水油漆匠开始生产漆篮，发展到今天，漆篮品种达到100多种。清乾隆年间（1736～1795年），龙水郭孝养等人开始外出编制竹篮，其族人郭永盛等100多人，分别在县城、五里街、泉州、晋江、安溪等地设铺营业，19世纪初，永春漆篮传到东南亚各地，为海外侨胞所喜爱。

永春漆篮以造型质朴端庄，轻巧坚固，不褪色变形，耐酸耐碱以及不怕热水烫等特点，博得人们的喜爱。有一首吟咏永春漆篮的诗曰：巧手翩翩篾气舞，经线纬线入画图；竹篮提水水不漏，小可藏针大当橱。

永春漆篮以扁篮，格篮（只有一格），盛篮（一格以上）和九龙盘最为著名。整个漆篮精巧玲珑。还有那"金朵九龙盘"是春节时用来招待客人的茶具，中间是一个圆盘子，周围环绕8个或6个小盘。艺人们说："那篮盖摔都摔不坏，上面站一个百多斤大人也没问题。一个漆篮一般能用上五六十年。"据《当代中国工艺美术品大观》记载，永春尚保存一个清咸丰六年（1856年）黄晋陛制作的漆篮，百余年来依然光洁如新。

永春漆篮造型精巧，装饰图纹美妙。如圆筒形的格篮，各雕有均匀的6个浮朵，底格有10个浮朵，整个篮还绘上人物花鸟、鱼虾水族，琳琅满目、交相辉映。摆上厅堂，沐浴大红烛光，尤

其能显出节日喜庆欢乐、肃穆庄重的气氛。

俗话说"竹篮打水一场空",可永春的漆篮却能做到盛水滴水不漏。"漆篮打水不一般"这句谚语就是用于形容漆篮的。整个漆篮精巧玲珑,锃光明亮,摔打不破。大小规格品种 100 有余,大的多层,直径 42 厘米,高 72 厘米,可盛装两三千克物品,不仅能提,还能挑,逢年过节,装满食品,吊挂在通风透气的悬梁上,就是一个既卫生又别具特色的"空中菜橱"。一对大的盛篮可以容纳一桌大酒席的菜肴,小的如一般提篮,最小的只有 5 厘米,分 3 层叠合而成,用来收藏金银首饰,居家摆放观赏,集工艺与实用于一体。如今,在东南亚,老华侨按照闽南侨乡风俗,仍爱把它作为传统陪嫁品,出嫁随带一对漆篮,女方父母要在漆篮里放糖(甜甜蜜蜜)、红枣、花生(早生贵子)、猪心(夫妻同心)、瘦肉(丈夫疼爱自己的妻子像心头肉一样)之类东西。女儿出嫁那天,漆篮随新娘带到婆家,以添新婚之喜;迎神祭祖,祝寿贺福,会亲访友,互赠礼品,要盛放在漆篮内,以示敬重,俗称"盛篮担"。而年轻人更喜欢小规格的制品,用来收藏心爱之物和作摆设的工艺品。

图 15　永春漆篮①

永春漆篮的制作过程:第一步是制坯,选用永春当地的毛竹

① 图 15 摘录自综艺大观网,http://www.zydg.net/travel/china/south/fujian/d009114.html.

或丁竹，因为这种竹子节较长，质地比较韧，用 V 字形刀将竹子削成比头发稍粗的篾条，再用篾条编织成各种形状的竹坯子。第二步是水煮，把坯子放在石灰水中泡煮，起到了防虫蛀的作用。第三步上桐油，用桐油灰加冬粉煮过后均匀地涂在竹坯上，将竹坯的缝隙填平。第四步是裱布，是在篮盖、篮底还有把手上裱上一层细纱布。第五步也是最后一步就是涂漆，用黑漆和朱漆涂在漆篮表面，画出花纹，然后用真金点缀。整个制作过程大概有 30 几道工序，精细的有 100 多道工序，从制作到完成的每一道工序都凝聚着手工艺者们的心血。

漆篮的制作，有许多技术上的要求，比如：造型美观、端正，主要部位直线度、弧度或圆度应符合设计要求。垛、筒、窗花布置合理、匀称。篮体坚固，提手牢固。同个篮盖、格、底应吻合，处于适当位置，篾条粗细均匀，桐油灰紧贴篮坯，结合牢固，无裂缝，不脱灰。篮盖朝上经跌落实验仍应保持完好。

中华人民共和国成立后，永春漆篮曾经被选送到意大利、日本、波兰等 20 多个国家展览，还多次在全国工艺美术展览会和广交会上展出，受到好评。近年来，各级政府有关部门十分重视这项传统工艺，拨专款扶持漆篮生产。永春漆篮厂在继承传统、推陈出新方针指引下，艺人们大胆创新，制造出了饰有日沐松鹤、九龙腾越，天女散花等图案的新花色漆篮几十种；又在漆篮工艺的基础上，生产圆形、菱形、六角形、椭圆形等形状各异、色彩缤纷、独具匠心的漆篮，使这一传统工艺大放异彩。

第五节　其他生活工艺

闽南地方物产丰富，有着丰富的编织材料。数千年来，勤劳智慧的劳动人民，掌握了精巧的编织技艺，利用各地所产的材

料，编织成各种生活用品。

编织工艺有着悠久的历史，它的起源，可能更早于陶瓷。从出土文物看，战国的竹器，汉代的彩簸，制作已相当精美。根据唐代记载，当时草席就已非常普遍，而闽、广一带的藤器，北方沧州的柳箱，莆洲的麦秆扇等，也已是著名的产品。中华人民共和国成立以后，编织工艺作为劳动人民的重要生活用品和工艺品而得到迅速发展。

一、藤编

闽南各地盛产山藤，有犁藤、灰藤、花黑藤、盘山藤等许多品种，其中韧性最强又呈金黄色的是上品。藤编工艺能编出各种不同的花样和网眼，根据器物及器物部位的不同，需要制作出各种各样形状、大小等不一的藤丝。例如称为"合丝"的藤片，两边锋利，用于编藤席；"沙丝"两边平整，适于编织家具；"犁皮"的弹力大，韧性好，可以编织器物的提梁或双耳。藤编除了制作家具外，还可编织提蓝灯罩、花以及鸟、兽、灯等各种玩具。闽南藤编除利用本地资源作为原材料外，还大量使用进口藤进行加工。安溪、漳州是主要产地，而安溪藤编主要供出口。

二、竹编

闽南到处都有郁郁葱葱的竹林，劳动人民用竹材制作家具、编织用品，创作了多种不同艺术特色的竹编工艺。漳州的编织工艺在家具方面种类很多，有各式办公桌、方桌、圆桌、茶几、凳、新式靠背椅等。在造型上，多运用平面、直线、圆角等艺术手法；在形象上，质朴大方，使用时便于保持整洁干净；在家具的结构上，采用硬藤和山藤相结合的方法，坚固耐用；在家具的油漆材料上，采用染色加工的方法，创造性地运用各种食油添加

干燥剂和发光剂，提炼成快干油，具有不粘、不脱光、不皴裂、不怕烫的优点。此外，像靠背椅，它的编织具有硬条性，使之不软塌、不起皮、结构坚固。用藤、竹编成的摇椅，坐上去感觉犹如儿时躺在摇篮里那样的舒适。

编织工艺是劳动人民自行设计、自己制作的，它充分运用材料的天然色泽创造了编织的各种技法，形成了各个地区的不同风格，也体现了劳动人民朴质、简洁、大方的审美要求和艺术特色。

在闽南的编制工艺中，漳州地区的编织工艺是极具特点的。不论是漫山遍野的竹、藤、蔓、草还是农业副产品，如麦秆、玉米棒皮等等，都是取之不尽、用之不竭的材料。现代科学技术的发展，还为人类提供了人造纤维、塑料丝带等编织材料。漳州人民用精巧的手艺，将很普通的材料制成实用而美观的生活用品，丰富了人们的物质生活和精神生活；体现了漳州编织工艺浓厚的民间特色和地方风格。

漳州的竹编，可以编成十字花、海棠花等十多种花样，并往往在竹上加以色漆和金彩，更感到精巧华丽。近年来，还创造了鸡、象等动物形象的竹编器皿，既可盛放物品，也是一种装饰品。

三、草编

闽南草编材料种类很多，有蒲草、咸水草、龙须草、金丝草，等等。由于传统艺术的发展，形成了不同的地方特点，有的将草料加工染色，编织成具有装饰图案的各种生活用品，如提篮、套盒、鞋帽、坐垫、草箱、草席以及玩具装饰等，品种丰富多彩。例如漳州的草帽由黄草编织而成，形状类似大圆锥形。在夏日阳光暴晒下，人们戴上这种草帽既可以防暑，又可以在车马

人流的行驶中闻到阵阵的黄草味，很清新的自然香；在雨天戴上它，一点雨滴都不会渗透进去。

四、珠绣

闽南工艺有一个必须一提的项目就是珠绣。珠绣是闽南传统工艺品之一，已有 100 多年的历史。它以设计合理、用料考究、制工精细、美观大方、穿着舒适等特点而驰名海内外。

据说在清末年间，菲律宾华侨带回捷克产玻璃珠，先在漳州试制珠绣拖鞋，后传到厦门，而后逐渐发展到同安、晋江、泉州、漳州等地。

珠绣有平绣、凸绣、串绣、粒绣、乱针绣、竖珠绣、叠片绣等几十种针法，用针线将细小的彩色玻璃珠子、电光胶片串绣在各种不同颜色的面料上，形成具有浮雕效果的图案。珠绣既可以装饰拖鞋面、提包、

图 16　珠绣①

钱包、首饰盒、衣裙等生活用品，也可以绣制仕女、花鸟、山水等吉祥如意题材的挂屏，成为陈设艺术品。

珠绣用的玻璃珠子，似小米粒，形状有圆、椭圆、长方、六角等，颜色有红、黄、蓝、黑、紫等。有的珠面有花纹，有的会闪闪发光。电光片多为圆形平面，直径约 2～3 毫米。

1920 年，厦门活源皮行成批进口丝绒、玻璃珠原料，雇佣

① 　图 16 摘录自 http://www.yiqilai.com.cn/bin/view/travel/厦门珠绣。

民间艺匠制作珠绣拖鞋，产品打入东南亚市场。此后，厦门金山商场、捷克百货商店等都陆续经营珠绣拖鞋。1925 年前后是闽南珠绣拖鞋兴盛期，厦门主要的厂家有：永昌、致中和、复南、活源等，仅活源厂月产量就有两三千双，销往菲律宾等国家和我国漳州、泉州、上海、温州和香港地区。

1955 年，厦门组织成立珠绣拖鞋生产小组，同年，并入鞋类生产合作社。除厦门珠绣拖鞋厂生产珠绣品外，厦门珠绣厂、同安县珠绣拖鞋厂，以及泉州市、漳州市共有七八个企业生产珠绣，专业队伍五六万人。其后几经变化发展，生产规模不断扩大，花色品种不断增多，到 20 世纪 80 年代初，年产量已近百万双，产品主要出口外销。

珠绣工艺品珠光灿烂、绚丽多彩、层次清晰、立体感强，是中国名特产品之一。包括珠绣拖鞋、珠绣手提包、袋挂屏、衣服等多个品种。珠绣拖鞋是厦门珠绣的代表工艺项目，也是名牌出口产品之一。它分全珠绣、半珠绣两大类，1000 多个品种。全珠绣即在拖鞋面上全部绣满玻璃珠或电光片，构图严谨，密不容针；半珠绣则是在部分鞋面上绣制，以花鸟图案为佳。珠绣与面料的质地（金丝绒、平绒）交相辉映，再配以新的楦形，使一双双珠绣拖鞋成为人们喜爱的工艺品，又是馈赠亲友的上乘礼品。

珠绣拖鞋的品种主要有软底、平底、斜跟、高跟、弯跟等，穿着舒适、轻巧美观、富丽堂皇。其绣工考究，样式大方，品种多样。有的鞋面纯用玻璃珠子绣成，有的在丝绒面上用珠子绣成图案，图案有凤凰、燕子、蝴蝶、玫瑰花、水仙花、兰花等。绣工按照图案，用各色珠子精心细绣，绚丽光彩。尤其是夜晚穿用，在灯光照射下，熠熠闪烁、光彩夺目。有些高跟珠绣拖鞋，特别在鞋跟上绣了图案，加上美观新颖的拖鞋造型，穿在脚上，给人以美的艺术享受。

　　厦门珠绣拖鞋厂水晶牌珍珠拖鞋以其设计新颖、造型别致、制作工艺精细，具有独特风格，受到国内外客商的好评，曾多次在各种竞赛、评奖中摘取大奖。如 1979 年获省优质产品奖；1982 年，厦门珠绣拖鞋厂"水晶"牌珠绣拖鞋获中国工艺美术品百花奖优质产品奖；1985 年，获中国工艺美术品百花奖"银杯奖"；1989 年 7 月，获首届北京国际博览会金奖；1990 年，获福建省优质产品奖，等等。

　　此外，厦门珠绣产品挂图《厦门海堤》、《南京长江大桥》、《龙凤戏珠》等，构图清新，设色柔和，景物逼真，层次分明，参加过全省、全国工艺美术展览，并被选为礼品赠送给国际友人。

第五章

闽南瓷器

第一节　历史概述

　　闽南地区在古代曾有不少古瓷窑，在福建古陶瓷生产历史上占有重要地位。据考古资料统计，闽南地区已发现各时期古窑址超过 500 处，生产瓷器品种包括青釉瓷、青白釉瓷、白釉瓷、青花瓷、彩绘瓷及黑、酱、绿、蓝等单色釉瓷，烧造年代自南朝至民国，绵延 1600 余年。闽南地区出土的大量历代陶瓷器及窑具，用最具说服力的实物证据，复原了绵延千余年的历史画卷。

　　闽南新石器时代的文化遗址不多，经过科学发掘的更是屈指可数，但在有限的文化遗址中，即有地域性的陶器出现。商周时期之前的闽南古代文化遗存主要有金门富国墩遗址和诏安蜡洲山贝丘遗址，及惠安蚁山遗址、南安狮子山遗址、云霄墓林山遗址等。迨至青铜时代，闽南地区就发现有以几何印纹陶为主，伴随出土原始瓷器和釉陶的遗存。南靖浮山遗址、厦门寨仔山遗址、漳州虎林山遗址等均是这个时期文化的重要遗存。

　　综观闽南先秦时期文化，可见其地域性特点十分显著，同时又与周边地区的文化逐渐发生交流。闽南先秦文化与台湾大岔

坑、凤鼻头遗址的绳纹陶文化也有一定的联系，其陶器群在陶系、纹饰、造型、器类组合等方面在东南沿海同期文化中都是独树一帜的一个相对独立的体系。

福建的区域开发，是与中原士民的迁居紧密联系在一起的。唐王朝把福建划分为五州，即福州、泉州、漳州、建州、汀州，已和现在区域差不多了，说明其时福建已经普遍开发了。中原人民的入闽，不仅增加了巨大的劳动力，而且带来了先进的生产工具和技术，从此，耕织交滋，旷土渐辟，烧瓷兴业，入闽士民从寻找安身立命之所转为安居乐业。闽南墓葬出土陶瓷器和窑址的大量发现，体现出此时期陶瓷业的发展。

南北朝时期的随葬青瓷器中以饮食生活器皿为基础，不断增加日用生活杂器，从卫生用具（熏炉、虎子）到照明器具（烛台、灯盏、灯架），从文房用具（水盂、砚台）到模拟厨灶明器，无所不备，反映六朝门阀士族等级森严，士大夫追求荣华富贵、附庸风雅的社会现实生活。

隋唐墓随葬青瓷器，以鲜明的地方色彩为主流，同时吸收一些外地工艺技术风格。如隋代形体挺拔修长的盘口壶、双耳罐、高足盘、深腹碗；盛唐的高足碗、杯、圈足砚；中晚唐的玉璧足碗、花口碗、多角罐等，显然受到其他地区生产工艺的影响，而双管或四管插器，装饰莲花的灯架和博山炉则为其他地区不见或罕见。由于地理位置的关系，闽北地区与江西、浙江的共性特征似乎要多一些，而以福州、泉州为代表的闽东、闽南地区的个性因素则较为强烈。从隋唐开始，瓷器造型逐渐由矮胖向高瘦发展，但演变的趋势相当缓慢。①

此期闽南地区窑址主要分布在晋江磁灶，德化，厦门杏林许

① 叶文程、林忠干《福建陶瓷》，福建人民出版社1993年版。

厝、杏林祥露、海沧东孚东瑶、同安磁灶尾、同安东烧尾等地。其中厦门地区发现的此期窑址迄今为止有 10 余处，且窑址集中，形成窑场，产品数量大、品种较丰富。出土器物主要有：碗、钵、罐、壶、碟、灯盏、窑具等，其胎釉、器形、装烧技术与周边同期窑址相比有较大进步，可代表闽南唐、五代时期的制瓷工艺水平。

宋元时期，泉州港成为中外最主要的商品集散地。以陶瓷为主要出口产品的海外贸易刺激了泉州周边地区陶瓷业的蓬勃发展。闽南窑业在唐、五代窑业发展的基础上，借此海外贸易之风，陶瓷生产有了实质性的突破，在窑址的数量、规模，产品的数量、品质等等诸多方面都有突出的表现。各市县均有窑址发现，其中以泉州地区德化碗坪仑窑、屈斗宫窑，厦门地区的汀溪窑最具代表性。据考古调查资料，德化县属于宋元时期的窑址就有 22 处，主要烧造青白瓷。

宋元时期闽南窑业的兴旺发达是建立在产品外销的基础上的，其巨大的市场是世界性的。由于海外市场的需要，使得以泉州为中心的周边地区兴起了大量仿烧浙江龙泉窑青瓷和江西景德镇青白瓷的窑口。从某种意义上说，闽南地区的青瓷、青白瓷的烧造，就是在龙泉窑和景德镇窑的直接影响下兴起和发展起来的。①

明清时期是我国海洋人文发展的转型时期，也是沿海社会经济充满新旧交替的冲动时期。明代漳州开始成为闽南的发展核心，中叶以后还有海澄月港的兴起，而厦门则于明末清初逐渐发展成为闽南的港市中心。这种港市兴衰与更替，显示了区域社会经济历史周期变化的特征。其具体在窑业上的反映，就是明代闽

① 陈娟英《厦门窑》，福建美术出版社 2005 年版。

南地区的窑业中心从泉州地区转向漳州地区，平和窑、华安窑、安溪窑因天时地利而迅速兴盛起来，成为青花瓷的主要生产基地。而泉州地区仅剩德化窑一枝独秀，明代德化瓷业更臻佳境，其白瓷以晶莹剔透，温润如玉的胎釉及高超的瓷雕艺术，博得世人的珍爱，被称为"中国白"。清代德化窑场、作坊林立，以青花为主导的瓷业，在仿效景德青花的过程中，融进传统制瓷工艺，形成了自己独特的风格。据调

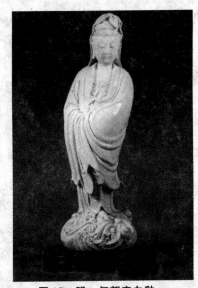

图17　明·何朝宗白釉
渡海观音（德化窑）

查资料统计，德化县185处古窑址中，属于明清的窑址就有160余处，不啻为东南"瓷都"。此外，永春县约有13处，安溪县有110余处。华安县有15处，平和县有10余处，这些窑址大多创烧于明末、清初，大量生产诸如碗、盘、杯、碟、盏、匙、瓶、炉、壶、灯座、鼻烟壶等一般民众日常的生活用品。产品价廉物美，深受海外市场的欢迎。

考古调查和发掘表明，闽南地区明代瓷器的兴盛、衰亡是与漳州月港盛衰紧密相连的。明政府在内外交困之下，不得已于隆庆元年（1567年）正式取消海禁，月港开放"洋市"，准贩东西洋货。于是月港海外贸易的地位得到了政府的确认，海外交通和海外贸易在走私建立起来的基础上更加繁荣。

据《东西洋考》、《顺风相送》等书记载，从月港出发的航海针路主要是东西洋。明代，东西洋以文莱分界，西洋是月港的主

要贸易方向。每年仲夏至中秋的风汛期，海舶到达东西洋 24 个国家和地区，主要包括现在我国的台湾诸岛和东亚的日本、朝鲜，东南亚的越南、泰国、柬埔寨、马来西亚、印度尼西亚、菲律宾等。

近年来，随着中国水下考古事业的开展与进步，在水下沉睡了千百年的遗物中的一部分被陆续打捞出来。如西沙群岛华光礁沉船、"南海一号"沉船等出水的陶瓷器，大部分是闽南各窑所生产的主要陶瓷品种，再现了当年福建海上交通的繁荣和海外贸易的盛况，同时也为我们探讨和研究福建古代陶瓷的生产和外销提供了重要和宝贵的实物资料。

第二节　题材与表现

闽南陶瓷均属民窑生产，民窑瓷器是民间名师巧匠的自由创作，来之于民间，用之于民间，从内容到形式，处处反映出民族化、大众化的特色。其装饰图案内容丰富、题材多样、画风自由、笔触粗犷、返璞归真又富于浪漫的情趣，散发着浓郁的生活气息，充满了乡土味和人情味，敏感而生动地反映了当时的社会现实和民俗风情，引起了陶瓷、民俗、社会学方面的研究者关注。

闽南陶瓷绘画题材常见的有田园风俗图、婚嫁图、婴戏图、市井人物图、扬帆图、刀马人物图等。

田园风俗图：有单一农事、渔事、樵事、读书图，也有合而为一的渔樵耕读图，典型的画面是一手荷锄、一手牵牛的耕者和肩挑柴火的樵夫，河边垂钓的渔人和窗前勤读的乡村学子，集中在一僻静山野中的村落，过着恬淡的生活。艺匠们巧妙地把司空见惯的农村生活和自然景色融合一体，组成一幅生动画面，具有

极不平凡的意境，真实地反映了中国封建社会以农业经济为主的社会特征，反映了广大民众对平静安定生活的向往。

婚嫁图：中国传统社会最期望的人生两大快事——金榜题名时，洞房花烛夜。在青花开光大花瓶上忠实地记录着平民的婚嫁景况：茅草房张灯结彩，充满了喜气，檐前正中挂着一对标志族号的小灯笼，新娘的花轿还未停稳，身着"状元服"的新郎已快步前来迎亲，乡亲和孩童们一大群赶来看热闹。花瓶另一侧的画面是：戏台上，"吕蒙正"被抛中绣球，好戏正开场……再配以装饰着吉祥、喜庆文字、图案的用具，给民间婚嫁喜事增添了吉利色彩。有直白装饰喜、寿、福、禄的，也有赋予花鸟虫鱼象征或寓意的，如丹凤牡丹、鸳鸯戏水象征爱情幸福；榴实瓜蝶象征瓜迭绵绵、人丁兴旺；鱼藻莲荷象征年年有余；梅兰竹菊象征高风亮节；蝙蝠野鹿象征福禄并臻；松鹤象征延年益寿……正所谓"图必有意"，这些传统的民族特有的吉祥图案、思想观念反映了人们对幸福生活的憧憬和祈望，并通过瓷画的形式，传播到海内外。

婴戏图：陶瓷婴戏图案，始于唐代长沙窑，是我国传统的喜闻乐见的装饰图案。青花瓷画中亦大量出现婴戏图，从各个角度去描绘儿童百态，成为当时一个较为特殊的专门画题。常见的有捉迷藏图、放风筝图、斗蛐蛐图、玩花灯图、蹴鞠图、习武图、对弈图、骑竹马图、拜师图、状元及第图、传说故事图，等等。画面全力突出儿童健康可爱的神态，没有多余的景色渲染和堆砌，就好像邻家小孩一样纯真自然，生动活泼，逗人喜爱。"笔下生花"的瓷工们没有停留在对自然生活的摹写，而是跳出自然的真实局限，抓住小孩头大聪明、活泼好动等基本特征，把起步、举腿、扬臂等动势加以夸张，寥寥几笔就把握住儿童的天真稚气，传达出儿童的赤子之情，具有夸张的浪漫笔致和传神的感

染力。

市井人物图：在青花瓷盘上描绘十二个市井人物，身份、神情各不相同，十分逼真、传神。杂耍艺人正高高地扬起破扇，似乎要从空中变出什么；童子正敲锣卖力地吆喝，努力招徕看客；算命先生用伞把挂起"相命"的幌子，正张望着寻找顾客；剃头匠一头担着汤盆火炉，一头担着工具、杂物，奔走于街户之间；民间医生右手执膏药，似乎正向行人兜售；画中着官服与秀才衣裳的，不知是演员还是正忙碌的宦海游人；说唱艺人执琴正在赶场途中，给我们留下一个匆匆的背影；席地而坐的那位是又饥又困的乞丐，托钵哀求人们的一点施舍。可见当时的制瓷艺人对生活的观察与体验是多么的细致入微。市井人物百态虽然还是以描绘传统商人、艺人为主，但众生分化、街市发展留下了社会即将发生大转折的历史脉动的痕迹。大量出现在瓷画中的这些反映城镇景观和市井人物等的题材，是瓷工们对现实生活的深入、细致的描绘，为我们研究当时的社会现状、风俗民情等提供了珍贵的资料。

扬帆图：闽南先民凭借其地理优势和卓越的造船、航海才能，自然得海外贸易的风气之先。从宋元极盛的泉州港，到明代兴盛的漳州月港、厦门港，都是海上"丝绸之路"或"陶瓷之路"的主要出发地，形成了中国古代外销陶瓷的重要输出航线。明清闽南青花瓷盘上的帆樯林立，带有异国情调的图案题材和特定装饰，正是那个年代社会现实的真实写照。

"藤牌兵"图：清朝青花瓷画中有专门的刀马人物题材，多绘传统历史故事。这与清初统治者吸取明亡教训，告诫子孙要继续发扬能骑善射的满族传统，倡导习文尚武、不忘马上功夫的政治背景有关。在绘画风格上，明末清初陈洪绶（老莲）一派为历史故事和演义小说所绘插图（俗称"水浒页子"的版画）的笔

法，对于瓷画刀马人物有一定的影响，人物面部轮廓线有的很细致，除个别的染涂面部外（雍正、乾隆朝人物涂面较多），大多只在轮廓线内轻点口目。有一件青花瓷上绘有两位兵勇右手操藤牌，左手执砍刀，双目怒视，大步流星，正操练于山地之上。有人认为此与明末清初著名的驱逐荷夷、收复台湾的郑成功的"藤牌兵"有关。① 明末清初，郑成功以金门、厦门为军事、经济的复兴基地，操兵练武，经贸海上，以图反清复明、驱荷复台，为闽台历史写下了浓重的一笔。其著名的"藤牌兵"在被郑成功击败的荷兰殖民者揆一所著的《被忽视的台湾》一书中这样描述："（郑氏）士兵低头弯腰，躲在藤牌之后，不顾死活地冲入敌阵，十分凶猛大胆。"也有人认为清朝瓷工不敢把曾经反清的郑成功的有关人物故事画在瓷上。其实，生活在社会底层的瓷工们把前朝旧事、英雄、勇士附会、融合在一起，以表达他们的钦敬之情，也在情理之中。

总而言之，闽南民窑青花瓷画多取材于现实生活中的自然景观和人事物象，透过画工的观察与描摹，以横卷、竖轴或开光的形式布置在瓷器的内外，真可谓："佳山胜水堪入画，渔樵耕读皆潇洒，花鸟虫草甚能语，市井百态也风光。"

闽南瓷器在产品造型和装饰上，追求社会时尚，把艺术的触角伸向广阔的现实生活领域，这是明清时期民间审美观念的主旋律。瓷画纹样的构成不拘于连续纹样或适合纹样。那种气韵生动、赋有田园诗意的中国画形式的构图异军突起。在题材的选择和组合上，不仅是瓷工们日常生活中所熟悉而有感情的人、事，而且都寄托着人民大众淳朴的意愿，包含着对太平、丰收、幸

① 龚健《德化青花瓷上的闽南风情画》，《厦门日报》1999 年 5 月 13 日第 12 版。

福、美满生活的向往和祈求。其表现手法突破了官窑瓷画的羁绊，高度概括，敢于取舍，大胆夸张，显得挥洒自如，不拘一格。其风格清新质朴、别树一帜，始终保持着淳朴活泼、浑然天成的民间艺术特色，充满着蓬勃的生命力。有些画面敏感而及时地记录下某些重大的历史事件以及民间的所思、所好，为社会学、民俗学研究留下了宝贵的资料，弥足珍贵。

第三节　制作工艺

闽南传统陶瓷工艺之美体现在造型、胎饰、釉色、彩绘、题材等多方面。

一、造型

造型美是器物给人的突出的第一印象。闽南古代陶瓷工匠们以良好的审美意趣、娴熟的技艺，创造出极富时代特色的、符合当时社会人们的思想意识、社会风尚、审美观、价值观的瓷器艺术造型。瓷塑作品是工匠们艺术创作的集中体现，就连日常用品如碗、盘、瓶、壶等，工匠们也力求有所变化，创出美感。综观各个时期闽南陶瓷，品类繁多，而每一类器型又有多种多样的形式，工匠们利用不同的外部轮廓线，组合成不同形体，实用美观，并使器物具有了明显的时代和地区特征。

即使如常见器型碗、盘类，口部有敞口、侈口、直口、葵口、唇口等，不同口其腹部的处理也不尽相同，如敞口一般为斜腹，直口常以直壁、弧腹相配，葵口多以斜腹或微弧腹相配，使口沿与腹部的形体线条协调、融合。器物底部的处理也多样化，有平底、饼足、卧足、圈足等，高圈足能使器型显得挺拔、俊秀，宽圈足或平底能使器型显得敦实平稳，小圈足能使器型显得

小巧秀气。

各时代器物造型的变化，既与现实生活需求紧密相连，又与时代的社会风尚、审美意趣有关。唐代以前，人们普遍席地而坐，器物造型以平底、短颈、短把、短流为宜。宋代以后，高足家具发展起来，人们普遍垂足而坐，器物造型随之发生变化，秀巧灵活、方便使用的器型大行其道。这些造型的特征变化也成为我们判定器物年代极为重要的依据之一。

闽南地区早在宋元时期便有瓷塑作品出现。厦门汀溪窑、碗窑曾发现捏塑的羊、狗、骑马人物、小玩具等。这些瓷塑作品多为小件，用手捏制，不甚规整，常留有各种指纹，且这些作品多为实心，受火烧热胀冷缩和气体外排的影响，往往产生窑裂现象，属于初创时期。明代德化窑白釉瓷塑作品已达到很高的艺术水平，尤以瓷塑人物造像著称，题材丰富，以释道形象最多。其中佛教造像有观音、达摩、如来、弥勒、罗汉等，民间信仰诸神有土地公、文昌帝君、关帝、福禄寿星等。这些造像或坐或立、或卧或倚，形态迥异，惟妙惟肖、栩栩如生。同一人物题材又有多种造型，如观音有渡海观音、送子观音、一叶观音、延命观音、滴水观音、游戏观音等，形神兼备，让人叹为观止。

明代德化白瓷雕塑人物，以更加丰富多彩的题材和内涵，更加高超卓越的技术工艺开辟了一片瓷塑艺术的崭新天地，以大量白瓷塑像的创作成就，确立了其在中国陶艺雕塑史上的重要地位，其工艺技术风格可归纳为如下特征：

善于根据不同的人物形象构思造型，整体、局部乃至手足都比例协调、准确，骨骼肌肤匀称大方，作风写实。擅长把握各种人物的性格特点，由表及里展示细腻生动的神情风韵，尤其观音塑像开脸丰腴，妙相庄严。其塑像注重人物举手投足的动静形

态，用犀利流畅的刀法，体现衣褶纹理的层次和深浅变化，正所谓"疏可跑马，密不透风"，大有"曹衣出水、吴带当风"的旋律和动静相乘的艺术韵味。其作品常常物勒工名、钤印私章，以表达瓷塑工匠们刻意求工、精益求精的艺术追求和恪守信誉的诚意。

明代能工巧匠在无模特可供写生、素描的情况下，能精确地把握人物各部分的比例，得益于他们长期观察和细心揣摩现实生活中的男女形体，并吸收了书画人物作品和民间石、泥、木各种雕塑工艺的精髓，从而达到人们难以企及的艺术高度。

清代德化瓷塑作品在题材和内容方面发生了显著变化，除了传统的佛、道、神仙以外，开拓了更加广泛的领域，而且组合雕塑形式有所增加。主要表现在三个方面：一是以情爱为主题的作品，如幽会（《西厢记》等传统人物故事）、琵琶女、亚当夏娃、圣母玛丽亚等；其人物衣冠多为东方中国或日本人形象，有的也糅合了一些西方人的装饰形象。二是反映西方人生活场景的作品，如旅行家、猎人、骑士、家庭起居生活等；其人物衣冠多具欧洲人形象，但少部分仍带有东方人的容貌、服饰特征。三是玩具品类增加不少，有动物类的公鸡、母鸡、松鹤、群猴、大象等，人物类的婴戏等。这些雕塑品显然是为适应西方各国市场的订购需求而制造出来的。

明清时期德化窑瓷塑以模型为主，先制模为范，分为头、身、底座三部分，然后压坯成型，即将瓷泥放入模中，挤压成形，再整修黏合，把脱模的各部件进行拼接黏合，最后再雕刻细部，擦水和推光。整个雕塑制作工艺，从主体造型设计、表情刻画、衣服处理到局部装饰的完成都可体现出艺人的功底和技巧，以及对作品艺术处理的理解程度和文化素养，这些工艺过程是作品断代的重要标准和可靠依据。

二、装饰

闽南陶瓷工匠在器物成型后，首先要对胎体进行装饰，采用刻花、划花、剔花、印花、堆贴、镂雕、铭文等多种技法对胎体进行修饰美化。

刻、划花技法广泛运用于青瓷和青白瓷上，以宋代最为风行。以厦门汀溪窑为代表的"同安窑系"青瓷的刻、划花最具特色。当时窑工们采用金属或竹木刀具直接在坯体上刻出花纹，纹饰图案有卷草、莲荷、莲瓣、树叶、牡丹、菊花及婴戏、武士、水禽、文字等，题材多取之于大自然。匠师们运用娴熟的技艺在胎体上自由刻划，线条流畅，起刀较粗重，收刀轻而尖，形成线条的深浅起伏变化，立体感强，使纹饰既简练自然又富有装饰趣味。其中有一类青釉碗，器内刻划卷草、花卉、篦点纹，器外壁刻划成组的粗篦纹。用针尖划出成组平行排列的竖条纹或曲线纹，这种纤细的辅助纹饰多用于填绘纹饰的花心叶脉或点缀于图案布局间的空白处，也有用于表现缥缈的云气和荡漾的水波，不仅使纹样疏密有致，富有层次变化，而且对整体图案起着烘托渲染的作用。这种形式的青釉碗外销到日本，受到日本高僧村田珠光的赏识、推崇，并被日本仿制。这种青釉碗在日本被尊为"珠光青瓷"，仅留传下来的少量此类宋代青釉碗珍藏于日本的某些大寺庙中。

宋元时期德化碗坪仑窑模印技法较为成熟。常见各种盒类采用此种技法，在盒盖面中心模印莲花、牡丹、菊花、兰花、茶花、海棠花及芦雁、蜜蜂、游鱼等，周边点缀卷草、卷云、水波、联珠、云纹、弦纹等，构图细腻工整又不失生动。元代德化屈斗宫窑出土的碗、盘、杯、盒、盆、军持、执壶等器物上大量使用器外模印技法，以瘦长的莲瓣纹和缠枝卷草纹最为盛行，还

有蝴蝶、飞凤、折枝牡丹，"万"字符、"福"、"寿"、"金玉满堂"、"寿山福海"等文字。构图不如宋代生动活泼，稍显繁琐呆板。[1]

明代平和田坑窑素三彩产品将模印技法用到了极致。其中数量占绝大多数的盒类，利用模印技法在盒盖部分模制各种动物外形，植物花卉形及几何形。动物形盒有龟形、鸟形、鸭形、象形、蛙形等。鸭形盒，盒子盖造型如栖于水中的番鸭，头大，短颈，羽毛丰富，有雕塑感。鸟形盒，整个造型向前倾斜如同一只欲飞的小鸟，小鸟的嘴巴、眼睛、眉毛、羽毛模印得惟妙惟肖。蛙形盒，模印成青蛙的蹲姿，宽嘴短勾，仰头怒视，造型夸张，脊骨两侧饰叶脉纹，具有强烈的力度感，用珍珠地纹衬托出蛙类皮肤的质感。植物形盒，有的把盒座模印成瓜形、竹节形，有的把盒盖模印成莲花形、松果形等。此外还有椭圆形、螺旋形、长方形、八角形等几何形盒。这些图饰纹样，根据形体而刻划，线条精细纤巧，挥洒流利，刀法有度，熟练自如。田坑窑素三彩瓷工艺技术创新之一便是大量运用模印。在窑址中出土数量众多的模具，大多为盒类的外范。

宋元时期晋江磁灶土尾垵窑已创造出两种堆贴工艺：一种是将事先已捏制好的花纹或附件直接粘贴在器身，如执壶、瓶上堆贴的龙纹和罐、瓮上堆贴的菱花、牡丹、游龙等图案；另一种是在器物需要装饰的部位堆贴瓷土，再加以雕塑成纹样，如瓮、执壶上堆刻的龙纹、水波纹。堆贴塑技艺到明清时期各窑的使用更普遍，技艺更熟练。如德化窑白釉梅花杯，其造型糅合了青铜爵和犀角杯的形体特征，并加以改进和装饰。福建省博物院收藏了

① 郑东《试析闽南古代瓷器装饰技法》，《中国古陶瓷研究》第十一辑，紫禁城出版社 2005 年版。

一件梅花杯，多瓣椭圆形口，深腹，环足，杯口外缘向下堆出倒垂的层叠岩石，贴梅花和鱼龙纹，其中梅枝弯曲悬空，杯身下部两侧堆岩石，一面饰卧虎纹，一面饰行鹿纹，装饰简练得体。

此外，闽南陶瓷工匠常在器体上落纪年款、陶艺家姓名款、商号款、诗句、吉语款等作为胎装饰。

三、釉色

闽南历代制瓷工匠逐渐掌握和利用不同瓷土、釉浆的呈色原理，控制烧窑的氧化或还原气氛，成功烧造出青、白、黑、酱、绿、黄、蓝、紫等多种颜色釉。

青釉瓷是闽南古瓷生产的最大宗产品。青釉以铁为着色剂，因釉或胎中含铁成分的多少而呈现出青黄、青绿、天青、粉青、冬青、豆青、梅子青等多种浓淡不一的青色。唐五代时期，闽南生产的青瓷产品瓷化程度高，釉呈淡青、青黄、青灰等色，釉面均匀光润，烧结度好，具有玻璃光泽，采用浸釉与荡釉并施的工艺。宋元时期，闽南青瓷生产达到鼎盛，迄今闽南地区发现近百窑址，其中以厦门、同安、汀溪的瓷窑生产规模大，产品精美，更影响周边地区窑址的生产，形成"同安窑系"青瓷。这类青瓷施釉及器底，釉呈青黄、青灰色，釉层具有很强的光泽度和玻璃质感，多有细碎冰裂纹。

古代白瓷的制作一般是选择只占1％的含铁的氧化物或不含铁的釉料，以氧化焰烧成。宋代，闽南地区主要生产青瓷，同时也生产少量白瓷，其釉色灰白，呈乳浊失透状，釉层较厚。明代，德化窑白瓷创造辉煌，白瓷胎骨洁白细柔，坚实致密，带有晶莹的光泽，俗称"糯米胎"。釉水匀薄纯净，与胎骨结合紧密，浑然一体，色泽温润如玉，剔透光滑，器体在光线的照耀下，可映见指影，敲击时发出清悦悠扬的金属声。其釉色有着各种微妙

的变化和差异，白中微透黄的俗称"猪油白"，黄色稍深的称为"象牙白"，黄色浅淡的又称"奶油白"。另一种白中微泛粉红，犹如婴孩肌肤般鲜嫩的俗称"孩儿红"，是德化白瓷中最珍贵的成色。此外釉多纯白色，犹如白雪般亮丽的俗称"鹅绒白"、"莹白"，白中微闪青、俗称"葱根白"的也是独特的品种。清代，德化白瓷在顺治、康熙、雍正三朝，尚有一定的规模，胎釉品种也较优良，但精细程度不及明代，釉水以白泛淡青为主流。

素三彩是瓷器低温彩釉品种之一，因以黄、绿、紫三色釉为主，尚有黑、白，但不用红彩，故称素三彩。其工艺是在瓷坯上先按预定的图案进行刻划，待坯体干燥后以高温烧成无釉的素

图18　古德化窑址①

瓷，再将作底色的釉烧在涩胎上；待其干燥后，刮下花纹图案中应施其他颜色部分的底釉，然后填上所需要的色彩，再一次低温烧成。以往人们仅知景德镇窑烧造素三彩瓷，1997年漳州平和南胜田坑窑素三彩的发现和发掘是中国陶瓷史上的一次重大发现，扩大了我国彩瓷窑址的分布范围。漳州平和田坑窑烧制的素三彩瓷以各式动物形、植物形及几何形盒为主，约占出土瓷器的90％，其次还有碟、碗、罐、钵、瓶、杯、笔架、墨架等。其主要特征是生产小件器物，制作精巧，纹样丰富，几乎全部用于外销。日本及东南亚许多博物馆、美术馆及私人收藏家都有集藏，

① 图18摘录自泉州数字文化网，http://www.qzcul.com/Exhibit_Topic.aspx? lang＝cn&ID＝687.

而国内则很少发现。在器物造型、装饰题材、装饰工艺等诸多方面有别于"瓷都"景德镇窑生产的素三彩瓷。它的发现，为研究素三彩瓷烧制工艺、中外陶瓷贸易、陶瓷技术与文化交流提供了重要材料。[①]

四、彩绘

闽南古代彩绘瓷分为釉下彩和釉上彩两种。其中釉下彩主要有宋代的釉下褐彩和明清时期的青花。釉上彩主要有明清时期的五彩和粉彩瓷。

釉下彩。闽南釉下彩绘瓷始烧于宋代，目前发现的有晋江磁灶窑和漳浦赤土窑。磁灶窑彩绘形式分为釉下褐彩和素胎褐彩两种。常见纹样有花草、鱼、龙、钱纹、点彩和文字诗词等，装饰在盆、执壶、盘、洗等器形上，其中一种宽底盆，盆底平坦宽大，中央绘一朵盛开的菊花或牡丹，用褐彩勾勒花叶，以实笔作画，潇洒自如，极富装饰性。赤土窑产品采用褐中带绿的颜料在施有化妆土的胎体上绘饰花草，再挂上青黄色透明釉，此种装饰方法开创了古代闽南地区釉下彩绘的先河。

明末清初，平和窑青花产品多以碗、盘、碟居多，还有杯、罐、瓶、盒等。青花发色少量浓艳，多数呈青灰色，有晕散现象。纹饰常见有花卉、珍禽瑞兽以及人物、山水、文字等。尤其以绘饰开光图案的大盘最为突出，盘心绘主题纹样，如凤凰牡丹、荷塘水禽、松鹿花鸟、人物瑞兽等，腹壁绘六、八、九个开光或四个锦地开光，其中填绘花卉、杂宝，这种特色大盘具有浓郁的异国情调和外销瓷风格，被中外陶瓷界称为"克拉克瓷"或"汕头器"。平和窑青花瓷，纹饰用笔既有实笔点画又有实笔与勾

① 陈娟英《漳州窑素三彩瓷》，福建美术出版社 2004 年版。

勒渲染结合的多种技法，纹饰线条粗犷流畅，一般较为率意、飘逸、朴拙。制作不甚工整，器底常有粘砂现象。

德化窑青花瓷造型，以日常的碗、盘、碟、杯、壶、罐为大宗，陈设供器的瓶、炉、盂等次之。与景德镇窑同期同类器物的工整体薄、清秀高雅相比，德化青花瓷造型更能体现出敦厚朴拙的地方制作风格。德化窑使用地产金门料、江浙料或混合料等，乾隆以前，德化青花呈色较深沉浓厚，无漂浮感，色浓聚处多呈现黑色斑点。乾隆以后，德化青花在烧造过程中往往发生缩釉崩裂现象，聚料厚处的流散形成"蚯蚓走泥"纹路。德化窑青花装饰图案以淡雅取胜，画风自由，笔触率意，自然情趣与生活气息比较浓厚，洋溢着朴素真实而又浪漫的意境。如清代康熙、雍正、乾隆时期的山水、人物图，取材于闽地的山间景色及滨海风光、溪水荡漾、水上行舟，岸上农家茅舍，山间小路行人等自然景物，从一个侧面反映了盛世王朝时期田园牧歌式的生活情调。德化窑青花用笔写意、写实并用，用笔豪放、画风粗犷，更加强烈地反映出民间绘画艺术自由奔放的风格。德化窑青花瓷大量使用商号款，表现出强烈的产品竞争意识。

釉上彩。闽南地区生产的釉上彩主要有五彩和粉彩两种。平和窑五彩瓷由红、绿、黄、黑、褐或蓝等颜色配饰而成。主要装饰在一种开光大盘上。常于口、壁绘饰网格锦地四开光或八开光，开光内填折枝花卉，盘心绘主题纹饰，有花鸟、折枝花、牡丹、梅菊以及龙凤、麒麟、狮、鸡、鱼图案，还有楼阁、洞石、山水画及"魁"、"玉"、"乾坤气象"、及印章文字等。这些吉祥图案和文字常以写实手法表现出来，主次分明，色彩鲜明。这类五彩瓷以外销为主，日本陶瓷界称为"赤绘"或"吴须赤绘"。

粉彩是五彩进一步发展与升华的结果，清代德化窑粉彩瓷色彩以红、绿彩为主，早中期粉彩料厚色浓，纹饰凸起，有浅浮雕

感，晚期彩料稀薄，缺乏晕染层次。装饰题材以山水、人物、蜂蝶、松竹梅、莲池荷花等花卉瑞兽为多见，其中尤以凤凰、牡丹居多。与景德镇窑相比，德化窑粉彩总体色调趋于沉暗，色彩饱和度、层次感均略逊，但其古朴的色泽、简练的画风，又使其显现出高古而厚重的本土风格。

第四节 德化窑与磁灶窑

闽南的各瓷窑中，以泉州德化窑和晋江磁灶窑最为重要。

一、德化窑

德化县矿产资源丰富，拥有高岭土、煤炭、石灰石、泥煤、叶蜡石、金、铜、钨、锰等矿藏 40 多种。其瓷土矿藏密布，质地纯良的高岭土远期储量在亿吨以上，位居全省前列。仅 26 个常用主要矿点，蕴藏量足供现有生产水平采用两千年。德化县境内溪流总长 195. 06 公里，流域面积在 100 平方公里以上的溪流有 9 条，另有小溪河无数。这些特殊地理环境和丰富的瓷土、水利资源，构成了德化县瓷塑工艺发展和传承的优越条件。

德化曾与江西景德镇、湖南醴陵并称为"中国三大古瓷都"，是我国陶瓷历史悠久、工艺独特的名窑之一。德化窑烧制的陶瓷种类繁多，它包括日常生活用瓷、陈设瓷、人物瓷塑、动物瓷塑等，都具有十分独特的艺术风格。其中当以传统人物瓷塑最负盛名，是德化窑陶瓷的精华，也是德化陶瓷能够享誉国内外的主要品种。其悠久的历史、精湛的传统技艺、独具特色的艺术风格，都具有较高的艺术价值和研究价值，是闽南最为宝贵的工艺美术文化遗产。

唐末，德化陶瓷制作粗具规模，并编纂了第一部完整的陶瓷

专著《陶业法》。宋元时期，德化瓷器大量进入国际市场，成为当时中国"海上丝绸之路"的主要贸易商品之一。明代，德化首创象牙白瓷，轰动国际瓷坛，在欧美，德化瓷享有"中国白"的殊荣，将德化白瓷推为中国白瓷的代表，被认为是"东方艺术的明珠"。明末清初，德化又推出釉下青花瓷，生产和制作盛极一时。仅 2000 年打捞上来的中国清代商船"泰兴号"上，就发现有 35 万件的德化青花瓷器。清末民国初，"蕴玉瓷庄"创始人苏学金精雕细刻的捏塑梅花盆景，获得 1915 年巴拿马万国博览会金奖；"特等雕塑师"许友义的作品《观音》、《五百罗汉》等，先后 4 次获国际、国内博览会金奖。

德化瓷塑是对于其他艺术门类的兼收并蓄，是民族文化的积淀。它的形象刻画吸收石窟艺术的养分，它的衣纹处理深得中国画衣线造型的神韵。在明代，德化的雕塑大师何朝宗在创作中根据历史典故和民间传说进行设计，创作出形态各异、形神兼备的人物作品。他充分利用瓷土的可塑性，对作品的脸部神态、五官表情、头发手足、衣巾纹褶、景物配饰逐一精雕细刻，一改前代作风，形成独树一帜的瓷塑风格。同时期的瓷塑艺人群起仿效，使明代的德化雕塑进入一个充满艺术魅力的高度发展境界，成为垂范后世的丰碑。

清代至今，德化瓷塑基本继承何朝宗的艺术风格，但各时期亦有一定的演变和发展。在现代，德化陶瓷工艺大师利用德化洁白明净、如脂似玉的瓷质，赋予作品新的生活气息，精细的雕刻工艺，形成了德化瓷塑的独特风格，突出了雕塑美和德化瓷塑的材质美，成为中国工艺美术中异彩夺目的明珠。

德化瓷塑题材丰富。宋至明时期，有如来、观音、达摩，弥勒、罗汉、祖师和王母、帝君、八仙、麻姑、寿星等等。明清以来，取材范围更为广泛，如神话故事牛郎织女、嫦娥奔月、天女

散花、吹箫引凤，哪吒闹海，历史人物屈原、苏武、班超、关羽、岳飞、郑成功、李白、杜甫、卓文君、蔡文姬、穆桂英、梁红玉、西施、昭君、貂蝉等，戏剧故事梁山伯与祝英台、黛玉葬花、红叶题诗等。此外，还有虎、豹、狮、象、龙、凤、鹤、鹿、牛、马、麒麟等动物和盆梅、花鸟，都成为瓷塑题材。其中观音就有 72 种姿态造型、大小规格 200 多种。瓷观音自明代以来，已成为德化瓷塑的传统产品的代表。

在烧制技术方面，宋代，德化制瓷工艺已采用轮制、模印和胎接成型技术，以龙窑大量烧制各式青瓷、青白瓷、白瓷及少量黑釉瓷。元代，德化开始建造"鸡笼窑"，陶瓷烧制由宋初的还原烧成技术发展为氧化烧成技术，产品质地莹润、如脂似玉。

德化瓷塑工艺采用捏、雕、刻、镂、推、接、修等传统技法，风格独特，造型优美，形象逼真，进入国际瓷坛以来，素以"温润、洁净、雅致、精巧"的特点和浓郁的地方特色著称于世。一代瓷圣何朝宗的作品得到"天下共宝之"的高度评价，他的代表作《达摩》、《渡海观音》作为国宝被收藏在故宫博物院、上海博物馆等。美国芝加哥历史博物馆、英国大英博物馆、牛津大学博物馆等国外著名博物馆也将他的作品作为镇馆之宝收藏。英国古陶瓷研究专家约翰·盖尔曾评价："明朝（德化）何朝宗的瓷雕观音可与意大利米兰的断臂维纳斯相媲美。"

中华人民共和国成立后，德化瓷业生产获得新生。尤其是改革开放以来，德化人抓住机遇，不断完善所有制结构，把陶瓷生产引入千家万户。德化先后涌现了一批民营性质的瓷雕艺术研究所，它们突破了人事、管理、资金对科研的制约，把工作重点放在新产品的创作、开发和生产等环节上，在研究传统德化瓷工艺的基础上，开创了不少新的瓷釉工艺技术。他们全面推广窑炉改造和烧成技术革新，大力实施"科技兴瓷、艺术兴瓷"战略，建

设多处陶瓷工业区。陶瓷成为德化的支柱产业，瓷塑发展日新月异，该县先后被命名为"中国陶瓷之乡"、"中国民间艺术之乡"、"中国瓷都"。

目前，德化县共有陶瓷企业1100多家，陶瓷科研所100多家，产品销往150多个国家和地区，全县共有160多项陶艺作品在全国或国际性大赛中获奖。同时，涌现出一大批享誉国内外的陶瓷工艺大师。老一辈的宝刀未老，如许兴泰、杨剑民、许兴泽、苏玉峰、李国章、苏清河、邱双炯等；新秀柯宏荣、陈桂玉、许瑞峰、陈仁海、赖礼同等梭锋正厉。他们用自己的聪明才智和精益求精的技法，执著地继承民族的优秀传统，不断推出新的陶瓷技艺，挖掘新的瓷雕题材，创作出充满时代气息的一个又一个陶瓷精品。

目前，德化陶瓷工艺品主要可以分为三大门类：一是传统的宗教、历史人物瓷塑；二是日用观赏性瓷器包括花瓶类、灯饰类、文房用品类、旅游纪念品类；三是新型瓷艺作品即按照外销市场需求和外来设计图样生产的"西洋工艺瓷"。

2004年底，德化成功烧制出国内第一只高温

图19　富贵红"四季平安"①

①　深圳市富贵红艺术品发展有限公司，http://www.fgh168.com/2007_08/696_1.shtml.

红釉瓷瓶"富贵红",轰动陶瓷界。"富贵红"又叫"中国红",是在德化白瓷的基础上加上一层红釉,经过素烧、釉烧、红烧、金烧四道程序,在 1300 度的高温下烧制成瓷。"富贵红"之所以珍贵,首先由于烧制的成功率非常低,目前只有 20%左右,有"千窑一宝"、"十窑九不成"之说。其次,"富贵红"用材金贵,烧制者在红釉中加了比黄金还贵的金属钽,成功出炉后的"富贵红"色泽匀称,表面光滑细密,不留针孔。发色厚重、淳朴、传统、尊贵,是最富含中国传统文化的"红中之红"。再次,工艺精,"富贵红"吸收了浮雕、漆线雕、描金、书法等传统技法,单是一件漆线雕"富贵红"就融入了景德镇陶瓷的古雅、厦门漆线雕的华美、福州脱胎漆器的神韵、北京景泰蓝的丰采等,极具欣赏性和收藏价值。随着技艺的开发与创新,"富贵红"又衍生出蓝、黄等系列瓷品,器型上也变化多端,有方瓶、葫芦瓶、大红柿瓶等别致造型。

2007 年,德化民间艺人李建水经过近 20 年的潜心钻研,成功研制出失传的明代白瓷珍品"孩儿红"烧制工艺。"孩儿红"是明代德化窑生产的一种窑变瓷,是器物在高温烧成时由于窑内位置或温度的不同,偶然出现一种特殊气氛下产生的窑变。"孩儿红"釉色白中蕴红,器物在光线下肉眼看去就像婴儿粉嫩透红的肌肤。由于其烧成工艺上无法控制,且要在一定气氛下偶然产生,因而被世界古陶瓷界和收藏界视为稀世珍品中的极品。自清代康熙以后,"孩儿红"渐渐失传,现在世界上只有少数的博物馆收藏有这种明代德化窑的极品,如英国的大英博物馆、法国的吉美博物馆、德国的德累斯顿收藏馆以及德化窑所在的德化县陶瓷博物馆等。清代以来,很多业内专家倾力研究,但均无法再现

这一工艺。这是当代德化陶瓷艺师的又一大特殊贡献。①

明代被誉为"国际瓷坛明珠"的象牙白瓷，1949 年后得到恢复发展，易名为"建白瓷"，复产成功的建白瓷瓷质细腻滋润，色泽柔和洁白，微呈乳黄色，宛若象牙，在历次出口商品交易会和出国展出中都受到好评，荣获国内优质产品证书。德化高白度瓷，是建国后德化瓷科研的新成果之一，它以 88.1 度的高白度被全国陶瓷界评为白瓷之冠。高白度制作的茶具、酒具、餐具、花瓶、台灯等各种工艺品，色如凝霜、釉面晶洁、胎质坚薄，为人喜爱。德化生产的高白度梅花酒具、水仙花插、蓓蕾酒具曾分别荣获 1982 年全国陶瓷美术设计一、二、三等奖。龙凤花瓶、孔雀双耳花瓶等产品在国外展览中被赞为瓷中珍品。1997 年 12 月，德化县辛默瓷研所研制的大型瓷雕砚《母亲，我回来了》被中国最高规格的国家博物馆收藏。2006 年，国家文化部公布了《第一批国家非物质文化遗产名录推荐项目名单》，其中，德化瓷烧制技艺这一民族民间文化榜上有名，将有望成为第一批国家级非物质文化遗产。

二、晋江磁灶窑

泉州晋江磁灶是我国著名的陶瓷之乡，因陶瓷而得名。陶瓷生产历史悠久，距今已有 1500 多年，是具有浓厚地方特色和时代风格的民窑。经故宫博物院、厦门大学、泉州海外交通史博物馆、福建省博物院、晋江市博物馆等单位的大量调查和进行局部挖掘工作，在磁灶发现了南朝至清代的 26 处窑址，其中南朝窑址 1 处；唐、五代窑址 6 处；宋元时期窑址 12 处；清代窑址 7

① 《陶瓷艺人钻研近 20 年明代陶瓷珍品"孩儿红"》，中华陶瓷网——德化陶瓷频道。

处。其中宋元时期的磁灶窑址群被列为福建省第一批省级文物保护单位。

磁灶窑产品品种繁多，器形多样，尤以生活日用器皿为大宗，此外还有陈设器、建筑材料等。其中，黄釉铁绘花纹大盘、军持、青釉碟是专供外销的产品，龙瓮是最具地方特色的产品。在《晋江县志》中有"瓷器出磁灶乡，取地土开窑，烧大小钵子、缸、瓮之属，甚饶足，并过洋"的记载。历年来日本、菲律宾、印度尼西亚、马来西亚、新加坡、泰国、斯里兰卡、肯尼亚等东亚、东南亚、南亚和东非国家中多有磁灶窑产品出土。在这些国家的一些博物馆、美术馆也收藏有该窑产品，证明磁灶窑是一处重要的外销陶瓷产地。军持、瓶、执壶、罐、碟等是宋元时期大量外销的主要产品，其中，军持是专门为适应东南亚人民进行宗教活动需要而烧制的。"龙瓮"的生产自宋明至当代，沿袭不断，除了内销外，还输出到东南亚各国。明清时期，磁灶以烧制单一的日用粗陶为主，仍远销海外，随着华侨的大批出国，制瓷技术也传播南洋各地，促进当代陶瓷工艺的发展，例如菲律宾烧制的"文奈"瓷器，就是磁灶吴姓华侨传授的，直到近代，仍有众多华侨在海外操营此业，传授技艺。

1949年后，晋江以发展建筑陶瓷为主。改革开放以来晋江建陶发展迅猛，是全国八大陶瓷基地之一。全市现有陶瓷生产企业350多家，从业人员4.3万人，拥有先进辊道窑生产线250多条、高吨位喷雾干燥塔140多座、自动化施釉线150多条、玻璃瓦生产170多条、高吨位压砖机480多台，培育出一批如腾达、恒达、华泰、远方、豪山、宏华、联兴、品质、新协盛、前兴等上规模、上档次的企业。晋江市基本形成了以磁灶镇为核心辐射周边内坑、紫帽、安海、青阳、池店等镇的陶瓷产业集群。

据悉，目前晋江市仅建筑陶瓷年产量达5亿平方米，年产值

约 70 亿元，外墙砖在国内市场占有率达 65％，琉璃瓦产品则几乎垄断了全国市场，被列为国家星火区域性支柱产业，与广东佛山、山东淄博、河北唐山并列为全国四大建筑陶瓷生产基地。2000 年 6 月 18 日，以建陶业著称的磁灶镇被中国建筑卫生陶瓷协会授予"中国陶瓷重镇"荣誉称号。同时，晋江陶业还在政府引导和协会的组织下，纷纷走出国门，抢占海外市场。到目前为止，全市已有近 30 家建陶企业的产品通过自营或委托代理出口到中东、东南亚、欧美、非洲、日本、俄罗斯、韩国等国家和地区。

2007 年底，一座集中反映古代泉州对外陶瓷贸易盛况的博物馆——泉州古代外销陶瓷博物馆在晋江市磁灶镇金交椅山古窑址旁正式落成开馆。展馆集中展示了泉州地区宋元时期外销陶瓷、窑炉、作坊等，先行开辟"磁灶陶瓷走天涯"、"中国白五百罗汉瓷塑"等展览。金交椅山古窑址是磁灶古窑址的重要遗址之一，也是泉州"海上丝绸之路"史迹申报"世界文化遗产"的唯一一处宋元外销陶瓷生产地。考古人员曾在此发掘出 4 座龙窑及作坊遗迹，还发现 10 口存储釉料的大缸，结束了磁灶窑址"只见瓷不见灶"的历史。2006 年该古窑址被列入国家级文物保护单位。

千年陶瓷技艺，薪火相传不息。德化、晋江陶瓷业界通过挖掘陶瓷历史文化和泉州"海上丝绸之路"起始港的背景影响，提高现今福建陶瓷品牌文化内涵，一定会再创辉煌。

第六章

闽台工艺文化的渊源与传播

　　福建与台湾，仅一水之隔，在很长的历史时期内，台湾是福建的一部分。元代福建泉州府在澎湖设巡检司，清康熙二十二年（1683年）统一台湾后，设立台湾府，隶属福建省。光绪十三年（1887年）台湾虽然改建行省，仍称福建台湾省。

　　台湾移民的祖籍分布以福建为主，而福建移民中占绝大部分的是属于闽南的泉州府、漳州府、永春州。据不完全统计，闽南移民占福建移民总数的97％。由于台湾居民绝大部分由闽南移民组成，必然将闽南文化传入台湾，构成台湾文化的主要源流，从根本上决定了台湾文化具有福建文化的基本属性和品格。无论是生产技术、建筑样式、商业贸易等"物质文化"，还是政治制度、宗教信仰、文学艺术、教育科举、风俗习惯等"精神文化"，大部分都是从福建向台湾地区传播和延伸的，所以说台湾文化的根在福建是毫无疑义的。①

　　在民间工艺方面，福建向台湾的大量移民中多有能工巧匠，被台湾人称为"唐山师父"。明清近代，台湾民间建筑中的石、木、泥水三匠，绝大多数都是从祖国大陆延聘的。这些工匠中以

　　① 林仁川、黄福才《闽台文化交融史》，福建教育出版社1997年版。

闽南泉州等地为主。台湾民间名闻遐迩的三匠，即以早先迁台的惠安县崇武镇的五峰村石匠、溪底村木匠和官住村泥水匠最为著名，他们把各种工艺技术传入台湾，留下一些至今仍为人称道的杰作，对台湾的社会生产和生活产生了重大影响。

据台湾著名文史专家林衡道先生《唐山师父与台湾古建筑》一文记载，台湾的古建筑大都模仿福建泉州、漳州的式样，凡是要兴建庙宇或较大的住宅，惯例都要从泉州、漳州一带招聘称做"唐山师父"的建筑师，承担全部工程的设计、施工，本地工匠只能当助手。如北港的妈祖庙、万华的龙山寺，以及日本殖民统治时期台北市兴建的大龙峒孔子庙的全部殿宇，艋舺青山王宫新殿宇，都是"唐山师父"的杰作。

这些古建筑包含了多种传统工艺，有石雕、木雕、彩绘、交趾陶等多种，这些工艺传自祖国大陆，是显而易见的。此外，工艺器具类如陶瓷、刺绣、漆器、年画、通草等，两岸之间也各有渊源。两岸民间工艺交流既有历史记载，也有实物佐证。

第一节 建筑雕饰与彩绘

福建惠安石雕民族风格突出，地方特色浓郁，几乎遍及我国各省、市、区，其中在台湾省和港澳地区，更是各种建筑物不可或缺的装饰品。

惠安崇武石匠及其石雕工艺早在清初就进入了台湾。嘉庆二十一年（1816 年），惠安石雕艺匠应聘为在台南县的福建龙海县角美镇白礁后裔建造"学甲慈济宫"，同时，还精心雕琢十根盘龙石柱和两根篆刻方柱，运回龙海白礁，建造"白礁慈济宫"。惠安石匠有的在厦门开设石铺，向台湾销售石雕成品或石料。光绪二十年（1894 年）中日甲午战争后，日本对台湾开始殖民统

治，这一时期，不少惠安石雕工匠，前往参与民居、寺庙等的建筑，如日本"总督府"的石料就是五峰蒋欣承包加工安装的。那时，台湾有人到福建联系材料业务，在福安开石店的五峰石匠蒋龟音，即到台湾开石店，并从福安、后来也从惠安五峰山运石料去台湾。

清末民初，台湾掀起建庙热，新建和扩建龙山寺、天后宫、文庙等，在台湾仅龙山寺就有49座。这些寺庙的龙柱、石雕装饰构件等都采用闽南的青草石和花岗石作基料，大多数由惠安工匠雕镂成成品后运往台湾，也有运去石料在台湾加工的。惠安五峰石匠在台湾名噪一时，台湾富户建房、修坟都喜爱以惠安石雕工艺品装饰，因此，到处建有石雕工场，而且大部分工场都聘用五峰蒋姓工匠主持业务，所以才有"无蒋不成场"的说法。

此外，惠安石匠还通过在台湾开设的石店，向东南亚出口石雕作品，主要向三宝垅、泗水、滨圹、仰光等地出口石柱、门窗、墓碑等石雕品。当时石雕工匠在台湾和惠安之间来来往往，两地关系十分密切。① 因此不少惠安石匠在台湾定居，繁衍生息，传承工艺。惠安石匠及其石雕工艺，不仅加深了闽台之间的亲缘关系，而且对台湾的民俗文化、建筑风格，产生了重要影响。

台湾民间传统建筑，也不同程度地蕴涵着闽南民间雕刻艺术的深厚文化内涵。在当地古民居的屋顶、梁架、立柱、门堵、窗户、围栏、台阶等处，往往都会有一些石雕刻装饰。这些雕饰大多工艺精湛、纹样精美、题材丰富，富有民间艺术和民俗蕴意，许多地方与闽南等地传统民居建筑的雕刻风格十分相似。

纵观台湾各地的寺庙、宫观、文庙、宗祠、书院等建筑，具

① 庄兴发、王式能《惠安石雕》，福建人民出版社1993年版。

有闽南建筑和石雕刻装饰风格的例子十分多见，其中不乏精品佳作。如建于清乾隆三年（1738 年）的台北龙山寺，正殿前三对石雕龙柱精巧壮观，其中出自惠安名匠蒋金辉之手的"翻天覆地龙柱"，更是名闻遐迩。蒋金辉雕刻的人物花窗"空城计"、"三英战吕布"和花鸟柱等杰作，精巧奇绝，至今尚存。建于清乾隆四十一年（1776 年）的彰化县鹿港龙山寺，建筑格式和规模仿照泉州开元寺，昔时有 99 个门，称为台湾建筑之精华。其砖、石、福杉等建材皆由泉州运抵，并以巨资延聘惠安等地名匠来台兴建。鹿港龙山寺的龙柱以泉州优质白石雕成，前后三进各有不同的龙柱，是台湾庙宇石雕的上乘之作。

建于清嘉庆二十年（1815 年）的苗栗县中港慈裕宫，与北港朝天宫、东港朝隆宫，并称"台湾三妈祖"。慈裕宫桥畔放置的一对辉绿岩石雕座狮，是清乾隆四十八年（1783 年）由泉州运来的，其雕艺精湛，系石狮中的上乘之作。建于清雍正四年（1726 年）的彰化孔子庙，中央的一对清代盘龙柱，用泉州白石雕成，工艺精湛，简洁雄浑，是不可多得的石雕佳作。

在墓葬神道建筑方面，嘉义县王得禄墓和苗栗郑崇和墓前的文武石翁仲、石马、石羊、石虎及华表，形象逼真，雕刻精致，堪称杰作。台湾民间现存的 12 座石牌坊，其雕镂之工，皆出自闽南等地的雕刻高手。

此外，广泛用于民间辟邪迷信的石敢当，在闽台两地十分流行，其造型近似，雕刻风格基本一致，存在很大的共性。第一，闽台两地石敢当的主要类型和设立的形式相同。两地都有素石、石碑和动物三类石敢当，两地的石敢当都与石狮子之间有着密切的关系，石敢当上常见加刻狮头或剑狮爷，或加刻八卦等图像，以强化石敢当的神力。它们都设在村落四隅或交叉路口、屋前屋后等地点，立于地表，或嵌入墙中。石敢当常常都是乡族公立或

某人私设，由村口到私宅，形成由外到内层层加强避邪厌胜的防御力量。第二，两地的石敢当都具有镇邪、止煞以及祈福求平安之类的功能，特别是闽台两地都是台风频发地区，两地的石敢当因此都被赋予

图 20 麒麟堵（台湾鹿港朝天宫）

抗风消灾的功能。第三，两地都有祭祀石敢当的习俗，如台湾宜兰和厦门、漳州等地的石狮形石敢当，都受到民间的祭祀。第四，具有共同的宗教文化内涵，两地的石敢当信仰都是建立在闽台两地俗信鬼神的传统文化基础之上的。①

福建木雕的种类大致可分为工艺木雕和艺术木雕两大类。工艺木雕是指流传在民间，有悠久历史和强烈民族传统色彩、讲究精雕细镂、巧夺天工的木雕工艺品。工艺木雕根据某种装饰需要而雕制，它们大到传统建筑、古典家具、寺庙、神坛，小到生活用具、案头摆设。由于这种木雕需要量大，应用范围广，所以一般是由经验丰富、技艺精湛的老艺人或工艺美术师设计雕制，再由工艺娴熟的工人大量雕刻复制。明清时期，对台湾寺庙建筑风格影响最大的主要有三大匠师，即北派掌门陈应彬、漳州派大师叶金万、溪底派大师王益顺。这三位大师，或吸收闽派建筑特点而推陈出新，或本人就是从闽渡海而来，都与福建民间的传统木雕关系密切，他们把家乡较先进的木作工艺带到台湾，并发扬光大。

① 林蔚文《福建石雕艺术》，荣宝斋出版社 2006 年版。

北派掌门陈应彬是台湾本土出身的建筑匠师中成就最高者。1864年出生于今台北板桥、中和一带，祖先来自于漳州南靖，其父陈井泉据说是木匠。但陈应彬是否师承先人已不可考。传说他曾参与清光绪年间台北考棚、城门楼以及巡府衙门等建筑工程，吸取各地工匠的经验。其作品甚多，有云林北港朝天宫、宜兰澳底仁和宫、桃园寿山岩、丰原慈济宫、台北大龙同保安宫、台南关仔岭大仙寺、台北木栅指南宫、台中林祖厝、台中旱溪乐成宫、泰山顶泰山岩、新庄地藏庵，等等，北港朝天宫为其最佳代表作。

陈应彬继承漳派大木作技术，并发扬光大，最为人称道的是斗拱技巧的运用，尤其是金瓜形的瓜筒与弯曲形的螭虎柱，无人能出其右。他喜造藻井，如台北指南宫的藻井，朝天宫的藻井与嘉义西北六兴宫藻井等，皆属台湾建筑史上的杰作。搭的木栋架，用材浑厚饱满粗壮有力，且擅用"假四垂"的歇山重檐结构。他传徒很多，包括其子陈己堂与陈己元，高徒廖石成等皆继承其衣钵。在台湾寺庙建筑发展史上，陈应彬之影响力可谓极深远。

漳州派大师叶金万，祖籍漳州，出生于台湾，属漳州派风格。他的瓜筒形态修长，细部雕琢纤巧，其代表作为桃园八德三元宫、北埔姜祠、竹东彭宅、中坜叶氏宗祠、屏东宗圣公祠等，被称为台湾近代寺庙宗师。

溪底派大师王益顺，1861年生于泉州惠安县崇武乡溪底村。18岁时，承建惠安青山王庙；23岁时，承建闽南一带宅庙，并修建泉州开元寺；约1916年56岁时，承建厦门黄培松武状元宅；1918年，受台湾辜显荣之邀，设计艋舺龙山寺；1919年，率侄儿及溪底匠师等十多人抵台北，开始创建艋舺龙山寺；1923年，抵台南设计南鲲鯓代天府；1924年，应新竹郑肇基之聘，

设计建造新竹城隍庙；1925 年，受聘设计台北大龙峒孔子庙；1930 年，回闽南设计建造厦门南普陀寺及大悲殿，至次年逝世。王益顺在台时间长达 10 年，并带来许多家乡匠师，包括雕花匠、石匠、泥水匠、陶匠与彩绘师，所以人称溪底派。与王益顺同宗的溪底村人王清标是著名的"捏剔师"，擅长打坯、放样、安装，是名闻三乡五里、精通寺庙建筑木作的能工巧匠。惠安崇武溪底村，明清以来即以木匠之村闻名于世，溪底村的木匠技艺高超，其木作活动盛行于清代。当时台湾、闽南及东南亚等地一些园林、寺庙和豪宅的精湛木作木雕，大多出自溪底匠师之手。以王益顺为代表的溪底派木雕匠师对台湾的建筑产生深远的影响，留下许多精美的木雕木作珍品，其作品被称为台湾近代寺庙文化的新里程碑。①

据《惠安县志》记载，清光绪十四年（1888 年），崇武溪底王益顺父子承建峰尾东岳庙，设计制作了全木结构蜘蛛结网藻井并雕镂各种图案。此独创的技法一经问世，便名噪一时。之后在台湾台北龙山寺、厦门南普陀寺、泉州开元寺等闽、台名刹，都留下王氏父子建筑"大木"与雕刻绘画相结合的艺术珍迹。

台北龙山寺的建筑装饰可以说是木雕与绘画相得益彰的典范，多层方形横梁错落有致，或浮雕卷曲舒展的花瓣和叶片，或透雕变形却神似的珍禽异兽，或彩绘自然山水、花鸟虬枝及浮云水波；托梁顶端圆雕伸展双翼的男性飞天舞伎；撑拱或透雕与圆雕混用的双狮舞球、二龙戏珠及百鸟朝凤的图形，或彩绘古典故事、传说与神话的画面；垂花用圆雕、高浮雕及透雕的技法，多层次地收缩雕刻曲卷舒展的花瓣，垂花顶部有人面兽身神兽双足紧抓花瓣，其背驮巨翅长喙异形鸟。这里木雕艺术所营造的氛围

① 林蔚文《福建民间木雕》，作家出版社 2006 年版。

极具震撼力，它传承了中国传统木雕艺术的意蕴，却明显地突现出古印度、古波斯与古希腊文化的身影。台湾各地经年不息建造的数百座龙山寺，建筑雕刻无一不临摹台北龙山寺。台北龙山寺便成为当地造寺的范本。王益顺父子因此享有"八闽第一建筑大师"美誉。他们为闽台神缘、俗缘、文缘的发展，做出了不可低估的历史贡献。

惠安木雕在漫长的历史发展过程中，涌现出一大批名师艺人，可惜大多数只有口碑流传其姓名，清代以前见诸文献记录的甚少，仅惠安《鉴湖张氏族谱》记载鉴湖十二世张仲哥（1123～1194 年）他为

图 21　木雕藻井（台湾鹿港朝天宫）

"泉郡名匠，善雕浮图花卉，晋（江）南（安）同（安）宫阙泰半着手"。其后辈张曰臣"力攻雕刻艺术，所刻人物图像呼之欲出。如安海龙山寺文殊普贤雕像"，是惠安目前已知的第一个木雕名家。其孙辈张同善（1338～1426 年），鉴湖十六世，曾任湖广辰州府经历，封迪功部，"政务之余攻习雕刻漆绘成术益精"。明代设"匠户"，惠安木雕匠工不见于文献记载。有所记载的主要是清代以后的名师。惠安木雕艺人成名后，并不固守本地，常常身怀绝技，远赴他乡甚至海外创业，在台湾及东南亚一带声誉鹊起，很多海外建筑大量延聘惠安木雕工匠掌场，使惠安木雕获得新的用武之地，开创了惠安木雕向海外传播的新局面。

俗话说："人要衣装、佛要金装"。重要的建筑物，当然更需要雕梁画栋的点缀，才能够彰显建筑的崇高性。这种装饰概念，

造就了建筑彩绘艺术的盛行。

学者陈奕恺著文《民间绘画——传统彩绘》认为：台湾的彩绘系统，沿袭福建、广东的地方性特色，属于南方地区性的小传统。自从清中叶开台以来，寺庙与房舍陆续兴建，需要各种类别的艺匠，渡

图22　彩绘藻井（厦门海沧青礁慈济宫）

海去台湾的移民则是主要来源，早期的彩绘技艺，便在这个时候传到台湾。到了清朝末年，在彰化的鹿港地区，出现了以郭姓为主的本土画师。至清末民初，来自广东汕头的画师，在台南传下另一支的彩绘系统。此外，在新竹、台北旧市区一带，也有早期渡台画师的后代，渊源颇为深远。这几个地区的彩绘系统，是台湾现存的主要源流，并从日据时代开始，为台湾的传统建筑，增添了不少彩绘新妆。

鹿港是台湾较早开发的地区，所以传统彩绘的发展也较早。日本殖民统治时期有郭氏，已成为重要彩绘家族，其中以郭新林最为知名，同时期还有郭藜光与郭佛赐。郭家先祖的师承系统，渊源何处已不可考，只知道是来自福建泉州的移民，在鹿港落籍以后，历经几代的家传与经营，成为台湾最早的本土彩绘系统。

郭新林生于1898年，出身彩绘世家，为鹿港地区彩绘匠师的代表。在20世纪20年代，是当地重要的彩绘大师，代表作可见于鹿港龙山寺、彰化节孝祠。主要擅长人物画，兼擅花鸟画、山水画。他的人物表现，具有唐宋道释人物画的写实作风，并注

重描绘对象的质感，以及明暗光影的立体变化，从他笔下的门神作品，便可以看出人物的神韵和风采。目前郭氏流传的彩绘技艺，由其子郭竹坡先生继承。

其他源自闽南的彩绘匠师著名的还有陈玉峰、潘丽水。陈玉峰本名陈廷禄，生于 1900 年，为台南地区重要的彩绘师傅，25 岁时在澎湖天后宫留下精彩作品，此后作品遍布全台，大型人物的表现特别细腻。台南大天后宫今尚留其代表作，另有其子陈寿彝与外甥蔡草如传其衣钵。

潘丽水生于 1914 年，师承其父（父亲潘春源与陈玉峰同门），作品以台南地区分布最广，包括白河大仙寺、南鲲鯓代天府、台南大天后宫等，门神与壁堵彩绘的表现尤佳。

第二节　陶瓷工艺

交趾陶历史久远，风格独具，特别是在建筑装饰中的运用，曾遍及闽南和台湾两地。

2006 年 10 月有学者鲁汉耗时两年跨越海峡两岸实地考察交趾陶，发表《台湾民间工艺瑰宝》一文，深入探讨交趾陶工艺的名称由来、交趾陶的源流、交趾陶在台湾的发展、交趾陶著名艺人、交趾陶的制作过程与材料，等等。得出结论认为："交趾陶起源于明代闽南漳州地区，是漳州窑素三彩瓷在建筑装饰上的应用，清代时由闽南工匠传入台湾，广泛地用于建筑装饰中，并发展、传承至今，成为极具特色的台湾民间陶瓷。"①

笔者认为，交趾陶是否源于闽南漳州窑素三彩瓷尚需进一步

① 鲁汉《台湾民间工艺瑰宝》，中国民间工艺品网国际民间工艺网，发布日期 2006 年 10 月 13 日。

论证，但台湾交趾陶源于福建确是不争的事实，有著名交趾陶艺人和现存的一些杰出作品为证。清早期，闽南地区的交趾陶师傅纷纷赴台湾献艺。至清道光年间，台湾本土交趾陶艺人成长起来，才诞生了遐迩闻名的交趾陶巨匠叶王。

叶王（1826～1887 年）：本名叶狮，字麟趾，祖籍漳州平和，嘉庆年间，随父亲迁居台湾嘉义县民雄镇，后迁台南县麻豆镇。叶王天资聪颖、悟性极高。少时师从祖国大陆来台的师傅学习交趾陶的制作，17 岁便开始主持庙宇修建工程，主要从事交趾陶制作。他的作品造型生动、釉色典雅，以"胭脂红"闻名遐迩。民间尊称其为"叶王"，交趾陶业中也将其尊为祖师。

叶王所制交趾陶器，精巧绝伦，色彩鲜艳。他一生中主持修建了许许多多的庙宇，台南、嘉义一带修建寺庙，兴建豪华住宅，所有装饰之山水、人物、花鸟等交趾陶，多出其手。其代表作有台南学甲乡庙顶庙壁的装饰；佳甲镇震兴宫之南极仙翁、西王母像；嘉义县水上区柳林里苦竹寺之前后殿神龛、香炉、大壁上及中庭地边所装饰的人物像，等等。

其次，来自泉州晋江的蔡腾迎，厦门同安的洪坤福，惠安洛阳桥的苏扬水，厦门同安的姚自来，也是不同时期、不同风格的杰出的交趾陶艺人。

蔡腾迎，福建泉州晋江人，生、卒年不详。台湾台中县神冈乡吕宅"筱云山庄"内有蔡腾迎的交趾陶作品"渔樵耕读"、"琴棋书画"，落款为"同治丙寅年（1866 年），晋水一经堂蔡腾迎作"，据考为台湾现存制作最早的交趾陶。

洪坤福（1865～？ 年），福建泉州府同安县人（今厦门市）。少时师从柯训，并于清朝末年（1910 年）随其去台湾参与北港朝天宫重建。师傅柯训回泉州后，洪坤福开始主持台湾庙宇交趾

陶工作，后娶妻定居，成了地地道道的台湾人。在台湾生活三四十年后，回闽南故乡泉州终老。在整个台湾交趾陶的复兴与鼎盛时期，洪坤福参与了许多庙宇的交趾陶制作，人称"尪仔福"，作品落款上曾自题

图 23　交趾陶（台湾鹿港朝天宫）

"鹭江洪坤福"。洪坤福还带出了著名的交趾陶艺人梅清云、石连池及当时名噪一时的交趾陶五虎将张添发、陈天乞、陈专友、姚自来、江清露五人，形成台湾交趾陶主要传承体系洪派的源头，成为仅次于叶王的交趾陶巨匠。主要作品有：台湾员林福宁宫、妈祖庙，北港朝天宫，朴子配天宫，台北保安宫，台北龙山寺的铜铸龙柱（1918 年制）。

苏扬水，生、卒年不详，福建泉州惠安洛阳桥人。清光绪年间与叔叔苏宗、哥哥苏鹏、堂兄苏清贵、苏清钟等交趾陶艺人结伴去台湾制作交趾陶与剪粘。是台湾交趾陶界另一个传承体系的创始人。主要作品在台湾北部的桃园、新竹、苗栗一带，如新埔广和宫，南嵌五福宫及苳林文林阁等。

姚自来，祖籍福建同安，1912 年出生于台北县林口地区，其父是一名木匠。1927 年在台北龙山寺拜洪坤福为师。1955 年曾在台北龙山寺与陈天乞、张添发、苏扬水等交趾陶名家"对场"。为洪坤福体系的重要传人，与匠师张添发、陈天乞、陈专有、江清露并称交趾陶五虎将，现今姚自来是洪坤福唯一存世嫡传弟子。另外，其剪粘技术堪称一流。第二次世界大战结束后，由于剪粘用的碗片缺乏，姚自来开发出玻璃剪粘新工艺，并流传

至今。2004 年任国立台湾艺术大学传统工艺学系教授。主要作品有：台湾基隆城隍庙，苗栗三山国王庙。①

闽台两岸的陶瓷工艺交流，十分独特。福建人既把陶瓷工艺制作技术传入台湾，同时，又把福建生产的大量陶、瓷器输入台湾或经由台湾中转再向世界贸易，对台湾社会发展起到了积极的推动作用。台湾的陶瓷工艺，据连横《台湾通史》记载："郑氏之时，谘议参军陈永华始教民烧瓦，瓦色皆赤，故范咸有《赤瓦之歌》。然台湾陶制之工，尚未大兴，盘盂杯碗之属，多来自漳、泉。"② 可见，至明末清初，台湾陶瓷多赖福建漳、泉输入。20 世纪 90 年代末，德化文史专家在该县上涌镇发现一本《赖氏族谱》，族谱记载了当地赖氏村民早期到台湾传授瓷艺的珍贵史料。《赖氏族谱》记载：赖圭十，生于清康熙十九年，20 多岁时，迁居台湾省彰化院务三家春，其八个孙子也相继越海前往台湾，经销德化瓷；同时他们还以台湾为德化瓷的中转站，将德化瓷器销往东南亚⋯⋯

其实，早在宋元时期，台湾澎湖就是泉州外销陶瓷贸易的重要中转站。台湾陈信雄博士曾于 1983 年从台北到澎湖定居，经过 10 多年努力，所著《澎湖宋元陶瓷》一书，汇集了其在 18 个岛屿上采集的一万多件宋元时期瓷器标本，大部分系宋元时期祖国大陆的外销瓷。这表明，经泉州、澎湖到南洋的澎湖航线，是这一时期中国陶瓷外销航线中的一环。宋元时期，闽南陶瓷外销贸易航线交织成网，穿梭于亚非各国之间，被称为"海上陶瓷之

① 陈娟英《试论十七世纪郑氏海上贸易对闽台社会经济的影响》，《南方文物》2005 年第 2 期。

② 连横《台湾通史》卷二六《工艺志·陶制》，第 453 页，商务印书馆 1983 年版。

路"。但由泉州起航、经由澎湖、转运南洋的"澎湖航路"不见载于古籍，也不为学者所知。澎湖宋元陶瓷的发现，证明了一条被遗忘的宋元贸易航路的存在。另一方面，宋元时期台湾史料极为贫乏，这些古陶瓷的采集发现，为台

图 24　宋·青釉刻花碗（澎湖出土）

湾开拓史和中华民族海外发展史提供了突破性的研究资料。

　　到了明清时期，这种中转站的历史地位更加突出，从祖国大陆销往巴达维亚甚至荷兰的瓷器，大都经澎湖、台湾转口。

　　据《大员商馆日志》中祖国大陆与台湾大员（安平）船往返的记录，从 1636 年 11 月至 1638 年 12 月，共两年零两个月，由祖国大陆往台湾的船有 1014 条，台湾回祖国大陆的船 672 条（包括兼营贸易的渔船）。从港口来看，由祖国大陆往台湾的船主要由厦门、安海、烈屿、福州、金门、铜山、海澄、广东及其他中国口岸出发，其中以烈屿、厦门船最多。据笔者粗略统计，两年内，由厦门、安海、福州专运砂糖、瓷器的船达 210 条。

　　著名的瓷器研究专家沃克（T·Volker）所著《瓷器与荷兰东印度公司》一书中，对我国商船从厦门载运到台湾或巴达维亚，然后再经荷兰东印度公司的船只转运到欧洲各地的瓷器有详细的记录。据其记录，1636 年 9 月 30 日，在台湾运到巴达维亚及荷兰的商品备忘录中，有瓷器 212144 件，价值 56085 荷盾，平均每件 0.26 荷盾；10 月从台湾和澎湖运到巴达维亚的商品备

忘录中,有瓷器 90356 件。①

　　这些林林总总的出口瓷器数量只是见诸记载的外销瓷器的一鳞半爪。郑成功和郑经时期的瓷器贸易,由于没有专书记载,而无法估算。而根据当时海上贸易的发展和当时闽南地区陶瓷生产兴盛的状况,可推知当时瓷器贸易的火热程度。中外学者根据国内外大量出土瓷器的研究,一致认为其时海上存在着一条"陶瓷之路",对台湾的陶瓷工艺乃至世界经济都有重大的影响。

第三节　其他工艺

一、木版年画

　　明清两代农业、手工业生产力的发展,使闽南经济得到繁荣,带动了民间美术包括木版年画的发展。明代郑和下西洋开辟了海外贸易的航线,就开辟了年画的销售渠道。明中叶,漳州的海澄月港已取代泉州成为福建省最大的对外通商港口。月港的兴起,又为年画的外销,带来了有利的条件。到了清代,厦门港兴起,又超过月港,成为新的对外通商口岸,漳州年画的外销以及对台湾、香港的销售就改从厦门出口,对新加坡、泰国、缅甸等国的年画销售量很大,其原因是东南亚各国均有很多的华人旅居。而台湾,自宋以来漳州人赴台移居日益增多,台湾民间风俗习惯与漳州完全一样。因此,其年画销售量最大。每次台商来漳州购买年画,都以数百"刀"计算成交(若是门画则以数"千"对计算成交)。

　　台湾早期年画,在清朝时通常是由商人自中国福建广东一带

　　①　林仁川、黄福才《闽台文化交融史》,福建教育出版社 1997 年版。

经海路运送至台湾南部，然后在市面上贩售的。后来由于对年画的需求愈来愈大，船运的方式已无法处理，于是在清朝道光年间，商人便前往漳州、泉州聘请当地的版印年画师傅至台湾工作，早期他们主要集中在台南市赤嵌楼附近的米街，也就是现在的新美街，每年春节前后，这里的年画可说是琳琅满目，人人都会到此地购买年画祈求新年好彩头。由于台南有港口运输方便，台湾中北部的年画商都会来这里大批选购。

福建师范大学李豫闽教授在《从文化传承看漳州与台湾木版年画》中指出：台湾的木版年画与漳州木版年画相比较，无论其实用功能、审美趣味或艺术特点都基本相似。在题材和内容上多有相似之处，其中有的画面图式简直就是如出一版压印而成，如狮头衔剑、门神系列等。民间年画作为两地百姓用以迎新、祈福、辟邪之用的一种民俗工艺品，成为两地人民日常生活内容的一部分，它们既被用于时令祭祀、婚嫁、喜庆、丧葬礼俗之用，同时又是维系群体或个人亲情的替代物，千百年来，代代相传。透视漳州与台湾民间年画的功能和品质，二者彼此间的相互传承和融会，为我们展开了海峡两岸黎民百姓的生活画卷。

二、刺绣、漆器、通草纸画

刺绣、漆器、通草工艺也与台湾有渊源关系。据《台湾省通志》卷六第五章记载，台湾的刺绣，也传自祖国大陆。台湾经营刺绣业者，称为绣庄，大部分为福州人，故其产品亦称"闽绣"，有神衣、神帐、幡、凉伞、桌帏、门楣绣、绣旗、宫灯、戏服、戏帽等，专供敬神及演戏之用。此外，产自漳州的"漳绣"也在台湾人民生活中发挥着作用。

台湾的漆器工艺，也传自福建。明清以来，福建工匠擅长雕漆神像、神龛，均涂漆罩金，制造屏风、厨匣、盘篮等物，或用

朱漆、黑漆，或画花纹，或施螺钿，外观高雅华美，深受台湾民众喜爱。

　　通草纸画，相传于清道光年间，迁往新竹的泉州人陈阔嘴，有一次上山采木，在客雅溪上流草湖附近，发现通草灌木，因其形状怪异，取回家中，想造纸而未成功。后其儿子陈谈及媳妇陈氏富，继续试制，于道光四年（1824 年）试制成功，将通草之白色髓部，削成宽 2 寸之通草纸。另一传说在道光年间，淡水厅幕僚黄某在新竹的山上发现通草之野生灌木，自祖国大陆招聘工人来台加工成通草纸，上述两种传说虽有不同，但通草纸画从福建传入台湾则是相同的。

　　上述这些仅是闽台民间工艺或见于记载、或见于实物的少许相关资料，远不能代表两岸间深远的工艺美术文化交流、传播和影响。尤其是，闽南民间工艺传入台湾后，发生了一系列的变革和发展，并以各种方式对台湾文化整体产生的重大影响，更是有待于今后进一步探讨的课题。但是，通过以上的几个零散实例，已经足以证明闽台工艺文化乃至文化整体的血缘关系了。

闽南音乐谱例索引

后　记

　　闽南音乐与工艺美术内容丰富多彩而又极具特色，在文化史上具有重要的地位，在海内外影响很大，具有丰富的历史价值、文化价值、科学价值和经济价值。但是，在都市化、工业化、市场经济化浪潮的猛烈冲击下，许多艺术项目，例如作为古代音乐活化石的闽南音乐，正面临流失、失传的危机。努力对这些祖先留传下来的文化遗产进行整理，为子孙后代保留下宝贵的文化基因，应该说是一项刻不容缓的历史使命。

　　在这种思想意识的驱使下，本书对闽南音乐和工艺美术做了一个初步的整理和介绍。但是由于编著者的水平和本书的篇幅都很有限，这使得本书既不能做到全面，也不可能深入。权当作为一种抛砖引玉的努力和尝试，希冀一方面能引起广大读者的重视，一方面得以获得方家的批评和指教。

　　本书分为闽南音乐部分和闽南工艺美术部分，闽南音乐部分由刘春曙、王耀华、蓝雪霏、朱家骏执笔，闽南工艺美术部分由陈娟英、林琦、杨广敏、柯逸涵执笔，全书由主编统一修改、润饰和编辑。

　　本人虽然生长于闽南，对于闽南音乐与工艺美术自幼耳濡目染，既有兴趣、也算熟悉，但是小时候接受的音乐教育和训练却基本上是以西方音乐为主，且没有接受正规艺术院校的教育。及至后来留学日本攻读博士课程，虽然根据自己的爱好最终选择了

民族音乐学专业，却没能够有机会对于家乡的音乐艺术有一个学习和研究的机会。因此，在接受本书的编辑任务时，是有所不安的。所幸音乐部分，有刘春曙、王耀华、蓝雪霏等几位良师益友不吝赐教，慨然允诺提供他们的研究成果；工艺美术方面，则得到陈娟英、林琦、杨广敏、柯逸涵诸位师友的加盟和支持；在全书的编辑上，还有台湾佛光大学宋光宇教授的协助，方得以完成本书的编辑任务。

遗憾的是，在本书编辑完成之前，刘春曙先生竟溘然仙逝，未能看到编辑的文稿。刘先生毕其一生研究闽南音乐、福建音乐，足迹遍及八闽大地，素有福建音乐活地图的美誉。晚年仍笔耕不辍，且极为勤奋和严谨。在编辑过程中曾通过几次电话，还吩咐完稿后要让他过目，说他以前的出版物中有些乐谱有错误，必须改正。在闽南音乐文化遗产的研究和保护工作日显紧迫的时候，刘老先生的逝世，使我们失去了一个重要的指导和依靠，实为闽南音乐研究和中国民族音乐学界的重大损失，令人痛心不已！

本书的编辑出版，是在厦门市台办和厦门大学人文学院以及闽南文化丛书总主编陈支平先生、徐泓先生的直接指导和支持下进行的。在编辑和收集资料的过程中，得到恩师福建省音乐家协会副主席袁荣昌先生的指导和协助，得到厦门艺术学校校长曾若虹先生及该校图书资料室、福州大学工艺美术学院院长庄南鹏先生及该校图书馆、厦门市台湾艺术研究所副所长曾学文先生、闽南文化研究会常务副会长陈耕先生、漳州市音乐家协会副主席陈彬先生的协助，还得到厦门蔡氏漆线雕、高少苹剪纸创作工作室等众多工艺美术家和相关单位的支持。此外，书中谱例的制作得到何逸鹏先生的帮助，本书的出版还得到福建人民出版社魏清荣先生、史霄鸿

编辑以及薛剑秋女士的大力支持。在本书即将付梓之际，谨
此致以衷心的谢忱！

<div style="text-align: right">

朱家骏

2008 年 6 月 18 日

</div>

图书在版编目（CIP）数据

闽南音乐与工艺美术/朱家骏，宋光宇主编．—福州：
福建人民出版社，2008.8
　　（闽南文化丛书）
　　ISBN 978-7-211-05770-2

　　Ⅰ.闽…　Ⅱ.①朱…②宋…　Ⅲ.①音乐史—
福建省②工艺美术史—福建省　Ⅳ.J609.2　J509.2

　　中国版本图书馆 CIP 数据核字（2008）第 112670 号

（闽南文化丛书）

闽南音乐与工艺美术
MINNAN YINYUE YU GONGYI MEISHU

作　　者：朱家骏　宋光宇
责任编辑：陈力凡
出版发行：福建人民出版社　　　　电　　话：0591-87533169（发行部）
网　　址：http://www.fjpph.com　电子邮箱：211@fjpph.com
地　　址：福州市东水路 76 号　　邮政编码：350001
印　　刷：福建省天一屏山印务有限公司
地　　址：福州铜盘路 278 号　　　邮政编码：350003
开　　本：890mm×1240mm　1/32
印　　张：14.75
插　　页：2
字　　数：350 千字
版　　次：2008 年 8 月第 1 版　　2008 年 8 月第 1 次印刷
印　　数：1—3000
书　　号：ISBN 978-7-211-05770-2
定　　价：35.00 元